지은이
스텔라 폴Stella Paul

하버드 대학교와 서던 캘리포니아 대학교에서 공부했다. 20년 넘게 메트로폴리탄 박물관에서 일하며 전시와 교육을 담당하고, 프로그램을 디자인하고, 강의하고, 글을 쓰고 있다. 학문과 예술의 여러 분야가 서로 연관된 연구에 주의를 기울이며 저술을 통해 이를 더 많은 이들과 나누고 있다. 미술사학자로 활동하며 주로 현대 미술과 제2차 세계대전 이후의 미술에 초점을 맞추어 글을 써 왔다. 메트로폴리탄 박물관의 『헤일브룬 타임라인 오브 아트 히스토리Heilbrunn Timeline of Art History』에서 그녀의 에세이를 볼 수 있다.

옮긴이
이연식

서울대학교 미술대학에서 서양화를 전공하고, 한국예술종합학교 예술전문사 과정에서 미술이론을 공부했다. 미술사가로 예술에 대한 저술, 번역, 강연 활동을 하고 있다. 지은 책으로는 『유혹하는 그림, 우키요에』, 『이연식의 서양 미술사 산책』, 『예술가의 나이듦에 대하여』, 『불안의 미술관』, 『뒷모습』 등이 있고, 옮긴 책으로는 『모티프로 그림을 읽다』, 『쉽게 읽는 서양미술사』, 『레 미제라블 106장면』, 『몸짓으로 그림을 읽다』 등이 있다.

SIGONGSA *design* 박지은

컬러 오브 아트

CHROMAPHILIA by Stella Paul

COLOR OF ART 컬러 오브 아트

색에 얽힌 매혹적이고 놀라운 이야기

스텔라 폴 지음 | 이연식 옮김

SIGONGART

일러두기

1. 옮긴이 주는 *로 표시했다.
2. 인명, 지명, 상품명 등은 한글맞춤법, 외래어표기법에 의해 표기하는 것을 원칙으로 했으나, 일부는 통용되는 방식으로 표기했다.
3. 성경 구절, 성경에 나오는 인명, 지명 등은 새번역 성경에 따라 표기했다.
4. 작품 크기는 세로×가로 순으로 표기했다.
5. 작품명은 〈 〉, 도서명은 『 』로 표기했다.

Contents

시작하며 Introduction

색Color은 미술의 가장 큰 원천이다. 색은 널리 퍼져 있고 규정하기 어렵고 덧없으며 놀라움으로 가득하다. 아름다운 색은 감성과 지성, 열정과 이성을 모두 매혹시킨다. 색에는 여러 관점과 규범, 그리고 오랜 시간을 통해 형성된 숙고가 담겨 있다. 초기 인류가 땅에서 오커ochre를 파내서는 동물의 뼈와 동굴 벽, 그리고 시간이 흐르면서 사라진 여러 표면에 안료로 칠한 이래로 색은 예술 활동에서 중심적인 역할을 해 왔다. 원료를 찾고 이용하고 색으로 바꾸어 예술을 창조하려는 충동은 오늘날까지 조금도 수그러들지 않았다.

이 책을 통해 색을 자세히 살펴볼 것이다. 색으로 구성된 각 장은 저마다의 색이 거쳐 온 독특한 역사를 다룬다. 예술의 가장 선명하고 표현적인 원천으로 독자를 이끌면서 역사적인 근거를 제시하고 근대와 동시대와 관련지어 이야기할 것이다. 여러 시대, 매체, 예술적 표현에서, 그리고 미술사, 철학, 심리학, 과학, 나아가 신학까지 포괄하는 여러 분야의 탐구를 통해서 말이다.

재료의 가치

"인도에서는 강의 연니軟泥,
코끼리와 용의 피가 나온다."

_대大 플리니우스

색의 자연 재료는 예술품의 내용과 구성을 알려 준다. 따라서 재료를 찾고 얻는 것에 대한 강렬한 아이디어는 예술품이 어떻게 보일지, 왜 존재하게 되었는지, 그리고 어떤 이들이(예술가, 후원자, 감상자) 언제 이 작품에 관여했는지에 기여한다. 땅에서 직접 파낸 가장 단순하고 널리 퍼진 색조차도 발견한 다음에는 예술에 적합한 재료로 변환시켜야 한다. 다른 지역과 다른 시간대의 예술가들은 다양한 범위의 색상을 작품에 사용하거나 선호할 수 있었다. 이러한 양상은 예술품의 외양과 의미에 어떻게 작용했을까?

이를테면 특정 조개의 아주 작은 분비선에서 얻었던 보라색은 고대와 중세에 귀하게 여겨졌는데, 처음에는 귀족층의 특권을 상징하다 마침내 종교 영역에서 높은 가치를 지니게 되었다. 빨간색의 한 색조는 연금술, 또 다른 빨간색은 유럽과 남아메리카의 문화적 교류와 관련 있었다. 어떤 희귀한 파란색은 아득히 먼 광산에서 채굴되었고, 착색제로 사용하기 적합하게 만들고자 복잡하고 수고로운 과정을 거쳤다. 이 색은 밝고 선명했기 때문에 무척 비쌌고, 종종 작품의 제작비를 대고 재료도 마련해 주었을 후원자들은 자신의 예술가들에게 이 색을 쓰도록 지시했다.

안료의 역사는 과학과 기술의 역사이기도 하다. 19세기에 수많은 새로운 화학 물질을 알게 되면서 새로운 안료들이 생겨났다. 새로운 산업의 발달에 힘입어 예술가의 팔레트는 새로운 물감으로 채워졌고, 인상주의라 불리는 근본적으로 새로운 표현을 가능하게 했다. 고대로부터 20세기로 이행되는 다른 전환점들도 예술의 외관과 개념을 바꾸었다.

예술 활동에서의 색채

"혼합은 갈등을 낳는다."

_플루타르코스

기술은 일종의 이념이다. 예술에 사용되면서부터 색은 때와 장소에 대해 말하고, 제작자를 반영하는 방식에 따라 조작되었다. 왜 수많은 중세 회화에서 색채는 리드미컬한 밝은색 조각 같을까? 어째서 각각의 색은 이웃한 색들과 어울리지 않게 두드러지고 강렬한 것일까? 이와 비슷하게 입체감과 음영을 만드는 방식은 예술가들이 일하는 문화에 대해 무엇을 말해 줄까? 몇몇 제작 방식은 현실의 모방을 통해 환영幻影을 만들어야 한다는 사고에서 벗어나 색이 지닌 강렬함만을 한껏 추구했다. 한편, 입체감을 살리려는 경우 검은색 음영으로 선명도를 낮추었다. 색채는 문화적 혹은 개인적 관점과 맞물리면서 표현력을 발휘하고자 여러 방식으로 사용되기도 했다.

색을 섞는 행위에 대한 플루타르코스의 미적이고 은유적이며 실질적인 경고는 색채들이 서로 작용하고 겹쳐지고 혼합될 때 일어날 일을 염려하고 있다. 색을 섞으면 탁해지기 때문이었다. 혹은 순수성을 둘러싼 다른 철학적인 이유 때문이었을 수도 있다. 색을 섞거나 혼합하는 행위에 대한 금기들은 색의 깊은 의미와 긴 역사의 한 부분이다.

안료를 사용하는 방식은 구체적인 목표에 따라 달라졌다. 조화의 역동성에 초점을 두는 것은 예술가들을 특별한 결합 방식으로 색을 쓰고, 독특한 방식으로 색을 사용하도록 이끌어 왔다. 예를 들면 인접하게 찍은 작은 점들, 실처럼 가느다란 선으로 만든 격자무늬, 예술가들 각자의 미학에 따른 패치나 형태가 그렇다. 어떤 예술가들은 그들의 표현에서 핵심적인 동인으로서 조성tonality을 강조했다. 또 다른 예술가들은 휘도를 강화시키거나 약화시키기 위해 독특한 표면 특성을 창조했다. 모든 색상 물질은 개인적이거나 문화적인 욕망을 충족하기 위해 요구될 수 있는 독특한 특성을 가졌다. 예를 들어 템페라tempera는 특유의 불투명성 때문에 유화의 글레이징과는 효과가 달랐다. 이러한 색 효과는 특정 사회에서 아름다움, 조화, 그리고 예술에 요구되었던 관념을 드러냈다.

색의 특징들: 빛깔보다 중요한 것

> "색이 3차원을 가진다고 말하면
> 이상하게 들릴지도 모른다.
> 그러나 각 색이 따로따로 측정될 수 있다는
> 사실이 이를 쉽게 증명해 준다."
> _알버트 헨리 먼셀

색은 빛깔 이상의 것이다. 때때로 우리는 색에 너무 이끌린 나머지 표현에서 중요한 역할을 하는 다른 고유한 특징을 간과하기도 한다.

빛깔은 '색'을 나타낼 때 사용하는 일반적인 용어로 파란색, 빨간색 같은 색군色群을 뜻한다. 강도는 현존하는 순수하고 희석되지 않은 색의 총량으로 채도라고도 한다. 톤은 어두움과 밝음의 정도를 말하며 명도라고도 한다. 이 세 가지 매개 변수는 예술 분야에서 색을 사용하는 데 필수다. 이들은 따로 살필 수도 있는데, 특정 시공간 혹은 예술에서 제각기 도드라졌다.

강렬하고 아주 밝은 유채색의 채도는 문화적 혹은 개인적으로 가치를 지닐 수도 그러지 않을 수도 있다. 마찬가지로 빛깔의 색조를 어둡거나 옅게 낮추는 것으로도 양상을 바꿀 수 있다. 예를 들어 푸른 안료는 미묘하다. 창백한 색의 미묘하고 투명한 바림, 캄캄한 밤, 혹은 밝은 강렬함을 가진 날카롭고 단단한 보석과 같은

색으로 만들어질 수 있다. 이들 모두가 파란색이다. 언제 어디에 살며 무엇을 표현할지에 따라 색의 어떤 특성은 도드라지고 다른 특성은 가려질 것이다. 여기에 표면(유광이나 무광 마감), 질감과 주변의 환경 조건(촛불과 일광, 움직임과 정지 상태)에서 파생되는 색상 효과를 더해 보면 단순히 색상만이 아니라 더 많은 관점을 통해 색에 대해 살펴야 함을 알 수 있다. 그림에 사용된 색을 묘사하기 위해서는 확장된 분류가 필요하지만 그것을 제대로 설명할 만한 어휘는 부족하다. 색을 가리키는 말들은 우리가 보는 것조차 묘사하기 어렵다. 게다가 모든 언어에서 색을 명명하는 방식은 널리 알려진 대로 끔찍하게 혼란스럽고 보편적인 접점을 찾을 수 없다. 색의 의미를 이해하기 위해서는 그것을 가리키는 어휘를 신중히 분석해야 한다. 언어는 개념적인 해석을 반영하기도 하지만 제한하기도 한다.

색은 상대적이다.

> "색은 끊임없이 기만한다."
> _요제프 알베르스

색은 변덕스럽다. 감각적이고, 문화적 맥락에 따라서도 변하기 쉽다. 한마디로 색은 까다롭다.

예술가와 미술사가들은 오랫동안 지각의 현상학을 탐구했고, 색들이 상호 작용할 때 일어나는 변화를 주목했으며, 색의 당혹스러운 불안정성을 찬양했으며, 카멜레온 같은 색의 특징을 이용했다. 한 가지 색은 그것을 둘러싼 요소나 표면의 질감에 따라 달리 보인다. 요제프 알베르스는 여러 해 동안 이런 현상을 연구하면서 젊은 예술가들에게 색의 눈부신 변덕스러움을 찬양하도록 가르쳤다. 하지만 색에 대한 민감함이 20세기에만 있었던 것은 아니다. 색의 성질을 관찰하면서 예술가는 색이 지각되는 방식을 항상 인식하고 있었으며, 자연과 예술에서 색의 신비스러운 변화를 활용했다. 들라크루아와 윌리엄 홀먼 헌트는 알베르스에 한 세기 앞선 19세기에 색에 대해 연구하고 자신의 예술에 적용시켰으며, 또 레오나르도 다 빈치는 들라크루아에 수백 년 앞서 그림자 속의 색을 관찰했다. 이처럼 어떠한 색도 독립될 수 없고 주변 환경이나 인접한 영역의 영향을 받지 않을 수 없다.

마찬가지로 색을 이해하는 데에는 보편성이 존재하지 않고, 특

정 색과 의미를 연결시키는 통일된 상징적 코드 역시 존재하지 않는다. 수많은 문화적, 개인적 관습 때문이다. 예를 들어 빨간색은 고상함, 영성, 미덕, 지위를 나타낼 수도 있지만 질투, 도발 혹은 폭력을 가리키기도 한다. 그리고 가정의 편안함과 단란함 혹은 신체의 내부 작용을 가리키기도 한다. 또 예술가들은 상징, 은유 혹은 감정과 관련 없이 형태를 드러나게 하는 빨간색의 명료함을 특별하게 취급했다.

개인이 색을 사용하는 방식은 규제되어 왔다. 옷, 산업, 종교와 예술 등에 색을 적절히 사용하기 위한 제한은 문화권마다 달랐다. 검은색은 경건하고 절제하는 검소함의 증거일 수도 있고, 색 산업의 가장 발전된 기술이 초래한 최고의 사치 지표일 수도 있다. 색의 예법은 색의 인지와 마찬가지로 규정하기 어렵고 상대적이다.

색에 대한 논쟁은 언제나 격렬했다. 12세기 유럽에서는 색의 기원과 종교에서의 역할에 관한 신학적 논쟁이 벌어졌다. 르네상스 시대 화가들은 예술에서 색이 갖는 중요성에 대해 논쟁했다. 19세기에도 예술가들은 당대의 관례적인 예술의 색에 따르거나 반대하면서, 색에 대한 논쟁을 통해 스스로의 예술을 진전시켰다. 교리에 대한 것이건 미학에 대한 것이건 색은 종종 논쟁의 중심을 차지했다.

색에 대한 이론과 관습

"색의 본성과 본질을 설명하기란 매우 어렵다. 거의 모든 의사들이 저마다 다른 의견을 갖고 있다."

_안젤무스 드 부트

색의 기원이나 분류 체계는 예술가가 실제로 쓰는 색과 어느 정도나 맞아떨어질까? 어떤 이론은 색을 눈으로 보는 작용 원리, 색의 연원, 색을 이루는 성스럽거나 신비로운 기반을 보여 준다. 색이 인지되는 방식을 찾거나 색의 주관적인 효과를 설명하기도 한다. 한편 색의 조화를 정의하고(구조적으로, 영적으로 혹은 박물학자처럼 이야기로) 어떻게 색이 구성되는지 정리하기도 한다. 색에 대한 이론은 예술품을 조사하기 위한 연구의 다른 실마리들보다 우위에 있는, 동떨어진 불가침의 담론이 아니다. 때문에 이 책은 특정 색에 대한 안료와 예술 기법의 역사를 함께 다루고

자 한다.

고대에도 색의 체계나 이에 관한 이론을 이해하기 위한 접근법들이 있었다. 기원전 6세기의 그리스 철학자·수학자 피타고라스는 시각이 눈에서 방출된 것이라 생각했고, 대지와 그것의 색은 수적인 기초로 이루어진 통합된 우주의 측면이라고 믿었다. 음악의 음조, 음계, 음정, 그리고 화음과 함께 수와 비율의 유비는 주기적으로 예술적 표현을 끌어들였고, 오늘날에도 여전하다. 기원전 5세기의 그리스 철학자 엠페도클레스는 시각을 쌍방향의 과정(보이는 사물만이 아니라 눈에서 투영된 에너지)으로 봤다. 그는 세계를 4원소로 나누는 분류법과 관련해 색의 이론을 전개했다. 기원전 5세기 후반의 또 다른 그리스 철학자 데모크리토스는 네 가지 기본 색과 4원소의 관련성을 발전시켰다. 기원전 4세기에 아리스토텔레스가 내놓은 색의 이론은 그의 추종자인 테오프라스투스가 계승했다. 그는 검은색과 흰색을 양끝에 놓고, 이 두 가지 색의 상호작용으로 모든 색이 생겨난다는 색 견본을 만들었고, 오래도록 이어졌다. 이것은 흑백의 양극성을 포함했으며 다른 색들이 모두 이 흑백의 미묘한 조합에서 생겨난다고 했다. 하지만 17세기에 영국의 물리학자이자 수학자인 아이작 뉴턴이 색을 이해하는 방식에 혁명을 일으켰다.

1666년에 뉴턴이 색은 빛 자체임을 증명했다. 빛에 의해서 색이 활성화되거나 가시화되는 게 아니라 빛과 색은 단일한 요소다. 백색광은 가시 스펙트럼의 모든 파장을 담고 있기에 7장 흰색에서 빛을 중요한 매체로 삼은 예술 작품들을 다루었다. 뉴턴은 아리스토텔레스와 달리 검은색의 우월함을 인정하지 않았고 스펙트럼 실험에서도 제외했다. 그는 자신의 스펙트럼에 일곱 가지 색을 지정한 다음 이를 바탕으로 색상환을 만들었다. 여기서 짚고 넘어가야 할 점은 뉴턴의 혁명이 현대적 사고의 근본적인 축을 이루었지만, 예술가들에게 즉각적이고 결정적인 영향을 끼치지는 않았다는 사실이다. 뉴턴의 다이어그램은 빛이 혼합되는 방식에 근거했는데 안료와 같은 물질이 섞이는 방식은 이와 다르다.

19세기에 들어 색에 대한 이론이 널리 알려졌다. 예술가들은 논문, 매뉴얼, 그리고 색 견본 등을 참고했으며, 이런 과정을 통해 예술적인 실천에 실질적으로 영향을 받았다. 필리프 오토 룽게 같은 낭만주의 그룹, 들라크루아의 비상한 색채 효과, 인상주의 그룹의 급진적인 시각, 그리고 뒤이어 등장한 신인상주의 그룹의 시각적 기법들은 대부분 색에 대한 이론과 관련 있었다. 한 가지 공통점은 색을 함께 묶는 방식에 대한 관심인데, 원형 다이어그램을 만들어 보면 분명하게 드러난다. 이에 관련된 인물들도 다룰

것이다(특히 3장 보라색). 이들은 다양한 사고를 다양한 형태로 보여 주었다.

모든 예술가가 색 이론을 따르지는 않았다. 모든 이론가가(과학자, 철학자, 색 제조자 혹은 시인 등) 같은 방식으로 색을 이해하려고 시도하지도 않았다. 그렇다면 왜 색을 분류하고 체계화하려고 했을까? 여기에는 색상의 효과를 예측하거나 제어하며 우주적인 조화와 부조화의 진실에 도달하려는 욕망을 보여 주는 다이어그램의 형태만큼이나 많은 이유가 있다.

색과 빛의 결합

"이것이 진실이다.
색과 빛은 서로 가장 긴밀한 관계다."
_요한 볼프강 폰 괴테

색과 빛은 불가분의 관계다. 이는 뉴턴이 17세기에 혁명적으로 바꾸어 놓았던 색의 과학과 빛의 물리학보다 더 큰 의미에서 그렇다. 매개체이든 촉매제이든 구성 성분이든 빛과 색과 결합되어 있고, 과학과 상관없이 수천 년간 예술, 신학, 영적 담론에서 이해되어 왔다.

'빛'에 대해 살펴보면서 방사선이나 발광에 대한 개념과 그것이 예술에서 색을 사용하는 방식과 관련된 양상도 설명할 것이다. 표면에서 방출, 반사되거나 흡수되는 측정 가능한 빛의 정도를 이용하여 색의 효과를 만들 수 있다. 그러한 빛은 우리 눈을 통해 인식되고, 두뇌를 통해 주관적으로 해석되기 때문에 예술 작품 속의 사물이나 공간은 스스로 빛을 발하는 것처럼 보인다. 빛은 물리적인 속성 이상의 구실을 한다. 휘도輝度는 때때로 형이상학적이거나 신학적인 은유로의 기능도 가진다. 이것이 중세와 르네상스는 물론이고 아방가르드와 현대 미술에까지 이어졌다. 예술품 표면에 작용하는 색으로서의 빛의 효과가 갖는 의미는 다양하게 이해할 수 있다. 예를 들어 예술가들이 금의 광택을 끌어내려고 만들어 낸 탁월한 기법들은 광채를 담은 금의 특성에 대한 찬사였다. 금의 효과는 영적, 세속적 미학에서 모두 특별한 의미를 지녔다. 금에서만 색과 빛의 상호 작용을 볼 수 있는 것은 아니었다. 프레스코, 모자이크, 스테인드글라스, 그리고 다른 예술적 형식(모든 색에서)에서 표면을 빛나도록 처리하는 방식은 우리로 하여금 빛을 무척 중

요한 표현으로 여기도록 만들었다. 또한 색과 빛의 특별한 관계는 윤곽과 그림자, 깊은 사고 과정을 재현하는 예술과 시각의 측면들을 사유하도록 하고, 일반적인 문제에 대한 근본적으로 상이한 대답을 보여 준다.

소통과 맥락

"색은 언어보다 강렬하다.
그것은 잠재의식의 소통이다."
_루이즈 부르주아

결국 맥락이 가장 중요하다. 맥락은 문화적일 뿐만 아니라 개인적이며, 예술가가 보여 주는 상징과, 예술가 자신이 색을 사용하는 방식과 독특하게 관계 맺는다. 색이 전달하는 의미는 무엇인가? 이는 상황과 색에 접근하는 관점에 따라 달라진다. 색은 부지불식간에 영향을 미치는 시각적 소통 수단으로 작동한다. 그리고 모든 언어의 색을 나타내는 빈약한 단어 수에도 불구하고, 나는 다음에서 이어지는 이야기와 통찰이 설득력 있기를 바란다.

이 책의 구성

이 책을 읽는 데는 여러 방식이 있을 것이다. 순서를 의도하긴 했지만, 각 장에 있는 예술 작품들의 배치와 마찬가지로, 독자들이 반드시 이를 따를 필요는 없다. 각각의 작품은 저마다의 이야기를 하기에 아무 장이나 마음 내키는 대로 살펴볼 수도 있다.

물론 목차를 따르며 내가 세워 둔 글의 흐름, 그리고 예술 속의 색에 대한 다면적인 이야기를 위해 마련한 여러 층을 따라가도 된다. 작품들은 연대순으로 제시되며, 역사적 자료뿐 아니라 근대와 동시대 예술까지 망라한다. 탐구의 실마리는 각각의 장 안에서, 그리고 장들을 가로지르며 다시 등장하기도 하고, 장별로 제시된 중요한 색을 통해서도 볼 수 있다. 색 재료의 역사, 예술적 관습, 채

굴, 생산과 유통의 기술은 통합적이며, 색이 사회와 개인 양쪽에 가하는 은유적이고 상징적이며 표현적인 힘은 끊임없이 달라졌다. 또한 각 장마다 특별한 강조점이 있고, 장이 진행되면서 새롭거나 추가된 탐험의 층이 나온다. 그 자체로 반복적으로 발전하고 재구성되는 복잡한 이야기를 보다 쉽게 따라갈 수 있도록 (약간의 예외는 있지만) 작품을 연대순으로 정리했다.

다른 방식으로 즐길 수도 있다. 책에 실린 작품들을 내키는 대로 볼 수도 있고, 책 전체에 반복되는 주제를 좇을 수도 있다.

"나에게 시내를 가로질러 얻은 진흙,
자갈 채굴장에서 캐낸 약간의 오커,
그리고 약간의 표백제와
약간의 석탄 가루를 달라. 그리고
진흙을 바림하고 먼지를 가라앉힐 시간을
준다면 가장 빛나는 그림을 그려 주겠다."

_존 러스킨

흙색 Earth Colors

여 준다.

예술은 땅으로부터 유래되었고, 그것의 물리적 재료와 시각적 색은 문자 그대로 은유적인 관계를 제시했다. 지금부터 2만5천 년 전의 구석기 시대 동굴 회화에서부터 20세기의 예술품까지, 월터 드 마리아의 대지 설치 작품과 아나 멘디에타의 진흙 퍼포먼스 기록과 안료의 역사에 대한 마리아 랄릭의 기록까지 포함하여 흙색을 폭넓게 다룰 것이다. 21세기에 바이런 김이 진행한 브라운-탠 tan(황갈색*)의 정체성에 대한 연구와, 안젤름 키퍼가 점토와 흙을 사용한 역사적, 문학적, 그리고 성경의 참조와 깊이 관련된 방식은 흙색과 연관된 상징적 깊이를 제시한다. 위트로 가득한 주세페 아르침볼도의 브라운 회화는 세계를 분류하고 범주화하려는 욕망에 대한 중요한 생각을 보여 주었다.

흙색은 어디서나 구할 수 있고 상대적으로 제조도 쉽다. 그러나 예술을 위해 가공해야 하는 것은 어느 색이나 마찬가지다. 색을 찾고 운반하고 다루는 기술은 저마다 중요하고 의미 있다. 흙색은 호주 유엔두무 노던 주 예술가들이 전하는, 또 선사 시대 예술가들이 사용한 색의 의미를 고찰한 랄릭의 작품이 전하는 땅에 대한 토착 신앙에서 볼 수 있듯이 분명하고도 실제하는 은유를 지닌다. 때때로 폴 필리포토가 그린 붕대가 풀어진 미라처럼 충격적인 관습으로 이해되는 어떤 것에서 파생되었을지도 모른다.

색의 다양한 근원이 연속적인 실마리를 제공해 주는 것처럼 색이 실제로 어떤 것인지, 또 어떻게 생성되는지에 대한 질문도 마찬가지다. 이들은 종교적이거나 형이상학적인 논쟁, 혹은 이 장에서 묘사된 프란시스코 데 수르바란과 프란시스코 리발타의 회화가 보여 주는 통렬한 논쟁으로 발전했다.

몇몇 화가는 색에 제한을 두었는데, 렘브란트와 피카소의 작품은 스스로 색이라는 조형적 수단을 선택할 기회를 제한한 화가의 도전과 역량에 주의를 기울이게 한다. 선명한 색 대신 대지의 색에 집중한 그들의 선택은 다른 예술가들에게는 감정적, 정치적, 역사적 연상뿐 아니라 분위기마저 야기했다. 시대, 충동, 그리고 기법은 다르지만 19세기의 예술가인 오노레 도미에, 밀레 등의 작품과 20세기의 장 뒤뷔페, 요제프 보이스의 작품은 모두 이런 생각을 보여 주었다.

가장 근본적인 물질인 흙색에서 이야기를 시작할 것이다. 모든 색과 관련된 쟁점을 다룰 것인데 색의 근원, 개인적이고 문화적인 색 코드, 예술적 실천 이론과 효과, 색의 형이상학에 대한 생각, 그리고 무한한 문화적, 개인적, 은유적인 표현을 통해 복합적인 예술을 창조하기 위한 색의 창조적인 사용 등이다.

예술에 흙색을 이용하는 것은 오늘날까지 이어져 온 원시적인 충동이다. 이번 장에서 다루는 색들은 땅에서 채취된 기본색이다. 선사 시대부터 오늘날까지 오커, 브라운, 토프taupe와 여타 흙색들은 예술에서 이 색이 어떤 의미를 갖는지와 어떻게 작용하는지에 대한 생각을 고려하게 하는, 놀라울 만큼 지속적인 실마리를 보

〈알타미라 동굴의 들소〉

마들렌기 중기, 기원전 14000년경, 돌 위에 안료, 약 2.5m,
알타미라, 칸타브리아, 스페인

수만 년 동안 인류는 땅에서 캐낸 천연 물질을 가공하여 만든 색을 갖고 예술 활동을 했는데, 무기나 도구로 쓰기에는 너무나 부드러운 암석인 오커에서 비롯된 것으로 보인다. 오커의 실리카, 점토, 산화철은 실용적인 용도보다 장식적이고 제의적인 목적으로 사용되던 순수한 색이다.

오커 사용은 인류의 선조보다 앞설 수도 있다. 케냐 남부의 올로르게세일리에서 발견된 중석기 홍적세 시대 때 만들어진 것으로 보이는 석기와, 잠비아 카브웨에서 발견된 10만 년 전 해골에도 칠해져 있기 때문이다. 남아프리카의 블롬보스 동굴 인근은 10만 년 전 인류의 작업장으로 보이는데, 크레용 같은 형태의 오커 덩어리가 출토되었다. 원재료를 갈기 위해 돌이 사용되었고, 조개 껍데기로 만든 용기는 원료들을 섞거나 관련 용품을 보관하는 데 사용되었다. 빙하 시대 유럽인들은 동굴 벽이나 천장에 오커와 몇몇 다른 재료를 이용하여 그림을 그렸다. 알타미라 동굴의 들소와 페슈 메를에서 발견된 얼룩덜룩한 말을 비롯하여 스페인과 프랑스의 동굴에서 수백 마리의 동물이 놀라운 자연주의 기법으로 묘사되었다.

주의 깊게 묘사된 알타미라 동굴의 들소들은 몸 구석구석과 표면의 무늬를 알아보고 근육 조직을 짐작할 수 있다. 선사 시대 예술가들은 페슈 메를의 동물들에 59마리의 동물을 그렸다. 오커로 칠한 손자국, 점, 원, 온갖 추상적인 형태도 잔뜩 남아 있다. 또 갖가지 모양의 검은 선도 볼 수 있다. 일부는 망간, 마그네슘, 산화바륨을 혼합하여 만들었고 어떤 것들은 숯을 사용했다. 얼룩덜룩한 말의 검은색과 오커색 디자인은 양식화된 것처럼 보이지만, 실제로는 꼼꼼하고 정확하게 그려진 것일지도 모른다. 구석기 시대 말의 뼈와 치아 DNA를 분석한 결과 현대의 점박이 말과 유전적인 연결 고리가 드러났다.

오커는 풍부했지만 매장된 곳을 찾고 암석을 캐내고 가루로 빻아야 했다. 그다음에 가공해서는, 미리 표면을 긁어 다듬어 둔 동굴 벽에 칠했다. 구멍이 많고 축축한 표면은 고운 안료 분말과 결합했다. 동굴의 수분에는 탄산칼슘이 풍부했기에 안료를 벽에 효과적으로 부착시키고 색은 보존하도록 도왔을 것이다. 그렇지 않다면 안료에 지방이나 물과 같은 고착제를 첨가하여 반죽을 만들거나 액체 상태의 물감으로 만들어야 했다. 물감의 농도가 다르면 발색도 다르다. 선사 시대 예술가들은 이를 활용했다. 점토, 방해석, 으깬 뼈, 그리고 포타슘 장석과 같은 희석제들이 안료를 묽게 하면서 색조를 조절하는 구실을 했다.

색을 칠하기 위한 도구도 필요했다. 액체 혹은 반죽 상태의 색

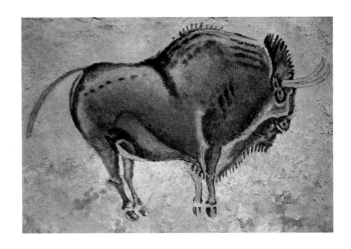

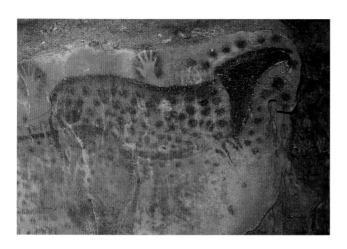

〈손과 얼룩덜룩한 말〉
그라베트 시대, 기원전 25000년경, 돌 위에 안료, 약 3.4m,
페슈 메를 동굴, 롯, 프랑스

은 이끼나 동물의 털로 만든 스펀지 매트에 묻혀 칠했다. 또 부드러운 돌이나 숯으로 크레용과 비슷한 도구도 만들었다. 오늘날의 에어브러시와 비슷한 스프레이 물감도 만들었다. 페슈 메를 동굴에는 색으로 둘러싸인 음각 모양의 손 모양이 남아 있다. 당시 예술가들은 벽에 손을 대고, 아마도 속이 빈 뼈를 튜브 삼아 곱게 빻은 안료를 불어 이런 모양을 만들었을 것이다.

초기 인류는 대지에서 색을 찾아 가공하여 일찍부터 강렬하고 신비로운 예술을 만들었다. 색을 찾고 이용하려는 열망은 인류의 역사만큼이나 오래되었다.

2 대지에서 추출한 안료는 색을 만드는 데 그치지 않고 땅의 영적 상징과 신화, 그리고 땅의 창세에 대한 개념을 구현했다. 토착 예술이 색, 지리, 종교와 얽혀 있는 만큼 땅에서 채굴된 오커는 수만 년 전부터 호주 지역의 전통을 잇는 데 중심 역할을 했다. 오커는 암석, 나무껍질이나 직물 위, 모래에 그림을 그리는 데 사용되었다. 또 장식이나 제의적인 용도로 몸에 바르기도 했다.

중부 호주에 있는 신성한 오커 광산을 묘사한 이 작품은 현대적이지만, 여전히 핵심적인 것으로 남아 있는 고대의 관습에 관한 생각을 전한다. 천연 안료가 아닌 합성 아크릴 물감으로 만들어졌음에도 오커에 관한 모든 것이 들어 있다. 이 작품은 색의 덩어리에 대한 여러 층위의 서술이자, 선조들이 이야기한 몽환적인 서사시이기도 하다. 선조들은 풍경을 빚고 집단의 유대와 규범을 마련했으며, 삶의 이미지, 물질, 지리를 다음 세대에게 계속 이야기한다.

〈카르쿠 주쿰파이Karrku Jukumpai〉는 거대한 캔버스다. 서른여섯 명의 화가가 함께 제작한 작품으로 중대한 꿈을 담았다. 신비로운 오커를 가진 이가 머나먼 여행을 하면서 온갖 악천후에 시달리고 폭풍우도 겪은 끝에 카르쿠에 정착하여 그 성스러운 물질을 묻는다는 모험 이야기가 물결, 직선, 원형, 색 등으로 전해진다. 중심의 동심원은 성스러운 오커 광산, 무지개 기호는 오른편의 파노라

36명의 아티스트, 유엔두무, 노던 주
⟨카르쿠 주쿰파이⟩

1996년, 캔버스에 아크릴, 279.4×679.5cm,
클루게-루어 호주 원주민 아트 컬렉션, 버지니아 대학교, 샬로츠빌

마, 광산과 무지개 사이에 있는 8개의 작은 원은 구름, 수평선은 번개를 가리킨다. 이 모든 것은 호주 원주민들의 전통적인 색과 추상적인 형태로 나타난다.

오커의 색상 폭은 한정적이지만 흥미롭다. 원재료나 채굴, 지질, 가공 방식에 따라 갈색이나 노란색, 혹은 붉은색을 띠기도 한다. 개중에는 분홍빛으로 보이는 것도 있고 어떤 것은 더 어두운 빛을 띤다. 또 다른 몇몇은 희귀한 광택이 돈다. 저마다 매장 장소는 다르지만 여기에 접근하려면 모두 엄격한 통제와 의식을 거쳐야 한다. 호주 원주민들에게 오커는 단순한 색료 이상이다. 그것은

장소와 정체성에 대한 것이다. 카르쿠의 광산은 가장 거룩한 장소
다. 이 작품에 사용된 아크릴 물감은 현재의 용어로 과거의 말을
설명하면서, 전통적인 오커 안료가 생겨나게 된 이야기를 전한다.

프란시스코 데 수르바란																												3
〈교황 니콜라오 5세의 환시에 따른 아시시의 성 프란체스코〉
1640년경, 캔버스에 유채, 180,5×110,5cm, 카탈루냐 국립 박물관, 바르셀로나

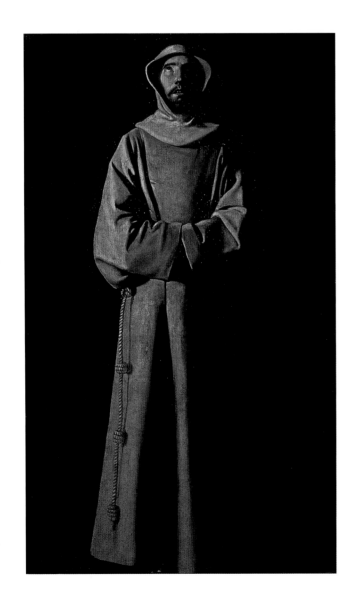

초기 기독교에서는 의식을 행할 때 평복을 입었다. 수도승의 옷도 여러 차례 바뀌었다. 그 과정에서 색과 색이 표현하는 가치에 대한 뜨거운 논쟁이 있었고, 12세기에 절정에 이르렀다. 시토 수도회의 신비론자인 클레르보의 베르나르두스Bernardus Claraevallensis(1090-1153)는 "우리는 색에 눈이 멀었다!"라고 경고했다.

프란시스코 데 수르바란Francisco de Zurbarán(1598-1664)은 성 프란체스코를 프란체스코회 교단이 지정한 수도복을 입은 모습으로 그렸다. 허리에 단순한 밧줄이 있는 헐렁한 연한 갈색 옷이다. 칙칙하고 제한된 색들은 성직자의 옷에 나타나는 규정을 반영한다. 프란체스코회의 수사들은 색을 도입하는 대신 가공되지 않은 동물의 털 같은, '색이 없는' 자연 재료들을 받아들이기로 결정했다. 그들은 특징 없는 갈색 혹은 회색 옷을 입었다. 갈색은 빈곤과 소작농의 색이었다. 반면에 부자들은 색이 밝은 옷을 입었다. 탁발 수도회 수사들은 갈색의 중성성에 맞추어 겸손한 자세와 청빈을 보였으며, 이런 식으로 색이 교리와 융합되었다. 형이상학적 의미를 지닌 검은색과 흰색을 피하기 위한 주의 깊은 선택이기도 했다.

중세에 벌어진 성직자들의 논쟁에서 수도원들은 저마다 다른 규율을 내세웠다. 이는 색이 영적 관념과 믿음의 표현으로 이해될 때, 색을 결정하는 일이 얼마나 심각한 사안이 될 수 있는지를 보여 준다. 그리스도의 탄생을 화려하고 밝은색으로 찬미해야 할까, 아니면 그리스도의 자기희생을 절제되고 단조로운 색으로 기려야 할까? 답은 색의 본성을 대하는 태도에 어느 정도 달려 있다. 색은 자체로 물질인가, 아니면 빛의 상호 작용에 의한 현현인가? 만약 색이 빛의 본질에 한몫을 한다면 빛이 신을 담고 있으니 색도 찬양되어야 하는가? 빛은 눈에 보이고 실체가 없는 감각계의 일부며, 가시적이면서 비물질적인 유일한 감각적 세계다. 색이 세상을 덮는 일종의 막이라면 사물의 진정한 본질을 어지럽히는 장식일 뿐이다.

물질계에서 검은색과 흰색은 색의 가치에 관한 상반된 견해를 대변했다. 시토회의 베르나르두스와 베네딕투스회의 피에르는 몇 년간 편지를 주고받으며 논쟁했다. 피에르는 베네딕투스회 수도사가 검은색 옷을 입는 것은 철저한 겸허의 표시이며 흰색은 그 반대라고 했다. 하지만 베르나르두스는 시토회를 위해 흰색을 선택했다. 프란시스코 리발타Francisco Ribalta(1565-1628)가 성인을 그린 그림에서 드라마틱한 어두운 배경과 왼편에서 곧장 떨어지는 빛은 인물의 순수한 흰색 의상을 돋보이게 한다. 베르나르두스는 색을 덧없는 것으로 인식했고 흰색은 색이 아니라고 생각했다. 그는 색이 악마에 의해 부여된 기만적이고 세속적인 장막이라고 여겼

다. 또한 인간의 진정한 본성을 혼란스럽게 만드는 존재라며 색을 매도했다. "우리는 우리를 황홀하게 만드는 광채, 매혹적인 조화를 지닌 모든 것을 추잡하다고 여겨야 한다."

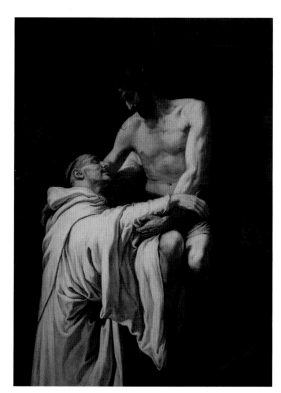

프란시스코 리발타
〈성 베르나르두스를 포옹하는 그리스도〉
1625-1627년경, 캔버스에 유채, 153×113cm, 프라도 박물관, 마드리드

4 브라운을 주조로 삼은 주세페 아르침볼도Guiseppe Arcimboldo(1526-1593)의 그림은 대지와 거기서 자라는 포유류의 풍요로움에 관한 기발한 은유다. 여기에는 세계를 조직하고 분류하는 고대로부터 기원한 체계가 반영되어 있다. 〈대지〉는 4원소(땅, 공기, 물, 불)를 의인화한 시리즈 중 한 점이다. 화가는 인간의 머리를 자세하게 묘사하면서 이목구비를 서로 뒤얽힌 동물의 형상으로 채움으로써 위트 넘치는 합성 초상을 만들었다. 귀는 코끼리의 것이고, 눈은 동물의 열린 입에서 나온다. 코는 토끼의 등과 뒷다리로 되어 있다. 이밖에도 숫양, 사자, 양, 수사슴, 원숭이, 그리고 다른 생물들의 상세한 표본들로 이루어졌다. 모두 흙과 점토의 브라운, 토프, 오커 같은 대지의 색으로 칠해졌다.

아르침볼도가 활동하던 16세기에 합성 초상은 정교한 게임으로 여겨졌다. 한편으로 세계를 조직하는 근본적인 원리에 대한 우의적인 탐구이기도 했다. 그는 합스부르크가의 궁정 화가였는데, 합스부르크가는 예술가, 과학자, 수학자, 시인, 그리고 여타 엘리트에 의해 풍성해진 역동적인 환경을 만들었다. 정원과 동물원은 물론이고 특별한 인공물과 자연물로 이루어진 초기 형태의 박물

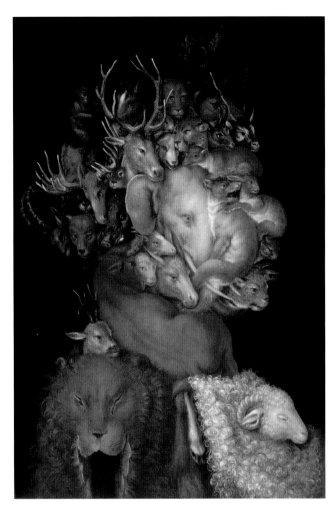

주세페 아르침볼도
〈대지〉
1566년경, 패널에 오일, 70.2×48.7cm, 개인 소장

관을 세우기도 했다. 합성 초상은 그 풍요로운 환경의 산물이었다. 이와 같은 환경에서 지식인들은 자연과학과 철학을 포함한 분류와 체계에 관한 지적 과정을 경험했다. 아르침볼도는 오늘날의 과학적 일러스트처럼 자연을 정확하게 기록했다. 하지만 그가 전제한 4원소는 고대의 관념이었다.

기원전 5세기에 엠페도클레스는 자연은 4원소로 이루어졌다고 주장하며 모양과 색을 비롯하여 우리가 보고 아는 것은 4원소가 끊임없이 혼합되고 분리되는 양상이라고 설명했다. 아르침볼도와 동료들은 엠페도클레스가 4원소와 네 가지 기본색을 관련지었을 때부터 시작된 보편적인 질서와 조화에 대한 논의를 이어 갔다. 거의 모든 시대마다 색(그리고 모든 것을) 분명하게 조직화된 체계로 정리하려는 시도가 있었다. 합스부르크 궁정은 고대의 선례를 바탕으로 새로운 체계를 도모할 수 있었던 풍요로운 환경이었다. 황제의 주치의기도 했던 안젤무스 드 부트Anselmus de Boodt(1550-1632)는 노란색, 빨간색, 파란색에서 모든 색이 나올 수 있다는 주장을 삽화와 함께 담은 저술인 『귀중품의 역사』를 출판했다.

앞으로 살펴보겠지만 색을 배열하고 그들의 습성을 합리화하는 데는 다양한 방식이 있다. 아르침볼도의 초상화는 그의 조사 과정에 대한 하나의 창을 제공했다. 다른 실험들에서, 예술가는 우주의 조화의 유비로 그러데이션 스케일을 사용하여 색과 기보법의 관련성을 설명하려고 시도했다. 이 비율은 기원전 6세기의 그리스 수학자 피타고라스에 의해 발전된 화성의 원칙과 관련 있다고 알려졌다.

회화와 색의 기보법을 관련시킨 아르침볼도의 실험은 통찰을 위해 존재하는 모든 것을 분류하고 입수하려는 태도를 보여 준다. 그가 대지의 풍요로움을 흙색으로 나타낸 시각적인 유희는 물리적인 관찰을 바탕으로 한 시각적인 트릭을 넘어선, 형이상학적 탐구였다.

안토니 반 다이크
〈존 스튜어트 경과 그의 형제, 버나드 스튜어트 경〉
1638년경, 캔버스에 유채, 237.5×146.1cm, 내셔널 갤러리, 런던

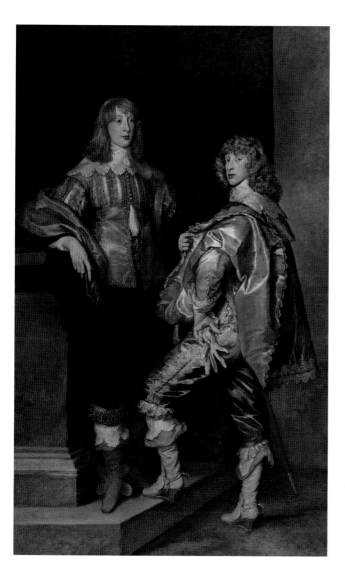

브라운의 독특한 색조는 안토니 반 다이크Anthony van Dyck(1599–1641)와 너무나도 깊이 연관되기에 '반 다이크 브라운'이라고 알려졌다. 이 초상화는 특권과 화려한 장신구로 가득한 귀족적 삶을 보여 주지만 정작 주된 색은 땅에서 캐낸 토탄으로 만든 수수하고 투박한 안료에서 나왔다.

반 다이크 브라운은 지리적 기원을 식별해 주는 여러 이름을 갖고 있다. 예를 들어 '카셀 어스Cassel earth'는 독일 카셀 주변의 훌륭한 산지에서 나왔다. 이곳에서 갈색 토탄과 석탄을 채굴하여 거의가 유기물로 구성된 안료를 만들었다. 색은 위치에 따라 조금씩 달라지는데 따뜻하고 불그스름한 브라운은 느린 풍화와 탄화를 거친 매장 층에서 나왔다. 따라서 복잡한 과학적 절차나 합성 없이 적은 비용으로 물감으로 만들 수 있었다.

땅에서 나온 브라운을 기름을 섞어 물감으로 만들면 반투명해진다. 그래서 반 다이크는 이를 얇게 펴서 물감 층 맨 위에 유약처럼 발라서는 깊이감은 여전하면서도 흐릿한 필터 같은 효과를 냈다. 또 밑그림을 그리기 전에 캔버스에 균등하게 약간의 색을 넣었다. 반 다이크 역시 갈색에서 빨간색, 오렌지색, 노란색에 이르는 흙색 안료들을 만드는 색들을 사용했다. 여기에는 산화철을 포함하여 점토에서 만들어진 모든 대륙에서 발견되는 오커가 포함되었다(14-15쪽 참조). 이 그림에서 존 스튜어트 경(왼쪽 인물*)의 화려한 의복은 다른 물감에 더하여 오커와 카셀 어스의 여러 층과 붓자국으로 만들어졌다. 가장 어두운 노란색 일부는 비스터bister(흑갈색*)로 불리는 아스팔트 같은 물질의 자국으로 보이는데, 불탄 나무의 수지를 포함한 타르질의 그을음에서 나왔다. 특징적인 카셀 브라운이 그러하듯 어두운 배경에 나타났다. 비스터는 다루기 어렵기로 악명 높았다. 마르는 데 저항성이 있어 균열 같은 문제를 야기하기 때문이었다. 그러나 화가는 이 까다로운 재료를 능숙하게 다루었다. 탁한 흙색을 얇게 펴 바르고 글레이징하고 붓질과 스케치를 다채롭게 조합하여 상류 사회의 지위에 어울리는 우아한 분위기를 화폭에 가득 채웠다.

렘브란트 판 레인
〈호메로스의 흉상을 보는 아리스토텔레스〉

1653년, 캔버스에 유채, 143.5×136.5cm, 메트로폴리탄 박물관, 뉴욕

렘브란트 판 레인Rembrandt van Rijn (1606-1669)이 그린 아리스토텔레스는 몇몇 빛점이 내비치는 속에 깊은 그림자에 둘러싸여 호메로스의 흉상을 바라보고 있다. 화가는 행동을 묘사하기보다는 사고의 흐름을 꿰뚫고 있는 것 같다. 그림의 주인공은 두 가지 접근법을 비교하고 있다. 한 손은 무거운 황금 사슬이 상징하는 삶의 물질적 보상을, 다른 손은 지식, 통찰력, 예술 같은 비물질적인 무형의 보상을 나타내는 호메로스의 흉상을 만지고 있다. 화가는 대개 쉽게 구할 수 있었고 값도 비싸지 않았던 약간의 브라운을 이용했다. 그리고 제한된 팔레트에서 만들어진 빛과 그림자로 의사 결정의 복잡한 이야기를 보여 주었다. 렘브란트는 17세기 예술 중심지였던 네덜란드에서 구할 수 있던 화려하고 이국적인 안료들을 배제하고 제한된 색들을 사용했음에도 다채로운 색을 표현했다. 제한된 안료를 조합하고, 그것들의 질감과 투명도와 물감 층과 적용 방식을 조정함으로써 대지의 색에 특별한 표현력과 섬세함을 부여했다.

렘브란트는 재료들을 두껍거나 얇게, 섞거나 병치하는 등 모든 적용 방식을 구사했다. 물감 덩어리는 특정 부분에 주의를 집중시키는 역할을 했다. 황금 사슬은 조각처럼 도드라지는데, 사슬의 고리와 하이라이트에 임파스토impasto (두껍게 칠하기*) 기법을 사용했기 때문이다. 그림의 다른 부분은 부드럽고, 여러 층으로 적용된 색의 투명한 바림으로 이루어져 있다. 화가는 캔버스 바탕을 브라운으로 칠하고는 이를 기준으로 삼아 밝기를 높이거나 낮추었다. 불투명도는 그가 바라는 효과에 따라 미묘하게 바뀌었다.

물감을 얇게 바르기 위해 고착제와 안료의 비율을 조정해 피막을 바꾸기도 했다. 렘브란트는 끊임없이 창의적인 변형에 몰두했다. 예를 들어 연백 안료를 반투명한 갈색 삼림토에 더하면 더욱 불투명해지고 더 빨리 건조되었다. 그러면 별다른 손상 없이도 회화의 전반적인 표현에 영향을 주었다. 유화 물감에서 안료의 입자들은 오일에 달라붙는데, 오일은 분자 수준에서 함께 연결되어 안료를 유기 고체 매트릭스 층에 끼워 넣는다. 이 매트릭스 층의 광학적 성질은 물감의 모습과 색에 크게 영향을 끼쳤다. 이런 기술적 문제들은 예술가의 권한이었다.

렘브란트는 다른 흙색보다 더 불투명한 오커를 비롯하여 온갖 종류의 흙색 안료를 사용했다. 엄버umber는 오커와 비슷하지만 산화철만이 아니라 이산화망간을 포함한다. 지리적으로 널리 퍼져 있는 엄버는 원료 자체를 쓸 수도 있고, 불에 태워(색을 바꾸고자 구워서) 쓸 수도 있었다. 기름과 섞어도 잘 마르기에 렘브란트는 몇몇 작품에서 바탕 전체에 엄버를 발랐다. 엄버는 그 위에 칠한 다

른 유화 물감들의 건조를 촉진하기에 엄버를 사용한 밑칠은 캔버스를 뛰어넘어 시각적, 화학적으로 공명했다. 카셀 어스는 오일과 섞으면 잘 마르지 않아 다루기 어렵지만 그는 그것의 특징적 효과를 구사했다.

장 프랑수아 밀레
⟨키질하는 사람⟩
1847-1848년경, 캔버스에 유채, 100.5×71cm, 내셔널 갤러리, 런던

7

두 작품은 19세기 프랑스 하층민의 삭막한 일면을 보여 준다. 여기서 색은 그림의 메시지와 분위기를 전한다. 농촌이건 도시건 화면을 지배하는 브라운은 침울한 현실을 드러내는 장치다. 땅에서 일하는 농민들과 가난한 도시 통근자들 모두 광채가 없는 브라운의 뿌연 공기 속에서 금욕적으로 존재한다.

당시에 보통은 눈에 잘 띄지 않던 근대의 어두운 측면을 부각시키는 것에 대한 논쟁이 있었다. 장 프랑수아 밀레Jean-François Millet (1814-1875)의 회화가 처음으로 공개적으로 전시되었을 때, 비평가 테오필 고티에는 이 그림이 수염을 말끔히 깎은 유산 계급을 화나게 할 만한 것으로 가득하다며 호의적으로 평했다. 거칠고, 심지어 꺼칠꺼칠한 무언가를 눈앞에 들이미는 그림이기 때문이었다. 주제, 양식, 색은 격동하는 사회에 대한 시각적 논평이었다. 1848년 프랑스에 제2공화정이 성립되면서 내무부 장관은 밀레가 그린 부담스럽지만 기념비적인 그림을 구입했다. 인간의 존엄성과 강인함의 초상인 이 그림을 관람객들은 정치적인 발언으로 여겼다. 밀레가 사용한 한결같이 부드러운 대지의 색(브라운의 검고 어두운)은 농업의 맥락을 암시하지만 또 다른 장치가 있다. 남성은 낡게 바랜 빨간색, 흰색, 파란색 옷을 입고 있는데 모두 정치적 암시의 여지가 있는 색들이다. 화가는 대지의 통일감을 지배하는 명도에 이들을 완화시켰다. 이에 전체는 균형 잡힌 색조로 하나가 되었다. 밀레의 채색 방식은 그가 묘사한 기개를 강화시켰다. 고티에는 밀레가 오일이나 테레빈유도 없이, 어떤 바니시로도 가라앉힐 수 없을 것 같은 색의 층을 넝마 같은 캔버스에 쌓아 올린다고 했다.

모르타르mortar처럼 두껍고 거친 물감 층은 꺼끌꺼끌해서 그 자체로 마치 황무지 같은 느낌을 준다. 밀레는 농부로 자랐기에 농민을 주제로 한 그의 작품들은 농민들을 지지하는 것처럼 보이는 게 아니라, 그들에 대한 선호를 보여 준다고 할 수 있다.

반면 오노레 도미에Honoré Daumier(1808-1879)는 도시민을 보여 주었다. 전차 안에 불분명한 인물들이 밀집해 있다. 화가는 앞

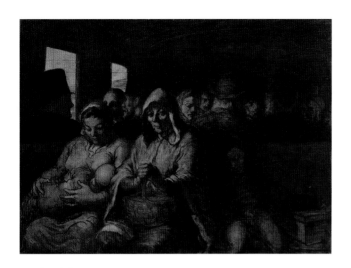

오노레 도미에
〈3등 열차〉

1862–1864년경, 캔버스에 유채, 65.4×90.2cm, 메트로폴리탄 박물관, 뉴욕

쪽의 여성과 아이들만 강조하고 나머지는 흐릿하게 함으로써 그들의 피로함과 무신경함이 감지되게 했다. 이 장면을 덮고 있는 흐릿한 브라운 안개는 고단한 인물들의 삶을 이야기하는 데 있어 자세나 표정만큼이나 중요하다. 가라앉고 칙칙한 색은 고난을 묘사하며, 사회적 논평의 성격을 띤다. 도미에는 정치적, 사회적으로 날카로운 캐리커처를 그렸던 뛰어난 석판화가기도 했고, 이 때문에 투옥된 적도 있다. 당시 프랑스는 커다란 투쟁과 봉기에 휩싸여 있었다. 그래픽 아트든 신문 삽화든 개인적으로 그린 그림이든, 그의 그림에는 이러한 주제들이 분명하게 드러난다.

두 작품 모두 끈질기고 칙칙한 브라운을 통해 19세기 프랑스 빈곤층의 일상을 드러냈다. 그림의 주제가 이와 같은 의미를 전달한 것과 마찬가지로, 그들의 예술적 어휘 역시 의미를 전달한다. 결국 색이 내용을 만든다.

8

수백 년간이나 유럽에서 미라 거래는 커다란 사업이었다. 오늘날의 우리 상식으로는 도저히 납득할 수 없지만 어쨌거나 인간의 유해는 전시와 연구 외에도 상업적 용도로 사용되었다. 미라를 가루로 만들어 약이나 물감으로 사용했던 것이다. 1586년에 어떤 영국 상인이 272킬로그램이나 되는 미라를 배에 실어 런던의 약재상에게 전달했다는 기록이 있다. 미라는 가루, 팅크, 연고로 만들었는데, 두통과 멍에서부터 이질과 간 질환에 이르기까지 여러 증세를 완화시켜 준다고 믿어졌다. 미라는 보존의 정수를 구현했기에(문자적으로도 형태적으로도), 이것으로 건강과 장수를 꾀하는 것은 적어도 은유적으로는 논리적이었다.

약재상과 예술가가 사용한 안료와의 연관성에는 오랜 역사가 있다. 색 산업이 발전하고 전문적인 색 판매상이 등장하기 전까지, 약재상들은 미라 브라운(이집트 브라운 혹은 죽은 머리라는 뜻의 카푸트 모르툼caput mortuum)을 포함하여 물감으로 쓸 수 있는 원료들을 팔았다. 미라 브라운은 16세기부터 여러 예술가들의 저술에서 다루어졌던, 어두운 브라운과 역청이 함유된 안료였다. 초기의 행상인들은 미라가 역청이나 아스팔트 같은 진한 브라운을 만들지만 다루기 어렵고 끈적거리며, 완벽하게 마르지 않는 피치pitch 같은 물질로 방부 처리되었다고 믿었다. 수천 년 후에, 짐작건대 이러한

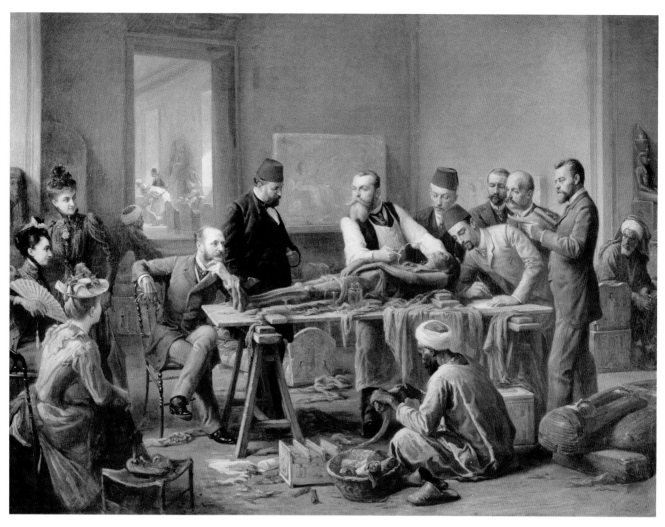

폴 필리포토
〈미라의 조사-아문의 여성 사제〉

1891년경, 캔버스에 유채, 183×274.5cm, 개인 소장

물질로 방부 처리된 잔여물들은 휘발성을 잃고 나서 신선한 원료들이 가졌을 법한 안료로 더욱 잘 기능했다. 19세기에 영국 최고의 물감 유통업자 중 하나였던 조지 필드는 물감 재료가 도착하는 장면을 묘사하면서 마늘과 암모니아를 떠올리게 하는 특징적인 악취를 언급했다. 냄새는 고약했어도 안료 반죽에 갈아 넣기 쉬웠고, 습기에도 크게 영향을 받지 않았다. 폴 필리포토Paul Philippoteaux (1845-1923)의 작품도 그러한 장면을 묘사한다.

19세기까지 미라 브라운의 안료가 널리 거래되었다. 빅토리아 시대의 공공 혹은 사적 용도의 미라를 포함하여 유럽인들이 이집트의 산물에 대해 품었던 열정은, 한편으로는 순수하게 사회적 목적을 가졌으나 다른 한편으로는 어느 정도 학술적 연구를 보조하기 위해 의도되었다. 그 파생물은 예술가들을 위한 미라 브라운 거래로 이어져 결국 튜브 물감으로 제작되어 판매되기까지 했다. 에드워드 번 존스Edward Burne-Jones가 이 색을 무척 좋아했다고 한다.

1881년까지 그는 이 색의 기원에 대해 아무것도 몰랐다. 이후에 화가의 아내가 그 소름 돋는 발견에 놀랐던 남편의 모습을 증언했다. 번 존스는 서둘러 자신의 작업실로 가서 튜브 하나를 들고 돌아온 다음에 장례식을 해야겠다고 말했다고 한다. 그녀에 따르면 번 존스의 친구와 가족들은 실제로 이 장례식에 참여했고, 물감의 관은 그들의 딸이 꺾은 데이지로 장식되었다. 시간이 흐르면서 미라 브라운의 인기는 시들해졌지만 1960년대까지 판매되었다. 어떤 잡지는 자신들이 보유하던 미라가 다 떨어져 안타까워하는 주요 물감 제조업체의 말을 인용하면서, 이제 남은 미라로는 물감을 만들기에 부족하다는 점을 지적했다.

앨버트 핀캠 라이더
〈요나〉
1885–1895년경, 섬유판에 고정한 캔버스에 유채, 69.2×87.3cm,
스미스소니언 아메리칸 아트 뮤지엄, 워싱턴 DC

9

갈색의 격류가 요나를 휘감고 있다. 요나는 작고 겁에 질린 인물로, 입을 벌리고 양손은 허리에 두른 채 화면 어두운 곳의 낮은 가장자리에 있다. 금방이라도 고래에 삼켜질 듯한 그의 몸은 갈색 물로 뒤덮여 있다. 성경 장면을 옮긴 이 그림은 물감의 밀도에 대한 연구와 색의 물질로서의 표현적인 힘을 보여 준다.

밤의 풍경과 바다의 모습은 앨버트 핀캠 라이더Albert Pinkham Ryder(1847–1917)의 미학과 잘 들어맞는다. 비평가 헨리 엑포드는 "라이더는 색채로 그들의 실재를 재현코자 한다"고 했는데, 예술가는 이러한 장면을 표현하는 매개체로 색에 초점을 맞추었다. 현실 형태의 모방적인 세부를 경시하면서 거기 내재된 의미와 감정을 포착했다. 색은 물리적 요소로서 질감이 부여되었고, 층을 이루었고, 조율되었고, 조형적인 수단을 제공했다.

〈요나Jonah〉는 운동, 분노, 공포의 에너지를 묘사한다. 라이더의 작업 방식 역시 격렬했다. 그는 "나는 내 앞에 있던 어떤 사람보다도 덜 창백해 보이기 위해 일해 왔다"고 썼다. 독특한 물감 제조 방식도 개발했는데, 안료에 여러 물질을 섞음으로써 다양한 질감과 투명도를 가진 기괴한 혼합물을 만들기 위해서였다. 라이더가 만든 준비물은 요리용 오일, 양초 왁스, 담배로 인해 갈변한 침, 그리즈grease, 알코올에 통합되었다. 그리고 점성이 있는 브라운을 만들고자 역청과 타르, 유기물을 사용했다. 이 기괴한 형태는 서로 다른 두께의 수많은 층으로 작업되고 듬뿍 발라졌다. 화가는 멋대로 층 위에 층을 짓고, 오랫동안 특정한 구성에 집착했다. 〈요나〉는 적어도 10년에 걸쳐 제작되었다. 앞서 칠한 물감이 마르기 전

에 새로이 물감을 칠했다. 게다가 그가 혼합한 재료 중 몇몇은 완전 건조가 불가능하거나 매우 느리기로 악명 높았다. 〈요나〉의 물감은 그것이 만들어진 지 수백 년이 지났음에도 여전히 부드럽고 끈적거린다. 화가의 늪처럼 질퍽거리는 특별한 물감 혼합법은 물감 층이 서로 다른 비율로 마를 때 표면이 갈라진다는 커다란 문제가 있었다. 시간이 지나면서 물감 색이 탁해지고 그림의 세부가 뭉개졌기 때문이다. 또 어울리지 않는 재료들을 섞으면 화면에 잘 붙지 않아서 나중에 떨어져 나가기도 했다.

라이더의 색 층은 그의 그림을 어떤 광물질처럼 혹은 특정 상태의 구름, 안개, 바람 밑의 바다처럼 내부의 광채로 빛나게 만든다. 엑스포드는 "어떤 것은 깊이, 풍부함, 에나멜의 광택을 가지고 있다… 그의 색은 고혹적인 여성과 같다"고 했다. 이 효과를 강화시키기 위해 라이더는 바니시를 얇게 칠하기보다 아예 쏟아 부었다고 할 정도로 두껍게 하여 캔버스의 표면을 반짝이고 끈끈하게 만들었다. 또한 작품에 깊이감을 주고 투명도를 높이기 위해 물로 닦거나 등유로 그림을 닦아 냈다. 하지만 증발하는 액체는 섬세한 물감 층을 탁하게 만들 수 있었고, 돌이킬 수 없는 피해를 남기기도 했다. 이와 같은 변칙적인 작업 때문에 그의 작품은 표면이 매우 위태로워졌다. 지금 보이는 색도 원래 칠했던 색이 바뀐 것이리라. 그는 자신의 작품이 겪는 변화를 받아들였고, 자신의 작품을 취급하는 화상에게는 자연 자체가 깨끗하지 않은데 작품을 깨끗하게 하는 것은 반달리즘(작품을 파괴하는 행위*)이라고 주장했다.

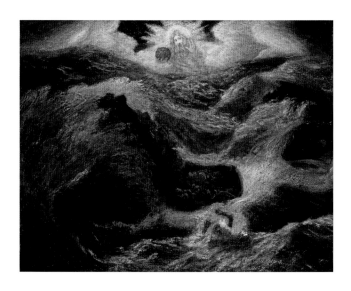

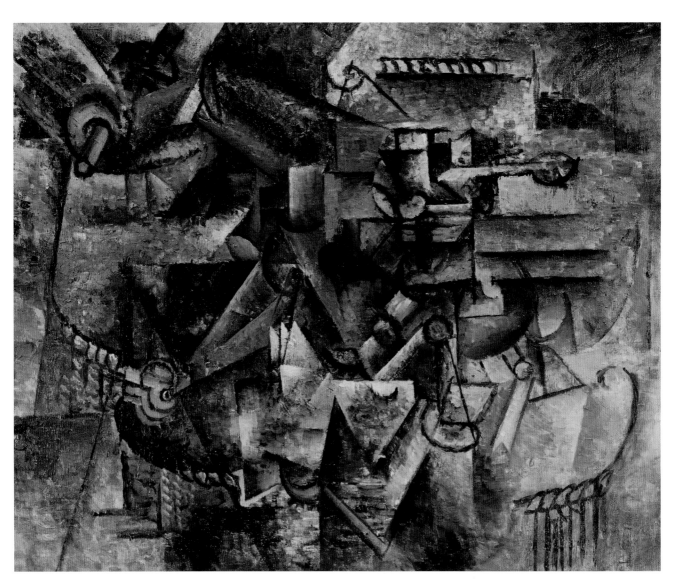

파블로 피카소
〈압생트 병〉

1911년, 캔버스에 유채, 38.4×46.4cm, AMAM, 오벌린 칼리지,
오벌린, 오하이오

10　조르주 브라크Georges Braque(1882-1963)는 입체주의에 대하여 "우
리는 함께 밧줄로 몸을 묶고 산을 오르는 사람들 같았다"고 했다.
처음 입체주의가 등장했을 때, 브라크와 파블로 피카소Pablo Picasso
(1881-1973)의 작품은 쉽게 구분되지 않았다. 두 예술가는 회화의
전통 규범을 뒤집어 물체와 인물을 묘사하는 새로운 방식과 시공
간, 그리고 지각에 대한 새로운 태도를 창조했다. 그들은 원근법에
따른 사실주의의 환영을 거부했고, 입체주의의 가장 분석적인 단

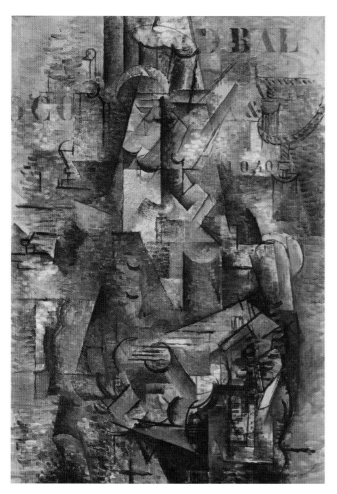

조르주 브라크
〈포르투갈인〉

1911년, 캔버스에 유채, 116.7×81.5cm, 쿤스트무제움, 바젤

계를 거치면서 화려한 색을 거부하고, 거의 단색이고 대지의 중성에 가까운 나머지 색을 사용했다. 그들은 일시적으로 색과 색조의 범위를 제한함으로써 공간에 물체를 보여 주는 새로운 회화 양식을 창조했다.

두 화가는 가공의 회화적 세계를, 색을 고르게 하고 모든 요소를 브라운 단면의 얇은 그리드와 토프 면들로 통합함으로써 균형감을 유지했다. 어떠한 색도 공간의 통일된 구조를 방해하지 않았다. 자신들의 회화에서 그들은 분리되거나 서로 다른 형태의 구체적인 항목을 지시할지도 모르는 일부 색을 희생했다. 브라크의 〈포르투갈인〉은 무릎에 기타를 올려 둔 인물을, 피카소의 〈압생트병〉은 뭔지 모를 물건들로 어수선한 카페의 테이블 위를 보여 준다. 얼룩진 단면들은 오커, 브라운, 그레이 같은 흙색과 밀접하게 결합했다. 어떠한 요소들도 분명하게 드러내지 않기 위해서다. 주변 공기는 인물의 머리나 팔만큼 감지되며 거의 비슷하게 보인다. 화가는 비슷한 색을 사용한 점묘법으로 미묘한 존재를 드러냈다. 피카소의 그림에는 테이블 위에 잔들이 놓여 있다. 반면에 정물은 비슷하게 채색된 면으로 뒤죽박죽 섞여 있다. 입체주의의 얇고 모호한 공간에서 빈 공간과 채워진 공간을 구분하기란 불가능하다. 이곳에는 단일한 시점이 없다. 오히려 다중 시점이 유동적으로 공존한다. 덕분에 관람객들은 시간이 경과해야 볼 수 있는 과정을 단축하여 사물들을 동시에 여러 시점에서 볼 수 있다. 화가는 회화에서 실제적인 것을 묘사하려면 어떻게 해야 하는지를 고찰했다. 분석적 입체주의는 눈에 보이는 세계를 해체하고 비물질적인 것으로 만들었는데, 밝은색을 없애고 엄격한 중성색을 사용하여 통합적인 화면을 연출했다.

피카소의 화상이었던 다니엘 헨리 칸바일러는 입체주의의 혁신을 연대순으로 정리하면서 그것을 키아로스쿠로chiaroscuro(명암법*)로서 혹은 가시적이 된 빛으로서의 형태를 창조하기 위한 색의 임무라고 했다. 한편 피카소는 여기에 수반되는 희생을 언급했다. "일부 색이나 색 자체를 만들어 낼 가능성은 없다." 색을 어떻게 다루는가는 입체주의 탄생의 중요한 부분이다. 피카소와 브라크는 공간에 대한 이해를 형상화하기 위해 색을 다른 방식으로 활용하면서 색의 역동적인 상호 작용을 없앴다.

장 뒤뷔페
〈갈색 머리카락, 통통한 얼굴〉

1951년, 이조렐 위에 오일을 섞은 혼합 매체, 64.9×54cm,
페기 구겐하임 컬렉션, 베네치아

장 뒤뷔페
〈흙의 전형적인 삶(텍스처롤로지 LXIII)〉

1958년, 캔버스에 유채, 130×162cm, 테이트 모던, 런던

장 뒤뷔페Jean Dubuffet(1901-1985)는 전통이나 세련됨을 거부하고 급진적인 반미학주의의 예술을 추구하면서 인간의 가장 일반적이고 소박한 특성을 탐구했다. 그는 자신이 지나치게 까다롭거나 정교한 가식이라 간주했던 것들을 부정하면서 자신의 회화를 보는 모두가 즐거워하고 기뻐하길 바랐다. 색과 재료에 대한 뒤뷔페의 접근은 그가 구사했던 투박하고 원시적인 방식만큼이나 그 목적에 도움이 되었다. 뒤뷔페는 벼룩시장을 돌아다녔고 노동 계급의 집회에 참여했는데, 거기서 '인류의 색이고, 머리카락과 길과 벽과 울타리와 때의 색깔, 그렇기에 인류가 사랑하는 지저분하고 더러운 브라운'을 찾아냈다.

뒤뷔페는 유화를 모래투성이의, 하층 계급의, 거칠고 지저분한 것으로 바꾸었다. 이를 통해 색은 중성화되었고, 스펙트럼의 색조가 결여된 색은 그가 '모르타르'라 부른 그로테스크한 이미지로 등장했다. 〈갈색 머리카락, 통통한 얼굴〉에 나타나는 텅 빈 옆모습은 여러 재료를 혼합해 제작했다. 화가는 물감에 흙, 재, 자갈, 그리고 다른 대지의 요소들을 더했다. 끈적거리는 반죽을 캔버스에 바르고 나서 스크래핑, 가우징gouging, 여타 방법들로 재료를 더럽히고, 더 많은 층을 쌓음으로써 이미지가 형성되도록 유도했다. 이를 통해 뚜렷한 질감과, 전통적으로 연관되지 않은 이미지에 예상치 못한 부조를 만들었다. 동시에 화면은 울퉁불퉁하고 돌이 많은 땅 같은 매우 사실적인 효과를 내게 했다. 뒤뷔페에게 질감 효과는 재현적이고 우발적인 두 가지 층위로 기능했다.

〈흙의 전형적인 삶〉에서는 흙 자체를 찬양했다. 지극히 평범한 때-먼지는 거대하고 구분되지 않은 풍경인 대지의 영역으로, 공식적인 구성 요소 없이 확장된 작품에서 재료이자 의미였다. 흙손 대신 부러진 가지로 벽을 칠하는 미장이의 작업 방식이 영감을 주었다. 뒤뷔페는 화면에 모래를 두껍게 쌓아 올리고는, 작품이 '토양을 재현할 수 있지만, 모든 종류의 가늠할 수 없는 질감, 심지어 은하계나 성운 같은 생생하고 반짝이는, 풍요로운 물질의 인상을 줄 때까지' 이것들을 긁거나 찌르거나 들쑤셨다.

요제프 보이스
〈샤먼의 집〉

1965년, 종이에 흑연과 유채, 35.9×25.9cm(왼쪽)/35.3×25.5cm(오른쪽),
테이트 모던, 런던, 스코틀랜드 내셔널 갤러리

12

요제프 보이스Joseph Beuys(1921–1986)는 자신만의 매체를 발명했다. 그의 시그니처인 브라운은 독일어로 brown(브라운)과 cross(십자가)를 연결해서 브라운크로이츠Braunkreuz라고 불렸다. 〈샤먼의 집〉이라는 제목처럼 말장난은 암시를 불러일으킨다. 이 작품에서 문화적이고 개인적인 역사, 정치, 자연과 신비주의는 직접적인 해석에 저항하는 단호하지만 열린 표현을 불투명한 물감에 담았다.

브라운크로이츠의 바탕은 가정용 페인트다. 보이스는 이것에서 독일의 시골 가정을 떠올렸다. 묵직하고, 강렬하면서 빛을 흡수하는 평평한 붉은 브라운은 인공적인 세계를 떠올리게 하면서도 순환하는 자연도 떠올리게 한다. 태고의 땅과 흙의 느낌과 피와 배설물의 느낌을 주기도 한다. 보이스는 가정용 페인트에 때때로 녹방지약이나 토끼의 피 같은, 전통적인 예술의 맥락에서 벗어난 물질들을 더해서 독특한 혼합물을 만들었다.

보이스는 자신은 상징적인 어떤 것이 아니라 흔한 재료로 작업한다 했지만, 그가 사용한 재료는 임의적이지도 중립적이지도 않

았다. 그의 시그니처 브라운은 나치 돌격대의 '브라운 셔츠'와 연관되어, 독일에서 특히 주목받았다. 이 작업에서 보이스는 독일 사회의 금기를 건드렸고, 자신이 '상처'라고 묘사한 것과 그에 수반되는 개인적, 국가적 죄책감을 묘사한 문화적 공포를 반성하도록 촉구했다. 동시에 '샤먼'이라고 제목 붙인 작품에 치유, 마법, 원시주의가 혼합된 사적인 신화를 집어넣었다. 보이스가 자신의 매체에 붙인 '브라운크로이츠'라는 이름과 십자가의 기독교적인 의미를 고려하면, 이러한 암시는 또 다른 층위를 가진다고 할 수 있다.

보이스의 브라운은 관람객을 어두운 세계로 이끌었다. 그러나 예술가는 눈을 통해서 본 것과는 반대로 영향을 주는, 그가 '안티-이미지'라 부른 완전히 구원하는 반사적인 힘 또한 믿었다. 보이스에게 집요한 브라운은 사람들 속에 있는 안티-이미지로서 매우 다채로운 세계를 불러일으킬 수 있는 요소였다. 그는 "나는 더 멀리 뻗어 나가는 과정에 흥미가 있다"고 했다.

13 가장 어두운 브라운-블랙이 자연 세계에서 빠져나와 도시의 흰 실내 공간에 들어왔다. 월터 드 마리아Walter De Maria(1935-2013)는 우리를 일반적인 인간의 문화와 자연 사이의 거리에 대해 생각하게 만들며 새로운 맥락을 보여 주는 이 작업을 '지구 내부 조각'이라고 명명했다.

〈뉴욕 어스 룸The New York Earth Room〉은 뉴욕 금싸라기 땅에 334제곱미터에 달하는 공간을 차지한다. 사무실이나 아파트로 쓰여야 할 공간에 191세제곱미터가 넘는 양의 흙이 거의 61센티미터 높이로, 놀랍게도 12만7천 킬로그램이나 쌓여 있다. 이 양질토의 브라운 덩어리의 두께를 유리 벽을 통해 직접 볼 수 있다. 넓은 브라운 들판을 걷거나 만지지 않고서도 물질적인 실체로서의 흙을 통한 본능적인 경험을 제공하는 작품이다. 후각 역시 작품의 일부다. 1층 설치 공간에 접근하기 위해 계단을 오르기도 전에, 관람객들은 땅에서 파낸 것이 틀림없는 흙냄새를 맡게 된다. 냄새는 전시 공간 바깥까지, 그들의 시각이 머무는 곳 너머까지 습기를 퍼지게 한다. 시각의 충격은 작품을 마주한 다음에 온다.

축축한 냄새는 토양의 비옥함을 암시한다. 이때 색은 비옥하다는 느낌을 보다 깊이 전달한다. 드 마리아는 자신의 작품을 분석하거나 그의 행위에 대한 논평에 그다지 반응하지 않았다. 그는 특정

월터 드 마리아
〈뉴욕 어스 룸〉

뉴욕 시 우스터 스트리트, 오랜 기간 전시, 1977년. 흙, 토탄, 나무껍질.
바닥 공간 334제곱미터, 작품 자체 191세제곱미터, 디아 아트 파운데이션, 뉴욕

한 토양을 찾았고, 직접 가서 보고는 도시로 가져와 예술적인 목적에 사용했다. 그가 고른 흙은 색이 유난히 어둡고, 풍요롭고 비옥한 느낌을 준다. 짙은 갈색 흙과 흰색의 텅 빈 벽이 함께 있으면 흙이 더욱 풍요롭게 보인다. 희고 아무것도 없는 벽과의 대조는 흙먼지가 더 풍부하게 보이는 데 이바지한다. 이 공간은 내부의 텅 빈 풍경으로 확장되지만 어마어마한 잠재력을 지닌 어둡고 암시적인 공간으로 유지되기 위해 수십 년간 정기적으로 수분을 공급하고 갈퀴질하고 잡초를 뽑았다. 수분이 없으면 흙이 말라서 뿌연 먼지가 날리고, 색도 날아가 버린다. 따라서 적당한 수분을 공급하면서 흙이 미생물을 키우게 했다. 관리인이 흙이 비옥하고 어둡게, 하지만 꾸밈이 없고 딱딱하고 황량하게 보이도록 관리했다.

드 마리아는 흙이 눈에 보이는 것일 뿐만이 아니라 생각을 불러일으키는 대상이라고 주장했다. 매우 특별한 색의 흙을 건축적으로 둘러싸는 작업을 통해서 자연의 지형을 '담는 것'에 대한 대화를 촉발시켰다.

14 대지와 그것의 태곳적 요소들은 기원과 정체성에 대한 아나 멘디에타Ana Mendieta(1948-1985)의 강력한 연구를 위한 수단을 제공해 주었다. 이 예술가는 대지와 연관된 신체 지향적인 이미지와 자연과의 신비로운 관계를 환기시키는 개인적인 행보를 통해 대지 예술을 시작했다. 그녀는 자연과 직접적으로 작업하여 '마법적'인 이미지들을 만드는 데 착수했다. 진흙투성이에 딱딱하게 말라붙은 갈색 삼림토가 표현을 이끌어 냈다.

여기에 인간의 형태가 땅에 박혀 있다. 그리고 진흙에 덮여서는 브라운 해자에 놓여 있다. 단색 화법은 흙먼지 속에 말라붙어 있는 존재에 대한 숭배, 제의적인 의미에서 땅속에 안치되는 것 등과 같은 태고의 것에 초점을 두고자 세부를 벗겨 냈다. 멘디에타의 주물呪物 조각은 진하고 텁텁하며 진흙투성이의 존재다. 그러나 헤아릴 수 없는 힘을 내뿜고 있다.

사진은 잠깐 동안의 야외 체험을 담고 있다. 멘디에타는 민속적이고 오컬트적인 전통을 가톨릭적인 뉘앙스와 결합시켰는데, 모든 것이 예술을 위한 물질과 색으로서의 대지와 함께 직접적으

아나 멘디에타
〈무제〉(주물 연작, 아이오와)
1977년, 크로모제닉 프린트, 50.8×33.7cm,
휘트니 미술관, 뉴욕

로 표현되었다. 멘디에타는 복합 문화적인 표현을 탐구했다. 또 차용과 재인용을 통해 고대 혹은 근대와 현대 아프리카, 북부나 중부 아메리카 원주민들의 종교적 의례를 연상시킬 수 있는 독특한 형식을 창조했다. 그녀는 페미니즘을 영감의 틀로 삼았고, 대지의 여신이라는 모티프에 끌렸다. 예술가는 작품에 죽음의 날과 연관된 멕시코의 의식이나 가톨릭의 부활절 매장과 부활 이야기에서 가져온 퍼포먼스 요소를 적용한 것과 상관없이, 계속하여 땅에 묻히고 덮이는 개념으로 돌아왔다. 이러한 조건(환경)들이 태곳적 여성의 힘을 구성했다. 주물 연작은 중앙아프리카의 은콘디Nkisi 형상들, 제례 의식의 결과물로 힘을 부여받은 물건을 제시한다. 여기서 멘디에타는 맹목적 숭배를 창조하기 위해 사용되었던 자신의 신체를 활용하여 스스로 의식의 주인공이 되었다. 멘디에타는 아프리카계 종교인 산테리아를 강신론, 정체성, 페미니즘 탐구의 중요한 촉매제로 삼았다. 이 종교는 원래 노예 무역 때문에 끌려온 아프리카인들이 발전시킨 종교로, 요루바 신앙과 가톨릭이 혼합되었다. 멘디에타는 땅을 신의 현현으로 보는 산테리아의 믿음에 반응했다. 땅에 파고든 것은 스스로의 토대와의 필수적인 영적 접촉이었다.

그녀는 자신의 기원과 그것과 결합하려는, 다시 말해 땅에 묻히고자 하는 욕구를 표현하기 위해 이 작품을 '대지-몸'이라고 명명했다. 쿠바 태생인 멘디에타는 어렸을 때 미국 중서부의 중심 지역인 아이오와의 한 가톨릭 고아원에 보내졌다. 1950년대의 정치적 여파로부터 딸을 보호하려는 부모의 의도였다. 버려짐, 갈망과 카타르시스는 예술가의 삶에 활력을 불어넣어 그녀 자신을 땅과 그것의 색과 결합시키는 방법을 찾게 했다.

물질로서의 흙은 주로 브라운과 불그스름한 색으로, 흙색은 그것이 가진 기원과 정체성이라는 은유적 연결을 포함하여 많은 이유로 조직적으로 채굴되어 왔다. 대지와 그것의 물질적 특성에 대한 어떠한 생각에도 구애받지 않고, 색만으로도 인간의 조건이나 개인의 특이성에 대한 성찰을 불러일으킬 수 있었다. '살색flesh tone'은 우리에게 무엇을 의미하며 어떻게 브라운에서 베이지까지 거의 무한에 가까운 색의 범위를 명도와 채도에 따라 구분할 수 있을까?

부분으로 전체를 나타내는 것을 제유提喩라고 하는데, 바이런 김Byron Kim(1961–)의 〈제유-Synecdoche〉는 추상화와 구성 및 프로세스와 인식에 대한 생각의 구별뿐 아니라 색을 구별하는 방식과 인간의 정체성(인종을 포함한)에 대한 고찰을 불러일으킨다. 작가는 자신이 묘사하는 세 가지 분리된 시각 방식에 동등한 관심을 요구했다. 첫째, 그는 자신이 보는 것에 집중했다. 다음으로 자신이 스스로 본 것에 대해 어떻게 생각하는지에 초점을 맞추었다. 마지막으로 이 두 가지로 자신이 만든 것을 평가했다.

이 작품은 시각적으로 또 개념적으로 가장 추상적인 방법으로

바이런 김
〈제유〉

1991년–현재, 각 자작나무와 나왕 합판에 유채와 왁스,
25.4×20.32cm(패널 각각)/305.44×889.64cm(전체),
내셔널 갤러리, 위싱턴 DC

만든 일종의 집단 초상화다. 각 패널은 평평한 단색이고 피부의 정확한 색에 섬세하게 맞추어진 구체적인 인간을 재현해 낸다. 정확하고 미묘한 색 단편의 형식을 가진 일기로, 친구와 낯선 사람들을 포함하여 작가가 마주친 여러 사람에 대한 기록이다. 색의 각 부분은 색에 관련되거나 감정적인 모든 맥락에서 인위적으로 제거되었다. 동시에 까다롭고 노골적이지만 부적절하고 공허하다. 결국 색 자체는 실제로 주변을 둘러싸고 있는 색과의 상호 교류로부터 유리되어, 실제 삶과 다르게 읽힌다. 물론 각 초상의 주제는 너무 추상화되고 제유에 의해 제거되어 똑같이 알 수 없다.

바이런 김은 "색을 혼합하는 문제다. 왜냐하면 색들은 정말 구분하기 어렵기 때문이다… 색을 찾기 위해서는 그곳에 반드시 도달해야 한다"면서 어려움을 토로했다. 작품을 분류표와 같은 형식으로 전시했을 때 패널에는 주제 목록이 따라붙었다. 작업은 계속 확장되었다. 1991년에 작가는 새로운 색 패널들을 덧붙여 갈 생각으로 작업을 시작했다. 2016년에 패널은 4백 개가 넘었다. 인종과 색의 사용에 대한 담론으로, 작업은 작가가 '작은 것에서 큰 것'이라고 부르는 관계와 그 사이의 풍요로운 간극을 탐구했다.

〈역사 회화 2 동굴. 옐로 어스〉

1995년, 캔버스에 유채, 60×60cm, 테이트 모던, 런던

모든 시대는 저마다 독특한 색을 가지고 있었으며 이용 가능한 색의 범위는 기술과 자원, 취향, 환경에 따라 달라졌다. 구석기 시대 스페인의 동굴 화가들은 적은 수의 색으로 작업했고(14-15쪽 참조), 19세기 프랑스의 인상주의 예술가들은 선사 시대 예술가들과 완전히 다른 종류의 색을 사용했다(115-123쪽 참조). 특정 시대에 대응하는 색은 어떤 것이고, 색의 역사에서 강조해야 할 분수령이 되는 시기는 언제일까? 마리아 랄릭Maria Lalić(1952-)이 제작한 50점이 넘는 회화의 역사 시리즈는 우리들에게 저마다 전환점이 되는 중요한 역사적 색의 범위와 그 색들이 사용된 환경을 돌아보게 한다. 그녀의 작품들은 지리, 연대, 기술, 그리고 물질의 교차점을 고려하면서 색의 역사를 탐구했다. 〈역사 회화 2 동굴. 옐로 어스〉 같은 그림은 색을 은유적인 의미보다는 물질적인 실체로 바라보면서, 과거에 사람들이 자신을 둘러싼 환경에서 색을 봤던 방식과 이유에 대한 근본적인 물음을 던진다.

랄릭의 출발점은 19세기 이래로 예술가들에게 재료를 조달한 윈저 앤 뉴튼Winsor & Newton에서 만든 색상 분류표였다. 이 분류표는 색을 시대에 따라 여섯 개의 그룹으로 분류했고, 각 그룹은 범위와 숫자에 따라 분류되었다. 18-19세기에 걸쳐 급격히 발전한 화학적 합성으로, 18색 팔레트에 뒤이어 20세기의 12색 팔레트에서 절정을 이루었다. 그중 일곱 가지 색이 '이탈리아', 다섯 가지 색이 '그리스', 그리고 일곱 가지의 시그니처 색이 '이집트'로 묶인다. 시대적으로 가장 앞서는 '동굴' 팔레트는 흙색, 검은색, 흰색을 포함하여 삭막한 네 가지 색이 들어가 있다.

랄릭은 색상 분류표의 분류 방식을 창조적이고 예술적인 작업으로 바꾸었다. 그녀는 지정된 시기의 특정한 색 세트와 연관된 물감 층으로 각각의 사각형 회화를 만들었다. 이 작품에서는 예술을 위해 색을 사용했던 초기 인류의 시도를 고찰했다. 그녀는 원시 시대의 예술가들이 네 가지로 제한된 색으로 어떻게 세계를 봤을지 궁금했다. 이 색들은 그녀에게 절대적으로 근본적인 무언가를 말해 주었다. 색들은 불과 대지와 공명한다. 땅에서 채굴된 레드 어스와 옐로 어스가 팔레트 절반을 차지하고, 나머지 절반은 마찬가지로 대지의 재료에서 나온 백악 덩어리와 불에서 나온 카본 블랙이다.

이 단색 회화는 글레이즈 층으로 되어 있는데, 시기마다 중요한 색이 다른 색 위에 얹혀졌다. 옐로 어스가 맨 위에 칠해졌다. 레드 어스는 그 바로 아래에 있다. 밑에는 하양을 바탕으로 한 바로 위에 검정이 있다. 주의 깊게 살펴보면 구성 요소의 색상 층, 특히 가장자리 주변에 미묘한 흔적이 드러난다. 회화는 시간의 층을 반

영하는 안료의 층으로 이루어진 화면으로, 놀랍도록 단순하다. 바로 예술가의 눈을 통해 본 색의 역사다.

안젤름 키퍼
〈땅아 열려라, 종려 주일〉

2006년, 18개의 패널, 점토, 야자수, 유화액, 목탄, 야자나무,
295×140cm(각각)/18m(야자수 나무), 설치 장면, 화이트 큐브, 런던

17

안젤름 키퍼Anselm Kiefer(1945-)는 색과 물질을 함께 활용하여 먼지로 뒤덮이고 얽은 자국이 남은 갈색 삼림토를 그의 해체, 창조, 그리고 구원에 대한 탐구의 중심에 가져왔다. 이 다중적인 작업을 살펴보는 것은 고고학적 유적지를 발굴하는 것과 비슷하다. 관람객들은 작품을 구성하는 물감, 에멀전, 식물, 금이 간 흙 판을 보면서 역사와 종교, 생장의 어지러운 흐름을 생각하게 된다.

〈땅아 열려라, 종려 주일〉의 패널 6

키퍼가 붙인 '땅아 열려라'라는 말은 구약의 『이사야서』에서 가져왔다. 또 패널 하나에 『이사야서』 45장 8절을 라틴어로 새겼다. '땅은 열려 구원이 피어나게, 의로움도 함께 싹트게 하여라. 나 주님이 이것을 창조했다.' 여기서 대변동과 부활의 중심 사상에 대한 비판은 기독교의 신앙과 연결된다. 또한 〈땅아 열려라, 종려 주일〉은 게르만의 민속과 신화, 독일 현대사에 대한 언급을 이끌었다. 거대한 종려나무 뒤에 걸려 있는 회화 벽은(땅에서 뽑혀 뿌리 부분이 그대로 노출된) 그리스도의 예루살렘 입성을 다룬다. 뒤이어 그리스도는 수난과 죽음과 부활 과정을 겪는다. 종려나무 가지는 그리스도를 나타내는 강력한 상징이다. 예루살렘에 입성할 때 그는 종려나무 가지를 들었고, 처형을 겪었다. 이때 종려나무는 순교와 승리를 상기시킨다. 수세기 동안 종려나무는 예술에서 기독교의 순교를 나타내는 데 사용되었다. 그 모든 것이 작품에 딸린 식물 표본에 의해 속기로 표시되어 있다. 종이 혹은 바짝 말린 것처럼 보이는 흙으로 또 패널에 쓰인 텍스트로.

갈색 삼림토는 이 혼합 매체 작업의 필수 요소다. 작가는 패널에 테라코타, 흙 또는 진흙을 붓고 뿌리고 발랐다. 시간이 지나면 외양이 잡히고 의미가 생겨났다. 흙은 키퍼의 야외 작업장에서 건조되고, 햇빛에 딱딱해지고, 홈이 생기며 갈라지고, 이 과정에서 애초에 어두웠던 색은 밝아지고, 양질토에서 먼지 상태로 변했다. 이처럼 과정이 변화를 이끈다.

키퍼는 인간의 극심한 고통에 대한 매체와 개념, 그리고 문학적, 종교적, 역사적 언급 사이의 대화를 이끌었다. 시간이 지나면서 작업은 형태를 갖추어 갔고, 여러 개의 패널은 폐허와 재생의 공존에 대한 대화에 기여하는 재료 자체와 함께 다채로운 목소리, 언어 혹은 해석을 반영했다.

"내가 쓰는 재료가 뭐냐고?
그건 그저 색깔이 있는
흙일 뿐이다."

_필립 거스턴

"스칼렛은 우리가 가진 색 가운데
첫째가는 색으로,
가장 고귀하고 중요한 색이다."

_15세기 피렌체 염색업자의 매뉴얼 중에서

빨간색Red

모든 색은 같지 않다. 색의 가치는 문화적, 시대적 맥락에 따라 바뀌어 왔다. 흙색은 어디에서나 쉽게 구할 수 있었지만 빨간색은 드물고 귀했다. 이 때문에 빨간색은 취향, 지위, 과잉과 절제, 이 모든 인식에 작용해 왔다.

이탈리아 나폴리 남동부 폼페이에 있는 화려한 신비의 저택Villa of the Mysteries 내부의 프레스코 벽화에 사용된 것과 같은 이국적이고도 위험한 빨간색 안료는 고대 작가들 사이에서 논쟁과 대립을 일으켰다. 이후 유럽 문화권에서는 색을 만드는 일에 버밀리온

vermilion (주홍색*)과 연금술의 관계처럼 때때로 복잡하고 비밀스러운 절차와 믿음 체계가 동반되었다. 남아메리카에서 유럽에 이르기까지, 부와 권력을 지닌 집단이 입었던 화려한 의상에 사용된 빨간색 염료는 산업과 색에 대한 규제를 보여 준다. 페루의 왕족 의상을 그린 마르틴 데 무루아의 스케치들은 프라 필리포 리피와 얀 반 에이크의 그림들에서 볼 수 있는 사치스런 빨간색 옷과 유사하다. 빨간색 옷에 관한 보다 많은 색상은 엘 그레코와 디에고 벨라스케스의 작품에서 종교적 맥락에서 체계화되고 성문화되어 반영되었다. 그러나 예술에 나타나는 색에 대한 숙고는 단순히 체계와 규칙에 대한 조사에 머물러서는 안 된다. 프랜시스 베이컨과 스펜서 핀치는 앞선 걸작들을 바탕으로 새로운 작품을 창작하는 과정에서, 자신들만의 빨간색을 표현하기 위해서 벨라스케스의 작품을 분석하고 본뜨고 숙고하는 과정을 거쳤다.

예술적 실천은 이념을 만들기도 하고 이념에 의해 만들어지기도 한다. 문화가 다르고 시대가 다르면, 선호하는 색도 달랐다. 프라 안젤리코의 순수하고 선명한 빨간색은 이와 같은 색의 고유한 측면을 드러내고, 색들이 섞이거나 분리되는 방식을 알려 주는 순수성에 대한 내재된 관념을 암시한다. 우선 리피와 반 에이크를 통하여 달걀로 그리는 템페라와 오일로 그리는 유화의 경우 고착제가 달라지면 시각적, 미학적, 그리고 철학적 결과가 달라진다는 것을 보여 주려고 한다.

예술에서 빨간색은 문화적으로 널리 또 개인적으로, 양쪽 모두에 상징적인 함의를 지녀 왔다. 암브로조 로렌체티와 루벤스의 빨강은 소중한 가치에 대한 은유로 받아들여졌다. 한편 엘 리시츠키의 빨간색은 혁명을 상기시킨다. 여기서 다룬 여타 20세기와 21세기의 작품들에서 빨간색이 갖는 다양한 의미는 개별적인 예술가의 유동적이면서 적극적인 관점을 보여 준다. 개인적 혹은 정치적인 역사를 나타내든, 감정 혹은 사회적 논평을 표현하든, 빨강은 강렬하고도 은유적인 끌어당기는 힘을 지닌다. 반면 몇몇 예술가들은 색을 강력한 이념적 수단으로 여기면서 그것의 은유적 표현에 저항했다. 몬드리안은 보편적 조화를 추구했고, 바넷 뉴먼은 그와 상반된 탐색에 몰두했다. 하지만 도널드 저드는 몬드리안이나 뉴먼과는 대조적으로, 모든 상징적 연관성을 단호히 거부하는 입장을 보여 주었다.

흰색을 더하여 명도가 높아진 빨간색은 별개의 의미를 지닌 완전히 다른 색이다. 이렇게 탄생한 분홍색은 예술에 쓰일 때 성과 유희만이 아니라 위험과 폭력까지 환기시키면서 우리를 빨간색과 아예 다른 새로운 영역으로 이끈다.

〈신비의 저택의 프레스코〉

기원전 1세기 중반, 프레스코, 중앙 프리즈 162cm, 신비의 저택, 폼페이

I

사치스럽고 화려한 빨간색이 폼페이 외곽에 있는 이 화려한 저택의 모든 방을 감싸고 있다. 고대 로마인들은 빨간색을 만들기 위해 갖가지 안료를 사용했지만 값비싼 진사辰砂를 빼고는 모두 흐릿했다. 스페인에서 높은 비용과 많은 노동력을 들여 채굴한 이 사치스러운 물질은 독성이 강한 수은 광물이었다. 로마로 운송된 진사는 세척하고 빻아서 고운 가루로 만들었고 가장 부유한 이들의 집을 꾸미는 데 사용되었다.

고대 로마의 건축가였던 비트루비우스Vitruvius(기원전 1세기)는 그림 그리기에 적절한 밑바탕을 만들기 위해 회반죽을 일곱 겹 칠하고 다듬는 과정을 설명했다. 아래로 갈수록 더 고운 모르타르를 썼고, 위로 갈수록 설화 석고나 대리석 가루와 섞었다. 이렇게 완성된 벽에 비로소 색을 칠했다. 원래 프레스코란 물감을 젖은 회반죽과 결합시키는 복잡하고 까다로운 기법이다. 회반죽 속의 석회는 물감과 반응하는데, 일단 마르면 화학적으로 결합했다. 내구성이 있으면서도 새하얀 바탕 면을 광택이 나도록 연마했다. 광택은 색이 잘 보이도록 하는 데 결정적인 역할을 했다. 『건축서』에서 비트루비우스는 데운 오일로 밀랍 표면을 다듬는 과정을 설명했다. 그러고 나서 표면이 광택 나게 왁스와 깨끗한 리넨 천으로 문질렀다. 그는 밀랍으로 마감하지 않으면 귀한 진사가 햇빛이나 달빛을 받아 변색될 것이라 경고했다.

회화에 사용된 호화로운 진사는 1세기의 박물학자 대 플리니우스가 불평했던 여러 무절제 중 하나였다. 『박물지』에서 그는 당시 고대 세계의 일화를 다양한 관점에서 분류하고 묘사했으며, 재료와 자원에 대한 정보뿐 아니라 예술적 취향과 관습도 다루었다.

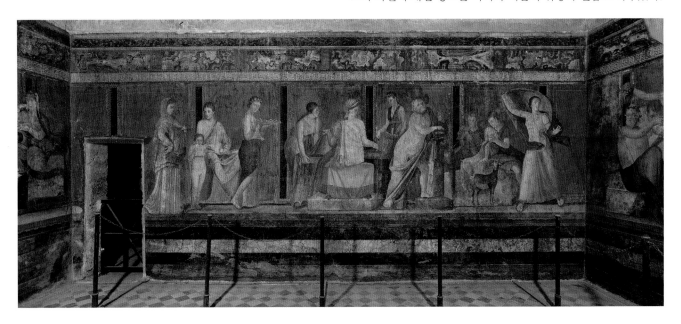

작가는 현란하고 화려한 색을 좋아했던 당대 로마인의 취향을 비난했다. 그리고 자신이 진실한 미학이라 간주한 것들은 사라지고 현란함만이 유행하는 풍조에 탄식했다. 원작이 거의 남아 있지 않아서 대개는 나중에 만들어진 모작을 봤으면서도, 대 플리니우스는 극단적으로 단순화되고 4색(빨간색, 노란색, 흰색, 검은색)으로만 구성된 고전 그리스 회화를 좋은 취향의 전형으로 인용하곤 했다. 그는 "우리는 화가의 도구가 신통치 않을 때 모든 면에서 더 좋은 결과를 얻는다고 믿어야 한다. 왜냐하면… 우리는 예술가의 천재성이 아니라 오직 재료의 가치만을 알고 있기 때문이다"라고 했다. 또한 이국적인 색을 찾는 동료들을 질책하면서 "인도에서는 강의 연니, 코끼리와 용의 피가 나오지만 훌륭한 그림은 나오지 않는다"고 했다. 피에 대한 언급은 특별한 빨간색의 전설적인 기원과 관계가 있다. 이는 '용이 죽어 가는 코끼리의 몸에 깔려 뭉개졌을 때 나오는 두꺼운 물질, 두 생물의 피와 뒤섞인 것'이었다. 누군가 이것의 사용을 용인하든지 간에 여기서 색은 신비롭고 강력하며 이국적인 것으로 인식되었다.

2 부오닌세냐의 두초Duccio di Buoninsegna(1278–1318년에 활동)가 제작한 거대한 다중 제단화 중 하나의 패널로, 7백 명이 넘는 인물들이 기독교의 중심 서사를 묘사하고 있다. 그가 겨우 아홉 가지 안료로 색채를 구성한 방식은 중세 후기의 취향과 재료를 보여 준다. 두초는 팔레트의 1/3을 차지하는 눈부시게 빛나는 빨간색을 만들고자 세 가지 색조를 활용했지만 유독 버밀리온이 두드러진다. 타는 듯이 빛나는 버밀리온은 심미적이고 이념적인 효과를 전한다.

버밀리온은 연금술의 산물로, 그것의 합성은 중세 회화 기술의 혁신이었다. 연금술사들은 물질의 추출, 증류와 변환 과정을 연구하고, 물질을 가열, 결합, 조작하는 실험을 수행했던 초기 화학자였다. 이는 세계의 본성을 향한 근본적인 탐구였다. 비록 은유와 상징적 사고, 그리고 비밀스러운 언어로 혼합되어 있었지만 기본적으로 과학의 일종이었다. 연금술사들은 물질을 금으로 바꾸겠다는 목적을 위해 색의 변화와 관련된 단계의 연속적인 '작동' 혹은 과정을 연구했다. 변화의 연속적인 사건들 속에서 마지막 중요한 디딤돌은 빨간색과 연관되었다. 13세기 신학자 알베르투스 마그누스Albertus Magnus(약 1200–1280)는 『광물학』에서 연금술사들은 '붉은 영약'을 찾아야 한다고 했다. 이러한 맥락에서 빨간색은

부오닌세냐의 두초
〈마에스타: 갈보리 언덕으로 향하는 그리스도〉

1308-1311년, 패널에 템페라와 금, 51×53.3cm, 두오모 오페라 박물관,
시에나

금을 만드는 데 중요한 토대였고, 두 요소는 긴밀하게 연결되었다.

버밀리온의 빨강은 은유적 의미를 지닌 두 가지 물질이 기술적으로 조합된 결과였다. 황과 수은은 어떤 금속이든 그것의 성질을 바꿀 수 있는 근본적인 구성 요소라고 여겨졌다. 알베르투스는 "황은 수컷의 정액과 같은 물질이고, 수은은 태아의 구성 요소이자 응고되는 생리 혈과 같다고 설명할 수 있다"고 했다. 기본 재료들은 가능성과 힘을 지닌다. 버밀리온 안료를 합성하기 위해서는 먼저 수은과 황을 용기에 넣어 봉한 다음에 고온의 열을 가해야 했다. 이에 관해서는 다양한 제조법이 기록되었는데, 그중 12세기 베네딕투스회 수도사였던 테오필루스Theophilus가 정리한 내용은 이렇다. 일단 불붙은 석탄을 항아리에 넣어 땅에 묻는다. 내용물이 새로운 물질로 결합될 만한 온도에 이르렀음은 항아리가 부서지는 소리로 알 수 있다. 이와 같은 과정을 거쳐 단단한 버밀리온 덩어리를 얻을 수 있는데, 두초의 그림에서처럼 버밀리온은 템페라에 사용되었을 때 특별한 불투명함을 지닌 날카롭고 풍부한 빨간색을 만든다. 최상의 결과를 위해 안료는 반드시 곱게 빻아야 했다. 14세기에 이탈리아 화가 첸니노 첸니니Cennino Cennini는 『예술가를 위한 기법서』에서 "그것을 20년간 매일 빻는다면 더욱 섬세하고 멋진 색을 얻을 수 있을 것이다"라고 했다.

3 15세기의 화가 프라 안젤리코Fra Angelico(1395년경/1400-1455)는 은으로 만들어진 봉헌물을 담는 캐비닛 뚜껑에 성경의 장면을 그려 넣으면서 선명한 색을 칠했다. 그가 칠한 각각의 색은 밝고 또렷하다. 패널들은 보석류의 색이 주의 깊게 조율된 안무이며, 하나의 장면은 다른 장면과 조화를 이룬다. 패널 전체의 색조 패턴은 정렬, 대조 또는 반향을 고려하여 설계되었으며, 색은 조화로운 이미지를 구성하는 데 핵심 역할을 한다.

예술가는 그림의 목적에 따라 색들의 관계에 주의를 집중했을 것이다. 전체적으로 보면 강렬한 빨간색으로 이루어진 영역이 있고, 대등하게 선명한 푸른색 영역이 곧잘 병치되어 있다. 이처럼

프라 안젤리코
〈그리스도의 탄생〉(산티시마 안눈치아타 성당의 보물 중 한 점)
1450~1453년경, 패널에 템페라, 123×123cm(전체)/
약 38×38cm(패널 각각), 산 마르코 미술관, 피렌체

강렬하고 완전한 색은 채도와 안료 각각이 온전하게 드러나는 것을 높이 평가하는 미학에 바탕을 둔다. 채도는 색상의 고유 속성 중 하나로 색조 또는 명도와 별도로 분석할 수 있다. 프라 안젤리코의 색채 목표는 후기 중세의 기준과 실천을 반영한다. 하지만 그의 예술의 다른 측면은 그를 초기 르네상스 예술가로 분류하게 만들었다. 화가의 소망은 색의 완전한 영광과 가치를 자연주의의 거

울이 아니라 다른 '현실'의 길로 표현하는 것이었다. 이러한 미적 감성에서는 미묘한 그러데이션이나 색의 모호한 혼합이 아니라 불투명하고 선명한 색이 선호되었다. 따라서 화려한 색채 효과를 떨어뜨리는 것은 표현 자체를 엉망으로 만들었다.

이와 같은 접근법은 오래된 전통의 한 부분이자 고대로 회귀하려는 신학과 관련된 글에서도 표현되었다. 부패한 색(혼합된 색 혹은 거친 붓질)을 향한 경고는 시각적–철학적 의미를 지녔다. 광학적인 면에서 보자면 안료가 섞이면 색은 탁해지고, 본래의 색을 잃는다. 굴절도가 변하면 화학적 상호 작용이 달라지기에 결과에 영향을 미칠 수도 있다. 그러나 자연의 창조적인 역할을 모방하는 인간의 기관에 대한 중세적 태도는 색채를 예술적으로 사용하는 데 토대를 제공했다. 1세기경에 활동했던 고대 그리스의 작가 플루타르코스는 색채의 혼합과 도덕의 해이를 동일시했고, 혼합에 대한 폄하를 오래된 교훈이라 주장했다. 『도덕론』에도 나오듯이 순도를 향한 그의 집착은 색조의 순도에까지 미쳤다. "혼합하는 것은 갈등을 낳고, 갈등은 변화를 낳는다. 그리고 부패는 일종의 변화다." 이는 왜 화가들이 혼합한 색을 '꽃봉오리를 꺾다'라고 했으며, 호메로스가 죽어 가는 오염이라고 표현했으며, 또 일반 용법들이 섞이지 않은 것을 더럽혀지지 않은 순수성으로 간주했는지 설명해 준다. 후기 중세에서 색을 다루었던 방식은 고대 사고 전통의 계승이었다.

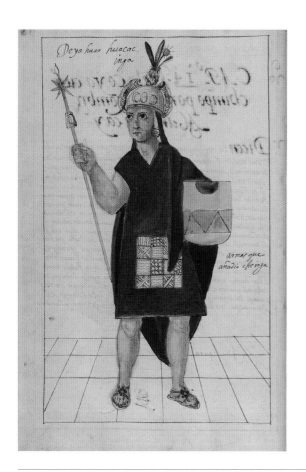

〈야우아르 우아카크〉, 〈만코 카팍에게 수여받은 신치 로카〉, 4
〈카팍 유판키〉(페루의 역사에서)
1616년, 래그 페이퍼 위에 안료와 잉크, 30.5×20.3cm,
장 폴 게티 미술관, 로스앤젤레스

왕족의 색으로 인식되어 온 강렬한 빨간색은 남아메리카와 중앙아메리카에서 오랫동안 소중하게 여겨져 왔고, 유럽 너머로까지 전해졌다. 스페인은 이 불가사의한 붉은 물질을 독점적으로 거래함으로써 16-17세기에 경제적으로 커다란 이익을 얻었다. 이 이국적인 빨강은 그라나grana라고 불렸는데, 1523년에 신성로마 제국의 황제 카를 5세는 아메리카 대륙 정복에 나선 이들에게 그라나를 가능한 한 많이 가져오라는 전갈을 보냈다. 그라나는 작은 낟알들이 들러붙은 납작한 덩어리처럼 보였지만 낟알이 아니라 코치닐이라 불리는 연지벌레를 말린 것이었다.

코치닐 염료는 카민이라고도 불렸는데, 2세기 초에 남아메리카의 직물에서 발견되어 콜럼버스의 신대륙 도착 전에 이미 멕시코와 온두라스에서 주로 생산되어 널리 사용되었다. 페루에서는 붉게 염색된 실들이 왕실 의복에 사용되었는데, 스페인 수사 무루

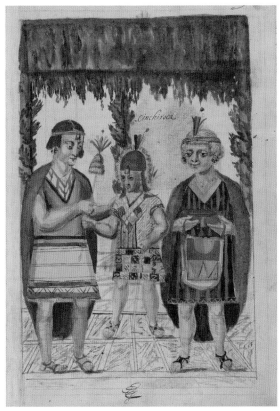

아가 편찬한 잉카 왕실에 대한 역사서의 삽화에도 실렸다. 잉카의 통치자들은 전통적으로 정해진 재료와 색의 옷을 입었고, 군주만이 자신의 이마를 빨간색 술로 장식할 수 있는 권리를 지녔다. 잉카 제국 1대 황제인 만코 카팍이 아들 신치 로카를 즉위시키는 모습을 담은 그림(왼쪽 위)에서 부자는 이마에 술 장식을 달고 있다. 한편 7대 황제 야우아르 우아카크는 화려한 코치닐 튜닉을, 5대 황제 카팍 유판키는 복잡한 격자 줄무늬의 섬세한 튜닉과 이와 대비되는 특징적인 파란색이 눈에 띄는 요크yoke(덧댄 천*)를 걸치고 있다.

코치닐은 가시배 선인장에 기생하는 벌레다. 1599년에 스페인 수사 세르반테스는 연지벌레 수확 과정을 세세하게 묘사하면서 이 벌레가 햇빛을 받아 강낭콩만큼 통통하게 자랄 때까지 기다려야 한다고 썼다. 그러고 나서 오븐이나 이중으로 된 솥에 넣고 삶는 등 다양한 방식으로 건조시켰다. 가장 널리 쓰인 방식은 매트 위에 깔아 놓고 4일간 햇볕을 쬐이는 것이었다. 이후 납작하게 압축된 코치닐은 여러 곳으로 보내졌다. 코치닐은 어디에서건 값진 상품이었다. 아즈텍인들의 기록을 통해 우리는 연간 10억 마리에 이르는 엄청난 규모의 코치닐이 유통되었을 것으로 추정한다. 1파운드의 염료를 생산하기 위해서는 7만 마리의 코치닐이 필요했다. 일례로 16세기 중반에 스페인 함대는 해마다 수조 마리의 벌레를 실어 날랐다. 1587년 한 해만 72톤의 코치닐이 세비야에 하역되었는데, 유럽은 물론 중동과 그 너머에까지 유통되었다.

얀 반 에이크
〈남성의 초상(자화상?)〉

1433년, 패널에 유채, 26×19cm, 내셔널 갤러리, 런던

이와 같은 그림에 등장하는 화려하고 짙은 빨간색은 케르메스kermes(곤충의 일종*)로 만들었다. 염료는 구세계의 개각충(케르메스의 암컷)과 신세계의 코치닐(49쪽 참조)에서 얻었다. 선명한 색을 내는 이 염료는 막대한 비용을 들여 이국적인 재료에서 추출했고, 색을 유지하기 위해 오랜 과정을 거쳐야 했기에 부유함의 상징이었다. 여기에는 특별한 기술이 요구되었다. 당시의 젊은 여성들은 사치스러운 진홍색 모직 드레스를 입고 섬세한 빨간색 장식용 천을 머리쓰개로 썼다. 신랑이 약혼녀에게 주는 옷이기도 했는데, 신부 가족이 마련한 지참금만큼이나 많은 비용이 들기도 했다. 얀 반 에이크Jan van Eyck(1395년경-1441)의 모델이 쓴 화사한 머리쓰개는 15세기 베네치아에서 유행했던 것으로, 빨간색의 아름다움을 한껏 드러낸다.

15세기 유럽에서 염료 산업은 강력한 길드와 법에 의해 엄격하게 규제되었다. 염색업자들은 빨간색 혹은 빨간색과 관련된 색(예를 들어 빨간색에 노란색을 더하는)으로 옷을 물들이고자 할 때 반드시 허가를 받아야 했다. 따라서 빨간색을 담당한 염료업자는 절대 파란색으로 작업할 수 없었다. 이러한 제한은 성경으로 거슬러 올라가거나 심지어 더 과거에서부터 나타난, 분리를 위한 권한에서 생성된 것으로 볼 수 있을지도 모른다. 사물의 자연스러운 질서로 인식되는 것을 위반하는 데 대한 통제였다.

색깔 있는 옷의 위계에서 스칼렛scarlet(진홍색*)은 높은 순위에 있었다. 15세기 피렌체 염색업자의 매뉴얼에는 "스칼렛은 우리가 가진 색 가운데 첫째가는 색으로, 가장 고귀하고 중요한 색이다"라고 나와 있다. 사실 이 단어는 원래 천을 가리켰고, 천의 색은 빨강, 파랑, 검정까지 무엇이건 가능했다. 하지만 이 두 초상화가 그려졌던 시기에는 빨간색 계열을 가리키게 되었다.

회화에 사용되는 안료들은 때로 동종 기술의 부산물로 생성되었다. 케르메스와 빨간색 유기 안료의 경우처럼. 빨간색 머리쓰개에서 반 에이크는 안료의 투명성을 버밀리온 같은 다른 색 위에(더 불투명한 색들) 빨간색 유기 안료를 글레이즈로 얇게 칠하여 구현했다. 그리고 고착제로 오일과 섞은 안료를 능숙하게 다루어 분명하지만 어둡게 채색된 그림자들의 보석 같은 색으로 효과를 얻었다.

프라 필리포 리피Fra Filippo Lippi(1406년경-1469)는 안료에 다른 고착제(노른자)를 사용했다. 안료 분말을 그림에 쓸 수 있는 반죽이나 액체로 만들기 위해 사용된 매질은 그것의 시각적 특성 혹은 굴절 속성, 그것을 말리는 방식, 붓이나 다른 도구들로 다루어질 수 있는 방식에 영향을 주었을 것이다. 물감의 고착제에 따라 불투명도와 투명도, 점도, 두께, 윤기가 바뀌었다. 이를테면 유화는 천

프라 필리포 리피
〈창문 앞의 여성과 남성의 초상〉

1440년경, 패널에 템페라, 64.1×41.9cm, 메트로폴리탄 박물관, 뉴욕

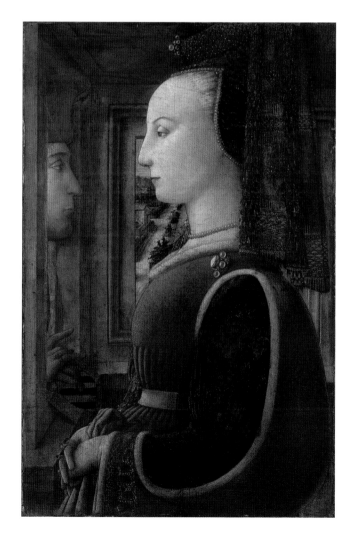

천히 말랐고 물감을 잘 펼 수 있었으며 붓 자국은 물감을 섞어 없앨 수 있었다. 반면 달걀 템페라 기법을 사용하면 빠르게 마르기 때문에 붓질이 섞일 수 없었다. 따라서 템페라 기법에서는 색을 펼친 섬세한 붓 자국들이 물리적 혼합보다 시각적 혼합을 만들기 위해 종종 바로 옆에 병치되었다. 동일한 안료라도 물감을 고착시키는 매체에 따라 효과가 달랐다. 색은 어떤 매체에서는 강렬하고 불투명할지 몰라도 다른 매체에서는 반투명했다.

16세기 토스카나의 예술가이자 역사가인 조르조 바사리Giorgio Vasari(1511-1574)가 쓴 글에 따르면, 북유럽의 르네상스 화가 얀 반 에이크는 유화 물감을 다루는 '비법'을 발명했다. 이후 시칠리아 화가 메시나의 안토넬로를 통해 15세기에 이탈리아로 전해졌고, 빠른 시간에 템페라 기법을 대체했다고 한다. 물론 실제 과정은 더 길고 복잡했다. 북유럽의 예술가들은 이미 12세기부터 유화 물감에 대해 알고 있었다. 출처가 다른 문서로는 테오필루스 수사의 논문『예술론』이 있다. 이 저술에서 물감을 건조시키는 용제로 오일이 언급되었다. 14세기 후반에 알프스 남쪽에서 첸니노 첸니니는 물감과 오일을 함께 사용하여 벽이나 패널에 그리는 독일의 기법을 언급했다. 안토넬로 외에도 자신의 작업에 유화 기법을 적용시키기 시작한 예술가들이 존재했다는 증거가 있다. 대표적으로 페라라에서 활동했던 코시모 투라Cosimo Tura(1430년경-1495) 등이다. 알프스 남쪽의 수집가들이 북유럽 화가들의 그림을 구입했고, 이들의 후원을 받던 예술가들이 그림을 연구했다. 게다가 아이디어와 기법은 예술가들의 여행을 통하여 옮겨지고 뒤섞였다. 유화가 새로이 등장했다고 해서 달걀 템페라가 완전히 사라진 것은 아니었다. 15세기 이탈리아에서 제작된 여러 작품에 두 가지 기법이 함께 사용되었다. 먼저 달걀 템페라로 작업하고 유화로 마무리하기도 했고, 한 작품에 유화로 그린 부분과 템페라로 그린 부분이 공존하기도 했는데, 육안으로 알아차리기는 어려워서 종종 물감 샘플에 대한 분석으로 드러난다.

암브로조 로렌체티
〈마에스타〉(세부)
1335년경, 패널에 템페라, 161×209cm, 아르테 사크라 박물관,
마사 마리티마, 이탈리아

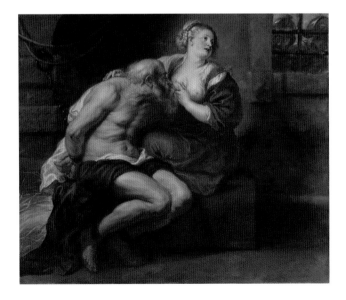

페테르 파울 루벤스
〈시몬과 페로(로마의 자비)〉
1630-1640년, 캔버스에 유채, 155×190cm, 암스테르담 미술관, 암스테르담

모든 문화, 모든 시대에 적용되는 상징적 코드란 존재하지 않는다. 사회와 시대가 다르면 색을 해석하는 방식도 다르다. 색은 묘사적인 의미뿐 아니라 상징적인 의미를 전달하기 위해 사용되어 왔고, 나름의 맥락에서 이해되어 왔다. 이 두 작품은 색의 상징 언어를 사용하여 미덕의 개념을 보여 준다. 암브로조 로렌체티Ambrogio Lorenzetti(1290년경-1348)는 삼주덕(믿음, 소망, 사랑*)을 세 가지 색으로 묘사했다. 이로부터 3백 년이 지난 뒤에 페테르 파울 루벤스Peter Paul Rubens(1577-1640)는 고대 로마로부터 전래된 미덕을 나타내기 위해 빨간색을 사용했다.

〈마에스타Maestà〉에서 성모가 앉은 옥좌로 향하는 계단은 상징적 의미를 전달하기 위해 채색되었고, 이를 나타내는 말도 쓰여 있다. 각 계단은 저마다 도덕적 활동의 토대가 되는 신의 은총으로 여겨지는 신학적 미덕 중 하나를 상징한다. 흰색은 믿음, 녹색은 희망, 빨간색(성모에 가장 가까운 계단)은 자비다. 모든 미덕 가운데 가장 중요한 자비는 가장 높은 곳에 있고, 색도 가장 밝고 선명하다. 이는 중세의 색채에 대한 가장 중요한 미학적 특성이기도 하다. 이 세 가지 색 세트는 보편적인 것은 아니었지만 예술과 문학에서 미덕을 나타내고자 사용되고 있다.

루벤스가 보여 준 미덕은 카리타스 로마나Caritas Romana(로마의 자비*)다. 화가는 감옥에 갇혀 굶어 죽게 된 아버지에게 자신의 젖을 물린 페로라는 여성의 모습으로 이를 형상화했다. 주제에 걸맞게 페로는 빨간색 옷을 입고 있다. 이 그림에서 빨간색은 자비의 시각적 상징으로 이해된다. 이처럼 루벤스는 색과 관련된 오랜 연상의 역사를 따랐다.

빨간색만큼 은유적인 언급이 많은 색도 없다. 피, 공격성, 권력에서부터 가장 소중한 미덕인 자비까지. 빨간색은 다양한 의미를 지녀 왔다. 생생한 표현력을 지니지만, 색의 의미는 맥락에 따라 달라졌다.

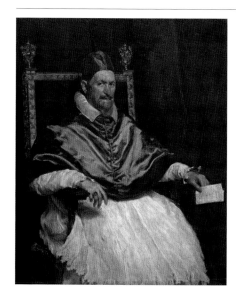

디에고 벨라스케스
〈교황 인노첸시오 10세의 초상〉
1650년, 캔버스에 유채, 141×119cm, 도리아 팜필리 미술관, 로마

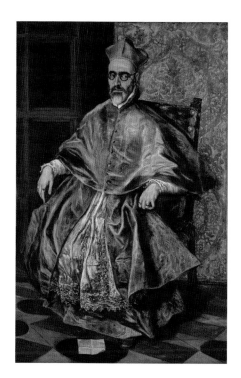

엘 그레코
〈페르난도 니뇨 데 게바라 추기경의 초상〉
1600년경, 캔버스에 유채, 170.8×108cm, 메트로폴리탄 박물관, 뉴욕

7 16세기 말까지만 해도 왕과 왕자들은 빨간색 옷을 거의 입지 않았다. 반면에 교황, 추기경, 몇몇 고위 성직자들은 신학적 비유로만이 아니라 사치의 표현으로 이 화려하고 도드라지는 빨간색을 몸에 걸쳤다. 종교개혁을 선도했던 루터는 이 색이 너무 도드라진다며 악마적인 의미를 담아 가톨릭 측을 공격했다. 1520년에 가톨릭 교회의 타락과 탈선을 비난하면서 그는 교황을 '바빌론의 빨간 매춘부'라고 불렀다.

공식적인 예배에 쓰이는 색에 대한 기준은 수세기에 걸쳐 체계화되었다. 1200년경에 교황 인노첸시오 3세는 가톨릭 미사에서 색의 의미와 이용에 관한 가장 이르고 또 가장 유명한 논문을 발표했다. 여기서 교황은 여러 축일을 기념하기 위해 색을 배정했는데, 흰색은 크리스마스와 부활절, 검은색은 성 금요일과 사순절, 빨간색은 성령 강림절과 여타 순교자들의 축일에 배정했다. 이와 같은 색 상징주의의 체계에서 흰색은 순결과 찬양을 나타내고, 검은색은 속죄를 상징하며 빨간색은 그리스도의 피와 그리스도의 이름으로 흘린 피를 상기시켰다. 색은 명백하게 신이 내린 상징으로 규정되었고, 공식 규범에 따라 선택되었다. 13세기에 인노첸시오 4세는 추기경들에게 신앙을 위한 순교의 상징으로서 빨간색 모자를 쓰도록 명했다. 그러나 초기에 추기경들이 입는 대례복의 색은 모자와 달리 보랏빛을 띤 빨강이었다(빨간색보다 귀중한 색이었던 보라색도 나름의 이야기를 갖고 있다. 102-129쪽 참조). 하지만 비잔티움 제국의 세력이 약해지면서 무역을 통해서 보라색을 구할 수 없게 되었고, 추기경들의 대례복 색은 스칼렛으로 바뀌었다. 그리고 1464년에 교황이 칙령을 통해 이 색을 승인했다.

디에고 벨라스케스Diego Velázquez(1599-1660)와 엘 그레코El Greco(1540/1541-1614)가 그린 초상화는 권력과 계급, 개성과 지위의 복잡성에 대한 면밀한 연구를 보여 준다. 선명한 빨간색은 교황청 집무실의 과시적인 성격을 드러내면서 또한 모델의 강렬한 신앙심을 암시한다.

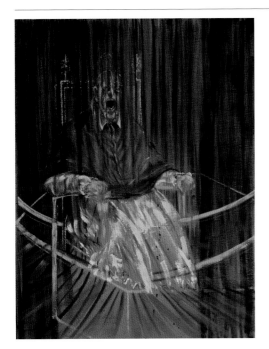

프랜시스 베이컨
〈벨라스케스의 교황 인노첸시오 10세의 초상 연구〉
1953년, 캔버스에 유채, 152.1×117.8cm, 디모인 아트 센터, 아이오와

스펜서 핀치
〈레드(벨라스케스를 따라서)〉
2011년, 종이에 잉크와 수채, 141×119.4cm, 개인 소장

벨라스케스가 날카롭게 포착한 인노첸시오 10세의 모습은 이후의 예술과, 예술의 색과 심리적 연구가 교차하는 방식에 대한 심도 깊은 연구에 많은 자극과 영감을 주었다. 프랜시스 베이컨Francis Bacon (1909-1992)은 자신은 그 유명한 그림을 실물로는 본 적이 없다고 했지만, 자신의 스튜디오에서 계속해서 벨라스케스의 명작을 복제했고, 결국 그의 반복적인 주제가 되었다. 베이컨은 벨라스케스의 원작이 자신의 상상력을 자극하고 복잡한 감정을 불러일으키고, 심지어 거듭 영감을 주는 뮤즈처럼 자신을 사로잡았다고 고백했다. 1953년에 베이컨은 벨라스케스가 앞서 그렸던 교황을 소격疏隔과 이화異化의 시각으로 다시 그렸다. 그가 그린 교황은 주름진 베일로 '가려져' 갇힌 채로 입을 벌리고 소리를 지른다. 베이컨은 색도 바꾸었다. 벨라스케스가 구사한 뜨거운 빨간색은 교황의 의상을 넘어 그가 앉은 옥좌와 뒤편의 주름으로 확장되지만, 베이컨의 빨간색은 차가운 보라색을 깔고 있다. 따라서 베이컨의 빨간색은 좀 더 어둡다. 무엇보다 벨라스케스가 나아간 지점에서 위협적인 배경을 드러내면서 주의 깊게 물러선다.

스펜서 핀치Spencer Finch (1962-)는 몰입적-분석적 관찰을 통해 앞선 걸작을 재구성했다. 핀치는 벨라스케스의 작품에서 자신이 추출한 빨간색을 능숙하게(때로 벨벳 같고, 밋밋하고, 반짝이게 만드는) 변주했다. 구체적인 형상에서 벗어난 빨간색은 주의 깊게 관찰된 색으로 홀로 존재한다. 핀치는 벨라스케스가 여러 초상화를 그리면서 사용한 빨간색의 뉘앙스를 분석하여, 그 결과를 자신의 작품에 추상화시켰다. 이 작품은 '벨라스케스 빨간색'의 서로 다른 21가지 색조를 잉크 얼룩으로 재현한 것이다. 핀치의 예술은 벨라스케스가 빨간색을 구성한 방식에 대한 자신의 경험을 반영할 뿐만 아니라 빨간색의 실제 시각 구성에 대한 연구도 반영했다. 이 작품에서 광학, 지각, 기억은 구체적이고 만질 수 있는 색채 효과의 추상적인 렌더링rendering으로 결합되었다.

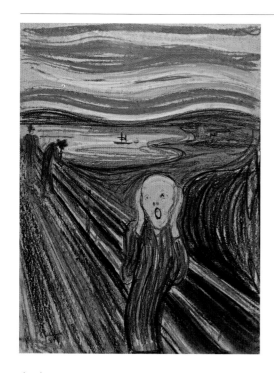

에드바르 뭉크
〈절규〉
1895년, 카드보드에 붙인 종이에 파스텔, 79×59cm, 개인 소장

에드바르 뭉크
〈절망〉
1891-1892년, 종이에 목탄과 유채, 37×42.2cm, 뭉크 박물관, 오슬로

9 불타는 것 같은 빨간색 하늘을 그린 에드바르 뭉크Edvard Munch (1863-1944)의 그림은 외부 세계의 자연주의적인 묘사가 아니라 감정과 기억의 혹독한 기록이다. 여기서 화가가 사용한 대담한 색은 내면의 감정을 직접적으로 전달한다. 뭉크는 혼자 있는 사람이 타는 듯이 붉은 하늘을 마주한다는 주제를 반복적으로 그리면서 이를 파스텔, 드로잉, 판화로 발전시켜 나갔다. 1891년에 그는 작품에 담긴 충동과 자신의 개인적인 색과의 관련성을 강조하기 위해 이 주제의 초기 드로잉에 글을 덧붙였다. 그리고 1895년에 그린 파스텔 작품의 금도금 액자에 손으로 쓴 글이 박힌 명판을 달았다.

나는 두 친구와 길을 걸었다. 해가 져서 하늘이 온통 붉게 물들었다. 우울한 느낌이었다. 나는 멈추어 섰다. 까마득하게 피곤했다. 나는 검푸른 협만과 도시를 넘어 피와 불의 혀처럼 넘실거리는 구름을 봤다. 친구들은 계속 걷고 있었고 나는 거기서 전율을 느끼며 서 있었다. 나는 자연을 꿰뚫은 커다란 절규를 느꼈다.

뭉크는 겉모습 뒤에 놓여 있고, 겉모습 앞으로 관통하는 존재의 내적 상태를 노출하기 위해 색과 형태를 사용했다. 그의 말에 의하면 자신은 보는 것보다 보는 것을 그리는 데 관심이 있었다. 뭉크는 충격을 받은 감정의 추이에 관심이 많았고, 외부로부터 온 인상은 필수 요소만 남기고 세부는 몽땅 제거했다. 이와 같은 인상은 선과 색으로 내면의 눈에 새겨졌다. 이를 통해 자신이 상기하는 것을 정확하게 그림에 포착해 낼 수 있었다. 시인이자 친구였던 시비에른 옵스트펠데르는 "뭉크는 색으로 시를 썼다… 그는 색을 서정적으로 구사한다. 색을 느끼고, 색을 통해 자신의 감정을 드러낸다. 그는 색을 따로따로 보지 않는다. 그저 노랑, 빨강, 파랑, 보라를 보는 게 아니라 슬픔을 보고, 절규와 멜랑콜리와 쇠락을 본다"고 썼다.

〈절규〉에서 파도처럼 너울거리는 색채의 선은 멜랑콜리, 불안, 취약함을 드러낸다. 뭉크의 '자연 속의 거대한 비명'은 대체로 검은색과 흰색으로 그려진 드로잉에도 빨간색을 포함시켰다. 파스텔 버전의 작품에서는 선의 흔적이 살아 있고, 강렬한 거친 줄무늬가 번갈아 나타난다. 빨간색, 오렌지색, 노란색은 '불의 혀와 피'로 파문을 일으킨다. 파스텔은 다른 예술가들의 작업에서와는 달리 부드러운 분위기를 자아내지 않는다. 뭉크의 색은 계획적이거나 과학적이지 않은 반면에 주관적이고 직관적이었다. 그는 감정적 상태에 영향을 미친다고 알려진 색의 양극성에 대한 아이디어

를 포함하여 19세기 후반에 많이 논의되었던 색채 이론에 정통했다. 또한 자기장, 색 아우라, 그리고 생각이 색의 영역으로 구체화된다는 강신론자들의 주장에 대해서도 알고 있었다.

뭉크는 X선이 '우리의 심지… 뼈의 구조'를 볼 수 있는 것처럼 우리의 다른 눈이 어떻게 우리의 '불꽃의 바깥 고리'를 볼 수 있을지에 대해 숙고했다. 아무런 이론적 형식도 취하지 않았지만, 이와 같은 여러 토론 속에서 상징적인 색의 등가성에 대한 자신만의 언어를 발전시켜 나갔다.

10 앙리 마티스Henri Matisse(1869-1954)는 자신의 작품과 작업 도구들로 가득 찬 작업실을 보여 주었다. 사실 이 방은 흰색이었다. 하지만 화가는 색을 사용하여 완전히 개인적인 상상의 공간을 만들고, 무한하고 강렬한 빨간색으로 이 공간을 감쌌다.

마티스는 생의 주된 목적이 가능한 한 표현에 봉사하는 것이라고 했는데, 이때 색은 묘사가 아니라 해석에 근거했다. 또한 과학적인 이론에 따라 색을 결정하는 것이 아니라 관찰과 느낌, 그리고 구체적으로 경험한 감각을 통해 색을 결정한다고 했다. 그래서 흰색 작업실을, 작업과 창조성을 위한 자신의 무대를 모든 것을 아우르는 강렬한 빨간색으로 감쌌다. 그가 묘사한 방은 어느 한구석도 빠짐없이 색으로 빛나지만 한편으로 개략적으로 표현된 가구는 허깨비 같다. 테이블과 의자, 책상의 윤곽은 아주 흐릿하게 암시되어 있다. 작가는 캔버스 이곳저곳, 바닥과 벽이 만나는 가장자리에 선으로 암시를 주었다. 하지만 두 벽이 만나는 왼편 구석은 널찍한 빨강의 색 면이 불분명하게 남아 있다. 반면 사물들은 다채로운 색을 보여 준다. 이 작품은 현실에 기반한 감각을 표현하기 위해 재구성된 세계로 통하는 조형적인 창문이다.

〈레드 스튜디오〉는 물건으로 가득하고 화려한 색상으로 뜨겁지만 고요함도 풍긴다. 이런 효과는 부분적으로 마티스의 작업 과정과, 가구를 암시하기 위해 선을 사용한 작업 방식에서 나왔다. 그림 속의 선은 흰색으로 보이지만 자세히 보면 노란색과 파란색도 보인다. 더 가까이 다가가면 더 많은 것이 보인다. '선들'은 칠해진 것이 아니라 원래부터 회화의 표면에 존재하던 것에서 왔다. 다시 말해 어떠한 빨간색도 칠해지지 않은 표면으로, 마티스가 물감을 칠할 때 조심스럽게 남겨 둔 공백에 의해 만들어졌다. 개략적인 스케치들은 실제로는 물감의 부재인 것이다. 이로써 기본적인

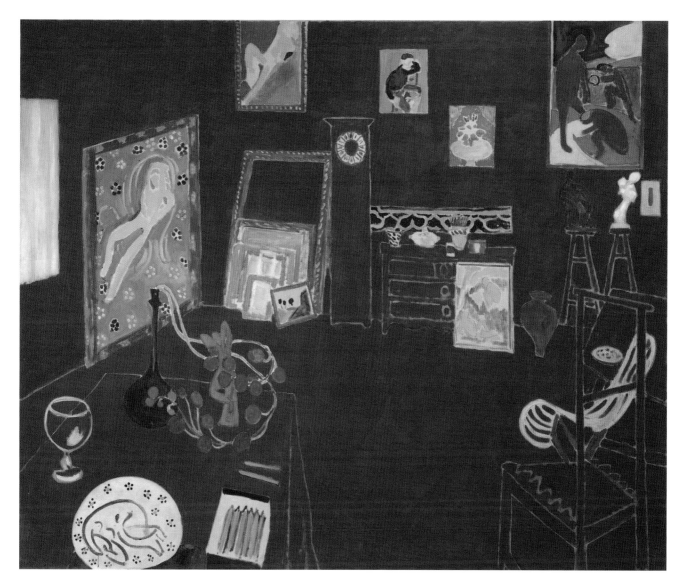

앙리 마티스
〈레드 스튜디오〉

1911년, 캔버스에 유채, 181×219.1cm, 현대 미술관, 뉴욕

기대가 뒤집혔다. 주로 캔버스 가장 아래에 있던 것들이 이제 가장 위에 있다.

　마티스는 이 작품을 한 가지 색으로 시작했다가 작업 과정에서 다른 색의 세계로 옮겨 간 것 같다. 그는 관찰 대상으로서의 현실을 뛰어넘고 고유한 감정적인 힘을 추정하기 위한 색의 관계에 대해 글도 썼는데, 작품의 지속적인 수정은 색 관계를 개선하기 위한 역동적인 과정의 필수 요소였다. 마티스는 그림을 그리면서 어떤 한 가지 색이 유난히 자신을 유혹하거나 사로잡는다는 사실을 깨달았다. 그리고 특정 색의 유혹에 붙잡힌 스스로가 점차 다른 색을 바꾸어 가고 있음을 알았다. 그가 쓴 글에 따르면 마티스는 문자 그대로의 표기를 뛰어넘는, 일종의 재현의 전체성을 만들었다. 마티스가 몰두한 빨간색은 공간과 사고방식을 묘사했다. "색을 쓸 때

내가 가장 신경 쓰는 것은 색들의 관계다… 색은 빛을 표현하도록
도와준다. 이 빛은 실제로 존재하고 예술가의 머릿속에 있는 빛만
이 아니라 물리적 현상의 빛까지 포함한다."

엘 리시츠키
〈빨간색 쐐기로 흰색을 무찌르자〉
1919년, 석판화, 46×55.7cm, 판 아베 미술관, 에인트호번, 네덜란드

I I

혁명의 색인 빨간색은 그것이 가진 강력한 힘, 열정의 강력한 소
통에 오랫동안 사용되어 왔다. 1917년 10월 러시아 혁명의 빨간
색 깃발은 낡은 체제의 전복과 공명했고, 새로운 질서를 창조했
다. 러시아의 아방가르드 예술가 집단에게 빨간색은 사회적–정치

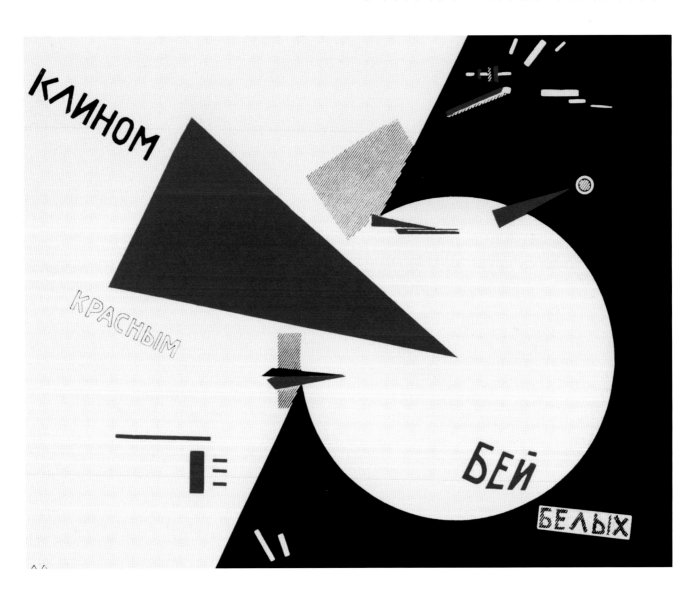

적 해설자로서, 급진적인 새로운 예술 형태를 표현하는 색의 수용력과 불가분하게 연결되었다. 예술가들은 관습이나 예술의 공식 수단을 전복하고, 이상적인 사회를 받들기 위해서 새로운 예술(기능적이고 미적인)을 만들기로 결심했다. 국립 예술 학교는 진보적인 아이디어들이 스며들 수 있는 실험적인 환경에서 설립되었다. UNOVIS(새로운 예술의 증언자들Affirmers of the New Art의 두문자)의 슬로건은 (학생과 선생의 집단으로서) '예술 세계의 혁명의 상징으로 너의 스튜디오에 빨간색 직사각형을 그려라'였다. 화가이자 그래픽 디자이너, 건축가였던 엘 리시츠키El Lissitzky(1890-1941)가 이 학교의 판화 공방을 운영했다.

〈빨간색 쐐기로 흰색을 무찌르자〉는 과도기에 있는 사회를 상징한다. 회화보다는 근대 판화 기술이 사용된 선동 도구라고 할 수 있다. 직접적인 색의 은유는 러시아 혁명 후의 시민전쟁 기간 동안 반혁명주의와 외국의 개입주의자들에 반하는 볼셰비키의 힘을, 피가 흐르는 것 같은 충격 요법으로 전달한다. 흰색(백위군, 반공산주의 군대)에 대한 빨간색(볼셰비키)의 우위는 색과 형태를 통해 시각적으로 분명하게 드러나는데, 빨간색 쐐기는 흰색 원을 꿰뚫고 찌른다. Klinom krasnyn bei belykh(빨간색 쐐기로 흰색을 무찌르자)라는 슬로건이 메시지를 반복한다.

리시츠키는 러시아 혁명의 선명한 시각 언어를 순수하고 추상적인 기하학적 형태, 타이포그래피와 색에 근거한 예술을 위한 새로운 시각 언어와 연결시켰다. 색은 그것의 명확한 상징 때문에 정치적, 사회적 변화와 결합된 예술의 출발점이 되었다. 작가는 자신의 조국 러시아가 맞이할 새로운 사회에서 예술가가 수행할 역할에 커다란 포부를 지녔다. 1920년에 그는 "예술가는 자신의 붓으로 새로운 상징을 구축한다… 그것은 현재 건설 중이고 인민들의 손을 거쳐 존재하는 새로운 세계의 상징이다"라고 썼다.

12 피에트 몬드리안Piet Mondrian(1872-1944)은 더 높은 목적, 즉 예술이 삶 속으로 사라질 이상적인 전망을 위해 형태와 색이라는 예술의 수단을 제한했다. 몬드리안의 변화는 양식적인 동시에 신학적이고 종교적이었으며 정신적인 이념이 예술적 과정을 이끌고 형식적인 선택을 내리는 기반이었다. 궁극적으로 그는 단순한 외형 뒤에 놓여 있는 삶의 원시적인 정수를 찾는 가운데, 오직 '현실'이

피에트 몬드리안
〈빨강, 파랑, 노랑의 구성〉
1930년, 캔버스에 유채, 50.8×50.8cm, 개인 소장

라고 간주되는 요소들만 여기 포함시켰다. 모든 형태는 직사각형의 기본 형식으로 축소되었고, 곡선이나 대각선은 없었다. 색은 빨강, 파랑, 노랑의 기본색으로 제한하되 자신이 색으로 분류하지 않은 흰색, 검은색, 회색을 더했다.

몬드리안은 보편적인 조화(미적, 사회적)를 드러내고 완벽하게 조정된 긴장에 상반되는 힘들을 세심하게 병치하고서 이것을 대립의 역동적인 평형이라고 언급했다. 완벽한 평형의 개념은 상호 의존적인 모든 요소를 서로 분리되는 부분으로 행사하는 것이 아니라, 하나의 전체로 통합함을 의미한다. 〈빨강, 파랑, 노랑의 구성〉은 빨간색이 두드러지지만 오직 몬드리안의 주된 세 가지 색 안에서, 다른 색들과의 관계에서만 기능한다. 토론은 가장 먼저 하나의 색을 보고 나서 그 색이 다른 색들의 프레임에 어떻게 작용하는지로 자연스럽게 이끌어진다. 그의 빨간색 사용은(그가 신경 쓴 다른 몇 가지 색들도) 바넷 뉴먼의 미학과 함께 매력적인 변증법을 제공했다(61쪽과 278쪽 참조).

몬드리안은 회화의 첫 번째 목표는 보편적인 표현이어야 하며, 두 번째 목적은 견고한 보편적 표현이어야 한다고 했다. 재현적인 형태로 자연을 모사하는 것은 그가 실제로 존재한다고 여긴 예술의 잠재력을 모호하게 하는, 거짓이었다. 몬드리안은 색의 영역에서 '견고함'이란 주요한 색들이 함께 작동된다는 것을 의미한다고 믿었다. 그것은 덜 주관적이고, 더 현실적이며 순수한 색이었다.

몬드리안의 중요한 색 세트인 빨강, 파랑, 노랑은 모든 색이 이 세 가지 색의 혼합으로부터 나온다는 사고에서 비롯되었다. 사실 색 사용과 색채 이론의 역사는 다른 주요한 색 세트들이 문화적 선호나 역사적 순간, 다른 여러 상황에 따라 존재했음을 포함하여 훨씬 더 미묘했다. 그리고 색을 혼합하여 새로운 색조를 만드는 능력을 가진 주요한 색들의 개념에 대해서는 이견이 많았다. 역사적으로 어떤 색들이(그리고 그것들이 얼마나 많은지) 기본색을 구성하는지에 대한 많은 논의가 있었다(275-278쪽 참조). 삼원색은 17세기에서야 판화로 제작되었다.

몬드리안은 이러한 근대적인 개념의 주요한 색조들로 가장 순수하고 가장 견고한 표현을, 자연의 외부 형태를 모사하는 예술가의 권한을 벗어나는 최소의 위험과 더불어 이루어 냈다. 이를테면 녹색은 자연과 불가결하게 연관되었기에 예술가들이 가장 싫어하는 색이었다. 몬드리안은 신지학을 포함한 이념적 검토를 통하여 색과 단순화된 형태인 그만의 독특한 특징에 도달했다. 이 신비롭고 철학적이며 종교적인 움직임은 인간의 의식에 숨어 있는 더 깊은 영적인 현실을 꿰뚫고자 했다. 색채를 본뜬 아우라는 천리안을

통해서만 해석되고 볼 수 있다고 여겨졌던 각각의 색들에 의해 발산되었다. 색의 체계와 사고 형식은 내면의 진실을 표현하는 에너지나 감정에 대한 신지학적 접근을 보여 주었다.

색을 위한 영적 내용에 관한 아이디어들은 몬드리안의 작업을 통해 어느 정도 걸러졌다. 1920년에 그는 "자연의 색을 주요한 색으로 축소시키는 것은 가장 밖에 있는 색의 현현을 가장 안쪽의 것으로 바꾼다"라고 기록했다. 영적인 토대를 미학과 결합시킴으로써 색을 보편성을 제시하기 위한 핵심 요소로 사용하고자 했던 것이다.

바넷 뉴먼
〈인간, 영웅과 숭고〉
1950년과 1951년, 캔버스에 유채, 242.2×541.7cm, 현대 미술관, 뉴욕

13

바넷 뉴먼Barnett Newman(1905-1970)의 목표는 몬드리안만큼이나 거창했다. 그러나 색에 대한 접근 방법은 반대였다. 뉴먼은 아름다움이나 순수 같은 개념을 조롱하고, 기성의 색 체계나 보편적인 조화 같은 개념을 반대하면서, 예술을 통해 얻을 수 있는 다른 종류의 진실을 찾았다. 자신이 몬드리안의 도그마dogma(절대적인 권위를 갖는 진리*)를 부수었다고 주장하기도 했다. 뉴먼은 자신이 생각한 숭고한 예술을 창조하고자 분투했다. "적절한 조건에 내보이기만 하면 내 작품이 자본주의와 전체주의의 종말이 될 것이다." 추

상적인 수단이 이와 같은 혁신적인 효과를 만들어 낼 것이었다. 드넓은 화면에 놓인 색은 형상이나 이론의 방해를 받지 않고 날것 그대로의 시각적 경험을 선사했다. 작가의 과제는 색을 주어진 규칙대로 사용하는 게 아니라 '색을 창조하는 것'이었다.

그는 라틴어로 된 〈인간, 영웅과 숭고Vir Heroicus Sublimis〉라는 제목을 붙임으로써 작품의 진지함을 알렸다. 그러나 작품에는 해독되어야 할 숨겨진 서사가 없었다. 숭고는 이 기념비적인 색을 상기시키는 은유가 아니라 확장과의 조우를 통해 경험되어질 대상이기 때문이었다. 뉴먼은 자신이 바라는 정도의 포화도를 얻기 위해서 기계적인 방식이 아니라 자연스러운 방식으로 캔버스에 카드뮴 레드cadmium red를 여러 겹 칠했다. 예술가의 제스처가 드러나기는 하지만 행위로서의 성격이 강하다거나 격정적이라는 느낌은 들지 않는다. 뉴먼은 캔버스와 45센티미터 거리를 유지하라고 지시했는데, 이는 관객이 작품을 그저 바라보기만 하는 게 아니라 작품과 친밀하게 접촉하고, 작품에 사로잡히도록 하려는 의도였다. 캔버스에는 화면의 위에서 아래까지 뻗은 다섯 개의 매우 얇은 수직 줄무늬가 있다. 뉴먼은 이를 '집zips'이라 했다. 이 선들은 테두리의 어마어마한 절묘함으로 도형과 배경 사이의 복잡한 상호 작용에 대한 이해를 도모한다. 기하학적 형태의 반정립인 '집'은, 빨간색 바탕의 뒤나 앞에 나타나고, 독특한 시각적 역동성을 설정하면서 비대칭적인 공간의 분할에서 섬세하게 멈추고 또 시작된다. '집'은 경험에 갇힌 그림 중심에 있는 완벽한 사각형을 설정하지 않는다.

뉴먼은 예술가란 이데아의 세계에 몰두하면서 시각적 상징을 통해 진실을 드러내는 철학자라 믿었다. 뉴먼에게 진실에 닿기 위한 매체는 색이었다.

14 공산품 물감과 잉크는 앤디 워홀Andy Warhol(1928-1987)의 메시지를 전달하는 상업 판화에 적용되었다. '워홀의 모든 것을 알고자 한다면, 표면을 봐라… 그 뒤에는 아무것도 없다'는 말처럼 워홀은 대중 매체에서 유래한 이미지와 기법들을 활용했고, 이에 관해 아무런 말도 하지 않으면서 그것들을 비상업적이고 냉담한 양식으로 선보였다. 그는 무감각할 정도로 색을 반복적이고 연속적으로 사용했으며, 현대 사회에서 브랜드를 식별해 주는 특징이나 문제

앤디 워홀
〈빨간 재난〉
1963년, 두 패널을 붙인 캔버스 위에 공산품 물감 위에 실크 스크린 잉크,
각각 236.2×203.8cm, 보스턴 미술관, 보스턴, 매사추세츠

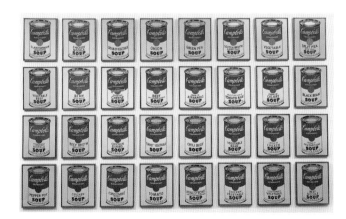

앤디 워홀
〈캠벨 수프 깡통〉
1962년, 서른두 개의 캔버스에 합성 고분자 페인트,
각각 50.8×40.6cm, 현대 미술관, 뉴욕

가 되는 요란한 색을 배경으로 넣었다.

1960년대 초반에 캠벨 수프 통조림은 미국 잡화점 어디에서나 볼 수 있고, 금방 알아볼 수 있는 지극히 평범한 아이콘이었다. 이 흰색 바탕의 빨간색 라벨은 미국 역사에서 가장 오래된 형태이자 가장 성공적인 상품 브랜드 이미지 중 하나였다. 워홀은 통조림의 대담한 빨간색을 사용했다. 그는 아직 개봉하지 않은 수프의 다양한 형태를 짝지은 32개의 캔버스를 만들었고 투사된 이미지를 따라서 그리거나 손으로 칠하거나 스텐실 기법을 가미하여 예술 영역에 집어넣었다. 이미지와 과정 모두 파격적이었다. 워홀은 회화를 해석하지 않고 공산품처럼 일관된 작업 방식으로 조작했다. 자신은 비평가가 아니라면서 사물의 추하고 저속한 느낌이나 미국의 문화에 대해 판단을 내리지 않은 채로 그가 가장 잘 알고 있는 사물에 초점을 두었을 뿐이라고 했다.

산업의 색이든 재난의 색이든 워홀의 화려한 합성 색조들은 그의 작업에서 대담한 측면이지만 그는 냉담했다. 폭력, 충격적인 사건, 급작스런 사고 등을 기록한 새로운 사진 연작('죽음과 재난')을 선보였을 때도 자신에게 던져진 질문에 대답을 회피했다. 〈빨간 재난〉은 1963년에 사형제 논란으로 사용이 중지된, 뉴욕 주 싱싱 형무소에 있던 전기의자를 보여 준다. 워홀은 그가 예술 작품을 생

산했던 기계적인 방식으로, 같은 이미지를 12번이나 반복함으로써 충격을 분산시켰다. 그는 "정확히 똑같은 것을 더 보게 될수록, 더 많은 의미가 사라지고, 더 좋게, 그리고 더 공허하게 느껴진다"고 했다. 색은 드러나지만 전통적인 은유로서는 아니다. "얼마나 많은 사람이 거실에 전기의자 판화를 걸고 싶어 하는지 알면 놀랄 것이다. 특히, 배경 색이 커튼과 어울린다면." 이 작품의 배경은 포화된 빨간색이지만 전기의자를 다룬 시리즈의 다른 작품들은 라벤더색이거나 여타 미묘한 파스텔 톤을 띤다. 색과 이미지는 통일된 감정을 지지하고자 합쳐지지 않으며 오히려 색은 서로 관계없는 느낌의 효과를 준다. 그 차이와 공허를 강화하기 위해 그는 작품을 하나의 평범하고 평평하며 조절되지 않은 단색 패널에 제작했다. 워홀은 이러한 패널을 '블랭크blanks'라고 불렀고, 이것을 구입한 사람들은 마음 내키는 대로 짝을 지어서 걸 수 있었다. 워홀의 제단화는 이미지를 기반으로 한 주제와 공간, 거의 미니멀리즘에 가까운 형상이 없는 두 개의 진지한 예술적 길을 혼합한 것이었다. 다른 예술가들은 풍부한 내용을 위한 높은 목표를 갖고, 하나의 방향 혹은 다른 방향을 추구해 왔다. 그러나 워홀이 이 둘을 섞었을 때, 목표는 사물이 지닌 의미를 부인하는 것이 되었다.

15 앤디 워홀은 자신의 소비주의적인 색과 주제에 관한 사회적 논평을 부인했다(63쪽 참조). 그러나 제임스 로젠퀴스트James Rosenquist (1933-2017)는 광고에 등장하는 현란한 색과 형태를, 정치적-사회적 관심사에 공공연하게 적용했다. 〈F-111〉은 1960년대에 베트남 전쟁을 유발시키며 급성장한 군산업 복합체를 향한 일종의 항의였다.

이 거대한 작품은 23개의 패널로 이루어졌는데, 전시 공간의 벽을 온통 덮고 있다. 전투기가 헤어드라이어, 통조림 스파게티를 비롯한 여러 공산품과 함께 자리 잡은 이 작품을 통해 관람객들은 미국인의 균열된 삶을 그래픽으로 묘사한 정렬되지 않은 파편들의 폭격에 휩싸이게 된다. 화면의 모든 요소는 사실에서 시적으로 조율되었고, 규모와 맥락은 달라졌다. 그의 색들은 광고처럼 신랄하고 열정적이고 유혹적이다. 원색 오렌지 레드 패널은 토마토소스가 들어간 스파게티로 가득하다. 항공기의 동체는 포장되었으

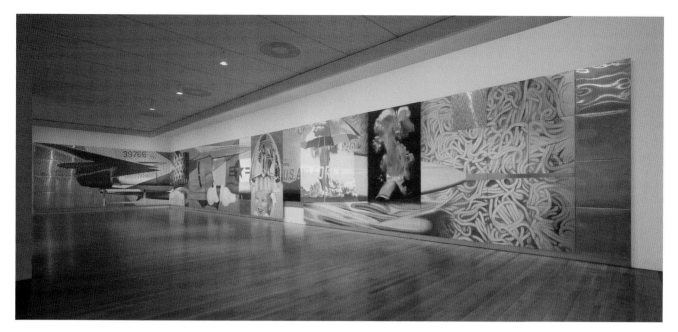

제임스 로젠퀴스트
〈F-111〉(아래는 세부)

1964-1965년, 알루미늄, 캔버스에 유채, 23개의 섹션,
3.08×26.21m, 현대 미술관, 뉴욕

며 우리 눈에는 워홀의 캠벨 수프 통조림과 크게 달라 보이지 않는
요란한 빨간색으로 브랜드화되었다. 그러나 여기에는 차이가 있
다. 또한 위협적인 빨간색 버섯 모양 구름은 '미국 공군US Air Force'
이라 적힌 글자 뒤에서 사회적 논평을 제시한다.

　로젠퀴스트는 타임스 스퀘어의 마천루에 간판을 그리기도 했
다. 또 대중 매체의 형태와 재료를 새로운 목적으로 사용했는데,
간판 작업에서 버려진 것들 중 '명도가 낮은 색'으로 '잘못된 색 회
화'라 불리는 것을 만들었다. 간판 그림을 그만둔 뒤로도 번지르르
한 데이글로Day-Glo(촉광 컬러*)를 사용했다. 뜨거운 레드와 오렌
지, 핑크는 현대인의 삶에 대한 태도를 전달하는 신랄한 틀을 제공
한다. 그는 "회화는 광고보다 흥미롭다. 그런데 왜 강력한 힘과 그
러한 효과를 가진 열정으로 만들어지면 안 되는 걸까?"라고 했다.

　로젠퀴스트의 관점에서 〈F-111〉에 등장하는 폭격기는 살인을
위한 기계인 동시에 미국의 경제 활성에 기여하는 기계였다. 그가
단호하게 반대했던 사회 정책을 재현하는 것으로, 그는 대중 매체
가 소통하고 반응을 일으키는 힘과, 대중 매체의 핵심을 이루는 공
격적인 색을 활용하여 스스로를 표현했다. 내용은 주제와 그것의
공격적인 이미지에 존재하지만, 메시지를 전달하는 순수한 예술
적 형태와 색상으로도 존재한다. 로젠퀴스트는 "이미지는 중요하
지 않다. 나는 형태로부터 색을 분리하지 않는다"라고 했다.

도널드 저드
〈무제〉

1963년, 철제 파이프와 합판, 유채, 56.2×115.1×77.5cm, 허시혼 박물관과 조각 정원, 스미스소니언 협회, 워싱턴 DC

도널드 저드Donald Judd(1928-1994)는 색은 결코 중요하지 않다고 했다. 자신의 예술을 한계점까지 축소시키면서 그는 예술의 오브제로서의 자기 충족성과 무관하다고 생각되는 모든 것을 벗겨 냈다. 환영주의, 감정에 대한 암시, 은유, 관습적 미학이나 구성적 판단 모두를 제거했다. 개념과 실행 모두 정제된 정확함으로 만들어지기 위해 논리와 체계에 따라 계획된 그의 작품들은 기하학으로 정제되었다. 저드는 예술이란 전체적으로 논리 정연하고, 감정에 좌지우지되지 않고, 자율적이기보다 아이디어를 강화하는 것이라면서 자신의 작품을 조각이 아니라 '구체적인 사물'이라고 언급했다.

이러한 종류의 예술은 작품이 산만해지지 않기 위해 색에 관한 특별한 요구를 만든다. 저드는 색과 공간을 모두 고려했다. 형태와 색은 하나의 단일체로 맞물리기 때문이었다. 저드에게 색은 어떤 조짐을 보여 주되 그 자체로 존재하며, 외부에 대한 참조나 관련성이 없어야 했다. 그는 자신의 '물체'의 구체성을 강화하고 보다 분명하게 해 주는 색으로 가벼운 카드뮴 레드를 발견했다. 그리고 다른 어떤 색과도 다른, 물체를 독특하고 날카롭게 만들 수 있으며 윤곽과 각도를 정확하게 정의할 수 있는 효과를 만들어 냈다. 검은색은 경계를 흐리는 경향이 있는 반면에 (저드에게) 카드뮴 레드는 그것들의 범위를 정했다. 마침내 그는 이 특별한 색이 최상의 조건을 제공한다고 결정했다.

저드는 과거의 예술이 표방했던 과장된 미사여구를 예술에서 몰아내야 한다고 생각했다. 바넷 뉴먼의 〈인간, 영웅과 숭고〉(61쪽 참조)의 카드뮴 레드는 저드의 그것과는 성격이 전혀 달랐다. 저드는 「일반적인 색의 몇 가지 측면과 특별한 빨간색과 검은색」이라는 에세이에서 이와 같은 주정주의와 상징주의나 형태 물체로서 예술 작품의 범주를 뛰어넘는 내용에 대한 모든 요구를 거절했다. 저드는 예술에서 색의 역할을 위한 정확한 지표를 정의하는 작품을 창조하면서, '색은 지식이다'라고 주장했다.

루이즈 부르주아
⟨빨간 방(어린아이)⟩

1994년, 나무, 철, 유리, 실과 밀랍, 210.8×353×274.3cm,
몬트리올 현대 미술관 컬렉션, 퀘벡

루이즈 부르주아Louise Bourgeois(1911-2010)는 "색은 언어보다 강력하다. 그것은 숭고한 의사소통이다"라고 했다. 이때 빨간색은 심오하고 불편한 초자연적인 공간의 효과와 본능적으로 소통하면서, 발견되거나 만들어진 모든 사물에 스며든다. 색은 공포, 불안, 위험, 취약함의 메시지 전달에 핵심 역할을 한다. 빨간색은 분명한 서사는 아니지만 이야기를 말해 준다. 그것의 기원은 자서전적은 아니지만 하나의 폭로된 사적 연대기로서, 보편적 환경이 된다.

⟨빨간 방⟩은 유아기의 트라우마를 다룬다. 부르주아는 자신의 어린 시절에서 영감을 받았다고 했다. 불화를 겪는 부모, 아버지의 불륜, 어머니의 병, 그리고 간호인 역할을 맡은 어린아이, 관음증과 비밀을 갖고 있는 자…. 모든 것은 부르주아의 상징주의 모티프와 색의 예술적 어휘를 보여 준다.

부르주아는 그녀의 방 같은 이 작품을 많은 의미를 함유하는 단어인 '셀cell'이라고 불렀다. 작은 방들은 감옥이나 은신처로서 대상을 가두거나 보호한다. '셀'은 인간의 신체와 혈액과도 연관 있는데 작가는 '셀'들을 붙어 있으면서도 분리된 공간으로 만들었다. 이 방의 강렬한 빨간색은 끔찍한 유혈극을 연상시킨다. 유년기에 겪은 상처는 어른이 되어서도 아물지 않고 정신에 상처를 입힌다. 이 방은 아기자기한 것에서부터 섬뜩한 것까지, 온갖 잡동사니로 가득하다. 반짝거리는 빨간색 신체의 부분들은 역시 대부분이 빨간색인 받침대와 다른 물품들과 함께 진열되어 있다. 서로 잡고 있거나 홀로 있는, 육체로부터 분리된 손과 팔 등처럼 일부는 알아볼 수 있다. 인간의 장기와 모호하게 닮은 몇몇 빨간색 물체들은 인간의 신체에서 유래한 것처럼 보인다. 작가는 신체를 그것을 구성하는 부분의 총합 이상이라고 생각했다. 그리고 우리들에게 그것이 무엇을 의미하는지를 숙고하게 만들었다.

방을 가득 채우는 또 다른 것은 대부분 빨간색인 실 꾸러미로, 태피스트리 갤러리와 부르주아 가족이 운영하는 복원 스튜디오를 암시한다. 그녀의 부모는 실로 생계를 해결했다. 바느질, 방적은 이 방 주인의 역사이자 가족의 생명을 가리키는 알레고리다. 부르주아는 감정을 이끌어 내는 모티프로 계속해서 회귀했다.

부르주아는 그녀의 작업 방식을 파괴하고 재건하고 다시 파괴하는 과정이라고 했는데 시각적으로 분명하게 갈등, 공포, 비밀들을 만들었다. 감정적으로 강렬한 상징인 이 고집스러운 빨간색은 그녀의 표현과 통합되었다. "싸움에서 발생하는 위험에도 불구하고 빨간색은 모순과, 공격성의 표현이다."

애니시 커푸어Anish Kapoor(1954-)에게 색은 단순히 표면을 덮는 존재가 아니라 실질적인 물질로, 만질 수 있는 대상이다. 고운 입자로 이루어져 있든지 점성이 있는 밀랍 덩어리든지 그의 재료들은 색을 물리적으로 두드러지게 한다. 커푸어의 빨간색은 강렬하며 확장된 문화적, 개인적 상징을 암시한다. 커푸어는 "빨간색은 대지의 색이다. 깊은 공간의 색이 아니다. 빨간색은 명백히 피와 육체의 색이다. 나는 그것이 드러내는 어둠이 파란색이나 검은색의 어둠보다 깊다고 느낀다"고 했다. 어린 시절을 보낸 인도의 색에 대한 질문을 받았을 때 "틀림없어요. 그건 빨간색입니다"라고 답했다.

〈산으로서의 어머니〉에서 색은 생식의 기원을 암시하는 형태를 취한다. 이야기를 전하지도 않고 형태가 분명하지도 않지만 이 빨간색 덩어리는 땅의 모양과 여성의 성기를 떠올리게 한다. '어떻게 만들어지는가?', '단단한가?' 커푸어는 자신이 많은 질문을 떠올렸던 것과 마찬가지로 여러 층위의 암시를 제시했다. 바닥에 흩어진 안료는 후광 효과를 불러일으킨다. 우리 눈에 보이는 조각은 그 아래에 깊이 숨어 있는 본체에 비하면 빙산의 일각이라는 것이다. 물론 허구다. 정교한 안료 더미로 보이는 것은 주의 깊게 만들어진 구조물이다. 묵직하고, 크게 굽이치는 무광의 가루는 체계적으로, 거의 종교적으로 사용되었다. 이 시적인 제의는 커푸어의 빨간색이 서구와 힌두의 수많은 전통에서 유래했기 때문이다. 인도의 홀리Holi는 봄을 맞은 사람들이 약초를 빻아 만든 진한 색 가루를 뿌려 대는 색의 축제다. 이 행사에 앞서 며칠 동안 엄청난 양의 가루들이 여기저기서 판매된다. 커푸어의 빨간색 덩어리는 이 축제와 그 너머를 암시하지만, 그렇다고 직접적으로 연관되지는 않는다. 그는 색의 완벽한 비언어적 본성을 원原언어적 상징주의를 동원하여 찬양하고 있다. 말이나 정제된 생각 없이, 색은 은유에 이르는 직접적이고 본능적인 길로서 구실한다.

커푸어의 작업에서 힘의 일부는 자가 생성적으로 나타나며, 그 과정은 감추어진다. 〈스바얌브Svayambh〉는 엔지니어 팀과 함께 만든 작품이다. 정교한 하부 구조를 숨기면서 개념을 확장시켜 나가는데, 작품의 작동 결과는 허구의 일부다. 제목은 산스크리트어로 '자가 생성'이다. 거대한 블록은 밀랍, 석유 젤리를 혼합한 수 톤의 끈적끈적한 빨간색 안료로 만들었고 전체적으로는 기차 모양이다. 이 기차는 알아차릴 수 없을 만큼 천천히, 좁은 통로를 지나는 트랙을 따라 움직인다. 관람객은 빨간색 열차가 스스로를 밀어내며 앞으로 나아가고 뒤로는 자신의 형태를 닮은 잔여물을 남기는 과정을 본다. 〈스바얌브〉는 예술가의 손을 거치지 않고, 작품이

애니시 커푸어
〈산으로서의 어머니〉

1985년, 나무, 젯소, 안료, 140×232.4×102.9cm, 워커 아트 센터,
미니애폴리스, 미네소타

애니시 커푸어
〈스바얌브〉

2007년, 왁스와 오일이 섞인 물감, 트랙과 기계 시스템, 크기는 가변적,
로열 아카데미 설치, 런던

우리 눈앞으로 다가와 스스로를 조각하는 것처럼 보인다. 커푸어가 말한 것처럼 예술가들은 단순히 물체를 만드는 게 아니라 신화를 만든다.

커푸어는 근본적인 무언가를 표현하기 위한 유일한 매체인 빨간색으로 종종 돌아왔다. 이때 빨간색은 유혹적이고, 밝고 또 외향적인 존재지만 동시에 어둡고 내적인 세계를 가리킨다. "빨간색은 우리 몸 내부의 색입니다. 빨간색은 중심입니다."

'밝은 빨간색'은 존재하지 않는다. 흰색과 섞인 빨간색은 완전히 다른 색인 분홍색으로 바뀐다. 분홍색은 자신만의 독특한 연관성을 지니는데, 예술가들은 거북한 관능부터 사악한 폭력까지, 달콤하고 장난스럽고 번쩍이며 감각적이고 날것이고 심지어 탐욕적인 다양한 메시지를 전하기 위해 이 색을 포용하고 전복했다. 분홍색은 한없이 풍요롭다.

19

필립 거스턴
〈도시의 거리〉

1977년, 캔버스에 유채, 175.3×281.9cm, 메트로폴리탄 박물관, 뉴욕

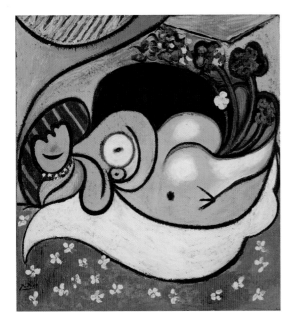

파블로 피카소
〈꿈〉
1932년, 캔버스에 유채, 101.3×93.3cm, 메트로폴리탄 박물관, 뉴욕

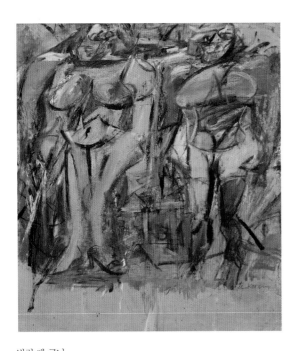

빌럼 데 쿠닝
〈시골의 두 여인〉
1954년, 캔버스에 유채, 에나멜, 목탄, 117.1×103.5cm,
허시혼 박물관과 조각 정원, 스미스소니언 협회, 워싱턴 DC

피카소의 창백하고 라벤더 기운이 감도는 분홍색은 관능적인 만족감을 불러일으킨다. 〈꿈〉은 그의 어린 애인 마리 테레즈 발터를 그린 것이다. 피카소는 종종 그녀의 잠든 모습을 그렸는데, 이 그림은 색으로 가득 찬 곡선의 풍만하고 에로틱한 몽상이다. 그녀의 둥근 분홍색 엉덩이는 그녀의 몸에서 자라나는 것처럼 보이는 인접한 식물로 변하고 있다. 조화로운 분을 바른 분홍은 부드러운 여성성과 몸의 기쁨을 발산한다.

빌럼 데 쿠닝Willem de Kooning(1904-1997)이 분홍색 물감을 거듭 붓질해서 그린 것도 몸이었다. 그는 "유화는 살을 그리기 위해 발명되었다"는 유명한 말을 남겼다. 모든 몸짓은 활기찬 자국에서 자국으로, 정면을 바라본 여성의 모습을 형성한 부산스럽고 끈끈한 물감 붓질로 기록되어 있다. 이것은 초상화가 아니라 여성에 대한 일반적인 생각이다. 분홍색 살은 날것으로 노출된 관능의 거친 측면이다. 그는 예술은 결코 자신을 평온하거나 순수하게 만들지 않는다고 하면서 자신이 항상 외설적인 멜로드라마에 빠져 있는 것 같다고 고백했다.

데 쿠닝은 격렬한 작업으로, 심지어 가공되지 않은 조잡한 이미지를 창조했는데, 필립 거스턴Philip Guston(1913-1980)의 분홍색과는 달랐다. 거스턴은 냉담하게, 물질로서 물감의 재료적 존재를 곰곰이 생각했다. "내가 쓰는 재료가 뭐냐고? 그건 그저 색깔이 있는 흙일 뿐이다." 작가는 만화와 캐리커처 용법으로 그린 드로잉을 통해 분홍색을 성性과 살보다는 형태와 색으로써 불안하고 폭력적인 불안한 내러티브를 묘사하는 데 사용했다. 막대처럼 얇은 팔다리와 얼룩지고 거대한 신발, 그리고 유희의 개념과 결합한 풍선껌에 사용된 분홍색 등. 그러나 이 그림은 거절과 분해된 팔다리의 위협적인 장면을 나타낸다. 분홍색 배경은 장밋빛이 부족하고 불길한 회색빛으로 굴절되어 있다. 거스턴은 약간의 빨간색 팔다리를 혼합하여 분홍색 모티프를 빨간색 윤곽선과 그림자에 배치했다. 장난스러운 분홍색은 그것이 가진 보편적인 문화적 기대를 배반하면서, 갈등과 불확실성을 전달하는 매개체가 되었다.

"확신에 찬 추상화가가 말하는
순수한 빨간색은 존재하지 않는다…
어떤 빨간색이라도 피, 유리, 와인,
사냥꾼의 모자, 그리고 수많은
다른 견고한 현상에 뿌리를 두고 있다."

_로버트 마더웰

"다른 모든 색을 뛰어넘는
빛나고 아름답고 완벽한 색.
어느 누구도 이 색에 대해 말할 수 없고,
이것으로 아무것도 할 수 없다.
이 색의 질은 여전히 독보적으로 뛰어나다."

_첸니노 첸니니

파란색 Blue

파란색에는 여러 종류가 있다. 색조는 모두 같지만 외양, 효과, 기원과 의미는 무궁무진하다. 파란색에 대한 탐구는 예술가가 사용하는 안료의 원천이 왜 그리 중요한지에 대해 숙고하게 한다. 시대마다 새로운 파란색이 예기치 않게 등장했다. 가장 먼저 고대 이집트에서 인공적으로 합성되었는데, 이집트에서 파란색은 특별한 문화적 의미를 지녔다. 미술사에서 울트라마린은 가장 중요한 색 중 하나다. 다른 파란색들도 저마다 이야기를 갖고 있다. 15세기 필사본 삽화에서 18세기 화가 카날레토까지, 안료의 역사에 관한 네 편의 에세이를 통해서 예술에서 색을 뒷받침하는 기술과 재료 개발의 흐름을 살펴볼 것이다. 홀바인은 여러 종류의 파란색을 쓰는 성향, 특히 시간이 흐르면서 색이 변하는 우여곡절에 대해 알려 주었다. 조토에서 이브 클랭, 로저 히온스까지 화가들이 색을 위해 만든 다양한 물질들은 시간을 초월해 공명한다.

19세기까지 사람들은 고대 그리스인들은 파란색을 볼 수 없었다고 생각했는데, 이처럼 색의 언어는 모호하고 오해될 수 있다. 실제로 색은 종종 격렬한 논쟁 주제였다. 중세 수도원장 쉬제르가 지은 파리 생드니 성당의 은은한 파란색은 중세 신학자 모두가 동의하지는 않았으나 색의 신학과 그것의 세대를 반영했다. 색에 대한 논쟁은 르네상스 시기의 이탈리아에서 디자인과 색이라는 개념을 둘러싸고도 벌어졌다. 이때 색은 신학보다 예술적 행위의 철학과 관련 있었다. 미켈란젤로와 티치아노의 작품에 나타나는 색은 예술가들이 다른 색과 함께 파란색을 어떻게 다루었는지를 보여 주었다.

요아힘 파티니르, 한스 호프만, 리처드 디벤콘, 그리고 헬렌 프랑켄탈러의 작품에 나타나는 것처럼 파란색이 갖는 순수한 형태적 특징은 공간과 거리를 암시하는 독특한 힘을 포함했다. 또한 부피의 환영을 만들기 위해 사용되었고, 치오네의 나르도와 달리 프라 필리포 리피 같은 예술가들은 삼차원을 암시하기 위해 활용했다.

이들은 파란색의 의미를 비롯하여 모든 색에 대한 통찰을 제공했다. 상징적인 의미는 시간과 상황에 따라 달라졌다. 예를 들어 성모 마리아의 옷이 어느 시대나 파란색이었던 것은 아니다. 피카소와 칸딘스키가 특정 시기에 파란색에 끌렸던 것과 클랭이 전매특허인 시그니처 블루를 개발한 것도 살펴볼 수 있다.

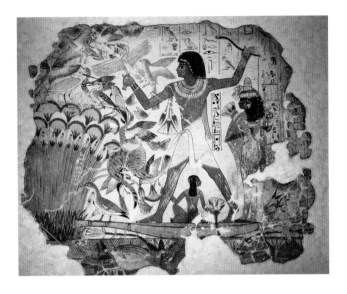

〈네바문 무덤의 늪지의 사냥〉

I

18대 왕조 후기, 기원전 1350년경. 석고에 안료. 64×73cm,
영국 박물관, 런던

〈서 있는 하마〉

12대 왕조 전반, 기원전 1961-1878년경, 파이앙스도자기, 20×7.5×11.2cm,
메트로폴리탄 박물관, 뉴욕

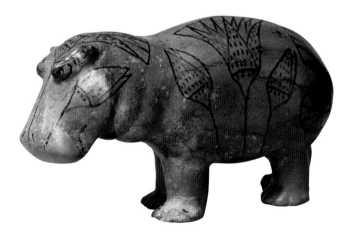

가장 오래된 것으로 알려진 인공 안료는 청동기 시대 고대 이집트
에서 제작된 파란색이다. 흙색처럼 땅에서 곧바로 채굴되어 가공
된 것이 아니라 이산화규소, 구리 화합물, 탄산칼슘과 나트론을 정
확하게 혼합하고 적절하게 가열하여 제조되었다.

이 혼합물을 화학적으로 변환시키기는 점화 지점은 섭씨 800-
900도로 그 범위가 매우 좁았다. 대략 섭씨 830도 전후였는데 정
확하지 않으면 실패했다. 이렇게 만든 재료를 빻아 '이집티안 블루
Egyptian blue' ('블루 프릿frit'이라고도 했다)를 만들었다. 그리고 수천
년이 지난 오늘날에도 벽화에 선명하게 남아 있다.

이집티안 블루 제조법은 로마 시대를 거치면서 사라졌다. 로마
인들은 자신들의 예술적 작업을 위해 이집트의 파란색 안료를 수
입했고, 이 안료의 제조법에 관한 현존하는 유일한 기록을 남겼
다. 비트루비우스는 기원전 1세기의 마지막 해에 『건축서』를 저
술하면서 이 색을 언급했다. 1세기에 대 플리니우스는 『박물지』에
서 이 안료를 '세룰리안 블루' (청자색*)라고 기록했다. 이집티안 블
루는 1814년의 발굴과, 이어서 폼페이에서 나온 푸른 도기에 대한
연구를 통해 되살아났다. 1880년대에 화학자들은 안료의 화학적
구성을 밝히고 제조법을 확립했다. '폼페이 블루'라고도 알려진 이
안료는 고대 이집트의 그것과 화학적 구성이 같고, 오늘날에도 사
용된다(75-77쪽 참조).

네바문 무덤에서 발굴된 벽화는 고대인들이 푸른 습지대에서
벌인 사냥을 묘사하고 있다. 여가 활동을 매력적으로 묘사했을 뿐
만 아니라 사후 세계에 대한 믿음과 관련된 마법적인 기능을 강화
시키기 위한 목적의 그림이었다. 습지는 재생을 암시한다. 자연스
럽게 수천 년간 번영해 온 진흙이 많고 습한 문명화의 현현을 특징
으로 하는 고대 이집트인들의 창조 신화를 상기시킨다. 이때 파란
색은 습지와 물이 가진 의미와 약속을 암시한다. 이처럼 색들은 자
연의 색을 모방할 뿐만 아니라 상징적이고 도식적인 의미마저 지
닌다.

파란색 하마상은 매력적이지만 무척 진지하다. 하마들은 위험
한 동물이었기에 이 작은 조각상은 무덤 주인을 지키기 위해 함께
묻혔다. 조각상의 파란색은 이 동물을 자연주의 영역에서 벗어나
게 하고, 재생의 개념을 전달한다. 하마에 입혀진 색은 습지의 물
을 나타내고, 하마의 몸은 창조의 상징이다. 태고의 태양이 떠올
라 나타난 꽃인 연꽃을 비롯하여 습지대 식물이 하마 몸의 무늬
를 이룬다.

하마상은 파이앙스로 만들어졌다. 갈아 부순 석영과 모래, 그
리고 소량의 석회를 비롯한 광물들로 구성된 도자기다. 이집티안

블루처럼 고온으로 가열하면 구성 요소가 융합되어 빛나면서 유리 같은 색을 냈다. 고대 이집트인들은 세호네트jehnet라고 불렀는데, 태양과 달, 그리고 별에서부터 뿜어져 나오는 눈부신 빛이라는 의미에서 '화려하고 밝은' 혹은 '섬광'을 의미한다. 색은 색상 이상이다. 빛, 광택, 그리고 질감의 유희는 다른 문화에서 보다 중요하게 여겼던 이집티안 블루의 특징이다. 파이앙스에서 볼 수 있는 이집티안 블루는 천체에서 빛나는 생명과 부활과 창조의 연관성을 제시한다.

2 고대 그리스인들은 파란색을 실제로 볼 수 있었을까? 아니면 진화 과정을 통해 바로잡힐 일종의 색맹을 겪었던 것일까? 지금 보기에는 터무니없는 물음이 19세기에는 진지하게 다루어졌다. 색에 관한 이해하기 어렵고 모호한 언어 때문이다.

　　고대 그리스에서 '파란색'을 가리키는 어휘가 무엇이었는지는 알기 어렵다. 서로 다른 색을 가리키는 데 하나의 어휘를 썼을지도 모른다. 몇몇 어휘는 넓은 범위의 색을 가리키는 대신에 오히려 빛을 가리켰던 것 같다.

　　멜라스Mélas와 레우코스Leukós는 검은색과 흰색을 의미할 수도, 어둠과 빛을 의미할 수도 있다. 쿠아노스Kúanos는 파란색 혹은 일반적으로 어두운 색을 가리킬 수도 있다. 클로로스Chlorós는 녹색만이 아니라 생생함이나 촉촉함도 함께 가리킨다. 어떤 언어도 인간의 눈이 볼 수 있는 수많은 색의 차이를 표현하기에는 충분하거나 정확하지 않다. 언어는 문화적 사고 과정의 표현이기에 색에 대한 어휘는 그 색이 어떻게 구성되었는지 또 색의 효과에 중요한 속성이 어떤 것인지에 대한 문화적 태도를 드러낸다.

　　19세기 정치가 윌리엄 글래드스턴은 호메로스의 서사시에 파란색을 묘사하는 어휘가 없다는 사실을 처음 발견했다. 빨간색은 이따금 등장하고 검은색과 흰색은 수백 번 나온다. 하지만 바다를 묘사할 때조차 파란색은 나오지 않는다. 호메로스는 바다를 '포도주처럼 검붉은'이라고 묘사했다. 이 문학적 증거를 바탕으로 글래

드스턴은 고대 그리스인들에게 생물학적 결함이 있었다고 결론 내렸다. 예술적 증거는 어떨까? 이 그림은 무덤을 장식했던 벽화다. 또한 고대 그리스인들이 파란색 안료를 사용했음을 분명하게 보여 준다. 당시에 구할 수 있었던 여러 파란색 안료 가운데 아주라이트, 인디고, 가장 많이 사용된 이집티안 블루(74쪽 참조)를 썼는데, 여기서 강렬하고 포화된 파란색이 나왔다. 장식된 무덤 벽에 그려진 이 그림은 남자들이 밝은 파란색 쿠션이 덮인 긴 의자에 기대어 누운 향연 장면을 묘사했다. 명랑하고 유쾌한 분위기에 맞추어 색도 분명하고 강렬하다. 특히 검은색 윤곽선으로 주름져서 강조된다. 이집티안 블루는 그것의 제조 기술과 함께 이집트 바깥으로 전파되어 오래 사용되었다.

19세기 중반에 고고학자들은 고대 그리스인들이 조각을 채색했다는 사실을 알아냈다. 그럼에도 불구하고 글래드스턴은 문학적 증거를 통해서만 고대의 색을 분석하려 했다. 고대의 문필가들의 분석 또한 문자 기록이 바탕이었다. 1세기에 활동했던 대 플리니우스와 같은 저술가들 또한 실제로는 그리스 회화를 거의 보지 못한 채 색에 관한 이론서와 예술품에 대한 문서만으로 이들을 판단했다. 『박물지』에서 그는 그리스 화가들이 네 가지 색만으로 뛰어난 작품들을 만들었다면서, 자신이 절제의 황금시대라고 여긴 이 시기의 걸작들을 나열했다.

색을 나열하고 이름 붙이는 작업은 종종 이론의 뒷받침과 함께 사람들이 색에 대한 이해를 어떻게 분류하고 조직하는지를 보여 주는 개념적인 행위였다. 색에 대한 고대의 이론은 현재 단편적인 것들만 남아 있다. 기원전 5세기에 엠페도클레스가 쓴 철학적 시 「자연에 관하여」 역시 부분만 있다. 이 시에서 작가는 4원소(대지, 물, 공기, 불)에 근거하여 분류 이론을 발전시켰고, 네 가지 색(검은색, 흰색, 빨간색, 그리고 노란빛이 도는 녹색을 가리키는 오크론ochron)을 4원소와 관련지었다. 기원전 5세기에 데모크리토스도 색에 관한 논문을 썼는데, 후대에 곧잘 인용되었다. 기원전 4세기에 아리스토텔레스의 제자인 테오프라스투스가 저술했다고 추정되는 『색채론』은 오랫동안 아리스토텔레스가 쓴 것으로 여겨졌다. 이 책은 『감각적인 대상과 기상학』 같은 아리스토텔레스의 저작에 실린 색에 관한 단편적인 언급과 함께 고대인이 색을 이해했던 방식을 짐작하게 한다. 저자는 색을 막대 모양으로 정리했는데, 양끝에 검은색과 흰색을 놓고 두 색 사이를 눈금으로 표시했다. 그에 따르면 모든 색은 검은색과 흰색 혹은 어둠과 빛의 적절한 비율로 만들어졌다. 중간색(노란색, 빨간색, 보라색, 녹색과 파란색)은 밝음에서 어두움으로 이어지는데, 명도(밝기의 정도)는 색조(색군)보다 두드러

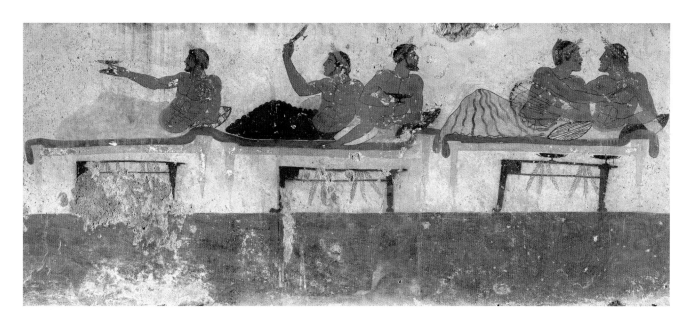

〈다이버의 무덤〉

기원전 470년, 돌에 안료, 215×100×80cm, 국립 고고학 박물관,
파이스툼, 이탈리아

진다. 이는 비교적 최근에 발명된 근대의 색 스펙트럼(113-117쪽
참조)과는 차이가 있다. 아리스토텔레스가 정리한 고대의 색 체계
에서 파란색은 밝은 쪽에서 먼, 어두운 쪽에 자리 잡는다. 그리스
인들에게 파란색은 검은색의 일종이었다.

색조는 색이 기능하고 인지되는 여러 양상 중 하나였다. 그리
스인들에게는 명도가 가장 중요했다. 광택이나 윤기에 대한 민감
성은 색을 지각하고 사용하고 색에 대해 묘사하는 데 오늘날보다
큰 역할을 했을 것이다.

3 색에 대한 뜨거운 논쟁은 서로 다른 신학적 관점이 충돌했던 12세
기 중반 프랑스에서 최고조에 달했다. 극단적인 예로 클레르보의
베르나르두스는 색을 저항해야 할 기만적인 베일로 간주했다(18
쪽 참조). 반면에 수도원장 쉬제르Suger(1081년경-1151)는 성스러운
빛과, 빛의 가장 물질적인 측면인 색에 대한 신중한 관점을 바탕으
로 파리에 으리으리한 생드니 예배당을 지었다. 스테인드글라스
가 그의 영적 체계에 대한 빛나는 표현을 제공했으며, 이때 파란색
은 쉬제르의 개념을 구현하는 데 핵심 역할을 했다.

생드니 예배당에는 창문이 너무 많아서 벽 전체가 푸른색 유
리로 된 것처럼 보인다. 쉬제르는 차단되지 않은 빛이 성당 전체
를 황홀한 광채로 채우는 양상에 주목했다. 유리로 만들어진, 색이

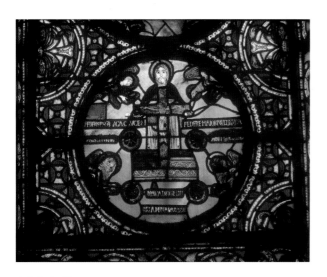

〈계약의 궤〉

1140-1144년, 스테인드글라스, 생드니 수도원 교회, 파리

있는 빛이라는 매체는 그가 제시한 세 가지 현현을 가진 빛의 교리를 구현했다. 첫째, 외부의 자연적인 빛은 물리적이다. 둘째, 이 빛은 색깔이 있는 유리를 통과함으로써 새로운 종류의 빛으로 바뀌어 형이상학적 경험을 유도한다. 신자들이 이 두 번째 현상을 보고 이해할 때 그것은 마음을 바꾸는 영적인 빛, 즉 세 번째 빛이 된다.

생드니 수도원의 초월적인 파란빛은 강렬한 조명이 아니다. 깊고, 사파이어와 같은 푸른 톤을 지닌 차분하고 성스럽고 은은한 빛이다. 이를 보석에 비유하는 것은 적절하다. 유리는 자체로 성스러운 미덕을 전달한다고 여겨진 보석의 원석과 흡사하다고 생각되었기 때문이다. 그에게 있어 축성된 성당은 『묵시록』에서 묘사된 보석으로 장식된 천상의 예루살렘이 지상에 현현한 것이었다. 보석들 중에서 푸른 사파이어는 가장 중요한 자리를 차지했다. 쉬제르는 『축성에 관하여』 같은 글에서 자신의 탁월한 업적을 기념하면서 자신이 지은 성당의 압도적인 푸른색 유리를 '사파이어 물질'이라고 언급했고 자신에게 수도원을 밝히는 데 필요한 완벽한 재료를 주신 신께 감사했다.

생드니 수도원의 푸른 유리는 이 화려한 건물에서도 가장 비용이 많이 들었다. 중세 유리 제작 기술에 대한 우리의 지식 대부분은 12세기 독일 수도사 테오필루스가 쓴 『온갖 예술』 같은 매뉴얼에서 왔다. 그는 유리 제작 과정에 대해 설명했다. 녹은 혼합물에 금속 산화물을 더해 색을 냈다. 작센이나 보헤미아에서 채굴된 코발트로 푸른색을 만들었다. 모자이크에서 가져온 푸른 파편이나 고대의 푸른 도기를 재활용하여 푸른 유리를 만드는 또 다른 방법도 설명했다. 프랑스인들이 채색된 파편을 불투명한 것에서 반투명한 것으로 바꾸는 기술을 완성했다. 테오필루스의 기록에 따르면 프랑스의 유리 제작자들은 용광로에 푸른색을 녹이고, 약간의 선명한 흰색을 첨가해서는 창문에 쓰기에 매우 유용하고 값비싼 푸른 유리판을 만들어 냈다.

쉬제르의 파란색 유리는 여러 층위의 의미를 지닌다. 먼저 보석의 효능에 대한 문화적 믿음과 연결된 은유로 나타난다. 또한 코발트의 재료 자체로서, 원료에서 귀중한 것을 만들어 내는 기술적 숙련과 귀중한 고대의 공예품을 다른 목적에 맞게 다시 만드는 기술로의 가치에 관한 것이기도 하다. 무엇보다 유리는 형이상학적 믿음을 구현했다. 쉬제르는 성스러운 빛의 개념을 구현할 수 있는 재료의 능력을 찬양하면서 빛과 색의 신전을 창조했다.

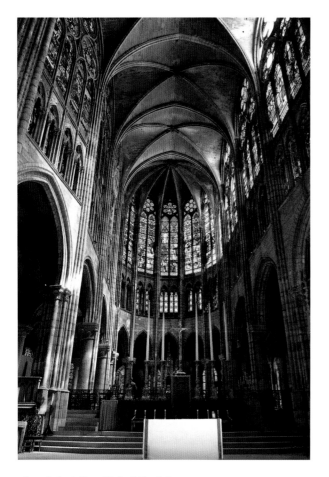

생드니 수도원 교회의 내부 전경

티파니 스튜디오, 아그네스 F. 노스롭
〈가을 풍경〉

1923-1924년, 납이 첨가된 퍼브릴 글라스, 335.3×259.1cm,
메트로폴리탄 박물관, 뉴욕

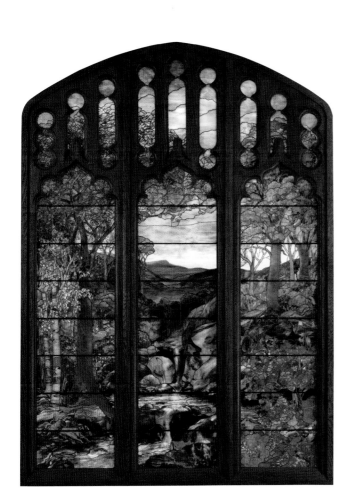

쉬제르가 채색 유리를 혁신적으로 사용하여 신도들을 매료시킨 (78쪽 참조) 수백 년 후에 루이스 컴포트 티파니는 새로운 기술과 대폭 확장된 색으로 스테인드글라스를 변모시켰다. 그는 어린아이들은 자연스러운 원시적 본능에 따라 색을 인식할 수 있지만 잘못된 교육으로 그 능력이 줄어든다고 했다. 또 색이 언제나 우리가 다른 세상의 즐거움 중 하나라고 상상하는 것과 같은 순수한 즐거움의 원천이 되어야 한다고 믿었다. 쉬제르와 마찬가지로 티파니도 빛과 색의 상호 작용에 끌렸지만 그의 목표는 덜 교리적이고 더 은유적이었다. 그리고 매체를 새로운 방향으로 이끌어 가는 색유리 제조법을 고안했다.

원래 개인 주택용으로 만든 커다란 창문인 〈가을 풍경〉은 물감이나 붓을 사용하지 않고 유리로만 풍경을 정교하게 묘사했다. 아그네스 F. 노스롭Agnes F. Northrop(1857-1953)이 만든 원경의 푸른 산과 바위를 넘어 작은 폭포처럼 흘러 마침내 연못처럼 고인 시냇물은 알록달록한 색조의 유리로 이루어졌다. 색은 자연스럽게 섞여 있고, 물감을 칠한 것 같은 느낌마저 주지만 이 수채화 같은 효과는 유리의 특성에 대한 티파니의 독창적인 접근에서 나왔다. 그의 새로운 유리 제작 방식은 구성 전체에 다양한 색의 효과를 만들어 냈다.

푸른 산을 멀리 있는 것처럼 보이게 하는, 삼차원의 부피감을 만드는 섬세한 그러데이션은 창문 표면 뒤에 각각의 분리된 유리판을 신중하게 겹쳐 탄생시켰다. 저마다 두께와 밀도, 색이 다른 여섯 장의 유리가 샌드위치처럼 겹쳐져 있다. 각각의 층이 섞여 미묘하고 자연스러운 자연주의적인 모델링 효과, 즉 깊이의 환영을 만들었다. 또 다른 기술은 냇가에 잔물결이 이는 것처럼 보이게 하는 무늬다. 이 역동적인 줄무늬는 녹았다가 식혀지는 유리에 롤러를 사용하여 문양을 낸 것이다. 진주색 하늘에도 섬세한 줄무늬가 있는데, 녹은 유리에 작은 알갱이를 달아 만들었다. 이것 때문에 빛이 유리를 그대로 통과하지 않고 표면에 퍼져서 불투명한 효과를 만든다. 잎은 빛이 뒤에서 비치는 것처럼 얼룩덜룩하다. 역시 특별히 제작된 유리의 효과다. 유리가 녹는 단계에서 다른 색의 얇은 조각을 첨가하거나 불투명한 덩어리가 반투명한 유리를 따라 첨가되게 만든 특수 유리를 사용했다.

티파니는 이와 같은 전례 없는 방식으로 물감의 팔레트처럼 날렵한 자신의 유리 팔레트를 만들어서는 밀도, 무게, 질감, 불투명성을 탐구했다. 몇몇 기법에 대한 특허를 받았고, 온갖 종류의 색유리를 제작했다. 유동적이고 독보적인 유리의 성질은 그가 소통적이라고 간주한 색의 속성을 끌어냈다. 그는 따뜻함을 자신이 원

〈가을 풍경〉 세부

시적인 색이라고도 했던 빨간색과 연관 지었고, 노란색에는 즐거움을 담았다. 삶과 그 너머를 묘사하는 티파니의 파란색은 더 높은 차원에서 '정제된 사고와 섬세한 감각의 지적 능력을 발전시키도록 이끄는 것'이었다.

〈타미리스의 이야기〉(『유명한 여성에 관하여』에서) 5
1402년, 양피지에 안료, 국립 도서관, 파리

안료를 물감으로 바꾸는 것은 수고로운 일이다. 안료는 바위, 식물 또는 곤충(이밖에도 여러 다른 재료)에서 얻을 수 있지만 추출과 가공에는 특별한 과정이 필요했다. 비교적 최근에서야 예술가들은 이 일을 전문가들에게 맡길 수 있었다. 오랫동안 예술가들과 조수들은 재료를 직접 준비해야 했다.

이 15세기의 필사본 삽화는 그림에 파란색 물감을 칠하는 여성 예술가를 보여 준다. 몇몇 기본 도구는 앞쪽 탁자에 놓여 있다. 곁에서 조수가 안료 덩어리를 물과 함께 석판 위에서 빻고 있는데, 이렇게 빻은 안료는 탁자의 조개껍데기에 담길 것이다. 이처럼 색을 준비하는 일은 육체노동이었다.

중세와 르네상스 시대의 예술가들이 사용할 수 있는 파란색 색소는 몇 가지가 있었지만 울트라마린이 가장 귀하게 여겨졌다. 밝기, 밀도, 안정성이 뛰어났기 때문이다. 하지만 유럽에서 먼 오늘날의 아프가니스탄에서 채굴되었던 관계로 오랫동안 금보다 비쌌다. 안료는 밝게 빛나는 푸른 광물질 입자를 지닌 준보석 라피스 라줄리에서 얻었다. 이 광물에서 안료를 추출하기 위해서는 분명 매우 정교한 작업이 필요했을 것이다. 라피스 라줄리는 채굴도 어려웠고 빻고 정제하고 준비하는 데에도 엄청난 노동을 요구했다.

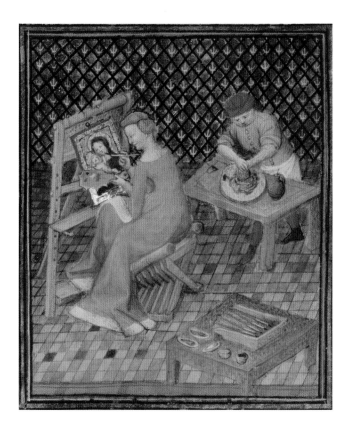

유럽의 예술가들은 아마도 13세기 초에 추출 기술을 개발한 것 같은데, 광석을 곱게 빻아 가루로 만든 다음에 밀랍, 오일, 수지와 섞어 반죽을 만들어 사흘 넘게 숙성시켰다. 그러고 나서 반죽을 천으로 싸 잿물로 주물렀다. 당시 예술가들이 쓴 설명서에는 장시간 주무르고 막대기로 눌러 푸른 입자가 걸쭉해지게 하라고 적혀 있었다. 이 액체를 말리면 울트라마린 블루의 안료를 얻을 수 있었다. 처음으로 세척하고 압축하면 가장 강렬한 파란색이 나왔다. 원재료를 밀랍으로 굳힌 덩어리를 주무르고 압축할 때마다 파란색은 흐릿해졌다. 귀하고 비싼 라피스 라줄리 원석은 이토록 복잡하고 까다로운 과정을 거쳐야만 울트라마린이 되었고, 예술가들은 이 다루기 힘든 재료에서 가능한 한 많은 색을 추출하고자 했다.

6

원석도 비싸고 안료로 가공하는 데 많은 노동력이 필요했던 울트라마린의 선명한 파란색은 비싼 가격에도 저항할 수 없을 정도로 매력적이었다. 1390년에 출간된 유명한 저술 『예술가를 위한 기법서』의 저자 첸니노 첸니니는 울트라마린의 가공에 대한 광범위한 지침만이 아니라 그 '특성'에 대해 울트라마린은 다른 모든 색을 뛰어넘는 가장 완벽하고 빛나는 색이라고 썼다. 이 귀한 안료는 특별한 의미나 상징을 나타내는 부분에만 조금씩 사용되었다. 당시 예술의 후원자들은 자신들이 의뢰한 작품에 어떤 재료가 사용될지를 결정했는데 계약서에 종종 화가가 사용할 물감을 명시하거나 심지어는 안료의 품질이나 등급에 대한 기대를 적기도 했다. 법적 분쟁 기록은 이 과정에서 후원자와 예술가의 의도가 어긋났던 경우들을 보여 준다. 후원자들은 예술가가 질 낮은 재료를 써서 자신을 속였다고 생각했고, 예술가들은 후원자들에게 재료를 구입하는 데 필요한 비용을 충분히 제공받지 못했다고 불평했다. 여기에 묘사된 두 작품의 경우 비용을 아끼지 않는 부유한 후원자들을 위해 제작된, 더할 나위 없이 사치스러운 것들이다. 서로 전혀 다른 목적으로 제작되었고 시대적으로도 1백 년 이상 차이가 있지만 양쪽 모두 울트라마린이 아낌없이 사용되었다.

랭부르 형제
〈이집트로의 피난〉(『베리 공작 장의 호화로운 기도서』에서)
1405-1408년, fol. 63r, 템페라, 양피지 위에 금박과 잉크, 23.8×16.8cm,
메트로폴리탄 박물관, 뉴욕

15세기 초에 랭부르 형제Frères Limbourg(1399-1416년에 활동)는 프랑스 베리 공작 장의 가솔이었다. 이들은 자신들의 기량을 총동원해 공작의 개인용 기도서를 제작했다. 양피지에 1백72개의 정교한 삽화를 그린 것으로, 당연히 가장 좋은 재료를 사용했다. 기도서를 펼칠 때마다 각각의 페이지에서 금박 문양이 빛났고, 연달아 나오는 그림은 풍요로운 파란색으로 눈부실 정도였다. 랭부르 형제는 울트라마린 안료를 달걀과 섞어 템페라 기법으로 그렸다. 달걀 템페라는 빠르게 건조되어 짙고 벨벳 같은 강렬한 색이 되었다.

반면에 화가 티치아노Tiziano(1485/1490년경-1576)는 울트라마린을 오일과 혼합하여 유화로 그렸기 때문에 전혀 다른 효과가 나왔다. 그의 작품은 페라라 공작이었던 에스테의 알폰소 1세가 의뢰한 것으로, 기독교 교리가 아니라 고대 신화를 묘사했다. 생동감이 넘치는 이 그림에는 16세기 베네치아에서 구할 수 있는 모든 종류의 안료가 사용되었다. 당시 베네치아는 국제적 항구로 안료 거래의 중심지였다. 티치아노는 그림 여기저기에 최상급의 울트라마린을, 특히 광활한 하늘을 칠할 때 아낌없이 사용했다. 오일 바인더(유채 고착제*)는 점도, 취급 방식과 건조에 큰 영향을 주었다. 굴절률이 낮은 울트라마린을 오일과 섞으면 반투명하게 되거나 어두워질 수 있지만 화가는 물감을 능숙하게 다루어 명료성과 밝기를 조정했다.

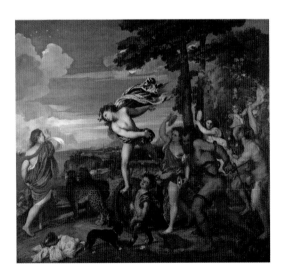

티치아노
〈바쿠스와 아리아드네〉
1520-1523년, 캔버스에 유채, 176.5×191cm, 내셔널 갤러리, 런던

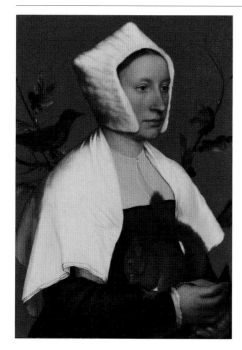

소 한스 홀바인
〈다람쥐와 찌르레기와 함께 있는 여성(앤 로벨?)〉
1526-1528년경, 패널에 유채, 56×38.8cm, 내셔널 갤러리, 런던

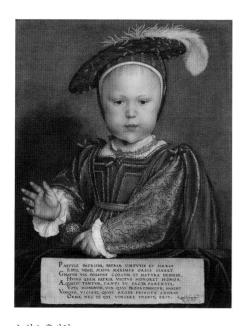

소 한스 홀바인
〈어린 시절의 에드워드 6세〉
1538년경, 패널에 유채, 56.9×44cm, 내셔널 갤러리, 워싱턴 DC

16세기에 파란색 안료를 대체했던 재료에는 저마다 준비를 위한 기술적 요구 사항, 물감의 취급과 비용에 대한 요구가 있었다. 각각의 파란색 안료는 그림에 쓰면 녹색이나 보라색을 띠는 등 서로 다른 효과를 보여 주었다. 화가 소小 한스 홀바인Hans Holbein the Younger(1497/1498-1543)은 초상화를 그릴 때 배경은 단순하게 처리했는데, 종종 파란색을 칠했다. 그는 주제나 필요에 따라 다양한 재료를 사용하면서 온갖 종류의 파란색을 구사했다.

〈다람쥐와 찌르레기와 함께 있는 여성〉의 청록색 배경은 아주라이트(남동광*)다. 울트라마린의 기본 재료인 라피스 라줄리(81쪽 참조)처럼 아주라이트도 암석에서 추출되었다. 다만 독일과 헝가리에 훌륭한 매장지가 있었기에 라피스 라줄리보다 훨씬 쉽게 이용할 수 있었다. 아주라이트는 '시트라마린citramarine'이라고도 불렸는데, 기원이 바다 근처라는 점을 짐작케 한다. 문자 그대로 구하기 어렵고 멀리서 구입해야 했던 바다 건너라는 의미의 울트라마린과 대조적이다. 다른 안료들처럼 아주라이트도 약국에서 판매되었다. 15세기 후반에 어느 공급자가 작성한 가격표에는 아주라이트가 연황 안료보다 열 배 비싸고, 울트라마린은 아주라이트보다 열 배 비싸다고 기록되어 있다. 따라서 예술품에서 아주라이트가 울트라마린보다 많이 발견되는 것은 놀랍지 않다. 몇몇 문서는 안료를 둘러싼 속임수 판별 방법을 설명했다. 예를 들어 아주라이트는 열을 가한 뒤에 식히면 검게 변하지만 라피스 라줄리는 그대로다.

일단 채굴된 아주라이트는 분쇄, 세척, 여과 과정을 거친다. 색은 출처와 분쇄 정도에 따라 달라진다. 광석을 너무 곱게 빻으면 안료 색은 창백하고 약해진다. 표면이 까슬까슬해서 작업하기 까다롭고 오일과 섞으면 어두워지곤 했다. 이 작품에서 홀바인은 입자가 거친 아주라이트를 연백과 섞어 흰색 바탕에 두 겹으로 칠해서 강렬하고 불투명한 배경을 만들었다. 그린 지 5백 년이 다 되어 가지만 색은 여전히 생생하다.

〈어린 시절의 에드워드 6세〉의 배경은 가라앉는 색인 스몰트 smalt로 칠했다. 차분한 회색 배경은 한때 더 밝은 청회색이었다. 스몰트의 기원은 불분명하지만 유리 생산지와 연관되었다. 스몰트의 원료는 코발트 광석cobalt ore으로 광부들을 괴롭히는 독성 물질이었다. 유리 제조업자들이 이 광물이 녹청색으로 변한다는 것을 발견했다. 광석은 유해한 비소 화합물을 제거하기 위해 가열되었는데, 이 과정에서 코발트 산화물을 발생시켰다. 코발트 산화물은 분쇄되고 모래와 탄산칼륨과 함께 가열되어 유리가 되었다. 유리를 물에 담고 부수어 파편으로 만들고 나서 빻은 다음 안료로

만들었는데, 그래서 스몰트의 유리 구조는 현미경으로 쉽게 확인할 수 있다. 아주라이트처럼 스몰트도 강렬한 색을 만들기 위해 굵게 갈렸을 것이다. 거칠고 다루기 어려운 이 재료는 표면을 덮는 힘도 부족했고 굴절률도 낮았으며, 시간이 지나면 색이 바뀌었다. 이와 같은 단점이 있는 한편으로 인공적인 코발트가 일찍부터 제작되었지만 스몰트는 20세기 초까지도 제작되었다.

카날레토
〈베네치아: 캄포 산 비달과
산타 마리아 델라 카리타(석공의 정원)〉
1725년경, 캔버스에 유채, 123.8×162.9cm, 내셔널 갤러리, 런던

8

18세기에 완벽하게 합성된 새로운 물감인 '프러시안 블루prussian blue'가 등장하면서 화가들은 파란색을 마음껏 쓰기 시작했다. 카날레토Canaletto(1697-1768)는 일찍부터 이 안료를 사용했다. 그가 베네치아의 하늘과 수로를 그린 그림은 프러시안 블루의 눈부신 결과물이다. 프러시안 블루를 비롯한 합성물감은 뒷날의 예술, 특히 인상주의 미술(120쪽 참조)의 출현에 엄청난 구실을 했다.

합성 색은 고대 이집트에서 처음 만들어졌지만(74쪽 참조), 그게 어떤 과정을 거쳐 만들어졌는지에 대해서는 여전히 알려진 게 없다. 프러시안 블루가 발명되기 전까지는 안료의 기원을 알아낼 수 없었다. 1704년경 베를린에서 염색업자, 안료 제조자이자 약제사였던 디스바흐는 황산철과 탄산칼륨을 혼합하여 빨간색 안료를 만들려고 시도하던 중에, 함께 실험실을 쓰던 화학자 요한 콘라드 디펠Johann Konrad Dippel(1673-1734)에게서 얻은 혼합 물질을 사용했다. 이처럼 디스바흐는 순전히 실수로 강렬한 파란색을 얻었다. 동물성 기름으로 오염된 탄산칼륨은 혈액 성분을 함유하고 있었다. 복잡한 제조 공정에서 오염된 알칼리는 그밖의 재료들과 달리 반응하여 새로운 화합물을 만들었다. 그렇게 생겨난 철 페로시아니드iron ferrocyanide는 프러시안 블루라는 이름으로 알려졌다. 디스바흐가 저지른 실수가 돈이 되겠다 싶었던 디펠은 돈을 벌기 위해서 이 안료 성분의 비밀을 빈틈없이 보호했다. 이후 10년 동안 안료를 시장에 파는 한편으로 그것의 성분을 연구했지만 1724년에 어느 영국인 화학자가 수수께끼를 풀어서는 안료 제조 공식을 발표했다. 디펠은 몰락했고 베를린을 떠나 스칸디나비아로 가서 부도덕한 사업을 시작했다. 어쨌거나 1720년대 후반에 프러시안 블루는 유럽 전역에 보급되었고, 결함이 거의 없는 저렴하고 사용하

기 편한 물감으로서 예술가들의 이목을 끌었다. 독성이 없고 너무 많은 다른 물질과 반응하지 않으며, 상대적으로 안정적이며 강렬하면서도 반투명한 파란색이었다. 예술가들이 사용한 것 외에도 염료, 벽지, 여타 상업적인 물품에 사용되었다.

18세기 중반에 프랑스의 화학자 장 엘로Jean Hellot(1685-1766)는 이렇게 회고했다. "어떠한 것도 프러시안 블루를 얻기 위한 과정보다 특별하지 않다. 그리고 이것은 분명히 빚지고 있다. 만약 우연한 기회를 붙잡지 않았더라면, 이 안료를 발명하기 위해서는 심오한 이론이 필요했을 것이다."

본도네의 조토 9
⟨스크로베니 예배당⟩

1303-1306년경, 프레스코, 스크로베니 예배당, 파도바, 이탈리아

이탈리아 파도바에 있는 스크로베니 예배당은 실내 공간 전체가 건축적 세부 요소에 방해받지 않으면서, 성모 마리아와 그리스도의 생애를 보여 주는 거대한 프레스코 벽화로 덮여 있다. 벽은 온통 밝은 파란색이다. 많은 방문자들이 마치 하늘이 건물 안으로 들어온 것 같다고 할 정도다. 조토가 벽화를 완성하고 나서 6백 년이 지난 뒤에 프랑스의 작가 마르셀 프루스트는 "너무 파랗기 때문에 눈부신 하늘이 인간 방문자와 함께 문지방을 넘어온 것 같다"고 묘사했다.

본도네의 조토Giotto di Bondone(1267/1275-1337)는 고대 기법인 프레스코를 14세기 초에 되살렸는데 이를 부온 프레스코라고 한다(44쪽 참조). 한 세기 뒤에 첸니노 첸니니가 『예술가를 위한 기법서』에서 이를 기록하고 찬양했다. 부온 프레스코는 안료가 벽의 코팅과 화학적으로 결합하기에 내구성이 매우 좋다. 사실 프레스코는 매우 까다로운 기법이다. 회반죽이 축축한 동안에 신속하게 작업해야 하고, 일단 작업하면 수정할 수 없다.

작업 과정은 이러했다. 먼저 모래, 석회, 물로 만든 모르타르를 벽에 직접 발랐다. 그러면 거친 회반죽 층이 벽을 촉촉하게 하면서 습기를 막는 경계를 마련했다. 이 위에 안료를 곧바로 칠했다. 예술가는 일단 프레스코의 널찍한 면에 밑그림을 옮겼다. 처음에는 목탄으로, 다음에는 물에 녹인 붉은 오커(시노피에sinopie라고 불렀다)로. 시노피에를 능란하게 사용한 것으로 명성이 높았던 조토는 예배당의 모든 프레스코가 조화롭게 통합되도록 만들었다. 이와 같은 방식으로 밑칠을 함으로써 일종의 완벽한 디자인을 위한 발판이 마련되었다. 밑칠을 덮은 회반죽의 마지막 층을 하루에 감당할 수 있는 넓이만큼 구획을 나누어 작업했다. 회반죽이 작업 동

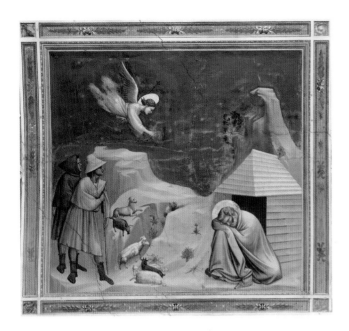

본도네의 조토
〈요한의 꿈〉

1303-1306년경, 프레스코, 200×185cm, 스크로베니 예배당,
파도바, 이탈리아

안 축축해야 했기 때문이다. 하루에 작업 가능한 넓이는 '조르나테 giornate'라고 했다. 여기서 조토는 혁신적인 방식을 사용했다. 그가 그린 프레스코에서 조르나테는 인물의 윤곽선을 따라 적절하게 넓거나 좁게 구획되었기에 작업 날짜는 달랐지만 자연스럽게 연결되어 보일 수 있었다.

젖은 회반죽에 칠할 수 있는 안료는 제한적이었다. 석회석과 석고에 들어 있는 몇몇 다른 성분 때문에 몇몇 색은 어두워지거나 색 자체가 변해 버리기도 했다. 첸니노 첸니니가 프레스코에 맞지 않다며 열거한 색은 오피먼트orpiment(웅황*), 버밀리온, 아주라이트, 적연赤鉛, 백연白鉛, 베르디그리스와 랙lac이었다. 이들은 당시 예술가들에게 중요한 색이었고, 달리 쓸 경우 밝고 강렬한 효과를 냈다. 따라서 화가들은 프레스코를 그릴 때 석회와 잘 반응하는 흙색 안료를 주로 사용해야 했다. 그렇다면 조토는 어떻게 이처럼 밝고 천국과도 같은 파란색을 구사할 수 있었을까? 파란색을 칠할 때 조토는 젖은 회반죽에 그려야 하는 부온 프레스코에서 벗어나, 회반죽이 칠해진 건조한 벽에 아주라이트를 칠했다(세코secco 기법). 당시에 화가들이 쓸 수 있는 파란색 안료 중에서는 울트라마린만이 젖은 회반죽에 적합했다. 다만 울트라마린은 이 그림을 주문한 부유한 후원자도 감당하기 어려울 만큼 비쌌다. 조토의 해결책은 이런 것이었다. 밑에 분홍빛 물감을 칠하고 그 위에 울트라마린보다 값이 싼 아주라이트를 칠했다. 이렇게 하면 값비싼 보라색까지 화면에 담을 수 있었다. 축축한 벽이 아니라 건조된 벽에 파란색 템페라를 칠했기 때문에 색은 밝고 신선하게 남을 수 있었다. 첸니노 첸니니는 이렇게 칠한 색은 주의 깊게 다루지 않으면 금방 균열이 생기고 부스러져 벽에서 떨어진다고 경고했다. 실제로 스크로베니 예배당의 벽화는 손상을 겪었다.

벽에 색을 직접 칠하는 조토의 혁신적인 기술로 말미암아 세상에서 가장 조화로운 공간이 탄생했다. 그는 파란색을 저마다 구획된 화면들로 통합함으로써 벽화로 세계 전체를 보여 주었다.

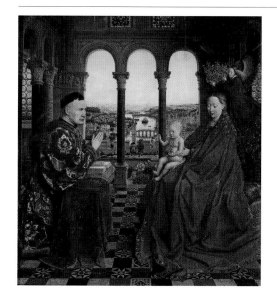

얀 반 에이크
〈재상 니콜라스 롤랭과 성모 마리아와 아기 예수〉
1435년경, 패널에 유채, 66×62cm, 루브르 박물관, 파리

〈윌튼 제단화〉
1395-1399년, 패널에 달걀 템페라, 53×37cm, 내셔널 갤러리, 런던

성모 마리아가 항상 파란색 옷을 입었던 것은 아니다. 12세기 이전에는 고통이나 깊은 슬픔을 시각적으로 보여 주는 어둡고 우울한 색인 회색, 갈색, 검은색, 심지어 짙은 녹색을 비롯한 다양한 색의 옷을 입었다. 또 보라색, 빨간색, 흰색 옷을 입은 모습으로도 묘사되었는데, 학자들은 이 네 가지 색을 유대교와 기독교에서 모두 성스러이 여긴 휘장과 연관시켰다. 구약의 『탈출기』에서 휘장은 예루살렘의 다른 성전들과 대성전을 구분 짓는 물건이었다. 야고보의 원복음서에는 마리아를 비롯한 처녀들이 색깔 있는 실로 휘장을 짰다는 구절이 나온다. 성모가 입은 옷의 색이 무엇이든 그 색은 사별, 순수, 겸손, 슬픔, 탄생 등의 상징적인 신학적 의미를 지닌다.

12세기경에 성모 마리아의 망토는 일반적으로 파란색이었다. 파란색은 성모의 천상의 여왕으로서의 위치와 신과 인간의 중재자로서의 역할을 강조하는 동시에, 하늘의 파란색은 하늘과 땅의 일종의 가교 역할을 한다. 〈윌튼 제단화〉에서 성모 마리아를 덮고 있는 파격적으로 강렬하면서도 밝은 파란색 의상에는 귀한 재료들이 사용되었다. 울트라마린은 가장 귀하고 가장 가치 있는 파란색(80-81쪽 참조)으로, 마땅히 주님의 어머니를 묘사하는 데 사용되어야 했다. 예술가와 후원자의 계약은 종종 이 안료를 성모 마리아의 망토에 사용하도록 명시했다. 몇몇 예술가 길드는 이 색을 놀이용 카드나 앵무새의 횃대 같은 저속하거나 경박한 용도에 사용하는 것을 금지했다.

성모 마리아와 파란색이 불가분의 관계가 되고 나서도 오랫동안 다른 색과 성모를 연결시키곤 했다. 북부 르네상스 유럽에서 가장 사치스럽고 귀한 색은 사람들에게 사랑받는 종교적 인물을 가리키는 색이었던 스칼렛(50-51쪽 참조)이었다. 어떤 붉은색은 순교나 때로는 성적인 일탈을 가리키기도 했지만, 얀 반 에이크의 그림에서 성모의 스칼렛 망토는 가치와 고귀함의 색이었다.

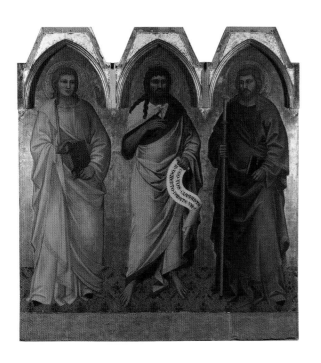

치오네의 나르도

〈세 명의 성인〉(오른쪽은 세부)

1363-1365년경, 패널에 달걀 템페라, 159.5×148cm, 내셔널 갤러리, 런던

II

사물의 부피를 표현하는 데 색을 사용할 것인지, 사용한다면 어떻게 사용할 것인지에 대한 문제는 예술의 역할에 관한 개인적인 생각과 특정 문화권의 관념을 드러낸다. 예술은 관람객을 다른 세상으로 옮겨 놓아야 할까, 아니면 우리 세계의 물리적 특성을 충실하게 본떠야 할까? 45년의 간격을 두고 기록된 두 권의 저술은 중세에서 르네상스로 옮겨 가면서 색으로 형상을 묘사하는 방식이 어떻게 달라졌는지를 보여 주었다.

　치오네의 나르도Nardo di Cione(1340-1366년에 활동)의 회화는 1390년경에 쓰인 첸니노 첸니니의 『예술가를 위한 기법서』에 서술된 체계와 후기 중세 예술들이 완성시킨 단계별 기법을 보여 주는 전형적인 예다. 나르도가 그림 속 인물들의 옷과 그 색을 표현하는 데 사용한 방식은 화가가 부피의 환영을 만들고는 싶었으나 자연주의적인 환영에는 관심이 없었음을 드러낸다. 그는 세 가지 색 영역, 즉 그림자와 중간점과 하이라이트를 설정함으로써 첸니니의 업모델링up-modelling 체계를 따랐다. 업모델링은 이런 식이다. 첸니노 첸니니는 그림에서 천의 주름을 표현하고자 할 때에는 각각의 기본 색조에 맞추어 세 가지 색을 담을 그릇을 준비하라고 조언했다. 하나는 가장 강렬하게, 나머지 두 개는 흰색과 섞어서 밝기의 다양한 단계를 얻도록 한다. 이 세 가지 색을 담은 그릇은 나르도 회화의 세 부분에 해당한다. 가장 순수하고 강렬한 색은 사물을 뒤로 물러난 것처럼 보이게 하는 게 아니라 앞으로 튀어나와 보이게 함에도 그림자 부분에 사용되었다. 나르도가 세례자 요

프라 필리포 리피
〈두 명의 천사와 함께 있는 성모 마리아와 아기 예수〉
(오른쪽은 세부)

1465년경, 패널에 템페라, 95×62cm, 우피치 미술관, 피렌체

한의 예복에 그린 빨간색에서 분홍색으로 이어지는 그러데이션이 분명하게 보여 준다. 반면에 성 야고보가 입은 옷 또한 서로 다른 등급의 울트라마린을 주의 깊게 사용하여 더 연한 푸른색을 창출했다. 모든 것이 분명한 전체적으로 화려하고 장식적인 효과를 만들기 위해 부피감은 흰색으로 묘사되었다.

반면에 15세기의 화가 프라 필리포 리피는 다른 방식으로 접근했다. 검은색을 더하는 다운모델링down-modelling을 탐구하면서 깊은 그늘에 가장 덜 강렬한 색을 사용했다. 이는 자연주의를 포용하기 위한 사고방식을 나타낸다. 다운모델링은 레온 바티스타 알베르티의 『회화론』에서 제시되었다. 알베르티는 이 저술에서 색에 대한 새로운 개념과 함께 1점 투시도법에 대한 혁명적인 생각을 제시했다. 또한 그림자와 맞닿은 부분의 색을 더 밝게 해서 물체의 부피감을 표현할 수 있다고 주장했다. 음영을 나타내는 데는 가장 강렬한 색이 아니라 중간색을 사용했다. 하이라이트는 흰색으로 조절되었고, 그림자를 나타내기 위해 검은색과 혼합되었다. 알베르티는 "검은색과 흰색의 균형을 잡으면 튀어나온 표면이 더욱 분명해진다"라고 했다. 리피가 그린 성모는 검은색을 더한 덕택에, 또 예술에서 리얼리즘에 대한 새로운 태도 덕분으로 성모의 묵직한 주름 부분에 벨벳처럼 부드러운 어둠을 띠는 풍요로운 푸른색 옷을 표현할 수 있었다.

1506-1508년, 패널에 템페라, 직경 120cm, 우피치 미술관, 피렌체

예술의 형태를 비교하는 격렬한 논쟁은 16세기 이탈리아의 예술가, 이론가, 문인들 사이에서 훌륭한 대화를 이끌어 냈다. 수세기 동안 예술에서 디자인과 색채의 역할을 둘러싸고 지속된 논쟁은 공격적일 때도 있었지만, 여기에는 다양한 접근법, 작업 관행, 미적 기준이 담겨 있었다. 디자인 대 색은 지역 경쟁 이상의 것이었다. 이것은 의도성을 선호해야 하는지 아니면 자발성을 선호해야 하는지와 원하는 목적을 위해 색을 사용하는 방법에 대한 토론이었다.

화가이자 전기 작가였던 조르조 바사리는 디자인(디세뇨disegno)의 우월성에 대한 확고한 지지자였다. 미켈란젤로 부오나로티Michelangelo Buonarroti(1475-1564)가 그의 빛나는 전형이었고, 토스카나가 이 접근법이 번영한 지역이었다. 16세기 중반에 출간된 『예술가 열전』에서 바사리는 "미켈란젤로는 근면함, 디자인 감각, 예술 기교, 판단과 우아함이라는 성스러운 천재성을 갖고 있다"고 했다. 바사리의 관점에서 이와 같은 특징들은 그가 궁극적인 지식(일종의 분석적 지성)으로 정의한 것을 생산하고자 결합되었다. 미켈란젤로의 〈성가족〉에서 색들은 분명하다. 서로 번지거나 섞이지 않는다. 형태는 선명하고, 윤곽선은 분명히 규정되고, 표면은 부드럽다. 인물 형상들의 모든 가장자리는 산뜻하게 묘사되었고, 두드러져 흡사 조각과 같다. 모든 색은 온전히 드러난다. 모든 색조가 디세뇨의 원칙을 염두에 두고 조절되었다. 성모 마리아의 푸른 옷은 수정처럼 투명한 명료함을 가지고 있다. 그 가장자리 또한 윤곽선 너머까지 번지지 않고 자신의 경계선에 머물러 있다. 심지어 배경의 풍경도 명료하다. 멀리 보이는 푸른 산은 희뿌옇게 흐려지지 않는다. 디세뇨는 선적 명료함만을 의미하는 게 아니었다. 이것은 바사리가 지성과 판단을 반영했던, 미리 계획해 둔 것(자발성과는 구분되는)에 대한 태도를 구체화했다. 세심한 예비 단계를 통해 형태를 만드는 과정은 감각적이라기보다는 지적이다. 베네치아와도 연관되며, 티치아노에 의해 전형화된 접근 방식과 경쟁하는 색(콜로레colore)에 대한 다른 수많은 주장도 존재했다. 16세기의 예술 이론가 파올로 피노가 썼던 것처럼 베네치아에서 색은 '회화의 진정한 연금술'이었다. 티치아노의 후기 회화들은 붓 자국과 물감 얼룩이 가득한데, 이에 대해 바사리는 가까이에서 보면 비지성적이지만 멀리 떨어져서 봤을 때는 기적과 같다고 묘사했다. 이처럼 색은 더할 나위 없이 맑고 선명하고, 가장자리는 흐릿하고, 형태는 부드러웠다. 물감의 질감은 단계마다 다양했다. 어떤 부분은 밑부분의 물감이 마르기도 전에 덧칠했다. 아직 마르지 않은 물감 위에 다른 물감을 칠하면 두 색이 섞이기 때문에 색이 바뀐다. 다른 부

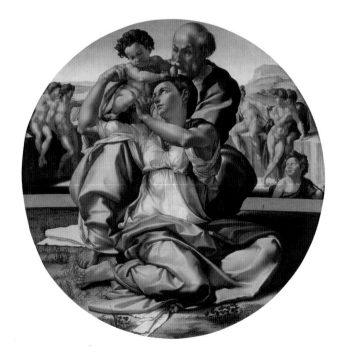

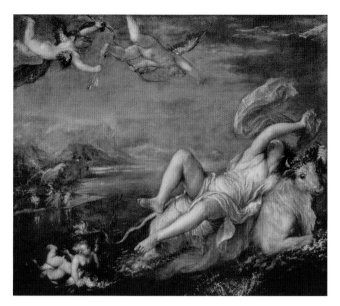

티치아노
〈에우로페〉

1560-1562년경, 캔버스에 유채, 178×205cm,
이사벨라 스튜어트 가드너 박물관, 보스턴, 매사추세츠

분은 점성을 간직한 물감을 두껍게 칠했다. 심지어 캔버스 바탕의
질감도 이용했다. 단단한 패널과 달리 캔버스의 표면은 붓을 대면
휘어진다. 따라서 예술가가 그것을 내버려 둔다면 천이 물감이 부
드럽게 칠해지는 것을 방해할 수도 있다. 작은 틈은 물감과 캔버스
가 항상 부드럽게 딱 들어맞지 않았음을 보여 준다. 피렌체 예술가
들과 달리 베네치아 예술들은 자발성을 받아들였다. 계획적으
로 작품을 제작하기보다는 회화의 행위 자체가 사고하기 위한 장
이라고 믿었다. 티치아노는 예비 단계를 거치지 않는 방식으로 작
업하면서 변화를 주었다. 무엇보다 윤곽선에 맞게 색을 칠하는 방
식을 버렸고, 그것과 함께 안료 혼합에 대한 오래된 금지 사항도
버렸다(48쪽 참조). 색은 부서지고 혼합되면서 새로운 빛깔을 띠었
다. 배경은 중요한 구실을 하면서 그림 표면을 널찍이 차지했다.
원경의 언덕들, 바다와 하늘은 파란색과 장밋빛 물감의 붓질을 통
해 서정적으로 혼합되었다. 모든 것이 녹아들어 시각적으로 구분
되는 경험을 가진 동시에 하나로 융합되었다. 활기 넘치는 표면은
티치아노의 손짓을 보여 준다. 우리가 그것을 자세히 보는 그 순간
에 눈의 초점에 들어온다.

13 회화에서 2차원의 요소로 환영적인 공간 효과를 만드는 방식은
문화적-역사적으로 결정되었다. 따라서 자연주의에는 선 원근법
과 같은 기하학과 수학을 사용하는 방법을 포함하여 다양한 예술
적 관습들이 동원되었다. 대기 원근법은 오직 색에 의해서만 조절
되었다.

　　요아힘 파티니르Joachim Patinir(1480-1524년에 활동)가 창조한
파노라마 풍경은 인물 종교 회화에 지배되어 왔던 수많은 자연계
묘사에 가장 중요한 자리를 내어 주면서 북부 르네상스 시대 회화
사에서 새로운 주제를 개시했다. 〈성 히에로니무스가 있는 풍경〉
은 은둔 성인이 사자의 앞발에서 그의 가시를 빼 주는 장면을 묘사
하고 있는, 종교적인 색채가 강한 작품이다. 하지만 작품 자체는
전체적으로 드넓은 공간이 두드러진다. 실제로 파티니르는 당대
에 풍경화가로 여겨졌다. 화가는 자연 그대로의 모습과 인간이 지
은 건물, 강과 바다, 험준한 바위들, 나무와 동물들을 꼼꼼하게 묘
사했다. 자연을 충실하게 관찰하여 그린 그림이면서도 또한 환상

요아힘 파티니르
〈성 히에로니무스가 있는 풍경〉

1516-1517년, 패널에 유채, 74×91cm, 프라도 국립 미술관, 마드리드

적인 그림이다. 화가는 수평선을 화면 위쪽으로 올려붙여서 화면에 많은 것을 담아내는 한편으로, 부분적으로는 관객과 같은 눈높이에서 본 모습을 담았다. 화면을 통합한 수단은 대기 원근법, 즉 색이었다. 전경, 중경, 원경의 세 영역은 색조로 구분되었다. 미묘한 그러데이션이 갈색에서 녹색이 도는 갈색으로, 녹색에서 녹색이 도는 푸른색으로, 그리고 원경의 순수하고 창백한 푸른색으로 공간의 경계를 표시하고 있다.

회화에서 깊이를 묘사하는 방법은 공기 효과에 의해 유발되는 실제 색의 다양한 혼합 방식에 근거했다. 산소와 질소의 분자, 먼지와 습기 입자는 빛을 산란하게 만든다. 산란 정도는 파장 길이에 따라 다양한데 짧은 파장이 가장 잘 산란한다. 이러한 산란은 물체로부터 반사된 빛을 흐릿하게 만든다. 따라서 배경과의 대비는 약해진다. 하늘의 색은 대부분이 원경의 푸른색 베일과 하늘의 푸른색을 설명하는 짧은 파장 즉, 스펙트럼의 끝에 있는 파란색으로 구성되어 있다. 물체의 색은 멀어질수록 배경의 색에 가까워진다.

17세기에 아이작 뉴턴이 빛이 모든 색으로 이루어져 있다는 사실을 프리즘을 통한 실험으로 입증했다(10쪽과 113쪽 참조). 그 이전까지는 색이 빛이라는 것을 알지 못했다. 그러나 고대의 예술가들은 이미 대기 원근법의 효과를 관찰했고, 그림을 그릴 때 이를 적용했다. 2세기에 프톨레마이오스는 이와 같은 현상과 예술가들이 이것을 작품에 이용하는 방식에 주목했다. 그가 "야외에서 멀리 있는 물체는 마치 베일에 감싸인 것처럼 보인다"고 기록한 것을 무려 1천5백 년 가까이 지나고 나서야 파티니르를 비롯한 르네상스 예술가들이 다시 도입했다.

14

고대로부터 이해되어 온 공간을 정의하는 색의 힘은 동시대에도 지속되고 있다. 그러나 몇몇 예술가는 이 용어를 명료한 재현에서, (인물 형태의 이미지를 사용하지 않는 풍경을 상기시키는) 형태를 불러일으키는 재현으로 전환시켰다. 색은 이러한 연관을 떠올리게 하는 핵심 요소다.

파티니르의 그림에서 대기의 파란색(위를 보라)은 공간의 깊이를 나타내고, 화가의 시점이 높아서 화면에는 끝없는 파노라마 같은 풍경이 펼쳐진다. 리처드 디벤콘Richard Diebenkorn (1922-1993)은 낮게 나는 비행기에서 아래를 내려다보면서 땅이 추상적인 패

헬렌 프랑켄탈러
〈산과 바다〉

1952년, 캔버스에 유채와 목탄, 220×297.8cm,
헬렌 프랑켄탈러 재단 컬렉션, 내셔널 갤러리, 워싱턴 DC

리처드 디벤콘
〈버클리 No. 22〉

1954년, 캔버스에 유채, 149.8×144.8cm,
허시혼 박물관과 조각 정원, 스미스소니언 협회, 워싱턴 DC

치워크를 이룬다는 사실을 깨달았다. 새의 시점은 그가 문자적인 것을 개념적인 것으로 옮기는 데 도움을 주었다. 〈버클리 No. 22〉는 땅에 대한 태도를 반영하고, 제목에서 명기하는 구체적인 장소와도 연관되지만 전통적인 풍경화는 아니다. 어떤 예술가가 색에 대해 하는 말은 특별한 색조에 대한 강력한 지지와 더불어 이미지를 다루는 그들의 지속적인 경향을 뒷받침한다. 디벤콘은 자신의 경력을 회고하면서 스스로가 풍경에 대한 감정과 싸웠던 시기를 언급했다. "수십 년간 나는 내 팔레트 위에 푸른색을 가지고 있지 않았다. 왜냐하면 이것은 나로 하여금 관습적인 풍경의 공간을 상기시키기 때문이다"라면서 말이다. 다른 직관 중에서는 조감鳥瞰에 관한 경험이 그로 하여금 작품이 풍경에 되돌아갈 수 있게 했고, 결국 장소 감각과 푸른색을 연관 짓는 것을 재도입하게 만들었다.

헬렌 프랑켄탈러Helen Frankenthaler (1928-2011)의 〈산과 바다〉에서 색은 인물이 땅과 맺는 관계를 바꾼다. 작가는 인물 없이 색으로만 된 특별한 풍경을 만들어 내기 위해 색을 새로운 방식으로 다루었다. 캐나다 노바스코샤에서 잠깐 지내다 다시 뉴욕의 스튜디오로 돌아온 프랑켄탈러는 이후 자신의 정신뿐 아니라 어깨, 손목까지 깃든 캐나다의 풍경을 내면화하게 되었다고 회상했다. 몸과 마음의 배경과 함께 그녀는 색을 통해 장소의 기억을 소환하기 위해서 목가적이고 서정적인 추상을 창출했다. 프랑켄탈러는 테레빈유나 등유로 유화 물감을 묽게 만들어서 밑칠하지 않은 캔버스에 붓고 흘렸다. 물감은 고여서 웅덩이가 되었고, 캔버스를 적시고 더럽혔다. 색은 캔버스 위에 얹혀지는 게 아니라 캔버스의 섬유에 스며들었다. 희석된 유화 물감은 거의 투명 수채화와 같은 역할을 했지만, 색의 점과 면 가장자리에 흐릿한 아우라를 만들었다. 작가는 가공되지 않은 캔버스를 널찍하게 내버려 두었고, 이로 인해 화면에는 형상과 배경이 분리되지 않은 채로 뒤섞여 있다. 파란색과 녹색의 색 면들은 깊이의 감각과 지형의 인상을 주는데, 가까이 보면 어떤 환영도 원근법도 없지만 땅에 대한 추상적인 느낌이 생겨난다(192-193쪽 참조).

한스 호프만Hans Hofmann(1880-1966)의 작품에서 색은 디벤콘이나 프랑켄탈러(92-93쪽 참조)와는 전혀 다른 방식으로 공간을 형성한다. 색은 앞으로 튀어나오거나 뒤로 물러나는 끊임없는 진동 속에서 우리 눈을 잡아당겼다가 이내 밀어낸다. 호프만은 이 효과를 '밀고 당기기'라고 불렀다. 그가 자신의 교수법에서 소개한 개념으로, 1950년대 중반 뉴욕의 화가 세대에게 커다란 영향을 미쳤다.

1958년. 캔버스에 유채, 183.5×153cm, 버클리 미술 박물관, 캘리포니아 대학교, 버클리

학생들을 가르칠 때나 자신의 작업을 할 때나 호프만의 첫 번째 법칙은 그림 표면의 기본적인 2차원적 특성을 인정하는 것이었다. 그러나 그의 두 번째 법칙이 그림에 3차원적 효과를 내도록 요구했다. 화가는 환영을 만드는 전통적인 관례가 아니라 자신이 창조적 과정이라고 정의한 것을 통해서 3차원에 접근했다. 그는 선명하게 채색된 직사각형들을 전면에 배치했는데, 채색된 평평한 면들은 공간적인 위치를 차지하는 것처럼 보이지만 유동적이다. 이를 통해 각각의 색들은 리드미컬한 '색의 간극' 속에서 서로 대조되었다. 〈분점Equinox〉에서 파란색이 사용된 방식은 그가 다채로운 색을 기반으로 공간을 상기시켰음을 나타낸다. 강렬한 파란색으로 칠해진 수많은 사각형이 그림을 가득 채우는데, 이들 사각형은 도드라지게 떠오르는 것 같으면서도 회화적 공간으로 잠긴다. 색은 양립할 수 없는 것을 조화시킨다. 화려한 색채의 폭발적인 색면은 호프만의 역동적인 당김음syncopation을 통해서 상호 작용을 함으로써 변증법적인 리듬 속에 전진하거나 후퇴했다. 그의 목표는 자연을 모방적으로 재현하지 않고서도 자연의 에너지를 불러일으키는, 고동치고 호흡하는 유기적 조직체를 만드는 것이었다.

호프만은 선적인, 그리고 색조의 전략들이 지나치게 제한적이라 믿으면서 그림의 일부에만 또 단일 방향으로만 눈이 집중할 수 있게끔 하면서 르네상스 시대의 원근법을 거부했다. 그는 '밀고 당기기'가 보는 이로 하여금 회화의 모든 부분을 동시에 보게 하는 채색의 긴장을 준다고 생각했다. 초점을 통한 어떠한 위계 없이도 전반적인 강도는 유지되었다. 색은 힘을 무효로 만드는 중요한 상호 작용을 달성하는 데 사용되는 매개체-수단이었다. "밑바닥은 레이더와 같이 깊이로부터 울려 나오는 것에 응답한다. 반대로도 마찬가지다." 호프만에게 색은 자연보다 강력한 것이었다. "자연에서 빛은 색을 창조한다. 회화에서 색은 빛을 창조한다… 색은 진정으로 창조하는 매체다."

〈늙은 기타리스트〉

1903-1904년, 패널에 유채, 122.9×82.6cm, 시카고 미술관, 일리노이

피카소는 한 가지 색만 거의 배타적으로 쓰는 시기를 거쳤다. 그 색은 여러 다른 촉매제 속에서 인간사에 대한 감정적인 반응이나 공간 인식에 대한 더욱 지적인 분석에서 촉발되었다. 처음에는 청색 시대였고, 그 뒤에는 장밋빛 시대였다. 화려한 창조성으로 가득했던 긴 인생의 서로 다른 국면에서 피카소는 가라앉은 갈색 회화(28-29쪽 참조)를 그리기 위해 색의 강도를 제거했다. 그리고 시기별로 회화를 검은색에서 흰색에 걸친 회색의 단순한 범위로 축소했다(235쪽 참조). 물론 총천연색으로 가득 찬 시기도 존재한다. 1930년대에 그는 "특색과 마찬가지로 색은 감정의 변화를 따른다"고 말하기도 했다.

〈늙은 기타리스트〉를 가득 메운 파란색은 슬프고, 권리를 박탈당하고, 하찮은 무언가의 재료적 표현이다. 노인의 무기력한 분위기는 부자연스럽게 파란빛을 띤 피부, 그의 옷, 뿌옇게 주변을 둘러싼 공간 전체에 드리워져 있다. 눈이 먼 음악가의 뼈가 앙상한 몸짓과 여윈 팔다리에 드리운 파란색은 그림의 풀이 죽은 인상을 강화한다. 이러한 분위기는 당시 피카소가 겪었던 고단한 삶의 환경과 연관 있을지도 모른다. 화가는 성공은커녕 불안정하고 가난했다. 개인적으로는 친구 카사헤마스의 연인과 사랑에 빠진 결과 카사헤마스가 공개적으로 자살하고 말았다. 그래서 당시 그림에는 친구를 잃은 상실감이 포함되어 있다. 피카소는 훗날 전기 작가이자 친구인 피에르 덱스Pierre Daix(1922-2014)에게 "카사헤마스를 생각하고 있노라면, 파란색으로 그림을 그리게 된다"고 말했다.

피카소는 극단의 상태, 체념, 절망 같은 다양한 상태의 궁핍한 인물상을 묘사하면서 1901-1904년에 온통 파란색으로 된 그림을 그렸다. 음악가, 걸인, 감금된 매춘부, 그리고 재산을 잃은 사람들이 등장했고, 이들은 모두 차갑고 푸른 어스름한 빛에 잠겼다. 과거의 예술과 이와 같은 개인적인 경험에 자극받은 피카소는 예술가를 언제나 자신만의 표현을 창조하기 위해 그의 주의를 끄는 것이라면 무엇이든지 자기에게 유리한 것만 담는 큼직한 용기로 묘사했다. 그가 가장 중요하게 여긴 색이 창작 시기를 나누는 이름이 되었다. 그는 "화가는 충만과 공허를 겪는다"고 했다. 또한 "그것이 모든 예술의 비밀이다. 나는 퐁텐블로의 숲을 산책하러 가고, 나는 녹색의 소화 불량에 걸린다. 나는 반드시 이 감각을 그림으로 옮겨 없애야 한다. 녹색이 그것을 지배한다"고도 했다. 〈늙은 기타리스트〉를 그렸을 때는 파란색이 그를 지배했다.

왼쪽:
프란츠 마르크
〈푸른 말 I〉
1911년, 캔버스에 유채, 112×84.5cm, 렌바흐 하우스 미술관, 뮌헨

오른쪽:
프란츠 마르크, 바실리 칸딘스키
〈청기사 연감〉
1912년, 종이에 잉크, 29.8×21.6cm, 렌바흐 하우스 미술관, 뮌헨

"우리 둘 다 파란색을 좋아했다. 마르크는 말을, 나는 기사를 좋아했다. 그래서 그런 이름이 되었다." 1911년에 그들의 느슨한 예술가 집단에 '청기사青騎士'라는 이름을 붙인 것에 대해 한 해 뒤에 질문을 받은 바실리 칸딘스키Vasily Kandinsky(1866-1944)가 이렇게 말했다. 이 코멘트 뒤로는 색과 예술에 대해 숙고하는 상세한 틀이 놓여 있었다. 두 사람은 정신적 초월성을 전달하는 매개체로서 색을 사용하려 했다. 칸딘스키는 현대적인 예언자로서의 신념과 함께 그림을 그리고 예술론을 집필하고 또 자신이 인간의 영혼에 직접적으로 호소하기 위한 강력한 작동이라고 믿었던 것을 다른 예술가들도 받아들이도록 만들었다.

그는 1912년에 출간한 『예술에 있어서 정신적인 것에 대하여』에서 파란색의 지위를 확고히 했다. 예술사에서 색의 독특한 결합적이고 정신적인 입점을 인정하고, 색채 효과를 심리학과 물리학 및 다른 학문들과 연관시킨 새로운 해석을 제시한 책이다. 칸딘스키는 거의 분류학적으로 색을 탐구했는데, 이는 모든 인류와 명확하고 완전하게 소통하기 위해 숙달되어야 하는 대상이었다. 그는 이 책에 '색의 언어'라는 부제를 달았다. 칸딘스키에게 파란색은

하늘을 상기시켰고, 그와 관련된 의미를 지녔다. 또 깊이, 침묵, 그리고 깊은 슬픔을 함축했다. 색채의 강력함을 설명하면서 그는 파란색을 정점에 놓고서는 "한없는 심오함에 스스로 무한히 흡수된다"고 했다.

프란츠 마르크Franz Marc(1880-1916)는 평범한 일상의 굴레를 벗어나 보편적이고 정신적인 것을 추구했다. 그는 동물에 초점을 맞추었는데 자연 속의 말을 원초적인 에너지를 지닌 존재로 묘사했다. 자연을 모방하지 않고 기록적인 목적에서 벗어난 강렬한 색으로 고차원적 영역을 그렸고, 문법처럼 내재된 진실을 전달했다. 칸딘스키와 주고받은 편지에서 마르크는 자신이 중요한 색으로 삼은 세 가지 색과, 이해하고 다루기 위한 특징으로서의 색의 특성을 밝혔다. "파란색은 남성적으로, 예리하고 영적입니다. 노란색은 여성적으로, 부드럽고 활기차며 관능적입니다. 빨간색은 물질적이고, 나머지 두 가지 색에 의해 저지되고 극복되어야 합니다."

마르크와 칸딘스키는 이 모든 것을 염두에 두고 그룹의 이름을 지었다. 이들이 출판한 연감에는 어린이들의 예술, 비서구 예술, 민속 예술, 그리고 음악과 같은 다른 예술 분야에 대한 토론이 담겼다. 이는 분류와 위계를 와해시키는 포괄적인 것, 몰입적이고 보편적인 소통에 대한 이상적인 꿈을 의미했다. 세월이 지난 뒤에도 칸딘스키는 색의 의미에 대한 보편적인 코드를 정의하고자 계속하여 작업했다. 응용 심리학에서 새로이 발전시킨 방식을 사용하여 많은 사람에게 설문 조사를 행했는데, 특정 색들이 형태와 상응하는지, 또 사람의 성, 연령, 인종과 문화를 뛰어넘는 색에 대한 보편적인 표현이 있는지를 탐구했다.

18 역사상 이브 클랭Yves Klein(1928-1962)만큼 한 가지 색과 밀접하게 연관되어 있거나 스스로의 예술에서 색을 직접적으로 드러낸 예술가는 드물 것이다. 클랭은 자신의 파란색 모노크롬monochrome을 창조 과정 중에 남은 재와 같은 찌꺼기라고도 했다. 벨벳처럼 부드러운 안료로 이루어진 조절되지 않은 이 강력한 물리적 재료, 즉 강렬한 울트라마린은 그에게 비물질적인 영역에 대한 생각을 향한 통로이자 거대한 공허로 이어지는 가교였다. 클랭은 스스로를 공간의 화가라고도 불렀다.

클랭에게 메시지를 전달하는 중요한 수단이 바로 울트라마린

이브 클랭
〈무제의 인체 측정학(앤트 100)〉
1960년, 캔버스에 고정시킨 종이에 건조된 안료 색과 합성수지,
144.8×299.5cm, 허시혼 박물관과 조각 정원,
스미스소니언 협회, 워싱턴 DC

블루였다. 이 색은 중세와 르네상스 예술에서 흥성했고(80-82쪽 참조), 그로부터 수세기가 지난 뒤에도 여전히 급진적인 예술에 걸맞는 흥미로운 매력과 힘을 지니고 있었다. 그에게 울트라마린의 안료는 '눈부시게 밝은' 것이었지만 안료를 물감으로 만들기 위해서는 고착제가 필요했다. 오일과 혼합된 안료는 대개 어둡고 둔탁한 색을 띤다. 클랭은 스스로 색의 마법이라고 여긴 광채를 간직하기 위해 무수히 많은 시도를 했다. 처음에는 카펫처럼 바닥에 파란색의 순수한 안료를 깔기도 했다. 이후에는 파리에서 색을 취급하는 에두아르 아담과 작업했다. 아담은 안료를 지지할 수 있는 합성 고착제를 만들기 위해 화학자에게 조언을 구했고, 그 결과 에탄올과 아세트산에틸로 다양한 단계의 점도로 희석될 수 있는 로도파스 Rhodopas M60A를 얻을 수 있었다. 이 고착제는 입자를 '죽이거나' 부드럽게 하는 것이 아니라, 원자가 긴 고리로 구성된 분자가 안료를 감싸는 방식에 의해 안료의 마법적인 광채를 유지했다. 독성이 있어 인체에 해로웠으며, 어떠한 수정도 허용하지 않았고 벨벳처럼 매끄러운 마감으로 매우 빨리 건조되었다.

클랭은 이 새로운 고착제를 사용한 맞춤형 합성 안료를 주문했고, IKBInternational Klein Blue라는 이름으로 특허를 신청했다. 그리고 1957년 이후로는 거의 독점적으로 사용했다. IKB를 통해 클랭은 파란색 시기epoca blu에 진입했는데, 여기에는 꿈과 공간의 경계가 없었다. 클랭은 자신이 영감을 받은 프랑스 철학자 가스통 바슐라르의 말을 인용했다. "처음에는 아무것도 없다. 그다음에는 오

이브 클랭
⟨IKB 79⟩
1959년, 합판에 씌운 캔버스에 물감, 139.7×119.7×3.2cm,
테이트 모던, 런던

직 아무것도 없음의 깊이와 푸른색의 깊이만 있다." 클랭은 곁에 있는 다른 색에 방해받지 않도록 한 번에 하나의 색에 초점을 두었다. 그의 파란색 단색 회화는 무한한 깊이와 함께 진동하는 공간이었다. 거기에는 어떤 중심이나 위계도 없었고, 색 자체에 대한 경험을 방해하는 어떤 형태도 없었다. 밀도 높고 선명한 안료로 이루어진 색에는 클랭이 파악했던 순수 에너지가 담겨 있다. 이 작품은 흡사 진동하는 것 같다. 물감은 개인의 손에 의해 만들어지는 물감 자국을 보여 주는 붓이 아닌 롤러로 칠해졌다. 그는 붓질을 지나치게 심리적인 행위이자 개인적인 몸짓의 증언이라고 여겼다. 클랭은 능동적인 관찰자들이 색에 몰입하고 흡수되고, 그것의 효과를 경험하고 내면화하기를 바랐다. 색은 감지할 수 있는 특질이자 개성이라는 자신의 관점을 모든 관람객에게 전달하기를 원했던 것이다.

⟨앤트ANT 100⟩을 비롯한 그의 인체 측정학Untitled Anthropometry 시리즈는 공연이라는 형식과 파란색 물감을 도발적으로 결합했다. 이 작업은 나체의 여성들이 클랭의 지휘에 따라 인간 붓의 역할을 수행하는 여러 차례에 걸친 퍼포먼스였다. 때로는 그가 직접 만든 ⟨단조 교향곡⟩이 연주되기도 했다. 시작과 끝이 없이 20분간 침묵만 이어지는 곡이었다. 어쨌거나 작품은 클랭의 지시 아래, 그의 눈앞에서, 그의 손길 없이 제작되었다. 파란색 물감이 여성들의 몸을 덮은 채로 붓, 롤러 혹은 다른 예술가의 도구가 개입되지 않고 캔버스로 옮겨지는 동안 그는 화가 못지않은 역할을 수행하는 지휘자 혹은 안내자였다.

19 현대적인 연금술의 산물인 화학 물질이 꿰뚫는 듯한 유리처럼 반짝이는 수정의 푸른 동굴을 생산했다. 로저 히온스Roger Hiorns (1975-)는 ⟨점령⟩과 함께 색이 성장하고 형태 잡고 공간을 장악할 수 있게 만들어진 조건을 창조했다. 색은 이 화려한 파란색 물질이 유기된 공영 주택을 매력적인 푸른 수정 같은 모습의 동굴로 바꾸면서 마침내 아파트의 벽과 천장, 그리고 층을 덮었다. 날카로운 형태의 화려하고 비현실적이고 모든 것을 아우르는 색이 시선을 사로잡는다.

강렬하고 빛나는 파란색은 황산구리다. 히온스는 밀도 있고 포화된 해결책을 만들고자 거대한 양의 분말을 뜨거운 액체 형태로 용해시켰다. 그리고 나서 아파트가 방수되게 만들고 7만5천 리터가 넘는 액화된 황산구리를 들이붓고는 몇 주간 봉인했다. 파란색

로저 히온스
〈점령〉
2008/2013년, 황산구리, 강철, 나무, 227×496.7×735.5cm, 예술위원회, 영국

수정은 온도가 낮아지면서 모든 표면을 덮어 나갔다. 이후 생기 없던 방이 거대한 인공 보석으로 반짝거리게 되었다. 몇몇 전등이 천장에 매달려 밝게 빛나고, 어두운 구석을 비춘다. 으스스하지만 아름답고, 밝지만 어둡다.

히온스는 재료들이 저마다 자율성과 미학을 지닌다는 것을 증명했다. 그의 예술 활동은 과정을 낳는 수단을 만들어서는 그것이 스스로 펼쳐지고 또 스스로 멈추도록 하는 것이었다. 히온스는 작업 과정에 거의 참여하지 않는다. 하지만 작품은 스스로 형태를 갖추고, 예측할 수 없는 무언가로 자라난다. 과정은 중단될 수도 있고 시작될 수도 있다. 물을 넣거나 온도를 바꾸는 일은 파란색 물질의 삶에 새로운 반응을 일으킨다.

31톤이나 되는 이 예술품은 뒤에 조심스럽게 원래 장소에서 요크셔 조각 공원으로 옮겨져 다시 설치되었다. 〈점령〉은 특정 시간 동안 일어난 화학적 반응, 즉 색의 반응을 통해 슬럼화된 아파트를 파란색 동화의 나라로 바꾸었다. 두 번째 작업에서 작품은 파란색으로 충만한 눈부신 공간을 보여 주었다.

"파란색이란 무엇인가? 파란색은
보이지 않는 것을 보이게 한다…
파란색에는 차원이 없다. 파란색은
다른 색들이 어울리는 차원을 넘어섰다."

_이브 클랭

"우리는 보라색에 대한 광적인 욕망을
너그러이 이해해야 한다."

_대 플리니우스

보라색Purple

보라색의 지위는 시대와 문화에 따라 달라지는 가치 속에서도 여러 세기 동안 지속되었다. 고대 로마 사회에서 보라색은 희귀성과 비용, 매혹적으로 빛나는 표면 때문에 확고한 명성을 누렸다. 비잔티움 세계에서는 귀족층과 고대의 연관성을 더해 주면서 종교 예술의 화려한 존재로 자리했다. 조각가들은 황실의 주문을 받아 보라색 반암을 깎았고, 화가들은 복음서를 비롯한 기독교 텍스트를 보라색으로 꾸몄다. 뒷날 마크 로스코와 마틴 크리드도 보라색을 성찰과 유희의 수단으로 활용했다.

이웃한 여러 색을 부드럽게 감싸는 통합적이고 중요한 색 영역은, 색의 요소 가운데 하나인 톤을 보여 준다. 안드레아 델 사르토의 보라색은 그의 회화를 모든 것을 아우르는 조성調性인 하나의 색으로 감싸면서, 미묘하게 전체 프레스코에 스며들었다. 반대로 미켈란젤로와 나르도의 마리오토의 생동감 있고 이질적인 색조의 병치는 서로 다른 목표로 나아갔다.

훗날의 예술가들이 색을 병치하는 방식은 색의 이론과 광학이 어떻게 예술적 영감을 주며 예술품 창조에 어떠한 영향을 미치는지를 보여 준다. 19세기에 색의 효과를 통제하고 강화한다는 목표로 색의 관계를 도식화하는 데 도움이 되는 논문, 매뉴얼, 여타 도구가 급증했다. 직접적으로 영감을 받았든 그렇지 않든 당시 예술가들은 색의 이론에 정통했고, 이를 자신들의 작업에 반영했다. 이번 장에서는 예술가들이 어떻게 하나의 색을 모든 색에 대한 그들의 더 큰 목표를 위해 사용했는지를 살피고자 한다. 이와 관련된 에세이들을 통해 보라색과 노란색의 결합에 대해 숙고하고 이론, 광학, 과학, 그리고 지각의 주관주의에 초점을 맞추었다. 필리프 오토 룽게는 인간의 행동에서 신비로운 또는 영적인 믿음에 이르는 모든 것과 결합시킨 복잡한 색의 수행 체계를 만들었다. 다른 예술가들은 뜻밖의 지각적 현상의 영향을 알아내고자 애쓰면서 자연의 색이 빚어내는 효과에 대해 숙고했다. 색채 사용에 대한 들라크루아의 독특한 생각은 보라색에서 보다 분명하게 드러나는데, 이는 색에 대한 새로운 이론이 번성한 환경의 산물이라고 할 수 있다. 신인상주의 예술가인 폴 시냐크와 조르주 쇠라가 만든 작품들은 시각적 혼합에 대한 중요한 생각과 그것이 근거한 색의 이론을 보여 준다. 동시에 화학의 발전은 인상주의 예술가를 비롯한 예술가 집단이 색을 사용하여 작품을 만드는 방식을 바꾸어 놓았다.

페테르 파울 루벤스
〈보라색의 발견〉
1636년, 패널에 유채, 28×34cm, 보나 미술관, 바욘, 프랑스

보라색 염료는 선망의 대상이었고, 법으로 규정되었고, 또 모방되었다. 보라색은 오랫동안 금보다 가치가 있었는데, 그리스어로 보라색을 뜻하는 말에서 유래한 페니키아인phoenician에 의해서 발전되었을 것이다. 기원전 15세기 이래로 소아시아와 그리스의 청동기 문화에서 분명히 보라색 염료를 만들었다. 기원전 1000년에 '보라색 사람'이었던 해양 민족인 페니키아인들은 오늘날의 레바논인 티레를 거점으로 삼아 지중해 연안의 무역과 생산 네트워크를 만들었다. 당시 티리언 퍼플Tyrian purple은 가장 비싼 사치품이었고 로마인들은 이 색에 열광했다. 1세기에 대 플리니우스는 "보라색은 로마의 권위를 나타낸다. 이는 귀족 자제들을 영도한다… 그것은 신에게 바쳐진다… 그리고 황금과 함께 승리의 영광을 나타낸다. 이러한 이유로 우리는 보라색에 대한 광적인 욕망을 용서해야 한다"라고 썼다.

이 색의 염료는 뿔소라로 불리는 바다달팽이과 동물의 배설 점액에서 얻었다. 점액의 세포 독성이 보라색으로 바뀌려면 일련의 광합성 과정을 거쳐야 했다. 이때 상상력과 기술의 비약이 필요했다. 염료의 기원이 신화와 전설에 담겨 있다는 사실은 놀랍지 않다. 루벤스의 그림은 헤라클레스의 이야기를 묘사하고 있다. 그는 개와 함께 해변을 걷다 조개를 먹은 개의 주둥이가 보라색이 된 것을 보고 보라색을 발견했다고 한다. 이처럼 산업은 특출한 인물의 우연한 통찰에서 탄생했다.

연체동물의 아가미 밑의 분비샘에서도 보라색을 얻었다. 대 플리니우스가 보라색에 대한 로마인들의 열광을 언급한 것보다 수세기에 앞서 아리스토텔레스는 색을 만드는 과정의 어려움을 언급했다. 기원전 4세기에 쓴『동물의 역사』에서 그는 생명의 기관으로부터 분비물을 채취하기란 쉽지 않으며, 각 분비샘에서 얻을 수 있는 점액은 매우 적다고 썼다. 1그램의 염료를 만들려면 약 1만 마리의 달팽이가 필요했다. 지중해 연안의 고대 유적에 산더미처럼 쌓인 껍데기를 통해 이를 짐작할 수 있다. 점액은 가열하고 적시고 걸어 내고, 납 통에 담갔다. 작업자들은 지독한 악취를 견디면서 산소, 열, 빛을 가해서 이 재료를 노란색, 녹색, 청록색, 파란색, 빨간색, 그리고 마지막으로 다양한 색조의 보라색으로 만들었다. 대 플리니우스에 따르면 티리언 퍼플은 서로 다른 뿔소라의 종으로부터 추출한 분리된 보라색 염료 통과 함께, 이중 과정의 결과물이었다고 한다. 단독으로 사용된 뿔소라는 둔탁하고 어두운 보라색을 생산했다. 반면에 물레고둥은 금방 흐려지는 더 붉은 톤을 생산했다. 이들은 모두 대 플리니우스가 '응고된 피의 색, 빛을 반사하는 어두운 색'으로 묘사했던 독보적이며 지속적인 색을 만

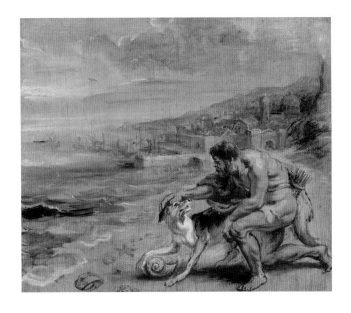

들었다. 이 광택과 윤기가 이 염료의 가장 중요한 장점이었다. 대 플리니우스 시대에 티리언 퍼플은 높은 지위, 심지어 왕족의 상징으로서의 지위가 확고해졌다.

보라색에 대한 열광은 수세기 동안 지속되었고, 다른 문화에서도 귀하게 여겨졌다. 하지만 제작자들은 제조 방법을 비밀스럽게 간직했고, 1453년에 콘스탄티노플이 함락되면서 무역이 중단되고 제조 방법이 사라지게 되자 유럽인들은 더 이상 이 귀중한 색에 접근할 수 없었다. 티리언 퍼플 염료가 조개에서 나온다는 사실은 19세기 중반에 프랑스의 동물학자 라카즈-뒤티에가 트룬쿨루스(뿔고둥의 일종*)를 재료 자원으로 명확히 하면서 비로소 재발견되었다.

〈방 H의 벽화〉
(보스코알레에 있는 파니우스 시니스터의 별장에서)
기원전 50-40년, 프레스코, 186×186cm, 메트로폴리탄 박물관, 뉴욕

2

고대 로마에서 보라색 의상은 권력의 상징이었으며, 법적으로 강제된 특권과 그것에 부여된 의미는 보라색의 귀중함, 노동 집약적인 생산 과정과 매혹적인 광택에서 비롯되었다. 로마의 화려한 별장에서 나온 이런 예술품들은 고대에 보라색에 부여되었던 높은 가치를 증거한다. 모자이크로 된 작품 〈죽음을 기억하라Memento Mori〉(106쪽 참조)는 부와 가난의 균형을 잡으면서 삶의 덧없음을 상기시킨다. 왼편에 놓인 보라색 의상의 주름과 홀은 권력을 생생하게 보여 주고 오른편에는 그에 대한 소박한 상대로서 자루와 지팡이가 자리 잡고 있다. 이 두 상징은 죽음이 무게를 달고 있는 천칭에서 완벽한 균형을 유지한다. 학자들은 보스코알레의 벽화에 등장한 여성에 대해서도, 화려한 보라색 옷을 근거로 그녀가 마케도니아의 왕비나 왕녀일 것이라고 추정했다.

어떤 다른 색도 보라색처럼 법률로 규정되지 않았다. 설령 보라색을 입을 만한 재력이 있다고 해도 누구나 이 색을 입을 수는 없었다. 보라색 의상에 대한 통제는 복잡했고, 로마의 역사에서 주기적으로 개정되었다. 초기 로마 시대 장군들은 전쟁에서 승리했을 때 금색을 더한 보라색 옷을 입는 특권을 누렸다. 원로원 의원과 집정관은 토가(로마인들이 입었던 긴 옷*)의 가장자리에 넓은 보라색 띠를 넣을 수 있었다. 남성들만이 이 사치스러운 의상을 입었던 것 같다. 로마 황제 디오클레티아누스Diocletianus(245-316)는 염

〈죽음을 기억하라〉

기원전 13–기원후 14년경, 모자이크, 47×41cm, 국립 고고학 박물관, 나폴리

색에 대한 과세가 이익을 가져다주자 보라색 옷을 입도록 권장했다. 로마 테오도시우스 대제(346-395)나 비잔티움 황제 아르카디우스Arcadius(377-408)와 같은 이들의 치세 때 보라색에 대한 제약이 다시금 엄격해졌다. 지배자들만이 보라색을 입었고, 어기면 사형에 처해졌다.

고대에 보라색은 뿔고둥의 종류와 공정 과정에 따라서 오늘날에 그것을 가리키는 단어가 의미하는 것보다 훨씬 다양한 범주의 색조를 포함했다. 납득하기 어려운 명명법의 예를 들자면 3세기에 로마 법학자 울피아누스Ulpianus는 몇몇 빨간색을 뺀 나머지 모든 빨간색을 보라색으로 정의했다. 또 고대의 문헌은 광택 같은 색조 이외의, 색의 다른 측면에 초점을 맞추었다. 기원전 1세기에 루크레티우스Lucretius는 『사물의 본성에 관하여』에서 보라색 의상의 빛나는 광택에 대해 묘사했다. 필로스트라토스Philostratos 또한 『상상』에서 특별한 보라색 의상의 빛나는 표면에 대해 썼다. "비록 보라색이 어둡게 보이지만, 보라색은 태양으로부터 특별한 아름다움을 얻고, 태양의 따뜻한 광휘가 보라색에 스며든다."

〈콘스탄티아의 석관〉
4세기 초, 반암, 높이 2.33m, 바티칸 박물관, 로마

3

고대에 보라색의 가치는 비싸고 값진 직물들을 뛰어넘었다. 반암Porphyrites이라 불린 보라색 암석은 값이 나갔고, 지체 높은 이들만 쓸 수 있었다. 희귀하고, 캐고 가공하기도 어려운 반암은 오직 이집트 동쪽의 사막 지대에서만 구할 수 있었다. 클레오파트라부터 로마 황제들까지 모두가 이곳에서 반암을 가져갔다. 5세기 무렵부터 이곳의 채석장은 방치되었지만, 이제는 더 귀해진 보라색 암석은 여전히 매력과 명성을 지녔다.

조반니 페루치 델 타다의 프란체스코Franceso di Giovanni Ferrucci del Tadda(1497-1585)가 제작한 석관은 콘스탄티누스 대제의 딸인 콘스탄티아를 위한 것으로 추정된다. 이 석관은 고대 말과 초기 기독교 시대의 전환기인 4세기에 제작되었다. 이 기념비적인 반암 조각품에는 영묘의 천장과 마찬가지로 고대의 디오니소스 축제를 떠올리게 하는 화환, 새, 덩굴과 포도가 새겨져 있다(132쪽 참조). 돌은 지위와 고귀함을 암시하며, 매우 단단하고 내구적이기에 영속성을 나타낸다. 콘스탄티누스는 콘스탄티노폴리스를 로마 제국의 새로운 수도로 계획하면서 보라색 반암을 잔뜩 썼다. 심지어는 방 하나를 반암 판으로 도배했다. 10세기에 이 방에서 태어난 그의 후손 콘스탄티누스 7세를, 사람들은 '보라색에서 태어났다'고 했

조반니 페루치 델 타다의 프란체스코
〈정의의 여신〉
1581년, 반암과 청동, 산타 트리니타 광장, 피렌체

다. 오늘날에도 유명한 집안에서 태어난 사람을 가리키는 말이다.

콘스탄티아의 석관이 제작된 지 1천 년이 지나고, 사실상 사라졌던 석관 제작 기술은 이탈리아 르네상스 물결 속에 메디치 가문에 의해 피렌체 궁정에서 되살아났다. 새로운 돌을 채굴할 채석장에 대한 지식이 없었던 르네상스 예술가들은 고대의 작품으로부터 크고 작은 판을 떼어 이를 재활용했다. 고대의 독점적인 보라색 돌은 제국, 부, 특권, 불멸성, 그리고 심지어 불사와도 연관되었다.

돌이 엄청나게 단단했기에 가공에 어려움이 있었다. 프란체스코는 이 다루기 힘든 재료에 조각을 하고자 새로운 망치와 여타 도구들을 개발했다. 16세기에 그는 반암으로 11년간 작업한 끝에 〈정의의 여신〉을 완성했다. 고대 이래 반암으로 이렇게 큰 조각을 만든 것은 처음이었는데, 로마 카라칼라 욕장에서 가져온 기둥 위에 세워졌다.

〈유스티니아누스 1세와 그의 수행원들〉 4
547년경, 모자이크, 264×365cm, 산 비탈레 성당, 라벤나

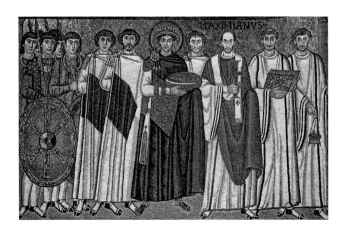

산 비탈레 성당에 있는 모자이크 사이클은 6세기의 비잔티움 황제 유스티니아누스 1세(483-565)가 입은 화려한 보라색 옷을 보여 준다. 이때 보라색 의상은 황제의 관이나 홀만큼이나 강력한 통치의 상징이다. 옷 주름은 광택 나는 보라색 옷에 비치는 빛을 암시한다. 게다가 성당의 부드럽고 차분한 분위기에서 빛은 모자이크 표면과 만나 번쩍이는 극적 효과를 냈을 것이다.

로마 시대 때 상류층에게만 허용되었던 보라색을 함부로 썼다가는 가혹한 형벌을 받았는데, 이는 5-6세기의 비잔티움 제국에서도 이어졌다. 트라키아인의 법전은 특별한 염료를 소유하거나 구하는 것을 불법으로 규정했고, 테오도리쿠스 대왕(454-526)은 공물로 염료를 실은 배가 예정대로 도착하지 않자 보복하겠다고 협박했다. "너희가 목숨을 부지하려면 매년 그랬던 것처럼 보라색을 당장 갖고 와라. 그렇지 않으면… 군대를 보내겠다."

산 비탈레 성당의 모자이크는 궁정에서 황제와 수행원들이 보라색을 얼마나 소중히 여겼는지를 보여 준다. 궁정인들은 자신들의 지위와 위신에 맞게 넓은 보라색 계열의 줄무늬 예복을 입고 있다. 모자이크는 테세라tessera라고 불리는 작은 유리나 돌 조각으로 이루어졌다(133쪽 참조). 예술가들은 입체감을 암시하거나 하이라

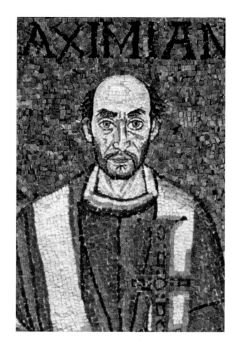

〈유스티니아누스 1세와 그의 수행원들〉 중
막시미아누스

이트를 나타내기 위해 서로 다른 색의 조각들을 주의 깊게 배열했다. 이 패치워크는 색상들이 벽이 아니라 보는 사람의 눈에서 혼합됨으로써 정교한 광학적 효과를 얻었다. 유스티니아누스의 수행원 중 한 명의 얼굴을 보자. 얼굴에 이상하게 배열된 밝은색 조각이 보인다. 그러나 이는 아무렇게나 박아 넣은 것이 아니다. 그의 얼굴을 적절한 거리에서 보면 조각들은 사라지고 전체적으로 따뜻하고 자연스러운 살색 얼굴이 보인다.

훗날의 예술가와 이론가들은 이러한 종류의 시각적 혼합에 커다란 관심을 보였고, 19세기에는 예술적 진전을 이끌어 냈다(122-123쪽 참조). 그러나 그것의 이론적이고 실제적인 근거는 비잔티움 모자이크에서 보듯이 일찍이 확립되었다. 2세기의 그리스-이집트 수학자인 프톨레마이오스는 『시각』에서 시각적 융합과 그것이 일어나는 상황에 대해 기술했다. 저자는 어떻게 인접한 색 면이 혼합되어 보이는지를 설명했는데, 예를 들어 여러 색을 넣은 회전판을 이용한 프톨레마이오스의 실험은 시각의 잔상 효과를 드러냈다. 이 실험처럼 색의 잔상 이미지는 마음의 눈에 간직되며, 연속적인 색상 이미지의 중첩이 시각적 혼합을 유발한다.

5 시간이 지나면서 보라색의 의미는 바뀌었지만 여전히 상징적으로 중요한 위치를 차지했다. 초기 기독교 시대에 보라색은 성스러운 의미를 지녔다. 보라색 염료로 물들인 양피지로 만들어진 종교서는 신성함의 사치스러운 표현이었고, 특별한 왕족의 상징으로서 그리스도의 성스러운 가르침이 제시되었다. 복음서는 이러한 개념의 세속적 재현으로서 장엄한 뉘앙스와 신성한 명료함이 뒤섞인 존재였다. 나아가 이러한 보라색 책 중 일부는 황제나 왕의 주문으로 제작되었다.

『요한 복음서』를 비롯하여 이와 같은 책에 나오는 그림들은 보라색 양피지에 그려졌다. 이때 보라색 프레임은 텍스트 페이지의 확장된 영역으로 구실했다. 양피지 책장은 다른 것들과 구별하고 그것의 중요성을 표시하기 위해 염색되었다. 여기에 금과 은으로 적힌 본문 텍스트가 호화로움을 더했다. 금으로 쓴 글씨는 텍스트의 의미가 각각의 글자만큼이나 소중함을 의미했다. 이들은 보라

『요한 복음서』(『대관식 복음서』(fol. 178v)에서)

8세기, 양피지에 잉크와 템페라, 32×25.4cm, 미술사 박물관, 빈

색 배경 위에 희미하게 빛났는데, 귀하게 여겨졌던 티리언 퍼플로 된 의상의 광택과 비슷한 시각적 효과를 자아냈다.

　종교서 합본의 호화로운 판은 일찍이 4세기 초부터 제작된 것이 분명하다. 비록 초기 버전은 유실되었지만 그것들에 대한 논평들은 『요한 복음서』와의 유사성을 강조하며 종교적인 맥락에서 다른 사치재나 보라색의 사용을 둘러싼 열정과 논쟁을 드러냈다. 성 히에로니무스는 장식을 남발하는 풍조를 맹렬히 비난했고, 금욕적이고 경건한 스타일을 취하라고 충고했다. "양피지는 보라색으로 염색되고, 글자는 금을 녹여 만든다. 책들은 보석으로 된 옷을 입는다. 그리고 그리스도는 문 밖에 알몸으로 서 계신다."

미켈란젤로 부오나로티
〈예언자 다니엘〉

1508-1510년, 프레스코, 152.7×68.6cm, 시스티나 예배당, 바티칸 박물관, 로마

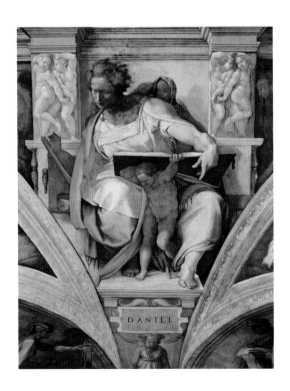

6

미켈란젤로는 새로운 방식으로 색을 사용했다. 그는 이전에는 자주 사용되지 않던 모델링 방식을 통해 엄청난 작업을 해냈다. 예술가는 회화적으로 입체감을 나타내기 위해 밝은 색부터 어두운 색으로 칠해 가는 대신에 서로 대조적인 색을 날카롭게 충돌시켰다. 시스티나 예배당 천장은 뜻밖의 색조가 조합된 총천연색의 집합이다. 그것은 명백히 반자연주의적이다. 예언자 다니엘은 연보라색과 짙은 오렌지색 옷을 입고 있다. 옷의 주름은 녹색에서 노란색으로 바뀌는 과정을 보여 준다. 입체감 묘사를 위한 어두운 그림자도 없다. 화가는 그의 구성을 통합하기 위해 결정적인 색을 쓰지 않았다. 대신에 놀라운 조합을 사용하여 밝은색의 상호 작용을 통해 입체감을 만들었다. 이와 같은 강렬한 색채 속에서 직설적으로 색채의 장식적인 효과가 나타났다. 그림이 보여 주는 풍부한 색채는 놀랍게도 소수의 안료로 만들어졌는데, 대부분은 일반적으로 차분한 효과를 내는 흙색이었다. 미켈란젤로는 검은색과 흰색 외에 겨우 아홉 가지 기본 안료를 사용했음에도 이처럼 다채롭고 강렬한 색을 만든 것이다. 화가의 단출한 색들은 초월적이고, 대단히 진지한 다른 세계의 서사에 사용되었다. 20세기에 있었던 대대적인 수리 작업을 거쳐 드러난 것처럼 미켈란젤로는 인간의 역사를 색으로 보여 주었다.

　그가 시스티나 예배당에 프레스코를 그리던 시점에서 1백여 년에 앞서, 첸니노 첸니니는 색을 바꿔 가며 모델링하는 방식을 가

나르도의 마리오토
〈음악을 연주하는 다섯 천사들과 성모의 대관식〉
1408년, 패널에 템페라, 152.72×68.58×4.92cm,
미니애폴리스 미술관, 미네소타

리키기 위해 칸잔티스모cangiantismo라는 신조어를 만들었다. 『예술가를 위한 기법서』에서 첸니노 첸니니는 업모델링과 칸잔티스모를 분명하게 구분했다. 업모델링은 하나의 색을 사용하여 세 가지 강도의 포화도로 그림자, 중간 부분, 하이라이트를 표현하는 체계(88쪽 참조)이고, 칸잔티스모는 톤이나 강도를 바꾸는 대신에 색조를 바꾸는 기법이라고 말이다. 전통적인 기법에 대한 첸니니의 설명에 따르자면 칸잔티스모는 주로 천사의 날개와 옷 주름에 사용되었다. 비현실적인 아우라가 초월적이거나 성스러운 존재를 묘사하거나 강조하는 데 가장 적합하다고 여겨졌기 때문이다. 그것이 나르도의 마리오토Mariotto di Nardo(1394-1424년에 활동)가 음악을 연주하는 다섯 천사를 그리면서 색을 사용한 방식이다. 천사들의 날개는 파란색에서 녹색과 노란색과 오렌지색으로 바뀌고, 옷 주름도 무지개처럼 색조가 바뀐다.

이러한 두 가지 예시가 보여 주듯, 회화에서 칸잔티스모의 단계는 중요했다. 미켈란젤로는 전통적으로 드물게 사용되던 이 기법을 이용하면서 그것의 스케일을 바꿈으로써 색에 대한 급진적인 접근을 보여 주었다.

안드레아 델 사르토
〈성모 마리아의 탄생〉

1513/1514년, 프레스코, 413×345cm, 산티시마 안눈치아타, 피렌체

차분하고 불그스름한 보라색은 16세기 화가 안드레아 델 사르토 Andrea del Sarto (1486-1530)의 프레스코 전반에 스며들어 있다. 풍성한 색채가 절제되고 부드러운 색조에 통합된다. 보랏빛이 도는 안료가 작품 전체에 퍼져 있고, 특별한 요소를 강조하기 위해 주변 배경으로도 사용되었다. 실내를 떠다니는 구름마저 보라색 기운이 돈다. 보라색 쇠시리(요철이 있는 장식*)와 문틀이 장면을 묘사하고, 침대의 보라색 커튼은 액자 노릇을 한다. 왼편 보라색 욕조에는 갓 태어난 성모 마리아가 뉘여 있고 오른편에서 성모의 어머니 안나가 보라색 가운을 입은 채로 딸을 지켜본다. 프리즈 같은 인물의 배열에서도 거의 모든 이가 보라색이나 미묘한 연보라색 의상을 입고 있다.

안드레아 델 사르토는 전경에 보이는 인물의 의복에서처럼 섬세하게 칸잔티스모(111쪽 참조)를 사용했다. 오커 스커트 위의 회색빛이 도는 보라색 그늘이 미묘한 인상을 만든다. 화면을 조용하고 조화롭게 감싸려는 의도로 보라색을 사용한 사르토는 명도가 맞는 색 위에서 칸잔티스모 기법을 구사했다. 그가 색을 구사하는 방식은 미켈란젤로가 색을 극적으로 대조시키는 방식과 근본적으로 다르다. 시스티나 예배당에서 미켈란젤로는 현란한 반자연주의적 효과를 구사했다(110쪽 참조). 반면에 사르토는 강조하거나 이질적인 요소들이 없는 엄격하게 통제된 균형을 보여 준다. 윤곽선은 부드럽고 이행은 점진적이며 대조는 사라져 있다. 부드러운 중간 톤을 사용함으로써 전체 구성은 색조를 통제하고 능숙하게 이끌어 냈다. 그는 선명한 색을 대기 효과에 가깝게, 색의 희생에 의해서가 아니라 색조의 통일을 달성하면서 부드럽게 완화시켰다.

세 가지 기본 요소가 색의 특징을 정의한다. 색조는 색의 독특한 시각 파장과 부합되는데, 포화도는 색의 어둠과 밝기가 아닌 색의 순도나 선명도를 가리키며 강도와 관련된다. 명도는 밝기의 정도며, 농도 변화처럼 밝기와 어둠에 관여한다. 〈성모 마리아의 탄생〉에서 화가는 명도를 일정 수준으로 유지하는 데 초점을 두었다. 그 효과는 최상의 조화와 평온함의 세계다.

모즈 해리스
색상환(『표색계』에서)
1785년경, 색을 덧칠한 에칭

요한 볼프강 폰 괴테
색상환(『색의 이론』에서)
1810년, 색을 덧칠한 에칭

8

19세기에 여러 예술가, 이론가, 과학자 등장했고, 여러 화가가 색의 이론적 구조를 다양한 관점에서 숙고했다. 색의 이론에 대한 얼마간의 친숙함은 낭만주의, 인상주의, 신인상주의와 후기 인상주의에서 새로운 표현을 창조해 내는 과정의 일부였다. 이번 장에서 이어지는 작업들은 서로 연관된 예술가들과 그들의 움직임 몇 가지를 조명한다. 색을 체계화하거나 분류하는 작업은 색을 따로따로 놓고 보는 것이 아니라 관련된 몇몇 색의 관계를 숙고하는 것이다. 보라색은 여기서는 일종의 고리지만 모든 색을 포함하는 게임에서는 한 명의 선수에 불과하다.

색의 관계를 합리화하려는 시도는 개념적–실천적 정보를 소통하기 위한 다양한 체계의 배열 디자인을 포함한다. 뉴턴의 색상환(9–10쪽 참조)은 색에 대해 자세히 설명하는 아이디어를 위한, 주목하지 않을 수 없는 원형을 설립했다. 18세기에 와서 다이어그램이 확장되고 체계화되었다. 영국의 곤충학자 모즈 해리스Moses Harris(1730–1788)는 1766년에 처음 발행된 자신의 저서 『표색계』에서 색을 동등한 활꼴로 분할했다. 각각의 활꼴은 단순한 색조가 아닌 색의 특징을 통해 발생한 색 관계를 보여 주기 위한 톤과 음영에서 수많은 그러데이션을 포함했다. 해리스의 다이어그램은 시각적으로 색의 관계를 정의하고 있다. 색은 직접적으로 하나의 색을 가로질러 위치되어 있으며, 보라색과 노란색처럼 보색 관계다. 7가지 기본 색으로 구성된 뉴턴의 스키마와는 달리 해리스의 다이어그램은 많은 화가가 실제 경험을 통해 이미 알고 있는 것을 설명해 주었다. 삼원색(빨간색, 노란색, 파란색)은 다른 색으로는 만들 수 없지만 삼원색을 혼합하면 다른 모든 색을 만들 수 있다. 빨간색과 파란색을 섞어 보라색을 만들고, 노란색과 파란색을 섞어 녹색을 만드는 식이다(삼원색에 대해서는 275–278쪽 참조). 해리스는 예술가들을 위한 실용적인 수준의 개념을 제시하면서 뉴턴의 매체였던 빛이 아닌 색을 사용했다. 색들의 관계는 원형 배열을 통해 분명히 나타나며, 이는 기하학적인 배치를 보완한다. 그의 다이어그램에서 보색은 맞은편에 배치된다. 보라색과 노란색 같은 상호 보완적인 쌍은 색의 관계를 이해하고 색의 효과를 제어하려 했던 예술가, 이론가, 과학자들에게 헤아릴 수 없을 만큼 큰 가치가 있었다. 이처럼 색상 다이어그램은 단순히 색상을 순서대로 나열한 게 아니라 조화로운 균형의 지침이었다.

1810년에 요한 볼프강 폰 괴테Johann Wolfgang von Goethe(1749–1832)는 그의 중요 저술 중 하나인 『색의 이론』을 발행했다. 독일어판에는 색이 빛이라는 뉴턴의 주장에 대한 그의 격렬한 반대 의견이 실려 있었다. 대신에 아리스토텔레스의 전통(10쪽 참조)을 받

미셸 외젠 슈브뢰이
색상환(『색채의 동시적 대조에 관한 연구』에서)
1861년, 컬러 석판화

아들여 색을 빛과 어둠의 혼합으로 이해했다. 의미심장하게도 괴테는 색의 효과가 객관적으로 관찰되고 설명되는 실험실의 환경과는 상관없이, 주관적인 경험이 중요하다는 자신의 생각을 피력했다. 또한 예술가들이 깊은 관심을 가졌던 색의 효과에 대한 확장된 시각에서 그림자 속 색의 지각과 잔상을 기술했는데, 그가 만든 색의 양극 구조는 각각의 색에 플러스와 마이너스 값을 부여하고 확장시키고 긍정적이고 부정적인 도덕적 연관성을 부여하면서 색상환으로 귀결되었다. 광학과 시를 융합한 괴테의 조화로운 색채 표현은 색의 적용이 윤리적 가치를 나타내야 한다는 사고를 보여 주었다. 윌리엄 터너는 괴테의 이론(158-159쪽 참조)을 고려한 예술가들 중 한 명이었다. 필리프 오토 룽게 또한 색 이론을 시각화하기 위한 새로운 구체 형태를 비롯하여(117쪽 참조), 자신만의 색 이론을 발전시키기 위해 괴테와 상의했다.

색의 작용에 대한 조화로운 법칙에 대한 탐구는 19세기 내내 계속되었다. 미셸 외젠 슈브뢰이Michel Eugène Chevreul(1786-1889)는 색의 대비 효과를 체계적으로 조사한 것은 물론 동시 대비, 연속 대비와 여타 색의 시각적 혼합을 위한 원리를 확립했다. 그는 파리 고블랭 태피스트리 제조소에 화학자로 고용되어 약하고 둔탁한 염료에 대한 문제를 해결하고 선명한 색을 만들라는 임무를 받았다. 이에 염료를 조사했지만 문제는 없었다. 다만 따로따로는 선명했던 실들을 함께 짰을 때 발생하는 시각적 효과가 문제였다. 이처럼 색은 상호 작용하며, 하나의 색조를 다른 톤으로 시각적으로 혼합하면 두 가지 색 모두 다르게 작용한다. 잘못된 인접 색조를 택하면 색의 선명도가 떨어지는 반면에 올바르게 병치하면 서로를 강화하여 놀라운 결과를 낳는다. 색 세트로 유사한, 또 대조적인 색의 작용에 근거한 조화의 법칙을 만들 수 있는 것이다. 1839년에 슈브뢰이가 내놓은 유명한 저술『색채의 동시적 대조에 관한 연구』에는 다양한 조건에서의 색 병치의 정확한 효과가 기록되어 있다. 그는 색을 더욱 효과적으로 파악하기 위해 자신의 명명법을 제안했고, 자신의 이론을 구체적으로 보여 주기 위해 책에 상세한 색상환을 넣었다. 색상환은 중심에서부터 어두운 색에서 밝은 색으로 정확한 단계에 따라 표시된 74개의 '뉘앙스'(다른 색을 추가하여 하나의 색을 바꾸는 작업을 슈브뢰이는 이렇게 지칭했다)를 보여 준다. 이때 각 색상에 대한 전체 포화점의 위치는 색조의 명도에 따라 고유하다. 예를 들어 그 위치에 비례하여 노란색은 본질적으로 보라색보다 밝다. 원래 구상한 대로 슈브뢰이의 평평한 색상환에는 색의 개념을 확장하기 위해 원에 직각으로 배치된 별도의 반구 쐐기가 동반되었는데, 이는 추가적인 그러데이션과 진전된 색

조지 필드
색의 보편적인 조화를 보여 주는 다이어그램(『크로매틱스』에서)
1817년, 목판화에 손으로 채색

혼합의 결과를 보여 주었다.

색의 이론에 대한 조지 필드George Field(1774-1854)의 접근법은 슈브뢰이의 이론과 마찬가지로 실용적인 근거가 있었다. 화학자였던 필드는 19세기 런던 최고의 색 제조자이자 공급자였고, 새로운 합성 안료가 많이 생산되던 이 시절에 안료의 안정성과 순도에 대한 그의 연구는 각별한 의미를 지녔다(120-121쪽 참조). 괴테와 룽게처럼 그는 색의 연상, 색의 긍정성과 부정성에 대한 철학을 상징적-도덕적인 힘으로 포용했다. 『크로매틱스Chromatics』(1817)와 『크로마토그래피Chromatography』(1835)를 비롯한 여러 저술에서 필드는 꼬인 고리 모양의 색상 나침반과 별 모양의 디자인을 비롯하여 다양한 형태에서 보이는 보색의 균형을 수학적으로 계산했다. 그의 미학은 화학, 광학, 색의 생산 기술, 철학과 정신적 비전이 혼합된 것이었다. 이 모두는 신뢰할 만한 예술 재료와 색의 창조적 사용으로 안내하는 지침서였다.

9　필리프 오토 룽게Philipp Otto Runge(1777-1810)의 〈아침〉에서 색은 자연, 인류, 신비주의와 신성을 연결하는 본질적인 조화에 대한 작가의 정교한 이론을 뒷받침하기 위해 조직되었다. 작품에서 금빛과 노란빛, 그리고 보라색 그림자의 역동적인 상호 작용은 세상에 빛을 가져온다. 이 그림에서 색의 선택, 형식적인 배열과 형상화는 서정적인 정신성과 함께 룽게의 색 과학의 혼합을 표현하고 있는데, 라일락은 오직 그것의 보색인 노란색과의 관계 속에서만 존재하고 의미를 지닌다.

색에 대한 룽게의 관심은 괴테와 활발하게 서신을 주고받으면서, 또 자신만의 색 이론을 구축하면서 그것의 효과들을 증명하기 위한 실험을 실시하는 데까지 확장되었다. 룽게는 색이 빛의 기능이어야만 함을 이해했다(괴테와는 다르게, 114쪽 참조). 그리고 현역 예술가로서 새로운 색들을 만들기 위해 색조를 혼합해야 함을 깨달았다. 실험실의 실험만으로는 그가 관찰하고 개념화한(다른 색

필리프 오토 룽게
색 지구본의 증거들(『색 구체』에서)
1810년. 판화. 애쿼틴트와 수채

들의 인접함과 빛의 상태의 맥락에 영향을 받는 그림자에 '우연적인' 색들) 색의 조화들에 대한 설명이 충분하지 않았을 것이다. 그는 자신이 본 것과 과학적 맥락에서 알고 있는 것, 그리고 정신적으로 믿었던 것을 조화시키고자 했으며 색, 톤, 그리고 명도의 관계를 분명하고 합리적으로 만들기 위해 색 이론을 발전시켰다. 그의 논문『색상 구 또는 서로 다른 모든 색상 혼합의 관계 구조, 그리고 그들의 유사성: 색 구성의 조화에 관한 견해를 추가한 초고』는 1810년에 발행되었다. 룽게는 색 조직의 체계적인 시야에 입체적으로 좌표들을 부여하기 위해서 첫 번째로 지구본 형태의 삼차원 색 차트를 상상했다. 이 색 지구본에는 포화된 색조들이 적도 부분을, 흰색과 검은색은 극지를 차지한다. 이 모델은 색을 규칙적으로 계속 혼합함으로써 색의 변화를 보여 주고 색의 관계를 표시한다. 룽게는 혼합의 결과를 보여 주고 서로 가까운 색과 반대되는 색을 보여 주기 위해 구체 위에 원색을 정확하게 지정했다. 이로써 자연적인 보완이나 조화가 도안으로 제시될 수 있었다. 보라색과 노란색은 마주보고 있고 파란색과 오렌지색, 혹은 빨간색과 녹색은 상호 보완적인 관계로 여겨졌다. 룽게는 색 화음을 특별히 조화로운 것으로 묘사한 반면에 두 가지 원색을 포함한 다른 것들은 조화롭지 못한 것으로 여겼다. 룽게의 삼원색은 그의 독특한 이미지에 은유적인 의미를 더했다. 그는 이 색들을 '삼위일체의 정확한 상징'이라고 불렀고, 하나는 셋, 즉, 갈망과 사랑과 의지, 다시 말해 노란색과 빨간색과 파란색이라고 했다.

룽게는 예술, 자연, 과학, 신앙의 본질적인 연결 고리를 드러내는 다각적이며 초월적인 예술을 원했다. 〈아침〉은 이 네 가지 개념에서 하나의 요소였다(하루의 네 가지 시간). 그는 수년간 이 작품에 몰두했으나 이른 죽음으로 작품은 미완으로 남았다. 주기는 음악과 시에 수반되는 목적에 알맞게 설계된 성역에 전시되어야 하는 예술만이 아니라 다양한 지식 영역의 통합으로 상상되었다. 색에 대한 룽게의 접근은 모든 것을 아울렀다. 그리고 그의 색 체계는 엄밀하고 불가해한 것이었다. "색은 항상 미스터리로 남을, 그리고 그러한 최종 예술이다."

필리프 오토 룽게
〈아침〉(작은 버전)
1808년, 캔버스에 유채, 109×85.5cm, 쿤스트할레 미술관, 함부르크

외젠 들라크루아
〈헬리오도로스의 추방〉

1856-1861년, 석고에 납화와 유채, 751×485cm, 생 쉴피스 성당, 파리

외젠 들라크루아Eugène Delacroix(1798-1863)에게 색은 단순히 부분적인 특징이 아니라 주어진 개체의 고유성이었다. 그는 색을 '본질적으로 반사의 상호 작용'인 변덕스럽고 역동적인 현상이라고 봤다. 자연에 대한 관찰과 다른 거장들의 예술에 대한 면밀한 연구, 그리고 급증하는 색 이론의 과학에 대한 이해를 바탕으로, 들라크루아는 색을 대담하고 능란하게 구사했다. 그는 다음과 같은 전설적인 말을 남겼다. "내게 거리의 진흙을 주면, 그리고 그것을 내 마음대로 안을 수 있게 해 준다면, 나는 그것을 여성의 감미로운 육체로 바꿔 놓겠다."

예루살렘 성전에서 쫓겨나는 헬리오도로스의 이야기를 묘사한 이 거대한 벽화의 배경은 극적인 행위가 극적인 색의 병치와 일치하는, 황금빛으로 빛나는 노란색이다. 보라색 옷을 입은 젊은 남자가 곤봉으로 헬리오도로스를 때린다. 녹색과 빨간색 옷을 입은 또 다른 인물이 화면 왼편에서 대기하고 있다. 색은 근접한 곳에서 상호 작용을 통해 변화된 효과를 창출한다. 그림자에도 색이 풍성하게 들어 있다. 전경에 누워 있는 그의 몸은 피부처럼 보이게 칠하고 엮은 여러 색조의 산물로, 팔다리는 생기 가득하게 채색되었다. 반면에 복잡한 빛, 반영, 그리고 형태를 포착하기 위한 윤곽선은 흐릿한 보랏빛이 도는 갈색 가장자리로 묘사되었다. 들라크루아가 사용한 광범위한 색조는 당시에 사용 가능한 거의 모든 안료를 동원한 것이었다. 그는 밝고 선명한 색조를 좋아했는데, 색채의 제왕이었던 그는 젊은 예술가들에게 팔레트에서 갈색을 모두 치워 버리라고까지 말했다.

들라크루아는 인접한 색상이 빚어내는 효과를 극대화시키며 채색 작업을 했다. 이 벽화에서는 안료들을 고착제인 밀랍과 혼합하여 촉각적이고 건조한 반죽으로 만들었고, 표면의 고르지 않은 층에 발라 다른 색의 낮은 층을 드러냈다. 화가는 다른 색들의 붓질을 병치하여 빛나는 효과를 만드는 '플로슈타주flochetage'라 불리는 기술을 발명했다. 그의 현란한 화면은 색채 효과를 이용한 것이다. 프레데릭 빌로Frédéric Villot(1809-1875)는 "그는 색의 톤을 읽고 그들을 서로 분해한다. 그리고 붓질을 마치 북shuttle처럼 움직이게 만들면서 끊임없이 교차시키고 서로를 방해하는 많은 색의 실을 가진 조직을 만들기를 추구한다"고 했다.

들라크루아는 주변을 살피며 그림자의 색을 관찰했다. 해변의 금빛 모래에 생긴 보라색 그림자부터 노란색 모자가 만든 보랏빛이 도는 그림자까지, 그는 학술 기사에서 자신이 색채 효과를 예술적 실천으로 옮겼다고 언급했다. 비록 스스로는 과학의 영향을 부인했지만 여러 발견과 연구가 이루어진 이 무렵의 색 이론에 정통

했고, 자신만의 '대조되는 상호 보완성 법칙'을 확립했다. 또 예술에서 급진적 진보를 착수한 예술가 세대가 맞이할 색에 대한 태도를 선도했다. 폴 시냐크는 들라크루아의 벽화를 근거로 삼았던 자신의 연구에 대해 이렇게 기록했다. "이 벽화에는 생동감 넘치고, 빛나며 혹은 광택 내지 않은 회화의 한 부분조차 없다." 각 고유색은 강렬함의 극한까지 놓여 있다. 하지만 주변의 색들과 항상 조화를 이루며, 저마다 색에 의해 영향을 받고 영향을 주었다.

클로드 모네
〈건초 더미(햇빛과 눈의 영향)〉
1891년, 캔버스에 유채, 65.4×92.1cm, 메트로폴리탄 박물관, 뉴욕

I I

19세기 후반에 비평가와 대중은 왜 인상주의 예술가들이 이처럼 전례 없이 생생한 색으로 세계를 묘사했는지를 설명하려 애썼다. 클로드 모네Claude Monet(1840-1926)의 "나는 마침내 대기의 진정한 색을 발견했다. 그것은 보라색이다. 신선한 공기는 보라색이

카미유 피사로
〈레 푸이외로 가는 길, 퐁투아즈〉

1881년, 캔버스에 유채, 56×47cm, 로스앤젤레스 카운티 미술관,
로스앤젤레스

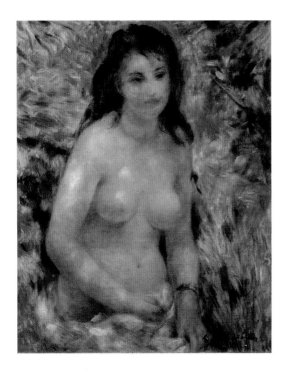

피에르 오귀스트 르누아르
〈토르소의 연구: 햇빛〉

1875-1876년, 캔버스에 유채, 81×65cm, 오르세 미술관, 파리

다. 앞으로 3년 뒤에는 모두가 보라색을 칠할 것이다"라는 가시 돋친 대답은 반대자들과 지지자들 양쪽의 괴상한 해석을 잠재우기 위한 것이었다. 몇몇 비평가들은 인상주의 회화에 그토록 많이 등장하는 보라색-파란색이 보라색에 극단적으로 민감하게 반응하는 히스테리 증상인 '바이올렛 마니아'라고 주장했다. 다른 이들은 모네와 그의 동료들이 다른 사람들의 눈에는 보이지 않는 스펙트럼의 가장 끝에 있는 자외선을 볼 수 있는 특별한 능력을 지녔다고 생각했다. 공인된 예술적 관례에서 볼 때 인상주의 예술가들의 색채는 불안정한 것이었다. 비평가 알베르 볼프는 카미유 피사로Camille Pissarro(1830-1903)에게 나무는 보라색이 아니고 하늘은 버터 빛이 아니라고 하면서 순수하게 미적인 근거로 그의 작품을 비웃었다.

인상주의 화가들은 눈부신 빛, 공기, 공간, 그리고 날씨의 분위기 같은 빛의 프리즘의 광학을 포착하기 위해 물체의 부분적인 색을 억제했다. 그러한 그림을 가능하게 만든 재료 면에서 보자면 이는 철학적, 미학적, 과학적 함의를 가진 새로운 기술에 의해 지지되는 급진적인 아이디어였다. 모네는 "인상주의의 출현 이래로 갈색이 주였을 터인 공식적인 살롱은 파란색, 녹색, 그리고 빨간색이 되었다"라고 했다.

화학의 발전으로 19세기 중반에 새로운 색들이 출현했다. 수세기 동안 예술가들은 안정적이고 독성도 강하지 않은, 스무 가지가 안 되는 안료만을 계속 사용해 왔다. 파란색은 비싸거나 문제가 있었다. 녹색은 불안정했다. 노란색은 창백하고 둔탁했으며 얻기 어렵고, 독성도 있었다. 그러나 현대 화학의 출현으로 합성물감이 대량 생산되었고, 인상주의 예술가들이 이것을 사용했다. 19세기 중반까지 40가지의 새로운 화학 요소가 발견되었고, 새로운 제품을 상업적으로 개발하면서 이들을 예술적으로 응용한 활동도 덩달아 활발해졌다. 1800-1870년에 크롬, 카드뮴, 코발트를 비롯하여 스무 가지 이상의 새롭고 강력한 색소가 발명되었다. 이들 안료는 이전부터 사용되던 재료와 달리 더 불투명하고 더 밝고 더 선명하고 심지어 값도 쌌다. 새로운 크롬 옐로chrome yellow, 알리자린 크림슨 alizarin crimson, 비리디언 그린viridian green, 코발트블루, 그리고 합성 울트라마린은 프리즘의 새로운 미학을 위한 토대를 마련했다. 피에르 오귀스트 르누아르Pierre Auguste Renoir(1841-1919) 같은 화가들은 새로이 등장한 물감을 사용하여 여성의 살을 선명한 '녹색과 보라색 점'으로 채웠다. 그러나 이 그림을 본 『피가로』의 비평가 볼프는 부패한 시체 같다고 했다.

클로드 모네
〈건초 더미, 안개 속의 햇빛〉

1891년, 캔버스에 유채, 65×100cm, 미니애폴리스 미술관, 미네소타

모네는 색과 형태를 새로이 바라보려면 선입견에서 벗어나야 한다고 했다. 화가들에게는 생각한 것이 아니라 보는 것을 그리라고, 그리고자 하는 사물에 직접 다가가 관찰하라고 충고했다. 눈앞에 있는 나무, 집, 들판과 같은 주제의 관습적인 정체성을 잊도록 노력하라면서 이렇게 말했다. "단순히 생각하라, 여기에 작고 파란색 사각형이 있고, 여기에 분홍색의 직사각형이 있고, 노란색 가닥이 있다. 그리고 그것을 보이는 대로 정확한 색과 모양으로 그려라." 모네의 새로운 시각은 물감으로 이미지를 형태화하기 위한 새로운 도구와 혁신적인 기술을 요구했다.

여기서 그림자, 빛나는 빛, 흐릿한 공기, 촉촉한 안개는 화려하게 채색된 붓질, 패치, 물감 자국의 질감이 살아 있는 패치워크에 짜여 묘사되었다. 빛의 쉬이 사라지는 뉘앙스를 보고, 빛의 1분 전부터 그다음까지의 미세한 차이를 기록하기 위해서는 밖에서 작업해야 했다. 모네가 작업실이 필요 없다고 자랑했던 일화는 유명하다. 실제로 실내에서는 회화를 손질하거나 마무리만 했다고 한다.

회화 연작에서 그는 색의 화려하고 미묘한 변화를 모두 기록하며 하나의 주제를 다양한 조건에서 포착하고 연구했다. 맨 처음으로 야외에서 그림을 그린 이들이 인상주의 화가들은 아니지만, 야외 작업을 자신들의 표현 중심으로 삼았다. 그들은 한 대상을 다양한 조건에서 점령하고 공부했다. 그리고 새로운 안료가 등장하여 화가들의 작업을 규정했던 것처럼(120쪽 참조), 물감을 저장하는 기술도 화가들의 작업을 바꾸었다. 이전까지는 돼지 방광으로 만든 작은 꾸러미에 물감을 보관했지만 이제는 1841년에 발명된 금속 튜브에 든 물감이 판매되었다. 어느 브랜드 라벨에는 '유채 물감을 담기 위한 새로운 발명, 이것은 돼지 방광을 대체하고 모든 더러움과 낭비, 냄새를 방지하며 어떤 온도와 시간에도 색을 보존할 수 있다'라고 쓰여 있었다. 모든 물감이 든 팔레트를 가지고 밖에서 작업하는 일이 막 가능해졌을 뿐만 아니라 상대적으로 쉬워졌다.

모네와 동료들은 질감과 붓질에 대한 새로운 가능성을 이용했다. 매끄러운 칠이 아니라 눈에 보이는 붓 자국으로 색을 칠했다. 금속 덮개가 도입되면서 붓털이 캔버스에 물감이 칠해지는 방식에 영향을 주었다. 끝이 뭉툭하고 평평한 붓은 둥근 붓과 달리 고른 붓 자국을 만들었다. 붓 자국이 모두 드러나는 회화에서 채색된 얼룩, 소량의 흔적, 스침의 특정한 모습인 '점'이 효과를 만들었다. 모든 붓질, 긋기, 물감이 지나간 흔적은 빛의 물질적 표현이었다. 이러한 붓질은 개별적인 물체를 묘사하는 대신에 충만한 분위

12

기를 만들어 냈다.

19세기 후반의 많은 예술가처럼 모네와 인상주의 화가들도 색채 이론에 익숙했다. 하지만 그들의 작업은 과학적이라기보다는 경험적이고 직관적이었다. 그림자의 색상에 대한 이해와, 노란색과 보라색 같은 보색의 병치에 대한 관심은 그들이 색의 과학에 정통했음을 증명한다. 1879년에 미국 물리학자 오그든 루드Ogden Rood(1831-1902)는 『모던 크로매틱스Modern Chromatics』라는 책을 썼다. 예술가들을 위해 쓰인 이 책에서 저자는 색 이론과 관련된 재료와 실습에 대한 경험적인 제안을, 색의 쌍을 담은 표와 다이어그램과 함께 제시했다. 책에는 구체적인 안료들이 명시되었고, 1881년에 인상주의 예술가들이 이 책의 프랑스어 번역본을 돌려 봤다. 기술, 생리학, 물리학 모두가 이 새로운 미학에 기여했다. 면밀한 관찰에서 출발했지만 색과 형태를 거의 추상적으로 보이게 만든 인상주의 회화에 대해 루드는 "만약 그것이 내가 예술을 위해 했던 모든 것이라면, 나는 그 책을 쓰지 않았어야 했다"고 탄식했다.

폴 시냐크
〈콩카르노, 저녁뜸, 작품 번호 220(알레그로 마에스토소)〉
1891년, 캔버스에 유채, 64.8×81.3cm, 메트로폴리탄 박물관, 뉴욕

13

폴 시냐크Paul Signac(1863-1935)가 그린 바다 풍경은 노란색과 파란색의 미묘한 상호 작용을 보여 준다. 반면에 조르주 쇠라Georges Seurat(1859-1891)는 모델의 육체를 구조화하기 위해 대조되는 색점들을 사용했다. 그림 속 여성은 자신이 취한 포즈가 놓인 주변 배경을 형성하는 동일한 색들과 조화를 이루면서 점의 배경 속에 떠오른다. 보색의 매력은 예술가, 과학자, 이론가들을 끌어당겼다. 그런데 이러한 쌍들은 어떻게 윤곽이 뚜렷할 수 있는 걸까? 보색이 강한 흥미를 끄는 이유는 무엇일까? 보색의 작용을 제어하는 법칙이 있을까?

쇠라와 시냐크는 들라크루아가 생 쉴피스 성당에 그린 벽화(118쪽 참조)를 연구했고, 그로부터 자신들이 추구하는 회화의 과학적 근거를 탐구했다. 쇠라는 이 무렵에 나온 저서들을 두루 읽었다. 예술의 과정으로의 체계적인 접근을 추구하면서, 그는 회화의 색채를 지배하는 과학 법칙을 발견했다고 주장했다. 특정 방식으로 칠해진 구체적인 색 쌍들은 빛 자체의 실제 행동 방식을 그리면서 최대치의 휘도를 창조했을 것이다. 빛에서의 색의 기원과 그들의 지배하에 있는 상호 교류의 이론에 대한 이해를 바탕으로 쇠라는 이를 '시각적 회화'라고 묘사했다.

원에서(또는 별의 꼭짓점에서) 정반대 방향으로 배치된 색은 보

조르주 쇠라
〈모델의 등〉

1887년, 패널에 유채, 24.5×15.5cm, 오르세 미술관, 파리

색 관계다(114-115쪽 참조). 두 화가는 슈브뢰이의 이론적 성과를 알고 있었다. 또 그가 '색의 대비'라고 이름 붙인 색상 진동 이론이 쇠라에게 영감을 주었다. 오그든 루드의 『모던 크로매틱스』(122쪽 참조)는 '색의 과학적 이론'이라는 제목으로 프랑스어로 번역되었는데, 이 또한 쇠라에게 영향을 끼쳤다. 루드는 슈브뢰이의 연구뿐 아니라 다른 이론들도 소개했다. 19세기 중반에 독일 물리학자 헤르만 폰 헬름홀츠와 스코틀랜드 물리학자 제임스 클락 맥스웰이 색을 혼합하는 두 가지 방식을 공식화했다. 하나는 색의 빛이고 다른 하나는 색의 안료다. 그에 앞서 뉴턴은 빛에 의한 색 혼합을 공식화했는데, 빛의 혼합은 가산 혼합이지만 안료의 혼합은 감산 혼합이었다. 프리즘을 통과한 빛을 혼합하면 흰색이 되지만 색소가 결합되면 색은 빛을 흡수한다. 합성에 의해 생기는 색인 주파장은 흡수되지 않는다. 따라서 빛은 혼합하면 흰색이 되고 안료를 섞으면 검은색이 된다.

쇠라는 안료를 빛처럼 혼합하고자 했다. 이를 위해서는 인간의 눈이 혼합된 색을 물감의 물리적 혼합이 아니라 빛의 효과로 지각하도록 보색을 정확한 비율로 병치시켜야 했다. 적층 혼합을 사용하여 색상이 빛으로 작용하고, 광학 혼합의 원리를 구현하려면 적절한 색의 쌍을 사용하고 엄밀한 기술로 채색해야 했다(색의 점은 너무 커도 너무 작아도 안 된다). 마지막으로 관람객은 정해진 거리에서 그림을 봐야 한다. 이 모든 것을 바탕으로 쇠라와 동료들은 안료를 '빛과 함께 칠하기'위한 세심한 작업을 이어 가서는 마침내 진동하는 정교한 작품을 탄생시켰다. 이런 작품들의 영롱한 공명은 이론적 틀(232-233쪽 참조)에서 암시된 강렬함과 거리가 멀다.

14　미국 예술가 조지아 오키프Georgia O'Keeffe(1887-1986)는 흑백 목탄 드로잉에 초점을 둔 초기 이후로 밝음에서 어둠의 균형에 대한 세심한 검토를 거쳐 마침내 색으로 전향했다. "내가 형태와 색을 다른 방식으로는 표현할 수 없음을 깨달았다."

오키프의 관능적인 꽃 그림들은 그녀가 자연 가까이 다가가서 포착한 색 연구의 호화로운 결과물이다. 완전한 정면 묘사는 대상

조지아 오키프
〈검은 붓꽃〉

1926년, 캔버스에 유채, 91.4×75.9cm, 메트로폴리탄 박물관, 뉴욕

을 확대했기에 피치 못하게 잘린 화면을 드러냄과 동시에 모든 세부를 선명한 초점으로 보여 주었다. 〈검은 붓꽃〉의 너무 짙어서 검은색처럼 보이는 보라색 꽃의 안쪽 부분이 관객을 끌어들인다. 꽃잎들은 보라색–검은색에서 깊은 밤색의 창백한 분홍색과 회색의 그러데이션으로 만들어졌다. 본래 크기보다 더욱 큰 꽃 속에서 색은 고조된다. 그리고 작은 대상을 간과하기 쉬운 우리들로 하여금 그것의 모든 특별함을 검토하도록 강요하고자 작가는 대상을 거대하게 만들었다. 오키프는 자신의 세계가 마치 현미경 아래에 있는 것처럼, 그러면서도 이미지들이 단순히 식물학적 삽화에 머물지 않도록 관찰했다.

오키프가 감미롭고 부드러운 보라색을 다룬 솜씨는 매우 감각적이다. 관람자들에게도 (대상의 형태 역시도) 성性적인 연관을 수반시키는데, 보라색 붓꽃 정중앙은 여성의 성기를 연상시킨다. 그러나 오키프는 이를 부정했다. "글쎄, 나는 당신에게 내가 본 것을 자세히 볼 수 있는 시간을 만들어 주었을 뿐이다. 당신이 나의 꽃들을 알아차릴 시간을 가졌을 때, 당신은 당신의 꽃과의 연관성을 나의 꽃에 건다. 그리고 당신이 나의 꽃에 대해 마치 내가 생각하는 것과 본 것이 당신이 꽃에 대해 생각하는 것과 본 것인 양 쓴다. 나는 그렇지 않다."

마크 로스코
로스코 예배당

1971년, 휴스턴, 텍사스

15

로스코 예배당은 만년의 예술가가 만든 가라앉고, 제한되고, 억제되고, 어두침침한 색이 명상을 불러일으키며 몰입하게 만든다. 작품들은 너무 어두워서 거의 검은색으로 보이지만, 찬찬히 바라보고 있으면 딥 플럼deep plums, 마론maroons, 그리고 화려한 보라색이 은은한 저류처럼, 차분한 색 면을 덮은 베일처럼 드러난다. 마크 로스코Mark Rothko(1903-1970)는 색은 중요한 내용을 위한 도구일 뿐이며, 자신은 색의 아름다움이나 조화로움에 매달리지 않는다고 했다. "나는 비극, 엑스터시, 숙명 등 인간의 근본적인 감정을 표현하는 데 관심 있다. 많은 사람이 내 그림 앞에서 무너지고 울음을 터뜨린다는 사실은 내가 인간의 근본적인 감정과 소통하고 있음을 보여 준다." 또 이렇게 설명했다. "만약 내 그림의 색에 대해서만 감동받는다면, 핵심을 놓치는 것이다."

이 예배당위원회는 작가에게 작품의 전체적인 배치와 관람 환경 통제권을 주었다. 로스코도 관람 환경이 중요하다고 여겼던 터였다. 14점의 회화, 몇몇 3폭 제단화와 패널 작품들이 창문이 없고 위에서 희미하게 조명만 내려오는 팔각형 방에 설치되었다. 벽화

마크 로스코
〈무제〉

1954년, 마감되지 않은 캔버스에 유채, 236.2×142.7cm,
예일 대학교 갤러리, 뉴 헤이븐, 코네티컷

정도의 큰 작품들이지만 로스코의 다른 모든 회화들처럼 '친밀하게' 느껴진다. 이젤 크기의 작품들처럼 관람자들이 작품을 둘러싸고 가까이서 보게끔 의도했기 때문이다. 예배당 그림들은 세부 면에서 텅 비어 있다. 몇몇 작품은 단색화(모노크롬)라고 불린다. 이러한 작품에서 이야기를 찾아내거나 색조나 톤의 그러데이션을 알아보기는 어렵다. 그러나 자세히 살펴보면 섬세한 색 층을 통해 얻어진 광휘와 반투명의 미묘한 것들이 나타난다.

로스코는 창의적이고 실험적인 작가였다. 새로운 합성 재료의 사용 외에도, 첸니노 첸니니를 비롯한 근원들을 돌아보면서 물감을 만들고 채색하기 위한 급진적인 기법들을 실험했다. 이러한 작업들은 분말 형태의 안료를 따뜻한 토끼 가죽 풀에 용해시키고, 얇고 투명하게 칠하는 것까지 포함했다. 또한 달걀을 섞은 유화, 다마르 수지와 테레빈유 등 자신만의 독특한 매체로 단면을 칠했다. 이 두 가지 혼합 물감은 광택을 어른거리게 하면서 서로 다른 표면 효과를 만들었다. 고대와 중세 예술가들이 그랬던 것처럼(104-107쪽과 132-137쪽 참조) 광택과 표면은 로스코가 색을 사용했던 방식에서 중요한 요소였다.

초기작 〈무제〉는 로스코 예배당에 놓인 회화들보다 밝고 화려한 색채를 보여 주는데, 하나의 색 면에서 다른 색 면으로 모호하게 경계를 이루는 가볍고 부드러운 윤곽을 보여 준다. 로스코는 자신의 작품이 화려한 색채 때문에 장식적인 것으로 여겨지지 않도록 주의를 기울였다. 묵직한 분위기를 조성하는 예배당 회화의 어두운 색조로 돌아섰을 때, 그는 색을 단순하거나 상징적인 맥락에서 묘사하는 것을 거부하면서 이에 대한 해석을 부정했다.

그럼에도 불구하고 로스코에게 색은 인간의 조건에 관한 진지한 메시지를 담는 예술을 만드는 좋은 수단이었다. 경력을 쌓던 초반에 "아무것도 아닌 것에 대한 그림만큼 좋은 그림은 없다"라고 말하기도 했다.

마틴 크리드
〈작품 No. 965 : 주어진 공간의 반을 채운 공기〉
2008년, 보라색 풍선들, 다양한 부품, 각 풍선 지름 28cm,
전체 단면은 다양함, 갤러리 선 설치, 대한민국

16

로스코의 진지한 보라색 예배당의 명상적 효과(125-126쪽 참조)와는 대조적으로 마틴 크리드Martin Creed(1968-)의 보라색 공간은 순수한 행위로 이루어졌다. 로스코의 거무스름한 보라색은 조용한 사고의 매개체지만 크리드의 방은 관람객을 둘러싸는 공간이다. 크리드의 보라색 풍선에는 어두운 분위기가 없고, 모든 연령의 관람객이 유년기의 환희와 웃음을 다시 경험하도록 만든다.

〈작품 No. 965〉는 추상적인 아이디어에 근거한 물리적 경험이다. 방의 공기가 측정되고 포장된다면 보이지 않던 것이 보일 것이고, 이 포장이 만질 수 있는 또 밝게 빛나는 색 풍선이라면 추상적 아이디어는 촉각적으로 변할 것이다. 방 크기가 어떠하든 작품이 설치된 공간은 위아래로 움직이는 색들이 만드는 바다, 전체의 반인 중간에서 천장까지 떠오르는 공기로 가득한 풍선으로 포장된다. 높이가 높은 방에서는 풍선 덩어리가 눈높이 위까지 확장될 것이다. 풍선의 형태와 크기, 그리고 배치 방식은 전시 공간에 따라 다르다. 조각은 예술가에 의한 어떠한 배열도 없이 자신만의 형태를 나타낸다. 관람자들은 단순히 응시하는 것보다 몸의 움직임에

따라 형태를 재배열하고, 이 움직이는 작품을 통해 안으로 걸어 들어가게 된다. 관람자는 몸의 배치에 반응하는, 심지어 방향 감각을 엉망으로 만드는 색 풍선에 완전히 봉해진다. 방향 안내는 어렵다. 색 풍선은 무게는 가볍지만 그것의 물리적 존재는 육중하다. 방 안에서 시야는 방해받지만, 방에는 지속적으로 다른 관람자들이 울거나 웃는 소리가 있다.

이 작품은 예술가가 아무 개입도 하지 않은 일반적인 장난감들로 이루어져 있다. 예술가는 기본적인 아이디어와 색만 골랐다. 〈작품 No. 965〉의 보라색 설치 속에 담긴 색의 효과는 공기의 부피, 방의 유리벽에 의해 반사되는 다양한 빛을 통해 더욱 커진다. 빛은 관찰자이자 참여자인 관람객을 어둡고 짙은 자주색 영역에 가두고 만다. 이 영역은 배경이 아니라 색으로 포장된 공기로 가득한 환경이다. 이 어둡지만 즐거운 색조는 재미는 있지만 빛을 너무 흡수해서 방향 감각을 잃게 만든다. 크리드는 다른 효과를 내는, 다른 색으로 된 풍선 방을 만들었다. 흰색 풍선으로 채워진 방은 더 밝고 경쾌한 느낌을 준다. 유리벽 안쪽을 금색 풍선으로 채운 방은 커다란 사탕이 담긴 항아리처럼 보인다.

이 영롱한 보라색 공간에 매료된 관람객들은 우리가 당연하게 여기는 것, 즉 우리가 그 안에서 움직이고 숨 쉬는 공기를 새로이 경험했다. "상황은 아주 평범합니다. 여느 때처럼 공간은 공기로 가득 차 있습니다. 다만 그 절반이 풍선 속에 있는 것뿐입니다."

"나는 마침내 대기의 진정한 색을 발견했다.
그것은 보라색이다.
신선한 공기는 보라색이다.
앞으로 3년 뒤에는 모두가
보라색으로 작업할 것이다."

_클로드 모네

"내부 공간은 햇빛을 받아
 빛나는 게 아니라 내부에서 생기는
 광휘로 빛난다고 할 수 있다."

 _프로코피우스

금색 Gold

예술에서 금색은 보석보다 귀했다. 금색은 모든 귀금속과 관련된 색이었기 때문이다. 빛과 상호 작용하는 금색의 효과는 시대를 초월해 위대한 예술을 만드는 데 이용되었다. 금색은 종교적 의식과 믿음, 세속적 취향과 경제적 특권, 그리고 종종 초월과 형이상학에 대한 태도를 반영했다.

금은 내부에서 빛을 분출해 광휘를 구현하는 동시에 표면에서 빛을 반사한다. 이 광석이 뿜어내는 빛나는 온기는 일찍이 미술의 중심을 차지했고, 예술가들은 수천 년간 금을 활용한 특별한 색채 효과를 연구하며 새로운 기법을 탐구해 왔다. 고대와 중세의 모자이크에서 금은 조용히 등장하는, 감동적이고 모든 것을 아우르는 재료였다. 영적인 개념과 성스러운 빛을 전달하기 위해 종교적인 아이콘과 패널화에도 등장했다. 세속적인 세계 또한 보여 주었다. 보티첼리가 그렸던 학문적-문학적인 맥락, 벤베누토 첼리니가 활동했던 국제 정치와 귀족들의 세계, 페트뤼스 크리스튀스가 한 쌍의 회화로 보여 주었던 상업 세계에도 등장한다.

크리스튀스는 금을 직접 사용하지 않고 물감으로 묘사했다. 티치아노 역시 고대 신화를 묘사하면서 금이 비처럼 쏟아지는 장면을 그렸다. 티치아노가 그린 제우스와 다나에가 등장하는 장면은 이야기도 흥미가 있지만 금이 결정적인 구실을 했다. 오늘날의 예술가들도 여기서 영감을 받고 있다. 바딤 자하로프가 만든 금화는 손으로 만질 수 있지만 '진짜'는 아니다. 그가 다산과 젠더가 돈과 맺는 관계를 다루었던 방식은 그리스 신화의 다나에 이야기를 현대적으로 해석한 것이다.

몇몇 예술가는 금이나 금처럼 보이는 다른 재료, 혹은 금색 물감을 써서 일상 세계로부터 한 발짝 물러난 사고의 단면을 제시하기 위해 금을 사용했다. 보티첼리의 섬세한 금빛 악센트는 '실재하지 않는 것'에 대한 암시다. 클림트, 제임스 리 바이어스, 로니 혼의 작품에 가득한 금은 일상을 초월하여 우리를 추상적이고 영롱한 공간으로 안내한다. 루이즈 니벨슨은 일상적인 사물을 색으로 덮어 새로운 맥락에 놓음으로써 사물의 정체성을 바꾸는 데 성공했다. 이들은 색을 통해 단순한 물건을 예술로 바꾸는 과정을 부각시켰다. 제임스 휘슬러와 로버트 라우션버그는 금을 은유적으로 사용하기보다는 예술에 대한 관례적인 생각을 돌아보는 수단으로 사용하여 예술의 근본적인 특성을 탐구했다. 니벨슨과 라우션버그와 같은 예술가들은 단색조 회화에 빠졌을 때 하나의 색 이상의 것을 탐구했다. 그리고 금색을 다른 색과 함께 사용하여 색은 관계 속에 존재함을 상기시켰다.

라우션버그는 귀중한 금이 거창한 역사적 맥락에서 벗어나 스스로 완전하게 드러날 수 있을지 궁금해했다. 반면에 제프 쿤스는 전통을 받아들이면서도 작품에 과거와 현재, 예술과 키치를 결합하고 금으로 장식했다. 빛나는 금은 귀중하지만 한편으로 범속한 것일 수도 있다.

회랑의 둥근 천장의 모자이크

4세기, 산타 코스탄차 영묘, 로마

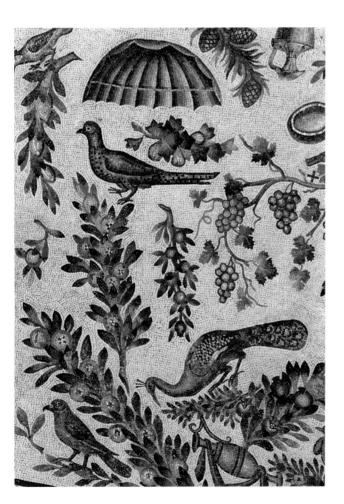

어느 시대나 금색을 좋아했다. 귀하고 소중한 것만이 이유는 아니었다. 금은 빛과 광택을 지닌다. 색조와 강도가 색의 특성인 것처럼, 빛이 표면에 작용하는 성질 또한 색의 강력한 구성 요소다. 금색이 갖는 본질적인 광채는 때론 역동적이고 또 세련된 모습으로, 언제나 예술 표현의 중요한 부분을 차지했다. 산타 코스탄차 영묘의 모자이크 천장에 보이는 금색은 고요하게 어른거리는 일종의 악센트다.

이 이미지는 콘스탄티누스 1세의 딸의 것으로 추정되는 호화로운 보라색 석관을 들이고자 지어진 교회 회랑에서 왔다(107쪽 참조). 모자이크 천장은 포도와 여타 과일, 식물, 그리고 새들을 비롯한 자연의 모티프로 빽빽하다. 석관은 당시 황족에게만 허용되었던 보라색 반암으로 조각되었다. 위엄 있는 보라색은 천장에서 빛나는 금색과 짝을 이루었다. 포석 모자이크는 고대에 가장 만연했던 예술 형식으로 고대인의 관습 일부를 전했다. 물 위에 떠 있는 동식물은 초기 기독교에 잔존해 있던 디오니소스 의례의 이교도적 이미지를 떠올리게 한다. 원래 모자이크는 바닥을 꾸미는 데 많이 사용되었는데, 벽이나 천장에 사용할 경우에는 더 부드럽고 섬세한 재료들을 쓸 수 있었다. 예를 들어 채색된 유리와 금은 바닥에는 쓸 수 없었지만 천장을 다채롭게 꾸미는 데는 적합했다.

모자이크 제작자들은 특별한 모티프를 강조하고자 영묘에 전체적으로 금색 통로를 배치했다. 화병 가장자리에 놓인 반짝이는 작은 금색 돌 조각(테세라)이 시선을 끈다. 잎은 금으로 채색되었고, 한편에서는 꽃봉오리 전체가 금색이다. 둥근 천장의 가장자리는 기하학적인 테두리가 화려하게 빛나고 있다. 모자이크는 중앙의 돔을 중심으로 원형 회랑을 장식하는데, 아래 공간을 밝히기 위해 돔의 드럼drum(원통형의 벽*)에 12개의 창문이 마련되었다. 고대의 관람객들은 깜박이는 촛불과 기름 램프의 희미한 빛 속에서 이 모자이크를 봤을 것이다. 이와 같은 경험의 일부는 위쪽 이미지들을 바라보면서 회랑을 통해서 진행되는 정적이기보다는 동적인 것이었다. 천장은 색유리로 된 수많은 테세라 때문에, 특히 금색 하이라이트로 생기 넘치고 끝없이 변하는 빛 속에서 어렴풋하게 반짝인다.

〈전지전능한 그리스도〉

12세기, 몬레알 성당 모자이크, 시칠리아

비잔티움 세계의 관람객들에게 색은 무엇보다도 빛이었다. 종교적인 맥락에서 영혼을 고양시키기 위해 고안된 많은 성례전의 물체가 빛을 반사시켜 광채를 실어 나르는 구실을 했음은 놀랍지 않다. 종교 의식에 쓰이는 예복, 성물, 커튼, 그리고 성찬식에 쓰이는 잔은 종종 전부가 금색이었다. 이때 금색 테세라를 사용한 모자이크는 빛의 강력한 전달자였다. 몬레알 성당의 모자이크 연작에서 매체, 이미지, 메시지는 빛의 의미를 표현하기 위해 함께 작동한다. 이 거대한 성당의 중심에 묘사된 크리스트 판토크라토르Christ Pantocrator(우주의 지배자인 그리스도)의 기념비적 모습은 그가 들고 있는 종이에 쓰인 '나는 세계의 빛이다'라는 텍스트로 강화된 빛의 신학적 현현이었다.

몬레알 성당의 거대한 모자이크는 6천300제곱미터가 넘는 벽과 천장을 엄청난 금으로 덮고 있다. 오늘날의 관람객들은 애초에 이것이 지녔던 특별한 조명의 조건을 짐작할 수 없다. 외부의 빛은 엄격히 제한되었지만 촛불이나 램프로부터 오는 부드럽고 인공적인 빛이 참배객의 눈과 몸의 움직임에 따라 역동적인 효과를 경험하게 했고, 그들이 성스러운 장소로 이동할 때 수백만 개의 금색 테세라로 이루어진 표면을 반사시켰다. 각각의 금색 큐브는 금속박과 유리 사이에 끼워져 층을 이루었으며, 이러한 테세라들은 석고 바탕에 불규칙하게 배열되었다. 바닥 모자이크와 달리 벽이나 천장 장식은 표면을 균일하게 만들 필요가 없었다. 의도적으로 불규칙하게 배열된 몇몇 테세라가 빛을 서로 다르게 반사시키며 어른거린다. 일부 테세라는 관람객들이 서 있는 곳으로 빛을 비추기 위해 비스듬한 면에 박혀 있다. 이로써 신앙과 물질은 완벽하게 결합되었고, 예술 작품은 단순히 빛을 담는 그릇이 아니라 빛을 발하는 존재가 되었다.

고대와 중세 시기에 예술 작품에 대한 에크프라시스ekphrasis(예술의 묘사*)는 수사학적 활동이었다. 비잔티움인들이 남긴 이 위대한 모자이크와 마주해 받은 개인적인 느낌과 빛과 색이 불러일으킨 경외심을 명료하고 시적으로 기록한 문서가 많이 있다. 12세기에 테살로니키 출신의 미카엘은 몬레알 성당처럼 금색 모자이크로 가득한 또 다른 공간에 대해 기록했다. "금이 어찌나 밝은지 마치 금이 뚝뚝 떨어지는 것처럼 보인다. 물결치는 광휘 때문에 내 눈은 촉촉해졌다. 금은 강물처럼 흘러넘친다."

〈천국으로 오르는 사다리〉
12세기, 패널에 금박과 템페라, 41.1×29.1cm, 성 카타리나 수도원.
시나이, 이집트

예술가들은 지구의 물질 가운데 가장 귀한 것 중 하나인 금을 오랫동안 물리적인 세계와 동떨어진 영적인 세계를 나타내기 위해 사용했다. 일례로 성상에서 금색은 성스러운 빛을 구현하기 위해 사용되었다.

오늘날에도 동방 정교회의 의식과 신앙에 살아 있는 비잔티움 전통에서, 성상은 물적 영역과 영적 영역을 결합시키는 존재다. 신도들의 감각적이고 사적인 숭배 속에서 은은하게 빛나는 금색 패널은 생명력을 얻는다. 교회나 예배당에서 그것들은 커다란 화면에 나란히 배열되는데, 평신도들이 모이는 장소인 본당 회중석으로부터 분리된 성화 벽iconostasis(복수로는iconostases, 말 그대로 '아이콘 스탠드')은 정해진 성직자들만 접근할 수 있었다. 성화 벽은 신성한 이미지를 영적인 환경의 모든 것을 아우르는 요소로 만들면서 공간을 나누는 이상의 구실을 했다. 많은 성상이 들고 다닐 수 있게, 신자들이 잡고 만지고 여타 숭배 의식에 사용 가능하게끔 제작되었다. 이를 통해 신도들은 성상과 개인적으로 교감했고, 성상에 입을 맞추기도 했다.

12세기에 신도들은 성 카타리나 수도원에 있는 이 성상 앞에서 촛불을 켰을 것이다. 빛은 금색 표면에 내재한 반사를 활성화시켜 추상적인 개념을 만든다. 광휘는 눈부신 존재를 빚어낸다. 성상은 시각적으로도 매력적이었지만 명상을 위한 장치이기도 했다. 이 전통의 수행자들에게 예술은 마음을 지고한 목표로 향하게 하는 역할을 했다. 6세기 비잔티움의 시인이자 역사학자였던 아가티아스가 대천사 미카엘의 성상을 위해 쓴 '예술은 색을 통해 기도하는 자를 위한 나룻배가 된다'는 경구는 여전히 유효하다.

치마부에
〈산타 트리니타의 마에스타〉

1280-1290년, 패널에 템페라, 385×223cm, 우피치 미술관, 피렌체

치마부에Cimabue(1240년경-1302)가 그린 제단화에서 금색은 비잔티움의 성상(134쪽 참조)과 달리 추상적인 개념을 묘사한다. 금색의 선형 패턴은 관람객들에게 성모 마리아가 우리의 세계를 벗어난 성스러운 영역에 존재함을 나타냈으며, 성모의 옷과 망토에 새겨진 양식화된 선들은 신도들에게 영적인 빛을 발산했다. 이는 마치 태양 광선처럼 빛의 에너지와 역동적인 신학적 존재를 보여 주었다.

치마부에의 선형 패턴은 두 가지 상반된 기능을 하면서 불가능한 것들을 조화시킨 반면에 대담하게 양식화된 직선은 이미지를 평평하게 만들어 버렸다. 예술가는 그림자나 부피를 실감나게 표현하는 데에는 관심이 없었다. 그에게는 표면의 패턴이 가장 중요했다. 그러나 순수한 패턴으로 이상화되어 버린 이러한 선들은, 성모가 걸친 옷의 주름이 현실과 다른 특정 세계의 존재임을 효과적으로 드러낸다. 이것이 금이라는 점이 핵심이다. 부드러운 촛불 속에서 금은 분명 신도들의 시선을 붙잡았을 것이다. 어두운 교회에서 그들이 이 거대한 제단화로 다가가면 갈수록 작품은 활기를 띠고, 빛나며 호응했을 것이다.

금으로 그림을 그리는 기법을 금니서chrysography라고 하는데, 금으로 글씨를 쓴다는 뜻의 그리스어에서 유래했다. 섬세한 금의 패턴을 만들기 위해 치마부에는 뛰어난 기술과 정확성을 요구하는 도금술을 사용했다. 먼저 기름 성분이 든 접착제를 밑그림 위에 칠한다. 그것이 꾸덕꾸덕하게 마르면 그 위에 금박을 바른다. 금박은 접착제에만 붙고 나머지는 벗겨 낼 수 있기에 섬세한 선을 나타낼 수 있다. 이때 접착제에 안료를 섞거나 혹은 두껍거나 얇게 발라 부분적으로 도드라지게 만들 수도 있다.

시모네 마르티니, 리포 멤미
〈성 안사노 제단화(수태고지)〉
1333년, 나무에 템페라, 184×210cm, 우피치 미술관, 피렌체

시모네 마르티니Simone Martini (1284-1344)와 리포 멤미Lippo Memmi (1317-1350)가 그린 제단화에서 금색 광휘 속에 구현된 초월적인 빛은 다른 세상인 것 같은 배경과 풍요로운 세부를 보여 주면서 중심 구실을 한다. 수태고지 장면 속 인물들은 온통 금으로 가득한 화면 속에서, 공간의 기원이나 맥락에 전혀 구애받지 않고 움직인다. 어떠한 깊이나 그림자도 이 금색 확장에 의해 재현되는 이상의 질을 떨어뜨리지 않는다.

　도금술은 몇 가지 단계를 요구했다. 먼저 금은 극단적으로 얇은 판이나 박 형태로 두드려 폈다. 관련 문서에도 용도에 따라 두께와 무게를 달리 하라고 나온다. 금박을 붙이기 전에는 패널 표면에다 부드럽고 붉은 기운이 도는 점토를 칠했다. 점토 면에 물이나 글레어glair(달걀흰자를 친 것, 다시 녹이기 위해서 내버려 둔다)를 발라 축축하게 만들었는데, 이렇게 하면 따뜻한 빨간색이 얇은 금판을 돋보이게 만들었다. 이렇게 하지 않으면 금판이 차가운 느낌의 녹색으로 보였다. 예술가들은 여러 이유로 붉은 기운이 도는 금색을 선호했는데, 빨간색이 빛의 따뜻함(열)과 관련되었던 것도 이유 중 하나다. 빨간색과 금색은 고대부터 연관된 것으로 여겨졌다. 이들의 친연성은 색의 체계에 대한 아주 오래된 관념의 잔류물일 것이다(10-11쪽과 113-123쪽, 그리고 275-278쪽 참조). 기원전 5세기에 그리스 철학자 데모크리토스는 자신의 저서(존재만 전해지는)에 세계를 이루는 4원소(흙, 물, 공기, 불)와 4가지 기본색의 관련성을 기록했다. 빨간색이 불과 동족이라는 사고 체계에서는 금색을 만들기 위해 빨간색과 흰색을 섞었다. 이 14세기 제단화에서 빨간색 점토로 된 바탕은 색의 의미에 관한 이러한 아이디어를 암시한 것일 수도 있다. 부드럽게 받쳐 주는 점토가 없었다면 금판이 엉성하게 보였을 수 있다. 점토 위에 얹은 금판은 연마하여 광채가 나게 만들었다. 도금업자는 나무 손잡이에 고정된 돌을 연마재로 사용할 수 있었다. 그러나 첸니노 첸니니는 자신의 저서에서 사파이어, 에메랄드, 혹은 루비가 가장 뛰어난 연마재라고 기술했다.

　이 작품에서 금색은 지나치게 많이 사용되었을 뿐만 아니라 이를 상세히 묘사하기 위한 갖가지 기법들이 사용되었다. 광배(인물의 머리 등에 광명을 묘사한 원광*)와 다른 세부들은 첸니노 첸니니가 압형을 하거나 뚫는 식의 장식적 도안이 '우리들의 가장 빛나는 가지들 중 하나'라고 묘사한 것으로 상세히 설명할 수 있다. 예술가들은 작품 표면을 한층 돋보이게 만들고자 (공방마다 다른) 장식적인 도안을 찍었다. 도금은 작품의 많은 가장자리가 해당 작품이 걸릴 교회의 부드러운 빛 속에서 어른거리는 빛을 붙잡을 수 있게끔 뚫리거나, 이랑을 만들거나, 조정되었다. 또한 여기에 새겨진 선들

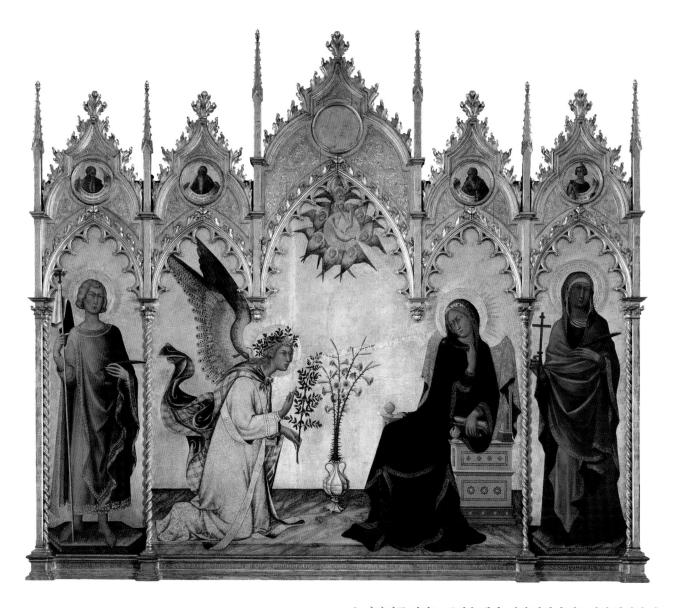

은 이야기를 전하는 구실을 했다. 멋진 광선이 비둘기의 입에서 나
와 성모 마리아의 머리로 뻗어 간다. 광선은 성모와 천사 가브리엘
의 광배에서도 나온다. 몇몇 부분은 돋을새김pastiglia으로 도드라
지게 했는데, 특히 성모에게 건네는 가브리엘의 인사는 만화에 나
오는 말풍선처럼 볼록한 글씨로 되어 있다. 가브리엘이 걸친 화려
한 망토는 도금한 표면에 물감을 바르고 그 물감을 조심스럽게 긁
어 돋을새김 같은 효과를 내는 기법인 스그라피토sgraffito로 제작했
다. 긁어낸 부분은 아래 있던 금이 드러나면서 금과 물감이 혼합되
어 복잡한 무늬가 생겼다.

산드로 보티첼리
〈비너스의 탄생〉
1484-1486년경, 캔버스에 템페라, 172.5×278.5cm,
우피치 미술관, 피렌체

6

피렌체 르네상스를 대표하는 화가 중 한 명인 산드로 보티첼리 Sandro Botticelli(1444/1445-1510)는 자신의 시대를 상징하는 초월적이고 고도로 지적인 예술을 창조했지만 주제와 기법, 재료는 전통을 고수했다. 그의 걸작 〈비너스의 탄생〉은 고대, 중세, 르네상스의 문화적 자극의 혼합물이다.

15세기 후반에 중부 이탈리아의 예술가들은 금을 이전처럼 즐겨 사용하지 않았다. 그들은 보다 자연스러운 표현을 추구했다. 당대에 큰 영향력을 행사했던 인문주의자 레온 바티스타 알베르티는 『회화론』(1435-1436)에서 금이 권위를 부여한다고 하면서 금을 남발하는 예술가들을 비난했다. "금을 직접 바르기보다는 다른 색을 이용해 금인 것처럼 보이게 하라… 예술가가 존경과 찬탄을 받는 것은 그가 쓰는 색 때문이다." 그럼에도 보티첼리(알베르티의 다른 목표인 회화를 위한 시적 발명을 성취한 인물)는 작품의 여러 중요한 부분에 얼핏 보면 잘 보이지 않을 정도로 섬세하게 금을 사용했다. 이 작품에서도 섬세한 금색 선들은 비너스의 부자연스럽게 긴 머리카락을 따라 흐르고, 그녀가 서 있는 조개껍데기 가장자리와 윤곽에도 자리 잡았다. 서풍 제피로스가 비너스를 해안으로 밀어내

고 있는데, 제피로스의 날개와 머리카락도 금으로 강조되었다. 물의 나무들과 공중에 떠 있는 꽃들도 금색 터치로 풍요로운 느낌을 전한다. 보티첼리는 금을 물감처럼 사용했다고 한다. 금을 미세한 분말로 만들어 달걀흰자나 아라비아 고무 같은 고착제와 섞어 발랐는데, 마른 다음에 세심하게 벗겨 내면 광채만이 남았다. 재료를 조개껍데기에 담아 섞었다고 하여 '셸 골드shell gold'라고도 했다.

보티첼리가 금을 사용한 방식은 비자연적이며 초월적인 효과를 냈다. 이때 금은 촉각적인 영역을 넘어 시각마저 바꾸었다. 다른 재료들도 미묘한 효과를 냈다. 화가는 화면에 곱게 빻은 설화석고를 칠했고, 투명한 효과를 내기 위해 템페라 물감을 묽게 썼다. 이 장면에서도 빛나는 유백색의 별세상으로 교묘하게 스며들어 있다. 보티첼리는 실제 세계가 아니라 고전주의적인 고대의 그것과 대항해 더욱 우아하고 완벽한 양식 구현을 목표로 삼았다. 비너스의 포즈는 이교도의 신화와 고대 조각품들을 참조했다. 그가 묘사한 이야기는 고전적인 관념과 당대의 관념으로 여과되었다. 그림의 주제는 역사와 르네상스 문학에 바탕을 두었고, 재료와 기법 역시 완전히 독특한 표현을 위해 좀 더 현대적인 관습과 혼합된 오래된 관습에서 영감을 얻었다.

벤베누토 첼리니
〈소금 그릇〉
1540-1543년, 에나멜과 상아, 26×34cm, 미술 역사 박물관, 빈

7

재료로서 귀중하고 풍성한 금은 국가의 예술적 요구에도 부응했다. 벤베누토 첼리니Benvenuto Cellini(1500-1571)는 프랑스 왕 프랑수아 1세의 주문으로 순금으로 된 호화로운 소금 그릇을 제작했다. 식탁에 놓기 위해 만들어진 이 그릇의 광휘에는 왕의 사회적-정치적 야망이라는 세속적 의미가 담겼다.

첼리니는 과장이 많이 들어 있는 자서전인 『조반니 첼리니의 아들 벤베누토의 삶』을 피렌체에서 출간했다. 여기서 자신이 소금 그릇을 만들었을 때 왕이 경탄하며 그릇을 덥석 잡고 눈을 떼지 못했다고 썼다. 이 정교한 조각은 상상과 형태의 모든 세계를 아우른다. 대지와 바다는 우아한 여신과 남신의 모습으로 재현되었다. 첼리니는 두 신을 서로 다리를 얽고 있는 에로틱한 분위기로 묘사하면서, 이를 통해 바다의 밀물과 썰물을 암시했다. 바다는 금으로 만들어진 작은 배에 담을 소금을 제공하고, 땅은 첼리니가 디자인한 아치 형태로 된 금의 신전에 넣을 수 있는 비싼 향신료인 후

추를 공급한다. 금으로 된 또 한 인물은 하루의 시간과 바람을 상징하고, 수많은 동물과 바다 생물을 거느린다. 그런데 대체 왜 한낱 소금 그릇을 이처럼 많은 노력과 비용을 들여서 화려하게 치장한 것일까? 프랑수아 1세의 통치 때 염전에서 거두어들인 세금으로 발생한 수입이 국가 전체 수입의 6퍼센트를 넘었던 것도 한 가지 이유였다. 소금과 후추는 16세기 중반의 중요한 정치적 야망을 반영하는데, 왕은 국제 향신료 무역을 통해 프랑스의 경제를 성장시키기를 바랐다. 왕이 향신료를 금만큼이나 가치 있는 대상으로 여긴 것은 이상하지 않다. 게다가 왕실의 식탁에서 소금 그릇의 지위는 각별했다.

금이 가진 호환 가치 때문에 금으로 만든 작품 다수가 녹여졌기 때문에 첼리니가 금으로 제작한 중요 작품 가운데 이것만이 현존한다.

페트뤼스 크리스튀스
〈자신의 가게에 있는 금세공사〉

1449년, 오크 패널에 유채, 100.1×85.8cm, 메트로폴리탄 박물관, 뉴욕

8

귀중한 금을 작품에 직접 이용하는 대신에 금을 묘사한 작품들이다. 페트뤼스 크리스튀스Petrus Christus(1410년경-1475/1476)는 우리를 15세기 브뤼헤의 한 금세공업자의 작업실로 안내한다. 화가는 유화 물감만으로 유리, 장신구, 저울뿐 아니라 영롱한 귀금속을 실감 나게 묘사했다. 한 커플이 결혼반지를 사러 왔다. 그들의 반지는 지금 저울 위에 놓여 있다. 오른편에는 세속적이고 종교적인 물품들이 함께 진열되어 있다. 원료(산호, 금, 수정, 진주)와 그것들로 만들어진 물품(브로치, 반지, 벨트 버클, 성찬식을 위한 용기)은 진짜 금처럼 보이게끔 채색되었다.

16세기에 베네치아 화가 티치아노는 금이 등장하는 신화를 그렸다. 다나에의 아버지는 아직 태어나지도 않은 손자에게 자신이 살해당할 것이라는 예언을 받는다. 겁이 난 그는 자신에게 내려진

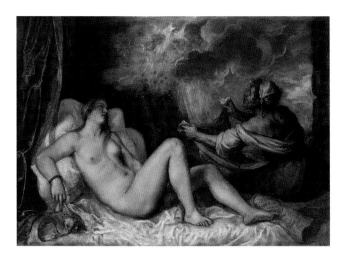

티치아노
〈황금 비를 맞는 다나에〉

1560-1565년, 캔버스에 유채, 129.8×181.2cm,
프라도 국립 박물관, 마드리드

바딘 자하로프
〈다나에〉

2013년, 혼합 매체, 다양한 크기, 러시아 파빌리온 설치,
베네치아 비엔날레

끔찍한 예언을 피하고자 딸을 탑에 가두었으나, 다나에에게 욕정을 품은 제우스가 구름으로 변신해 그녀의 방으로 들어가서는 황금 비를 내려 그녀를 임신하게 만들었다. 이렇게 태어난 페르세우스가 훗날 다나에의 아버지를 죽임으로써 예언은 실현되었다. 티치아노는 온통 금빛으로 작품을 채웠다. 금빛 찬란한 광채는 제우스가 변신한 무정형의 금색 구름에서 나오는데, 다나에와 그녀가 누워 있는 침대를 밝게 비춘다. 옆에서 주름 많은 하녀가 따뜻한 금빛 바깥으로 쏟아지는 금화를 받으려고 달려든다. 하녀와 배경은 어둡고 차가운 색조로 그려져 금이 더욱 도드라진다. 화가는 색을 층층이 얹는 대신 나란히 칠했고, 물감 층이 글레이즈처럼 겹치게 했다. 색은 관람객의 눈에서 혼합된다. 특히 구름에서 쏟아지는 황금 비에서 이러한 양상은 뚜렷하다. 화가의 거침없는 붓질에서 구름의 모양이 떠오른다.

다나에의 이야기는 티치아노가 작품을 완성한 지 4백50년이 지나서도 다른 예술가들에게 영감을 주었다. 바딘 자하로프Vadim Zakharov(1959-)는 현대적인 관점에서 이 이야기를 재해석해 공연으로 만들었다. 그는 아트리움의 위에서 자신이 디자인한 금화를 비처럼 아래로 떨어뜨렸다. 그리고 여성 관람객만이 우산을 쓰고 작품에 접근해 바구니에 금화를 담을 수 있게 했다. 금화는 계속 재활용되었다. 작가는 이 퍼포먼스를 통해 젠더와 권력의 관계를 드러냈다.

〈검은색과 금색의 밤: 떨어지는 불꽃〉

1875년, 패널에 유채, 60.2×46.7cm, 디트로이트 미술관, 미시간

제임스 휘슬러James Whistler(1834-1903)가 금색 물감으로 만든 얼룩과 점들은 사실적인 묘사는 아니지만 불꽃놀이를 떠올리게 한다. 이 그림을 둘러싸고 법적-미적 논쟁이 있었다. 당시 최고의 비평가였던 존 러스킨John Ruskin(1819-1900)이 휘슬러의 그림은 '대중의 얼굴에 물감 통을 던지는 것'과 같으며 이를 판매하려는 시도는 '의식적인 사기'라며 비난했다. 금색 하이라이트가 점점이 박힌 이 부정형의 어두운 화면에서 어떤 예술성도 보지 못했기 때문이다. 휘슬러는 그를 명예 훼손으로 고소했다. 재판은 휘슬러가 그리던 불꽃놀이만큼이나 대단한 관심을 끌었다. 그렇게 예술에서 서사, 재현, 기술적 마무리와 전체적인 조화가 갖는 의의를 둘러싸고 재판이 진행되었다. 결국 휘슬러가 승소했지만 재판에 너무 많은 비용이 들어갔던 탓에 그만 파산하고 말았다.

휘슬러는 주제보다 색을 내세운 제목을 붙였다. 그리고 문학적이거나 서술적인 묘사도 하지 않았고, 심지어 시각적인 중개자도 없는데도 관람객에게 예술을 자체의 언어로 받아들이라고 요구했다. 그는 그 언어를 '선, 형태, 무엇보다 색의 배열'이라고 불렀다. 구체적인 장소와 시간에서 시작되지만(밤의 크레모른 가든), 다큐멘터리처럼 기록하기보다는 자족적인 방식으로 정제해 새로이 만들었다. 순식간에 덧없이 사라지는 불꽃놀이를 곧이곧대로 보여 줄 수는 없기 때문이었다. 대신에 불꽃을 암시하는 미묘한 터치를 넣었다. 그리고 나중에 자신의 작업실에서 작품을 마무리하기 위해 주의 깊게 불꽃놀이를 관찰했다. 야외에서 시작한 그림이라도 반드시 실내에서 마무리해야 한다고 여겼기 때문이다.

휘슬러는 색의 조화를 가장 중시했고 캔버스에 물감을 칠하기 전에 주의 깊게 색을 계산했다. 덕분에 전체적으로 색조는 절제되었지만 뉘앙스는 놀라울 정도로 풍성했다. 그를 추종했던 어니스트 페놀로사는 "휘슬러가 구사한 회색은 그 안에 갇힌 색들로 요동친다"라고 썼다. 화가는 물감을 칠하기 전에 밑 색을 칠해서 이와 같은 효과를 얻었다. 채색된 바탕(때로는 빨간색, 때로는 진회색, 하지만 절대로 흰색은 아닌)은 스며든 색조로 둘러싸였다. 그리고 나서 그 위에 물감, 테레빈유, 유향수지 바니시를 혼합해 희석시킨 오일과 함께 채색했다. 색상과 톤은 물감의 두께와 칠하는 방식을 통해 주의 깊게 제어했고, 밑 색이 드러나는 단계도 다양하게 조절했다. 아직 물감이 마르지 않은 상태에서 붓질하고 바림하고 닦고 문질러 나름대로 조화로운 화면을 만들었다. 그는 이런 식으로 모든 색을 미리 정해 놓고는 가차 없이 작업했다. 결과물이 기대에 미치지 못하면 모두 긁어내고 다시 시작했다. 마지막으로 하이라이트를 칠하고서 햇빛에 말렸다. 다음날에는 앞서 만든 색으로 몇 군데

를 세부적으로 손질했다.

1878년에 러스킨과의 재판에서 그가 그린 풍경을 '정확한 재현'이라고 할 수 있겠느냐는 질문을 받은 휘슬러는 "그건 누가 보느냐에 달렸죠. 내 모든 작업은 오로지 색을 조화롭게 만들기 위한 것입니다"라고 답했다.

10 구스타프 클림트Gustav Klimt(1862-1918)는 열정적으로 키스하는 연인을 그렸다. 이들은 언제인지 알 수 없는 시간 속에 어딘지 알 수 없는 비현실적이고 빛나는 공간에 둘만 있다. 관능적이고 촉각적이며 빛이 넘치는 호화로운 공간이다. 메시지는 금색과 은색이 지닌 광학적 특성과 문화적 의의를 통해 전달된다.

눈을 감고 있는 얼굴과 손발 같은 일부만 사실적이고, 화면 대부분은 호화로운 금으로 된 추상적인 패턴과 장식이 차지한다. 서로를 포옹하고 있는 두 사람은 화면 한복판에서 암시적인 형태를 이룬다. 유기적이고, 수직적이고, 남근을 연상케 하는, 가장 빛나는 구성 요소이자 가장 풍성한 패턴이다. 그들의 평평한 형태는 그림자나 깊이감이 전혀 없는 장식 자체다. 이 장식은 연인들을 감싸는 옷, 심지어 그들 머리의 후광까지 암시한다. 여성이 입은 긴 옷은 소용돌이와 원형 무늬로 가득하다. 남성이 입은 옷은 직선과 사각형 무늬다. 인물들의 의상과 달리 더 어두운 금색 배경은, 이 거대한 사각형 구성에서 두 남녀의 바깥쪽으로 확장된다. 금색 속의 금색은 일상을 벗어난 특별한 세계를 가리킨다.

클림트는 작품에 여덟 종류의 금박을 사용하여 다채로운 효과를 냈다. 모양이 다른 금판과 금박의 두께에도 변화를 주었다. 색도 미묘하게 다양하다. 빛은 금박 위에서 조금씩 다르게 반사되었다. 몇몇 부분은 금박을 입히기 전에 젯소를 사용해 표면을 도드라지게 만들었고, 몇몇 부분은 금을 한 겹 이상 쌓았다. 그는 금색 층 위에 물감을 반투명하게 바르고 나서 맨 위에 다시 금을 발라 색을

구스타프 클림트
⟨키스⟩
1907-1908년, 캔버스에 유채, 금박과 은박, 180×180cm,
벨베데레 궁전, 빈

굴절시켰다. 여기저기서 금의 조각들이 다채롭게 빛난다.

클림트는 금은세공업자인 아버지 때문에 어렸을 때부터 금에
둘러싸여 자랐다. 1903년에 이탈리아 라벤나를 여행한 그는 비잔
티움의 금빛 모자이크가 뿜어내는 힘에 경도되었다. 모자이크의
평평함과 패턴으로서의 성격에 이끌렸고 개별적으로 채색된 테세
라의 작은 부분으로 분해되어 드러나는 색의 역동성(108-109쪽 참

조)에 끌렸다. 몇 년 뒤에 자신의 '황금시대'에서 작가는 라벤나에서 경험했던 숭고함의 경험에 근거한 예술을 창조했다. 그리고 세속적-감각적인 아이콘을 창조하는 데 금색을 사용했다.

로버트 라우션버그
〈무제〉(금색 회화)

1953년경, 천 위에 금박, 메소나이트 위에 풀, 나무와 유리 프레임,
31.1×32.1×2.9cm, 현대 미술관과 솔로몬 R. 구겐하임 박물관, 뉴욕

위대한 대중 예술가 로버트 라우션버그Robert Rauschenberg(1925-2008)는 하나의 색으로 된 작품을 통해 기존의 가치관을 무너뜨리고, 우리로 하여금 모든 색을 수용하도록 이끌었다. 스스로가 '진부한 연상'이라 불렀던 몇몇 단색 회화 연작을 통해 그는 의미나 상징에 대한 일반적인 기대에 도전했다. 그리고 새로운 것이라면 뭐든지 혁신적인 시도를 받아들여야 한다고 주장했다. 이러한 관점에서 보자면 으리으리한 금도 저속한 물질 중 하나로, 더 이상 고유한 표현이나 가치를 지니지 않는다. 자신의 관점을 시험하기 위해서 라우션버그는 금박(정교하고 정제되며 또한 역사의 예술적 전통과 공명하는)으로 덮은 콜라주를 화장지로 구성된 유사한 구조의 콜라주와 짝지었다. "나는 이 두 그림을 주의 깊게 살펴봤지만 어느 쪽이 더 나은지 알 수 없었다… 한쪽이 무슨 이야기를 하든 다른 쪽도 마찬가지로 보인다."

금색은 라우션버그의 단색화 연구의 정점이었다. 작가는 하나의 색조나 색의 한 가지 조합이 만들어 내는 효과의 특별한 뉘앙스를 탐구했을 뿐만 아니라 일반적인 의미에서 색에 관한 더 넓은 탐구에 착수했다. 그의 단색화 연구는 서로 다른 색에 초점을 맞추는 단계를 거쳤다. 금색을 위한 단계는 흰색, 검은색, 빨간색의 순이었다. 라우션버그는 한 가지 색에 집중하면서도 다른 색을 배제하지 않았다. 이는 더 깊은 연속체의 일부로 이해할 수 있다.

라우션버그의 단색화 시리즈는 1951년에 그가 온통 흰색으로 된 그림을 내놓으면서 시작되었다. 가정용 라텍스 페인트로 그린 그림이었는데 붓질, 질감, 도드라짐이 전혀 없이 평평했다. 이와 같은 작품들의 실질적인 내용은 그림자가 진 패턴이었다. 압도적으로 고요한 이 작품들은 그들이 걸려 있는 방에서 소리 없는 거울 같은 기능을 했다. 이들 작품은 주변에서 일어나는 모든 것을 드러

냈다. 따로 남겨 둔 밋밋한 표면이 시시각각 바뀌는 빛과 그림자를 비추었기 때문이다. 다음으로 온통 검은색인 그림을 내놓았는데, 이번에는 젖은 신문지를 겹겹이 쌓아 질감을 부각시켰다. 그러나 이번 작품들은 검은색을 색으로 여기지 않는 관람객들에게 다가가지 못했고, 이 작품을 보면서 관람객들은 뭔가를 태우고 파괴하고 누군가를 학대하고 고문하는 행위를 떠올렸다. 라우션버그가 보기에 이것은 자신이 단색 회화를 계속함으로써 떨쳐 내려고 했던, 물질에 대한 단순하고 상투적인 접근이었다. 이어서는 빨간색 회화를 발표했다.

미술사가이자 작가의 친구인 레오 스타인버그는 라우션버그가 색채 실험을 하던 시절에 했던 말을 회고했다. "나는 회화에서 무엇이 좋아 보일지 늘 궁금해. 색일까? 그래서 나는 색을 시도하는 거야." 라우션버그의 금색 연작은 단색 회화 시리즈에 대해 스스로에게 던진 질문의 정점이었다. 한 가지 색을 면밀하게 숙고함으로써 그는 모든 색조에 관한 대화를 시작했다.

루이즈 니벨슨
〈하늘 성당〉
1958년, 나무에 채색, 343.9×305.4×45.7cm, 현대 미술관, 뉴욕

12

루이즈 니벨슨Louise Nevelson(1899-1988)은 고집스러운 단색 조각을 자신의 특징으로 만들었다. 그중에서도 검은색, 흰색, 금색의 세 가지 색을 사용했는데 아무리 복잡하고 세부 요소가 많아도 작품을 한 가지 색으로 칠했다. 이를 위해 작업실까지 따로 마련했고, 각각의 작업실도 작품과 같은 색으로 만들었다. 니벨슨은 "나는 내 눈이 방해받는 것을 원치 않는다", "내가 검은색으로 작업할 때, 나는 내가 만든 검은색으로부터 주의가 분산되는 것을 원치 않는다"고 말했다.

그녀가 만든 작품들은 뉴욕 거리에서 가져온 목제 잡동사니와 쓰레기의 아상블라주assemblage(폐품 등으로 만든 작품*)로 해체되고, 남은 조각들은 새로운 구성에 공존했다. 목재는 재건축 현장, 목재 저장소, 여타 작업장에서 구했다. 브리콜라주bricolage(마구잡이로 이용하는 기법*)에는 램프 장식, 소박하거나 화사한 몰딩, 조각난 의자, 탁자 다리, 계단 디딤판, 난간, 심지어 야구 방망이와 볼링 핀까지 들어갔다. 그녀는 대수롭지 않은 파편 더미에서 이것들을 찾아내서는 웅장하고 신비로운 예술로 바꾸었다. 한 가지 색을 사용함으로써 이질적인 요소들을 통합시킬 수 있었고, 그렇게 개별적인 물건들의 정체성과 과거의 기능을 지워 새로운 존재로 다시 탄생시켰다.

루이즈 니벨슨
〈로열 타이드, 새벽〉
1960-1964년, 나무에 채색, 231.1×160×27cm, 현대 미술관, 리스본

금색 혹은 검은색 층의 아래는 기억의 저류, 과거에 대한 상기와 피난처 혹은 종교적 공간이었다. 하지만 어디까지나 뉘앙스일 뿐, 구체적인 이야기는 아니었다. 색은 모호한 연관성만을 보여 주는 대신 다른 것을 암시했다. 금색 코팅과 검은색 코팅은 서로 다른 의미를 전달했지만, 검은색 코팅의 의미를 이해하지 않고서는 금색 코팅의 의미도 밝힐 수 없었다. 금색 코팅은 빛나고 화려하지만 소박한 충동을 가졌다. 사람들은 잘 알아차리지 못하지만 니벨슨이 보기에 자연은 금빛으로 가득했다. 햇빛은 매일같이 자연의 사물을 비추어 금빛을 만든다. 그녀에 따르면 '위대한 태양을 반사하는' 금은 말하자면 '우주의 진실의 정수'였다. 니벨슨의 금색 코팅은 각각의 요소들의 빛나는 기록인 동시에 물질주의에 대한 기록이었다. "이것은 거창한 상징입니다. 해와 달을 상징합니다. 금은 땅에서 나온 원초적인 것이지만 세련되고 화려합니다."

니벨슨이 사용한 금색은 그것을 그녀의 검은색과 대비시켰을 때 가장 잘 이해할 수 있다. 그녀는 검은색이 불러일으키는 풍요로운 연상을 금색의 그것만큼이나 중요하게 생각했다. 작가가 구사한 검은색은 빛나는 금의 안티테제(반정립*)였다. 밋밋하고 광택 없는 표면 처리는 그것이 겉면 아래에 숨긴, 결합된 여러 물건을 가리는 어둡고 신비로운 차폐물이 되었다. 니벨슨은 검은색이 그 무엇보다 많은 것을 말해 준다고 주장했다. 검은색은 색이 아니라고 스스로 말했던 것과 달리, 검은색을 모든 색을 포함한 완전한 색이라고도 했다. 그래서 "검은색은 모든 색 중에서 가장 귀족적이다", "검은색만큼 전체성을 느끼게 하는 색은 달리 없다. 검은색은 평화의 색이고, 위대함의 색이고, 고요함의 색이고, 역동성의 색이다"라고 했다.

13 제프 쿤스Jeff Koons(1955-)가 빛나는 금색과 흰색의 싸구려 보석으로 만든 실물 크기의 작품은 예술과 키치 사이에서 진동한다. 쿤스는 명성에 초점을 맞추고 대중문화의 접근성을 포용한 자신의 작품에서 가수 마이클 잭슨을 주제로 내세웠다. 1980년대 대중문화의 아이콘을 다른 시대의 기법, 재료, 색으로 만든 이 작품은 조각을 관람객이 범속한 예술로 여기는 어떤 것으로 바꾸었다.

잭슨의 엄청난 인기와 열정은 쿤스에게 감명을 주었다. 쿤스 자신은 예술을 통해서 가능한 한 많은 이들과 소통하려는 욕망을 드러내면서, '부르주아에게 이런 것을 받아들이라고 하면서', 대중매체의 취향과 주제를 즐겨 다루었다. 그는 잭슨이 자신의 애완 침팬지 '버블'과 함께 찍은 광고 사진을 갖고 작업했다. 그런데 쿤스가 작품을 제작하는 동안 잭슨이 여러 차례 성형수술을 받았기 때

문에 다수의 사진이 필요했다. 그 사진들로 예술가는 바뀐 얼굴로
도 대중 앞에 모습을 나타냈던, 절정의 명성을 누리던 잭슨을 형
상화했다.

쿤스는 실제 색상 대신 금색을 사용했다. 서로 어울리는 옷을
입은 잭슨과 침팬지의 피부는 요란하게 번쩍이고, 잭슨의 곱슬머
리와 침팬지의 털에는 금이 흩뿌려져 있다. 잭슨은 흑인이지만 백
인처럼 보인다. 쿤스는 도기 재료 사용에 18세기의 예술적 취향과
제작 방식을 반영했다. 당시 유럽 궁정들은 고품질의 도자기 생산
을 위해 경쟁적으로 공방을 만들고 여기서 재료를 가공해 섬세한
제품을 만들었다. 반투명한 도자기는 '화이트 골드'라 불렸는데,
귀족의 세계에서 식기로도 또 섬세하고 우아한 인물상으로도 가
치가 높았다. 이로부터 2백50년이 지난 뒤에 쿤스가 이와 같은 도
기 제조법을 가져다 쓰면서 인물을 기념비적 크기로 탄생시켰다.
물론 기법도 주제도 커다랗고 반짝이고 요란한(섬세하고 고상한 것
과는 거리가 먼) 것으로 바뀌었다. 공통점은 18세기의 도기 제조업
과 마찬가지로 쿤스는 작품을 감독만 하고 실제 작업은 전문가들
이 했다는 사실이다.

금의 빛나는 표면은 부와 명성을 나타내지만 광택 역시 집요하
게 표면을 강조한다. 매체로서의 금은 과거의 깜찍한 장신구를 떠
올리게 하는데, 제프 쿤스는 자신의 작품에서 금을 경박한 기법과
거대한 스케일로 재탄생시켰다.

대중성과 엘리트주의, 진부함과 독창성, 보편성과 예외성은 모
두 핵심이 되는 금과 결합한다.

제프 쿤스
〈마이클 잭슨과 버블〉
1988년. 세라믹에 채색하고 글레이즈, 106.68×179.07×82.55cm,
샌프란시스코 현대 미술관, 캘리포니아

14 빛나는 금박이 입혀진 이 방은 예술가가 자신의 죽음을 위한 일종
의 연습으로 묘사한, 덧없는 퍼포먼스 조각의 영구적인 결과다. 제
임스 리 바이어스James Lee Byars(1932-1997)는 벽, 바닥, 천장이 모
두 금으로 된 공간을 만들었다. 꼭대기부터 바닥까지 덮은 금은
경계를 허물고 무한을 암시하면서도 이곳에 들어온 사람을 감싼
다. 작가는 자신의 몸과 존재를 예술품으로 사용하여 금실로 짠 옷

제임스 리 바이어스
⟨제임스 리 바이어스의 죽음⟩

1982/1994년, 금박, 크리스털, 플렉시 유리, 280×280×240cm,
마리-푸크 브로타에스 갤러리, 브뤼셀

을 입고서는 방에 들어온 관람객들에게 자신의 지시(빨리 눕고 빨리 일어나시오)에 맞춰 퍼포먼스를 행하게 했다. 이를 통해 죽음을 자기 초월적인 것으로 여길 수 있게 했다. 금색 의상을 입은 그의 몸은 순식간에 매끄러운 금빛의 광채로 합쳐져 금의 상징적-시각적 특성으로 구체화되는 추상적인 사고 속에 비물질화되는 것처럼 보였다.

바이어스는 온통 금으로 덮어 잠깐 동안이나마 스스로를 보이지 않게도 만들었다. 첫 번째 퍼포먼스 후에 상여와 같은 대좌를 남겨 두었고, 그 위에 자신의 몸이 있었던 흔적으로 다섯 개의 크리스털을 놓았다. 금색 재료는 양극적인 성격을 지닌다. 화려한 황금색 의상은 일반적으로 오늘날의 사치스러운 취향을 나타내는데, 여기서 경계에 있는 키치는 방의 전체적인 공간에 섞여 들어가 미묘한 성격을 지니게 된다. 경박하고도 초월적인 금박은 긴 예술의 역사에서 사치와 낭비를 상기시킨다. 이때 이 재료가 진짜 금인지 혹은 '합성 금'이라고 불리는, 덜 비싸 보이는 금박인지가 중요할까? 어느 경우든 금은 상품으로의 통화 가치에서 정신적 가치에 이르기까지 높은 수준의 사고를 불러일으키는 추상적 가치였다. 다른 금속과 달리 변질되거나 변색되지 않고, 광채도 영구적이다. 바이어스는 순간적이거나 지속적인 본질을 숙고하기 위해 자신의 작품에 금을 사용했다. 이로써 그의 작품은 세속적이고 초월적이며, 수행적이고 영속적이고, 긍정적이고 자기 부정적이 되었다. 눈부신 공허라고 할 수 있다.

바이어스의 조각적인 퍼포먼스 예술은 동양과 서양, 연극(특히 일본의 노noh〔일본 전통극*〕)과 미술, 철학과 장인 정신의 기묘한 결합을 보여 주었다. 그는 자신의 기본적인 아이디어를 표현하기 위해 시종일관 단색을 사용했다. 금을 동원한 상징주의는 특히 강렬했다. 바이어스는 죽음의 구현이자 삶의 종착점으로 금으로 된 방을 보여 주었는데, 여기서 금의 특징은 영원한 완벽성에 있었다.

15 로니 혼Roni Horn(1955-)의 금은 100퍼센트 순수하고 오염되지 않은 물질로, 고유한 색상과 질감이나 인장 특성을 손상시키는 추가 요소 없이 자체를 나타낸다. 순수 상태의 금은 부드럽고 유연하며, 뚜렷하게 깊다. 따뜻한 금색은 합금과 다르다. 로니 혼은 이 작품을 만들기 위해 1킬로그램에 달하는 금을 약 1백 장의 판으로 만들었다. 판 각각의 두께는 1밀리미터. 너무 얇아 거의 무게가 나가

로니 혼
〈금색 필드〉
1980-1982년, 금, 124.5×152.4×0.002cm, 솔로몬 R. 구겐하임 박물관, 뉴욕

펠릭스 곤잘레스토레스
〈무제〉(플라시보-풍경-로니를 위해)
1993년, 금색 셀로판으로 포장된 개별 사탕, 무한한 공급, 전체 크기는 설치에 따라 다양함. 이상적인 무게 544kg, '골드러시: 금으로 만들어진 또는 금을 주제로 한 현대 미술의 설치 장면', 뉘른베르크 미술관, 2012/2013년
© 펠릭스 곤잘레스토레스 재단, 안드레아 로젠 갤러리의 허가, 뉴욕

지 않을 정도로 가볍고, 거의 두께가 없어 비현실적인 느낌을 주는 이 황금 판은 바닥에 바로 놓여 있다.

혼의 관심사는 금의 문화적이나 은유적 역사가 아니라, 금의 물리적 속성이었다. 작가는 자신이 현상적인 연구라기보다는 경험적인 것으로 묘사한 것 속에서, 금과 빛의 관계에 초점을 맞추었다. 이 지점에서야 대상의 깊은 의미가 드러난다고 생각했기 때문이다. 빛이 금의 표면을 비추면, 마치 광휘의 신비로움 속에서 뿜어 나오는 것처럼 표면에 빛이 가두어진 것처럼 보인다.

펠릭스 곤잘레스토레스Felix Gonzalez-Torres(1957-1996)는 혼의 〈금색 필드〉를 처음 보고 곧장 혼과 친해졌고, 서로의 예술에 대한 생각을 나누었다. 이는 향후 두 예술가의 작업 방향을 결정했다. 후에 에이즈 진단을 받고 투병했던 곤잘레스토레스는 자신이 꿈꾸었던 치유의 장을 이 작품에서 발견했는지도 모른다. 그는 이 조각을 새로운 종류의 풍경화라고 불렀다. 너무 얇아 바닥과 하나가 된 것처럼 보이고, 너무 가볍고 초월적이어서 현실의 것이라기보다는 상상에서나 존재하는 것처럼 보인다는 의미였다. 작품의 내적인 빛을 경험한 곤잘레스토레스는 숭고한 자연적 현상을 혼의 작업의 흡인력과 연관시켰다. "그 뒤로 일몰을 볼 때마다 그 작품이 떠올랐다."

곤잘레스토레스의 〈무제〉는 금, 색, 사회적 혹은 정치적 권리, 사랑, 덧없음, 채움에 대한 생각을 제시하기 위해 재료와 형태를 비틀면서 대화를 이어 간다. 작가는 무려 544킬로그램의 사탕을 바닥에 쏟아 놓았다. 하나하나 금색으로 포장된 사탕은 설치를 맡은 사람의 선택에 따라 더미나 언덕, 혹은 침대나 어떤 모양으로도 쌓을 수 있다. 관람객들은 사탕을 먹거나 가져갈 수도 있었는데, 이로써 그들은 작가와 작품을 공모하게 되었다. 금색 사탕이 사라지면 예술품도 사라지기에 끊임없이 새 사탕이 공급되었다. 곤잘레스토레스는 에이즈로 세상을 떠났다. 그의 추도식에서 로니 혼은 이렇게 말했다. "나는 너를 온 세계로 보낼 은유에 참여할 때 작고 먹을 수 있는, 밝게 칠한 사탕에 매료되었다. 나는 너와 함께 세계를 수분受粉시킬 호박벌이다."

금은 은유나 경험, 순수한 물질, 혹은 금처럼 보이는 어떠한 형태로든 관람객에게 다른 세계를 내보이며 빛난다. 두 사람은 금색을 공유하며 매체와 관계에 대한 미학적인 대화를 나누었다.

"자연에는 우리가 생각하는 것보다
더 많은 금색이 있다.
왜냐하면 햇빛은 매일 대상을 비추고,
금색을 반사하기 때문이다."

_루이즈 니벨슨

"이 색은 정말로 독성이 강하다…
노란색을 입에 묻히지 않도록
주의하지 않으면 몸이 상할 수도 있다."

_첸니노 첸니니

노란색Yellow

노란색의 역사는 예술에서 왜 재료가 중요하며, 예술가들이 어떻게 재료를 얻고, 그것을 구하는 방식에 따라 작품 내용이 어떻게 바뀌는지를 보여 준다. 몇몇 노란색은 아름다운 만큼 위험하기도 했지만 모든 노란색이 위험했던 것도 또 안료에서 나왔던 것도 아니다. 질베르토 조리오와 볼프강 라이프는 각각 황과 꽃가루로 노란색을 만들었는데, 이 색다른 재료가 그들 작업의 핵심이었다. 노란색 재료를 만드는 라이프의 개인적이고 수고로운 과정과 달리, 반 고흐와 윌리엄 터너가 활동했던 19세기에는 색 판매상이라는 새로운 직업이 등장했다. 색 판매상은 색을 대규모로 유통하는 방식을 확립했고, 예술가들에게도 더 좋은 색을 많이 얻을 기회를 주었지만 이와 함께 뜻밖의 양상이 전개되었다.

노란색을 살펴보노라면 색의 이론과 광학의 진전을 비롯하여 앞에서 나왔던 몇몇 문제를 숙고하게 된다. 이러한 고찰들은 반 고흐, 터너, 폴 세뤼시에의 작품을 탐구하는 데 필수다. 또한 모리스 드니와 폴 고갱의 작품은 색을 이성적이고 합리적으로 다루는 태도와 색을 주관적이고 비자연주의적인 방식으로 다루는 태도의 길항 관계를 보여 준다. 요하네스 페르메이르가 구사했던 노란색과 파란색의 조합, 반 고흐가 구사했던 의미심장한 노란색과 라일락색의 조합이 특징적인 색의 쌍이다.

개인적이고 문화적인 차원에서 노란색을 쓰는 경우에는 이론의 구애를 받지 않았지만 조토의 〈유다의 입맞춤〉처럼 색은 특정 서사나 인물과 관련되었다. 칸딘스키와 파울 클레는 색과 음악이 합쳐지는 신경 현상의 맥락에서, 소리와 시각 예술의 관계를 숙고했다. 강렬한 색을 서랍에 담은 엘리오 오이티시카의 작품은 색에 대한 특유의 입장에 대해 이야기해 준다.

어둡고 차분한 색들 속에서 노란색의 확고한 밝음은 자체로 주의를 환기시키는데, 조토는 이런 속성을 멋지게 활용했다. 터너, 고갱, 오이티시카 또한 관람객이 특정 지점에 주의를 기울이도록 하는 데 노란색을 사용했고, 조토가 만든 섬세한 노란색 구체는 관람객을 작품 앞으로 끌어들였다. 클레와 요제프 알베르스 같은 예술가들은 노란색이 다른 색과 함께 조형적인 효과를 내는지에 대한 교육 프로그램을 만듦으로써 색의 변화하는 효과가 단순한 실행이 아니라 그 자체로 예술임을 증명했다.

카이 로 페이지(『켈스의 서』fol. 34r에서)

8세기 후반, 양피지 위에 안료, 33×25.5cm,
트리니티 대학교 도서관, 더블린

이 호화로운 필사본 페이지의 표면은 금으로 덮인 것처럼 보이지만, 금이 아니라 안료로 만든 색이다. 『켈스의 서』를 만든 수도사들은 다루기 위험한 천연 광물인 웅황에서 이와 같은 풍성한 노란색을 얻었다.

복잡한 나선형으로 얽힌 패턴, 잘 짜이고 암시적인 동물 형상 모티프는 '그리스도'의 이름 철자 중 앞쪽 두 개의 문자로 구성된 엄청나게 복잡한 모노그램으로, 디자인은 장식 외에도 상징적인 의미를 담고 있다. 학자들은 이것이 그리스도를 생명의 원천으로 표현한 것이라고 해석했는데, 고도로 양식화된 디자인에서 고양이와 쥐는 대지, 나비와 천사는 공기, 물고기는 물을 상징한다. 책장을 메우는 끝없이 이어진 섬세한 색과 선의 띠는 당대의 장신구와 금속 세공을 연상시킨다. 여기서 노란색은 금으로 인식되었는데, 굴절률이 좋은 웅황을 분쇄하여 안료로 만들면 입자들이 빛을 반사했기 때문이다.

노란색 비소 황화물(웅황)과 오렌지색을 얻을 수 있는 빨간색 비소 화합물(계관석)은 고대부터 사용되었고, 독성도 익히 알려져 있었다. 다른 광물들처럼 웅황은 약품으로도 사용되었고, 예술가의 안료로도 사용되었다. 고대 메소포타미아의 의학서에 언급되어 있고 후에 그리스와 로마의 작가들은 이를 탈모제나 반대로 머리카락이 빠지는 것을 늦추는 데 효력이 있다고 여겼다. 대 플리니우스와 몇몇 이들은 황석黃石으로 알려진 이 광물의 아름다움을 언급했고, 금을 함유하고 있다고 믿으면서도 한편으로는 경계했다. 중세 때 첸니노 첸니니는 자신의 저술에서 웅황과 계관석의 자연 상태와 합성물에 대해 기술하면서 경고를 덧붙였다. "이 색은 정말로 독성이 강하다… 노란색을 입에 묻지 않도록 주의하지 않으면 몸이 상할 수도 있다." 이처럼 노란색은 위험하다고 알려져 있었으나 베네치아 예술가들은 소량이나마 이 안료를 계속 사용했다. 1584년에 잔 파올로 로마초는 가열한 웅황이 내는 금색을 사용하는 것이 베네치아 화가들의 비결이라고 썼다. 조반니 벨리니 Giovanni Bellini (1430/1435-1516)와 티치아노가 그린 〈신들의 축제〉에서 실레노스(그림 왼편에 당나귀를 안고 있는 노인*)가 입은 오렌지색 망토는 계관석에서 얻은 안료를 칠한 것이다. 당시에 베네치아는 수많은 이국 물품을 접할 수 있는 국제 무역의 중요 거점이었을 뿐만 아니라 색 판매상을 통해 온갖 예술 재료가 유통되던 곳이었다. 이탈리아의 다른 지역이나 다른 유럽 국가의 예술가들이 약국이나 식료품점에서 원료를 구입했던 것과 달리, 베네치아에서는 한 세기나 앞서 새로운 색 산업이 등장했다. 베네치아에는 회화, 도자기, 염색, 그리고 유리 제조에 필요한 재료가 넘쳐 났

조반니 벨리니, 티치아노
〈신들의 축제〉
1514/1529년, 캔버스에 유채, 170.2×188cm, 내셔널 갤러리,
워싱턴 DC

다. 이 때문에 베네치아 화가들은 여러 색을 마음껏 쓸 수 있었다. 색 판매상들은 유리와 모래 같은 특이한 재료를 물감에 섞었다. 이를 바탕으로 벨리니와 티치아노 같은 예술가들이 기성 재료와 새로운 재료를 함께 사용하면서 대담하고 새로운 방식으로 작업할 수 있었다.

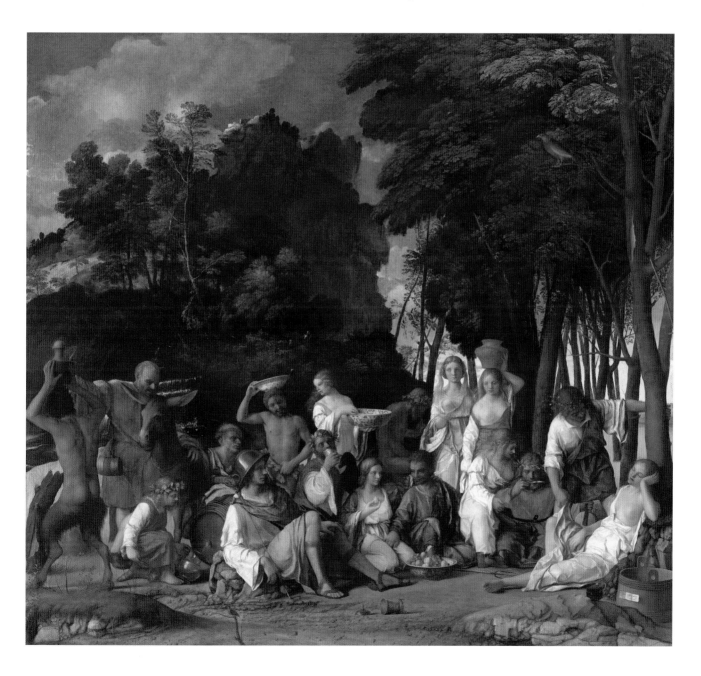

본도네의 조토
〈유다의 입맞춤〉

1303-1306년, 프레스코, 200×185cm, 스크로베니 예배당, 파도바

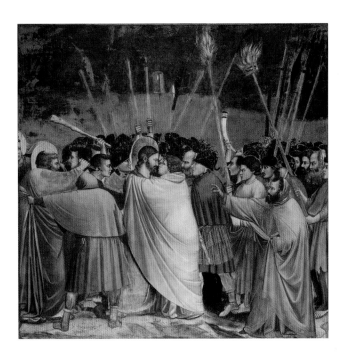

색은 조형적-시각적 특징을 통해 서술적 의미를 전달한다. 특정 색이 놓인 상대적인 가치는 구성에서 빛을 발하고, 주의를 환기시킬 수 있다. 조토의 회화에서는 노란색이 그런 구실을 한다. 그림 한복판에 자리 잡은 노란색은 조용히 움직이는 인물들 사이에서 눈길을 끈다.

유다의 존재는 압도적이다. 배신행위를 하는 모습으로 묘사된 그는 밝은 노란색 망토로 그리스도를 감싸고 있는 것처럼 보인다. 조토는 형태를 구축하고, 특히 색을 통해 절정의 순간을 보여 주기 위해 세부를 생략했다. 유다의 옷에는 아무런 장식적인 테두리나 문양이 없다. 이것은 절체절명의 순간에 팽팽하게 맞서는 두 얼굴을 감싼 노란색 쐐기라고도 할 수 있다. 왜냐하면 노란색은 어떤 색보다 명도가 높아 단연 눈에 띄기 때문이다. 예술가의 목표가 통일되고 균형 잡힌 색조를 만드는 것이라면 노란색은 까다로운 과제가 된다. 하지만 예술가는 명도의 불균형을 택할 수도 있다. 조토가 그렇게 했다. 여러 색 가운데 하나의 색이 목소리를 높인다. 노란색은 공격적이다.

14세기 무렵까지 기독교 미술은 대중에게 종교적인 가르침을 전한다는 목적으로 문맹의 신도들도 '읽을' 수 있게, 색을 특정 인물과 연관시켰다. 이미지를 둘러싼 관례는 실용적이기도 했다. 늘 같은 색 옷을 입는 인물은 알아보기 쉽기 때문이다. 이를테면 유다는 베드로와 달리 종종 노란색 옷을 입었다.

색의 상징에 대한 일반화는 주의 깊게 이루어져야 하지만, 유럽의 길고 복잡한 역사에서 어떤 색은 때로 금지되거나 통제되었다. 색의 상징이 결코 보편적이었던 것은 아니지만 유럽 문화에서 노란색은 사회적으로 소외되거나 위험하게 여겨지는 존재를 나타내곤 했다. 시기와 장소에 따라 다르긴 했지만 13세기부터 많은 문서에서 노란색은 사기꾼, 이단, 그리고 유대인이나 이슬람교도와 같은 주변인을 가리켰다. 가톨릭교회 스스로도 1215년에 공식적으로 노란색을 유대인의 색이라고 규정했다.

요하네스 페르메이르
〈우유를 따르는 하녀〉
1660년경, 캔버스에 유채, 45.5×41cm, 국립 미술관, 암스테르담

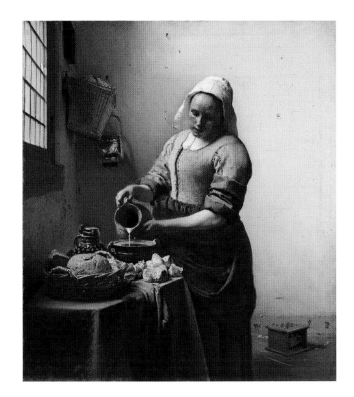

아주 적은 양의 안료라도 능숙하게 사용하면 빛과 같은 느낌을 낼 수 있다. 노란색과 파란색의 연출이 만드는 광학적인 효과는 너무나 사실적이라 카메라로 포착한 것 같은 정도지만, 요하네스 페르메이르Johannes Vermeer(1632-1675)가 날카롭게 관찰하여 화면에 구축한 세계는 현실과 동떨어진 이상적인 세계였다. 복잡하고 섬세한 색, 톤, 질감, 형태와 부피감의 유희는 색과 빛의 효과를 파악했던 그의 뛰어난 역량을 보여 준다.

화면을 구성하는 모든 요소는 조화와 안정성의 빈틈없는 기하학적 구조에 갇혀 있다. 노란색과 파란색은 화면 한복판인 하녀의 허리 부분에서 만난다. 그녀의 노란색 보디스bodice의 색조는 매우 미묘하게 흰색 벽과 그녀가 쓰고 있는 리넨 모자 아래까지 엷게 물들인다. 반면에 파란색 앞치마는 균형 잡힌 실내의 아랫부분을 차지하고서 주름진 식탁보로 이어진다. 아래쪽에서 파란 자국이 물주전자와 우유 그릇 주변에서 뛰노는데, 마치 모자이크처럼 박혀 있다.

우유를 따르는 모습 말고도 다른 것이 많다. 화가는 왼편 창문을 통해 들어오는 햇살의 움직임마저 표현했다. 창문에는 작은 틈을 그려 넣었는데, 그 사이로 보이는 햇빛과 실내의 빛이 얼마나 다른지가 드러나 있다. 그림에서 가장 넓은 부분은 빛나는 벽으로, 변화하는 빛의 움직임을 단계적인 색조로 보여 주는 완벽한 무대가 되었다. 하녀의 오른편에는 밝은 회색을 칠했다. 색조는 그녀의 왼편에서 밝아진다. 화가는 인물과 공간이 만나는 윤곽선을 물감으로 칠함으로써 분위기를 알려 주었다. 오른편에는 섬세하고 거의 알아보기 어려운 흰색 띠가 후광처럼 윤곽을 부각시킨다. 그림자는 빛과 인접한 물체의 상호 유희와 직접적으로 관련된 색조의 범위로 조절되었다.

이 그림에서 가장 강렬한 빛은 테이블 위에 조용히 놓인 빵에 쏟아진다. 화가는 그림 표면에서 튀어나와 흐릿하고 밝은 빛의 조각들처럼 합쳐진 영롱한 하이라이트를 밝은 점들을 찍어 묘사했다. 두꺼운 물감 층은 '착란원'이라고 알려진 광학 현상을 위한 회화적 장치였다. 우리 눈은 빛을 복잡하고 불완전한 방식으로 파악하는데, 초점을 바꾸어 가면서 반짝이는 하이라이트에 확산된 빛의 원으로 인식한다. 페르메이르는 이것을 그림에 담았다.

색과 빛의 상호 작용을 회화적 어휘로 옮긴 것이다. 게다가 종류가 많지 않은 안료(즐겨 썼던 노란색과 파란색의 조합을 비롯해)를 다채롭게 구사했다. 물감은 여러 질감과 빛의 효과를 나타내기 위해 얇게도 두껍게도 발렸다. 거칠고 부드럽고 밋밋하거나 광택 있는 재료를 서로 다른 종류의 붓으로 톡톡 바르고, 미끄러지듯 재빨

리 칠하고, 엷게 칠하고, 점점이 찍고, 묽게 덧칠했다. 덕분에 몇 안 되는 안료로 독특한 시각적 효과를 낼 수 있었다. 빛은 반사되고 굴절되며 똑바로 비치거나 분산되고 눈부시게 하거나 가라앉는데, 화가는 빛의 이런 성질을 색을 이용해 보여 주었다.

윌리엄 터너
〈빛과 색(괴테의 이론): 노아의 대홍수 이후의 아침–『창세기』를 쓰는 모세〉
1843년, 캔버스에 유채, 78.7×78.7cm, 테이트 모던, 런던

4

빛나는 노란색 구형球形이 회전하면서 성경에 나오는 이야기를 전하고, 색 이론과의 대화를 시작하고, 날씨와 대기라는 자연의 숭고함을 보여 준다. 차분한 색을 주로 쓰던 당대의 취향과 다르게 색의 광휘를 보여 주었던 윌리엄 터너William Turner(1775-1851)는 일찍부터 '노란색에 미친 사람'이라는 악평을 들었다. 이 작품이 전시되었을 때에도 '프리즘으로 만든 혼돈'이라며 조롱받았다. 어떤 작가는 우연히 함께 내던져진 원자 같다고도 했다. 존 러스킨이 작품의 의미를 묻자 터너는 수수께끼 같은 대답을 했다. "빨간색, 파란색, 노란색." 하지만 그림과 대답 모두 되는 대로 나온 게 아니라 괴테를 비롯한 여러 사람의 색 분석에 대한 주의 깊은 연구에서 나왔다.

성경에 등장하는 대홍수를 묘사한 연작 중 하나인 이 작품이 색을 조합하는 방식이나 품은 방식은, 색을 밝은 색과 어두운 색이라는 양극단 사이에 있는 것으로 파악한 괴테의 입장과 상통한다. 괴테는 한편에는 '플러스'를, 다른 편에는 '마이너스'를 두는 역동적인 균형(114-115쪽)에 대해 이야기했다. 그가 1810년에 출간한 『색의 이론』은 1840년에 영어로 번역되었다. 터너는 이 책의 복사본을 갖고 있었고 주석을 달기도 했다. 색에 대한 괴테의 접근은 색의 물리적인 부분과 심리적인 부분을 모두 포용했으며, 색의 사용에 내재된 주관성과 상징성을 제시했다. 괴테는 색에 대한 단순한 관찰이 다른 과학적 조사 도구들의 필요성을 충분히 이해하게 한다고 주장했다. 그러면서도 색에 심리적, 도덕적 특징을 부여했고, 색의 상호 작용을 표, 원, 그리고 다른 다이어그램으로 나타냈다. 괴테의 색 체계에서 명도는 색조 그러데이션(색의 어휘) 개념 이상의, 장점과 성격에 관한 개념까지 포함했다. 이 체계에서 노란색은 행동, 빛, 따뜻함, 가까운 거리와 같은 긍정적인 특징을 지녔다. 한편 반대편에 있는 파란색은 절충, 어둠, 약함, 차가움, 먼 거리를 나타냈다.

구약의 대홍수 장면을, 홍수가 지나가고 빛으로 가득한 아침으

윌리엄 터너
〈다이어그램 강의: 색상환 No. 1〉
1824-1828년경, 종이에 수채와 흑연, 55.6×76.2cm, 테이트 모던, 런던

로 묘사한 터너의 입장은 괴테의 양극 체계에 의거한 유희를 암시한다. 그러나 터너의 긍정적인 노란색 소용돌이는 완전하지 않고, 괴테의 이론이나 여타 연구자들이 행한 이론의 모든 측면을 고스란히 보여 주지도 않는다. 선회하는 형태는 기포이며 그 안에는 수증기로부터 일어나는 작은 기포가 수없이 담겨 있다. 이 작품을 전시했을 때 그는 자신이 직접 쓴 시의 단편을 곁에 붙였다.

방주는 아라라트 산에 굳건하게 서 있었다. 되돌아오는 태양은 대지의 축축한 기포와 질투심 많은 빛을 뿜어냈다. 그녀의 잃어버린 모습을 회상하면 저마다 희망의 화려한 외양 뒤에서, 여름의 파리가 뜨고 흩어지고 팽창하고 죽는 초파리와 같은 덧없음을 본다.

노란색의 약속은 무상한 것이었거나, 또는 터너에게 색조는 서사 혹은 미적인 맥락에 의존한 갈등을 일으키는 효과가 있었을 것이다.

어떠한 경우에도 터너는 자신만의 노란색, 빨간색, 파란색을 사용했고, 모든 색을 만들 수 있는 삼원색의 가장 위에 노란색을 두었다. 그림의 의미에 관한 그의 간결한 코멘트는 본질의 표현이자 가장 기본적인 단위를 발견했다는 믿음의 표시였다. 당시에 예술가들 사이에서는 삼원색의 개념이 그리 알려지지 않았지만 이는 시대와 개인적 성향(175-178쪽 참조)에 따라 차이가 있었다. 뉴턴은 일곱 가지 원색을 불러냈고, 괴테는 이에 반대 의견을 내놓았다. 터너의 입장은 독특했지만 기본적으로 19세기에 그가 참조할 수 있었던 문헌을 바탕으로 했다.

5 〈노햄 성, 일출〉의 안개에 광채를 부여하기 위해 화가는 중심적인 노란색을 비롯하여 혼합된 색의 섬세한 막 속에 대기, 공기, 빛, 그리고 건축을 융해시켰다. 터너가 수십 년 동안 풍경으로, 묘사했다기보다는 환기시킨 것이다. 터너는 앞서 그렸던 모티프를 만년에 다시 그렸다. 〈노햄 성, 일출〉은 터너 생전에는 전시되지 않았다. 화가는 이 작품이 대중에 보이기에 충분히 마무리되지 않았다고 생각했던 것 같다. 작품의 위상은 여전히 모호하지만, 특유의 분위기와 대기의 절묘한 표현은 탁월하다. 그리고 예술가의 작업 방식과 색에 접근하는 방식은 통찰을 제공한다.

영국 왕립 아카데미의 충실하고 활동적인 회원이었던 터너는

윌리엄 터너
〈노햄 성, 일출〉
1845년경, 캔버스에 유채, 90.8×121.9cm, 테이트 모던, 런던

자신의 작품을 전시할 때 미완성 그림을 가져왔다. 그리고 전시회 전날 작품에 바니시를 칠하는 행사 중에 마지막 손질을 했다. 이 극적인 퍼포먼스로 작품이 완성되었다. 한 목격자는 터너가 아카데미에 보낸 그림들에 대해 다음과 같이 증언했다. "대부분 단색의 흐릿한 붓질뿐인 그림들이었다. 매우 아름다웠고, 종종 희뿌연 유령처럼 보였다." 터너는 막판에 그림을 온통 밝게 칠했다고도 한다. 관람객들의 눈앞에서 그림은 더욱 강렬해졌다. 견고함도 부피감도 없는 유백색 회화인 이 작품은 아마 이 단계를 거치지 않았을 것이다. 그와 함께 전시회에 작품을 출품한 화가들은 터너가 버밀리온, 에메랄드그린, 크롬 같은 가장 밝은 안료들을 사용해 미완성의 이미지를 타는 듯한 빛과 색의 장면으로 변신시켰다는 이야기를 기술했다. 존 컨스터블 같은 터너의 경쟁자들은 자신들의 작품이 터너의 작품 옆에 걸리는 것을 꺼렸다. 터너가 한바탕 그림을 마무리하고 돌아갔을 때 컨스터블은 탄식했다. "그가 총을 쏘고 갔어."

터너는 세심하고 조화롭게 색을 적용시켜 구성을 발전시켰다. '색의 탄생'을 내놓은 무렵부터는 아예 관람객들 앞에서 그림을 그렸고, 어떤 세부의 근본적인 토대로서 화면을 색의 커다란 영역으로 나누었다. 이 그림이 담고 있는 빛이 솟아오르는 풍경과 구조는 그 과정에서 중요한 단계였을 것이다. 한 목격자는 터너의 그림이 바뀌는 과정에 대해 이렇게 말했다. "처음 들여왔을 때는 그저 몇몇 색의 덩어리일 뿐이었고, 마치 창세 이전의 혼돈처럼 형태와 공간이 없었다."

6 1888년에 빈센트 반 고흐Vincent van Gogh (1853-1890)는 "북유럽에서는 프리즘의 색이 안개에 싸여 있는 것 같다"라고 썼다. 프랑스 남부 아를로 거처를 옮긴 그는 밝은 하늘 아래서 새로운 빛을 발견했다. 색이 풍성한 그곳에서 동료애를 나누며 즐겁게 작업하는 예술가 집단을 상상하기도 했다. 그리고 짧은 기간 동안 고갱이 반 고흐의 노란 집에 머물렀다. 눈의 피로로 고통을 받으면서도 고흐는 이틀간 실내에 머무르면서 자신이 고갱을 위해 꾸민 침실을 그렸다. 그는 자신이 다양한 색조들을 결합하여 휴식과 평온을 표현했다고 설명했다.

빈센트 반 고흐
〈침실〉
1888년, 캔버스에 유채, 72.4×91.3cm, 반 고흐 박물관, 암스테르담

동생에게 보낸 편지에서 그는 〈침실〉의 '다른 색조'를 자세히 묘사했다. 하지만 시간이 흘러 몇몇 색이 바래면서 색의 균형이 바뀌고 말았다.

벽은 창백한 바이올렛이다. 바닥은 레드 타일로 되어 있고, 침대 틀과 의자들은 생생한 버터 옐로, 시트와 베개는 무척 밝은 레몬 그린이다. 침대 덮개는 스칼렛 레드, 창문은 그린, 화장대는 오렌지, 세면대는 블루, 문은 라일락이다.

이 그림에서 노란색은 그대로지만 원래 라일락색이었던 부분은 파란색으로 변했다. 반 고흐는 빨간색 물감과 파란색 물감을 섞어 보라색을 만들었는데, 빨간색이 바래면서 파란색만 남았기 때문이다. 그의 편지를 바탕으로 복원 전문가, 물리학자, 전기 공학자, 화학자 등이 반 고흐가 사용한 물감 성분을 조사해 원래 색을 확인했다. 오늘날에는 전자 현미경과 엑스선으로 물감 층을 살펴볼 수 있는데, 입자의 모양과 색상 및 크기를 통해 애초의 색을 알 수 있다. 작은 표본들은 분광법을 통해 분석될 수 있고, 색소 구조도 알 수 있다. 액자 틀에 가려져 있던 부분은 그동안 빛을 받지 않았기에 화가가 처음 칠했던 색이 잘 보존되었다. 반 고흐는 노란색과 파란색의 역동성이 아니라 노란색과 라일락색의 관계를 그렸던 것이다.

반 고흐는 색을 세심하게 사용한 화가였다. 그는 자연과 다른 예술가들의 작품을 면밀하게 관찰하고 색 이론에 대한 책(113-115쪽 참조)을 읽으면서 자신의 미학을 구축했다. 특정 색 조합의 역동적인 상호 작용에 의해 자극된 효과에 대한 이론들은 그들의 창조적 잠재력을 활용했던 많은 예술가에게 흥미를 주었다. 색을 둘러싼 여러 견해 중에서도 샤를 블랑Charles Blanc(1813-1882)의 주장이 설득력을 지녔다. 그는 보색을 병치했을 때 생기는 역동성을 강조했다. 『가제트 데 보자르Gazett des Beaux-Arts』(예술 잡지*)를 창간, 편집했던 그는 들라크루아의 친구이자 지지자였고, 색에 대한 복잡하고 과학적인 이론을 예술가들과 비전문가 독자들이 보기에 훌륭하게 정리한 이론가였다. 1867년에 출간한 『데생의 문법』 첫 장에 그는 이렇게 썼다. "서로를 빛나게 하고, 짝을 이루고, 그리고 남편과 아내처럼 서로를 완성시키는 색이 있다."

빈센트 반 고흐
〈탕기 영감의 초상〉

1887년, 캔버스에 유채, 92×75cm, 로댕 미술관, 파리

19세기 중반부터 대부분의 예술가들은 기성 물감을 구입해서 사용했기에 더 이상 수고롭게 손수 안료를 빻아 고착제와 섞어 쓸 필요가 없었다. 이와 함께 예술가들을 위한 재료를 만들고 유통시키는 색 산업이 부상했다. 반작용도 있었다. 수십 가지 새로운 안료가 화학적으로 합성되던 이 시기에 예술가들은 물감의 특성에 대한 지식을 잃어 갔고, 악덕업자가 판매하는 질 나쁜 물감을 잘 가려내지 못했다. 1890년에 반 고흐는 남동생에게 쓴 편지에 이런 염려를 적었다. 질 나쁜 포도주를 질 좋은 포도주와 섞어 파는 것처럼 물감도 그렇다는 것이다. 예술가가 화학에 대해 아무것도 모른다면, 재료를 어떻게 감별한단 말인가?

이 복잡한 영역을 헤쳐 나가는 한 가지 방법은 단골 상인을 확보하는 것이었다. 반 고흐에게도 단골 상인이 있었다. 반 고흐는 몇 차례나 물감을 취급하는 '탕기 영감'의 초상화를 그릴 정도로 그와 친했다. 그럼에도 그에게서만 물감을 구입하지는 않았다. 품질과 포장, 가격을 살피고자 여러 곳을 돌아다니며 물감을 구입했는데, 남동생 테오에게 보낸 편지에서 탕기 영감의 경쟁 상인이 취급하는 물감 색이 더 선명하다고 썼다. 이런 이유로 탕기 영감이 물감 취급에 명망이 높았음에도 그에게서 코발트를 구입하지 않았다.

한편 탕기 영감 역시 물감만 팔지 않았다. 화가들이 물감을 사면서 돈을 내지 못하면 돈 대신 그림을 받아 자신의 가게 뒤에 쌓아두고 팔았다. 또 손수 안료를 가공했고, 단골 화가들의 성향에 맞게 혼합해 주었다. 안료의 입자 크기와 고착제는 색의 광학적 특징에 영향을 끼쳤다. 이에 화가들은 안료를 균일하게 분쇄하는 것이 서로 다른 안료들이 저마다 가장 좋은 효과를 내는 데 필요한 흡유성의 다양성을 고려하지 않는다고 느꼈다. 물감이 대규모로 생산, 공급되던 초기에 탕기처럼 몇몇 상인은 이런 문제를 손수 해결하려 했다. 안료에 오일을 많이 섞어 만든 물감은 마르면 노란색으로 변했는데, 반 고흐는 안료가 굵은 입자로 갈려 오일에 완전히 녹지 않는 물감을 좋아했다. 이에 탕기 영감은 반 고흐의 요구에 맞춰 물감을 만들어 주었다. 다른 상인들이나 공장에서는 물감이 굳지 않고 오래 가도록 불순물을 섞었다. 이렇게 만든 물감은 마르면서 변색했다. 이 때문에 화가 입장에서는 단골 업자를 만들어야 했다.

반 고흐뿐 아니라 다른 예술가들도 단골을 두었다. 들라크루아는 파리에서 활동했던 에티엔 프랑수아 아로와 거래하면서 '다른 화가들이 쓰는 것보다 순도 높은' 물감을 만들어 달라고 주문했다. 터너는 영국의 색 화학자 조지 필드(115쪽 참조)와 관계가 있었다. 필드는 안료의 생산과 판매 외에도 관련 저서를 출판했고, 색

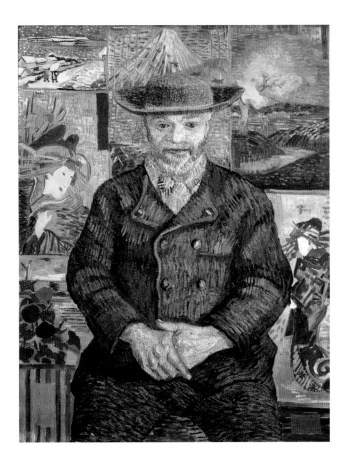

과 신학적 상징을 연관 지었고, 특히 색의 안정성을 계측하기 위한 시험 방식을 지지했다. 그는 크롬 옐로가 오커 안료보다 지속성이 떨어진다며 시간이 지나면 변색될 거라고 경고했다. 필드는 화학자와 예술가가 서로 긴밀하게 협의해야 한다고 했지만, 그러면서도 어떤 화학자도 "바랜 색을 되돌릴 수는 없고, 물감의 질이 떨어지는 걸 막을 수 없다"면서 "과학은 예술의 퇴락 앞에 속수무책"이라고 탄식했다.

8 폴 고갱Paul Gauguin(1848-1903)은 "우리는 숙련된 조화를 통해 상징을 창조해 낸다"라며 반 고흐(161-162쪽 참조)의 그것과 다르고, 색채의 조합을 위한 이론적인 법칙이나 공식과도 다른 미학적 충동을 표현했다. 고갱에게 색은 형태와 주제에서 분리할 수 없는 근본적인 신비였다. 그리고 모든 요소가 총체적으로 심오한 의미를 드러낼 수 있었다. "색이 우리에게 주는 감각에서 색 자체가 수수께끼이기 때문에… 우리는 그것을 수수께끼처럼 쓸 수 있을 뿐, 논리적으로 사용할 수는 없다."

고갱은 광학적이고 환경적인 효과를 시각적으로 옮기는 데 머물지 않고 이를 뛰어넘을 주제를 찾았으며, 이에 걸맞는 장소를 물색했다. 풍경, 지역의 의상, 관습 같은 현실적인 주제를 자유롭게 인용했지만 자신이 신비롭고 정의되지 않은 무한한 것을 향한 길을 닦았다고도 했다. 고갱은 색이 상상을 촉진시킬 수 있다고 믿었다. 그는 브르타뉴 농촌 지역의 전통 의상과 옛 기독교 의식과 그곳의 한 예배당에 걸려 있던 연대를 알 수 없는 채색 십자가상에서

폴 고갱
〈노란 그리스도〉
1889년, 캔버스에 유채, 92.1×73.3cm, 올브라이트-녹스 미술관,
버펄로, 뉴욕

영감을 얻어 〈노란 그리스도〉를 완성했다. 이 그림에서 화가는 핵심적인 지시 대상인 그리스도의 몽타주에 위에 언급한 요소들을 접목시켰고, 색의 병치와 강화를 통해 그것들을 변신시켰다. 강렬한 노란색이 화면을 지배한다. 고갱은 애초에 여러 색으로 칠해졌던 그리스도상을 강렬한 노란색으로 바꾸었다. 그리스도상이 자리 잡은 풍경도 대체로 노란색이고, 녹색이 조금씩 가미되었지만 널찍한 색의 띠로 묘사된 오렌지색과 갈색 잎으로 강조되었다. 그리스도와 세 명의 여성은 파란색으로 윤곽선을 그렸고, 이것이 분명하게 색 단면을 만들었다.

고갱은 현실이라는 토대에서 벗어나 근본적으로 주관적인 색 체계를 구사했다. 그의 작품들은 이야기만으로 이루어지지도, 시각적 형태로만 귀속되지도 않은 종합적인 것이었다. 고갱은 예술이 관념과 기억과 감각의 구현이라고 봤고, 예술은 영혼과 직접적으로 소통하는 형태와 색이라고 설명했다. 색은 내적이고 신비로운, 수수께끼와 같은 힘을 지녔다고 여겼다. 그래서 색의 효과를 '수학적' 혹은 '문학적'으로 설명하려는 성향에 반발했고, 다른 예술가들에게 '색을 통한 회화를 위한 투쟁'에 참여하라고도 촉구했다. 그러한 시도를 명료하게 설명하기는 어렵지만 그는 "어렵기에 더욱 매력적인 시도이며, 어느 누구도 접한 적 없는 무한한 영역을 얻을 것이다"고 했다.

9 　시가 상자 뚜껑에 그려진 작은 풍경화 〈탈리스만〉(부적을 뜻한다*)은 아카데미의 틀에 박힌 훈련에 붙들려 있던 젊은 예술가 집단에게 전환점과 같은 작품이었다. 폴 세뤼시에Paul Sérusier(1864-1927)의 계시적인 회화는 예술이 현실의 모방을 벗어날 수도 있다는, 다시 말해 주제나 색에 대한 경험적인 관찰이 필요 없을 수도 있다는 급진적인 생각을 보여 주었다. 대신 색의 정수는 단순화된 형태를 만드는 것으로, 예술 과정을 통제하고 안내했다. 이러한 미학을 받아들였던 학생들은 자기들끼리 모임을 만들었고, 스스로를 '나비Nabis'라고 불렀다. 히브리어로 '예언자'를 뜻한다. 모리스 드니Maurice Denis(1870-1943)가 신비로운 성향을 지닌, 종종 예지적인 황홀 상태를 경험했던 일종의 비밀 결사라고 묘사했던 모임이다.

세뤼시에가 예술적 돌파구를 만들었던 과정을 드니가 기록으로 남김으로써 전설이 되었다. 세뤼시에는 프랑스 북서부 지역인

폴 세뤼시에
〈탈리스만, 사랑의 숲의 아방 강, 퐁타벤〉
1888년, 나무에 유채, 27×21cm, 오르세 미술관, 파리

모리스 드니
〈소녀의 침실을 위한 패널: 7월〉
1891년, 캔버스에 유채, 38×60cm, 제3세계를 위한 라우 재단, 취리히

브르타뉴에서 작업하면서 고갱에게 조언을 구했다. 폴 고갱의 조언은 이런 식이었다.

이 나무들이 어떻게 보입니까? 만약 그것이 노란색이라면, 노랗게 칠하세요. 그리고 푸른빛이 도는 그림자는 통째로 울트라마린으로 칠하세요. 이 빨간색 잎은 버밀리온으로 칠하세요.

〈탈리스만〉은 완전히 추상적인 작품은 아니지만 풍경은 비물질화되어 색색의 패치워크가 되었다. 노란색, 파란색, 녹색, 그리고 다른 색들이 섞인 조각은 예술가들이 자신의 시각과 생각을 색으로 옮긴 것이다. 풍경에 영감을 받았지만 더 이상 자연의 모티프에 구애받지는 않았다. 예술가들은 그들이 본 것 대신에 어떻게 보는지에 대한 주관적 상태에 우선권을 줌으로써 색의 강화와 형태의 단순화를 구현했다. 세뤼시에가 다시 파리에 돌아와 친구들에게 작은 풍경을 보여 주었다. 이것은 예술을 만드는 데 새로운 문법을 알린 '들소 그림'으로 받아들여졌다.

드니는 새로운 회화에 함축된 조형에 대한 급진적인 태도를 이렇게 설명했다. "회화는 군마軍馬, 누드, 또는 여타 이야기가 아니라 무엇보다 색으로 덮인 평평한 면이다." 그가 그린 독특하게 양식화된, 구불구불한 형태의 인물들은 자연적이라고 말할 수 없는 평평한 색으로 채워져 있다. 〈소녀의 침실을 위한 패널: 7월〉의 풀밭을 기어가는 뱀처럼 구불구불한 노란색 패턴은 구조적인 요소로 작용하여 흩어져 있는 인물들을 여름날 숲속의 미묘한 앙상블로 만들었다.

드니의 인물 구성에서 어렴풋하게 묘사된 인물 형상들은 고대 그리스 신전의 프리즈나 르네상스의 프레스코처럼 가지런하게 보인다. 그러나 암시는 분명하고, 회화의 형태 구성은 색의 기본적인 표현 양상에 대한 나비파의 강조를 반영했다. 드니는 시인이 사용하는 은유 기법과 유사한 창조적인 과정을 묘사했는데, 더 깊은 통찰력을 얻기 위해 일종의 변화가 일어나는 지점까지 표현하는 세부 사항을 강조했다.

〈탈리스만〉은 나비파 예술가들에게 자연과 예술에서 선택된 균형과 비율을 조정하고 자유롭게 해 주었다. 세뤼시에는 드니에게 쓴 편지에서 자신들의 작업에서 자연이 어느 정도 비중을 차지해야 하는지, 어느 정도 선에서 한정해야 하는지에 대해 짐짓 물었다. "내 머리는 주변에서 본 온갖 것에 대한 생각으로 가득해서 자연은 그저 보잘것없이 평범해 보인다네."

어떤 음을 들으면 그에 상응하는 색이 떠오르는, 소위 공감각의 현현을 경험했던 바실리 칸딘스키에게 색과 소리는 융합이 가능한 존재였다. 그의 실험적인 무대 구성을 보여 주는 노란색으로 그려진 소리는, 감각과 예술의 구분 범주를 무너뜨리는 공감각을 찬양하기 위한 것이었지만 그가 살아 있는 동안에는 공연되지 않았다. 〈인상 III〉과 함께 그는 자신의 회화를 새로운 영역으로 전환시켰고, 음악을 색으로 나타내고자 물질적인 영역 너머로 뛰어들었다.

이 회화는 아르놀트 쇤베르크Arnold Schönberg(1874-1951)의 무조無調 음악 콘서트에서 영감을 받았다. 1911년 1월 2일에 연주된 작품 중 폭발적이고 압도적인 세 개의 피아노곡이었는데 다음날 칸딘스키가 화면에다 음악을 표현해 냈다. 칸딘스키는 가장 비물질적인 예술이 음악이라고 여겼고, 추상을 향해 나아가는 이 작품이야말로 비물질적인 것의 시각적 구현이라고 했다. 공격적인 노란색이 화면을 지배하는 한편 중앙의 검은색 덩어리는 피아노를 암시한다. 음계를 포기한 쇤베르크의 급진적인 입장과 나란히 하여 칸딘스키는 회화의 색과 형태를 현실을 모방할 의무에서 해방시켰다. 칸딘스키의 예술 형식의 융합과 감각적 지각의 교차에서 색은 핵심 존재였다. "색은 영혼에 직접적으로 영향을 미치는 힘이다. 색은 키보드이며 눈은 해머이고, 영혼은 수많은 현으로 이루어진 피아노다. 예술가는 영혼에 진동을 일으키기 위해 건반을 치며 연주하는 손이다."

파울 클레Paul Klee(1879-1940) 또한 음악과 색의 역동적인 관계를 탐구했다. 그러나 새로운 무조의 불협화음이 아니라 18세기 다성 음악에 바탕을 두고서 색을 사용했다. 화가는 음악의 역사적 다성 구조에 접근했다. 비록 직접적인 번역은 아니었지만 추상으로 향하는 수단으로서 다른 예술 형식의 촉매제가 될 수 있는 시각적 유비를 추구했다. 바흐, 모차르트, 하이든을 거치며 확립된 화음의 규범에 영감을 받은 클레는 음악적 조화가 공존하면서도 독립적인 소리를 포함하는 방식을 통하여 다양하면서도 독립적인 주제를 드러낼 수 있는 작품들을 생산했다. 그래서 그는 음악 어휘를 그린 그림을 '다성법'이라고 불렀다. 다성법의 시각적 구현은 음악을 더 높은 수준으로 끌어올렸다. 동시성에 대한 개념을 시각화함으로써 회화가 음악에 내포된 시간의 요소에 공간적 요소를 더했기 때문이었다. 〈파르나소스를 향하여〉는 이 이론의 정점이라고 할 수 있다. 제목과 도식적인 이미지는 신화에 나오는 파르나소스산, 고대의 피라미드, 알프스 산과 음악 이론과 관련 있다. 이는 다성법 이론에서 하이든과 모차르트를 비롯한 작곡가들을 이끌었던 18세기의 저서 『고전 대위법』을 암시한다.

바실리 칸딘스키
〈인상 III(콘서트)〉
1911년, 캔버스에 유채, 77.5×100.5cm, 렌바흐 하우스 미술관, 뮌헨

파울 클레
〈파르나소스를 향하여〉
1932년, 캔버스에 유채, 카제인 물감, 100×126cm, 베른 미술관, 스위스

이 시각적 다성 음악에는 서로 다른 목소리 속에서도 빛을 발하는 미묘한 층 속의 노란색이 보인다. 색과 색조는 더 큰 것으로 엮일 때조차도 홀로 서 있는 부분들의 복잡한 구조를 만들었다. 노란빛 금색과 오렌지색이 파란색 붓질 속에 떠오르며 그들을 덮는다. 클레는 먼저 대부분 파란색으로 된 사각형을 배경으로 삼고 나서 독립적인 색의 주제로 된 스타카토 리듬을 그 위에 겹쳤다. 작고 하얀 점들이 그 위에 엷게 칠한 색 아래에서 표면에 섬세한 막을 만들었다. 예술가는 물감으로 반복되는 점들의 리듬을 조율했다.

<p>II 파울 클레와 요제프 알베르스Josef Albers (1888-1976) 모두 1920년대 바우하우스에서 학생들을 가르쳤다. 바우하우스는 산업화된 현대 세계에서 기술과 예술을 융합하고 미학을 높은 차원으로 끌어올리겠다는 유토피아적인 이상을 바탕으로 독일 바이마르에 설립된 교육 기관이었다. 나치는 이 '타락한' 학교를 폐교시켰지만, 클레와 알베르스 같은 바우하우스 교수들의 가르침은 계속 영향을 미쳤다. 바우하우스의 교과 과정은 이론과 실습 모두에서, 다시 말해 디자인 강의, 유리 공방, 서적과 직물 디자인, 그리고 회화와 조각 수업 등 전 영역에서 색의 역동성을 중시했다.</p>

1914년에 클레는 튀니지에서 휴가를 보냈는데 그는 이때 색에 대한 깨달음을 얻었다고 했다. "색은 나를 사로잡았다. 이제는 색을 좇을 필요가 없다… 색과 나는 하나다." 빛이 색에 미치는 영향과 형태를 색 면들로 비물질화시키는 힘은 이후 클레의 예술을 결정지었다. 뒤에 그가 바우하우스에서 행한 색 연구는 이에 대한 반향이었다. 추상적 색 면들은 색조의 증감과 색의 균형 속에서 미묘한 변화를 보였다. 〈회화적 건축 빨강, 노랑, 파랑〉과 같은 작품들에 작가는 색 이론을 이용했지만 색 사용에 성문화된 법칙이나 합리적인 설명을 부여하려는 경향은 약화되었다. 균형 잡힌 원색의 개념은 제목에도 강조되었지만, 색을 배열한 방식은 합리적이라기보다는 직관적이었다. 클레는 조화를 유지하기 위해 각각의 색을 저마다 다른 비율로 사용했다. 노란색은 가장 작은 공간을 차지함에도 존재감을 과시했다. 작은 노란색 반점은 공간을 조금만 차지하지만 다른 색들과 같은 무게를 지니면서 소량만 혼합해도 파란색과 빨간색이 균형을 잡게 만들었다. 이와 비슷하게 색 면들은 벽돌처럼 꼭 들어맞지만 클레는 격자 모양을 흐트러뜨렸다. 이로

파울 클레
〈회화적 건축 빨강, 노랑, 파랑〉
1923년, 준비된 카드보드 위에 유채, 44.3×34cm, 파울 클레 센터, 베른, 스위스

써 복잡한 균형을 취하던 다양한 패턴과 리듬이 와해되었다.

알베르스는 바우하우스를 떠나 미국으로 가 예술가들을 가르쳤다. 1950년 전후로는 수십 년간의 가르침과 연구를 연작으로 구체화시켰다. 〈사각형에 대한 오마주: 환영〉이 그 증거다. 사각형은 색에 대한 작가의 열망을 담고 있지만 자체로는 성격이 없다. 한복판의 노란색 영역이 회색, 파란색, 녹색 사이에 자리 잡을 때, 각각의 색이 서로 어떤 영향을 미치는지에 대한 주의 깊은 탐구가 담긴 작품이다. 오마주 연작과 저서 『색의 상호 작용』(1963)을 통해 알베르스는 색조의 변화를 통한 대비와 깊이를 주의 깊게 변주하면서 색의 복잡한 역학을 탐구했다. 무엇보다 색의 상대성과 불안정성을 보여 주었다. "색을 효과적으로 사용하려면 색이 지속적으로 눈을 속인다는 점을 인식해야 한다." 그는 환영을 만들고 스스로 변모하는 색의 힘을 찬양하며, 하나의 색이 주변 색에 따라 달리 보임을 증명했다. 서로 다른 색이 이웃한 색에 따라 같은 색으로 보일 수도 있다. 이처럼 색은 전진하거나 후퇴하고, 진동하고, 약동하고, 변모한다.

알베르스는 자신의 실험을 꼼꼼하게 기록했고, 그가 만든 모든 작품의 결정적 재료도 기록했다. 오마주 연작은 물감 명칭으로 제목을 붙였다. 물감은 제조 회사마다 또 구성에 따라 다른 색을 내기 때문이다. 그러나 실험은 기계적이나 형식적인 법칙에 따라 이루어지지는 않았다. 알베르스는 경험적으로 접근했다. 학생들에게 전통적인 색의 조합을 경계하라고 했고, 가장 큰 자극은 규칙과 규범 너머에 있다고 했다.

12 색은 관람객과 물체의 관계를 바꾸고 에너지로 가득한 예술을 추구했던 엘리오 오이티시카Hélio Oiticica(1937-1980)의 예술의 정수였다. 그는 색의 경험이 창조적인 과정을 끌어내며 작업의 중심 축역할을 하면서 작품을 구성한다고 여겼다. 작가는 회화의 2차원 표면에서 색상을 자유롭게 했고, 원시적인 힘을 제어할 수 있는 조각적인 물체가 되게 했다. 색은 궁극적으로는 퍼포먼스를 통해 활성화되는 작은 공간과 직물이 되었다. 오이티시카의 예술은 살아

요제프 알베르스
〈사각형에 대한 오마주: 환영〉

1959년, 마소나이트에 유채, 120.6×120.6cm,
솔로몬 R. 구겐하임 박물관, 뉴욕

엘리오 오이티시카
〈B11 박스 볼리지 09〉
1964년, 나무, 유리, 안료, 49.8×50×34cm, 테이트 모던, 런던

있다. 그의 작품은 손을 대거나 움직이면 활력을 얻는 운반책으로 기능했으며, 이 과정은 색으로부터 시작되었다. "색과 구조 사이의 복잡한 관계가 비로소 진정으로 시작되었다."

〈B11 박스 볼리지Box Bólide 09〉(화구*)는 중심에 에너지가 있는 그릇이다. 채색된 나무 상자에는 패널, 서랍과 쟁반이 있고, 여기에는 의미 있는 물질이 담겼다. 열려 있는 서랍에는 쟁반에 담긴 성긴 노란색 안료가 있다. 작가는 관람객들이 서랍을 잡아당겨 연다음 직접 작품을 만지면서 의미를 해독할 수 있도록 상자를 짜 맞추었다. 그는 이런 물건들을 '검사를 위한 구조물'이라고 불렀는데 여러 색 가운데 노란색을 '빛나기 위해 가장 열려 있는' 색으로 삼고 중요시했다. 에너지를 충전하기 위해 상자는 빛과 함께 용솟음쳤다. 볼리지는 포르투갈어로 밝게 빛나며 폭발하는 유성을 뜻하는데, 상자는 이 세계로부터 나오는 덧없는 광채를 은유한다. 이와같이 오이티시카에게 노란색은 생산적인 존재로서, 강력한 광학적 맥동을 지녔다. 또 '현실 세계로 나아가려는 경향, 물질의 구조에서 분리되어 스스로 확장하는 것'이었다.

작가는 이 작품을 '트랜스 오브제'라고 했는데, 회화 작업을 그만두고서는 색이 표면에서 해방될 수 있는 혼합 매체를 만들었다. 나중에 '페니트래블Penetrables'이라고 불리는 몰입적이고 미로 같은 작품을 만들기도 했다. 관람객들이 이 작품을 온전히 이해하기 위해서는 일단 작품에 몰입해야 했다. 오이티시카는 작업을 진전시키면서 파랑골레스Parangolés(포르투갈어로 곶岬)를 통한 삶과 예술의 통합이라는 자신의 비전을 확장시켰다. 브라질 카니발이 연상되는 옷을 마련해 관람객들에게 입게 했으며, 리듬과 소리가 있는 퍼포먼스에 참여하도록 요청하기도 했다. 촉각, 시각, 청각, 그리고 여타 감각적인 경험의 통합은 색, 구조, 시공간이 결합된 스스로가 말한 최상의 질서가 되는 장소를 재현했다.

질베르토 조리오Gilberto Zorio(1944-)의 작품은 관람객에게 노란색 가루 속에 숨어 있는 검은색 표시를 끄집어내게 한다. 이 행위는 그들에게 역동적인 에너지를 탐구하고 순간적-가변적인 경험에 대해 의문을 제기한다. 그릇에 담긴 노란색과 검은색은 상호 작용하면서 시시각각 변하는데, 가공되지 않은 날것으로서의 재료가 가진 힘을 드러내는 동시에 관람객에게는 작품에 개입하는 새

13

질베르토 조리오
〈무제〉
1968년, 그릇, 쇠줄, 황, 자석, 폴리에틸렌 손잡이,
22cm(높이)/120cm(지름), 작가 소장

로운 역할을 부여한다.

검은색 철가루는 가라앉아 있다. 관람객이 노란색 가루로 가득한 커다란 석면 그릇의 표면에 자석을 대어 이를 끌어올리지 않으면 겉으로 드러나지 않는다. 철 입자들이 자석에 딸려 표면으로 나오면서 작품의 색이 바뀌어 간다. 하지만 자석을 치우면 철 입자들은 다시 가라앉고, 작품은 다시 순수한 노란색으로 바뀐다. 유동성이 핵심 개념이다. 조리오는 날것의 재료에서 불안정한 뭔가를 취하고 변화의 과정을 찬양하며 역동적인 색의 이벤트를 연출했다.

이 작품의 노란색은 황黃이다. 예술가들이 자주 사용하는 안료가 아니라 가공하지 않은 천연 재료다. 원소 주기율표에도 나오는 황은 현대와 중세 과학을 연결하는 연금술적 측면을 지닌다. 중세 연금술사들은 오랜 세월에 걸쳐 버밀리온 같은 안료를 합성했는데, 그들은 잠재력이 있는 재료를 혼합해 성질을 바꾸었다(45-46쪽). 반면에 조리오의 황은 전이가 가능한 변화의 매개체다. 색의 상호 작용은 물질 사이의 끝없는 상호성이자 시대와 시대, 관객과 예술가, 그리고 자연과 문화 사이의 풍요로운 교류에 대한 은유라고 할 수 있다.

14 천장에서 내려온 2만4천 개의 플라스틱 가닥으로 이루어진 2층 높이의 숲에서 노란색 구체球體가 빛을 발한다. 이 빛나는 구형은 반투명한 커튼 속에 떠 있는 것처럼 보인다. 커튼은 관람객을 작품의 주인공으로 끌어들인다. 헤수스 라파엘 소토Jesus Rafael Soto(1923-2005)가 제작한 〈휴스턴 페니트래블Houston Penetrable〉에 일단 들어가면 그것의 형태와 질량이 사라진다. 사람들의 움직임에 따라 작품도 움직인다. 노란색 타원은 분명히 존재함에도 실체도 경계도 질량도 없다. 색과 형태는 비물질적이면서도 감각적인 경험 속에 뚜렷하게 존재한다.

조금씩 높낮이가 다른 줄들은 투명한 pvc(폴리 염화 비닐) 튜브다. 수성 실크 스크린 잉크를 손으로 일일이 밀리미터 단위로 정확히 발랐다. 그렇게 2만4천 개의 가닥을 천장에 달아, 채색된 부분이 노란색 구체로 보이게 했다. 강렬한 색을 자랑하지만 표면, 질량, 무게가 없다. 작품 안으로 들어가기 위해서는 이 가닥들을 만지고 옆으로 밀어내야 하는데, 그러면 형태와 색은 비현실적인 유동 상태에 놓인다. 거대하고 유동하는 플라스틱 가닥들에서 색,

헤수스 라파엘 소토
〈휴스턴 페니트래블〉

2004-2014년, 잉크와 수채 기반인 실크 스크린과 pvc 튜브로 칠해진
알루미늄 구조, 20×12×8.5m, 휴스턴 미술관, 텍사스

빛, 형태, 공간은 움직임에 따라 달라진다. 여기서는 방향에 대한
일반적인 판단이 불가능하다. 기준점이 없어 거리감도 사라지고
수천 개의 가닥에, 시야는 흐려지고 소리는 약해진다. 그러나 바
로 이러한 부담들이 우리의 감각적 지각을 더욱 예민하게 만든다.
선명한 노란색 색소는 변형되고, 진동과 광휘는 심지어 색보다 중
요하게 된다. 소토는 이렇게 말했다. "색은 절대적인 가치의 퇴화
이고, 순수한 에너지다⋯ 그래서 그것은 에너지의 결과일 뿐 다른
무언가에 대한 상징이 될 수 없다."

볼프강 라이프
〈헤이즐넛 꽃가루〉

2013년, 헤이즐넛 꽃가루, 5.5×6.4m, 현대 미술관, 뉴욕

15

이 빛나는 노란색은 안료가 아니라 꽃가루로 이루어져 있다. 예술가는 관람객에게 경고했다. "꽃가루 영역은 노란색 회화가 아니다… 훨씬 더 많은 것이다." 볼프강 라이프Wolfgang Laib(1950-)는 원래 의학도였는데, 자연 과학의 좁은 시야에서 벗어나 어떤 것을 찾고자 예술의 길로 들어섰다. 그에게 예술은 무한한 잠재력을 의미했다. 라이프는 예술이 오직 시각적인 것이나 색 혹은 안료였다면 자신은 의학계를 떠나지 않았을 거라 했다. 비할 데 없이 강렬한 이 순수한 색 융단은 그것의 재료, 기원, 예술가가 잠재적인 재료를 모으는 과정에서 의미를 창출했다. 자연의 풍요로움의 물리적 증거를 새로운 맥락에 놓음으로써 이룬, 삶을 긍정하는 표현이었다.

넓은 아트리움 바닥에 꽃가루가 카펫처럼 깔려 있다. 건조된 분말 형태지만 눈부시게 빛난다. 물감과 달리 꽃가루의 낟알들은 고착제와 섞이지 않는다. 색의 입자는 순수하다. 너무나 넓은 표면에 색의 강도를 떨어뜨릴 불순물이 전혀 없고, 풍요로운 노란색은 내부의 빛으로 약동한다. 라이프는 꽃가루를 아주 고운 채로 골고루 뿌려 바닥을 빛나게 만들었다. 여느 방처럼 넓은 직사각형 가장자리는 성기고 부드러워, 꽃가루의 가냘프고 연약한 본성을 드러내기에 충분했다. 작가가 30년 넘게 손수 모은 꽃가루로 이루어진 이 작품은 주의 깊고 목가적인, 창조 과정에서의 숙고를 보여 준다. 라이프는 독일 남부의 시골에서, 조금씩 다른 색조의 원료를 생산하는 특정 식물에서 꽃가루를 모았는데 매년 4주에서 6주 동안만 모을 수 있었다. 그리고 일일이 꽃가루를 세척하고 여과해서 종류별로 보관했다. 한 해에 겨우 작은 항아리 하나를 채울 정도만 얻을 수 있었다. 고독하고 엄격한 수확 행위 자체가 일종의 명상이었다.

라이프는 동양 철학에 관심을 가졌으며 서구의 전통으로는 영적 욕구를 충족시킬 수 없다고 믿었기에 의학계를 떠났다. 의학적 경험은 삶보다는 질병과 죽음을 중심으로 이루어졌던 것이다. 라이프의 꽃가루는 만병통치약이다. 어디서나 얻을 수 있고, 언어나 설명 없이 의미를 이해할 수 있다. 또한 식물을 생장하게 하는 촉매제였고, 단순하고 아름다우며, 동시에 예술과 자연을 잇는 복잡한 메시지를 전하는 존재였다.

"이 나무들이 어떻게 보입니까?
만약 그것이 노란색이라면,
노랗게 칠하세요."

_모리스 드니가 회상한 폴 고갱이 젊은 예술가에게 준 조언

"나는 이것을 색이라 부를 수 없다.
 이것은 격돌이다…
 첫 번째는 횃불, 그리고 에메랄드."

_존 러스킨

녹색Green

리, 광학 혹은 마법 등과 같은 다양한 시각으로 이해될 수 있다. 녹색에 대한 관념의 다른 맥락들은 알리기에로 보에티에 의해 탐구된 상업과 산업의 영역, 혹은 마를렌 뒤마가 의학 역사의 기록에서 밝혀낸 성 편견에 대한 색깔을 포함한다. 브루스 나우먼의 녹색은 대상의 불안한 분위기를 더할 뿐만이 아니라, 뇌가 묘한 지각적 효과를 만들어 내는 과정을 보여 주면서 관객을 감각적 경험으로 끌어들인다.

몇몇 예술가는 노골적으로 대상을 비모방적인 분위기로 표현하는 데 녹색을 사용했다. 앙리 마티스가 그린 그림에 나오는 인물들의 피부, 앙드레 드랭이 그린 템스 강, 에른스트 루트비히 키르히너가 그린 거리 모습은 절망적인 신호를 보냄에도 불구하고 색채 덕분에 매우 선명한 인상을 줄 수 있다. 올라푸르 엘리아손은 사람들이 일상 세계를 다르게 보도록 만들고자 반자연주의적인 태도로 녹색을 사용했다. 엘스워스 켈리의 녹색은 완강하게 추상적임에도 사실을 반영하는 데에 머물렀다. 브라이스 마든의 올리브-회색의 푸르스름한 단색화는 예술에 대한 미묘한 관찰이자 특정한 장소에 기반을 둔 자연이었다.

녹색은 자연과 또 목가적인 것들과의 연관성 때문에 풍경화에서 필수 불가결한 색이다. 페테르 파울 루벤스와 니콜라 푸생은 관념을 전달하기 위해 색채를 사용하면서 자연의 푸릇한 풍경을 다른 방식으로 표현했다. 이는 예술에서 색의 위상을 둘러싸고 반복되었던 논쟁을 상기시킨다. 앞서 3장 파란색(90-91쪽 참조)에서 언급했던 디자인과 색채, 계획과 과정을 둘러싼 르네상스의 논쟁은 17세기에 들어와 새로운 맥락에서 되풀이되었다. 이와 같은 의견 대립은 장 오귀스트 도미니크 앵그르, 외젠 들라크루아, 클로드 모네의 녹색 작업에서 볼 수 있듯이 19세기까지 계속되었다. 나아가 평면에 형태와 공간을 조직하기 위한 폴 세잔의 독자적인 색채 사용(비리디언 그린을 포함한)에서 볼 수 있듯이, 색의 사용은 예술의 근본적인 목표를 보여 준다.

녹색은 예술가의 작업에 관한 많은 것을 알려 주는 색이다. 중세 때 부오닌세냐의 두초가 그린 〈마에스타〉의 배경에서 볼 수 있듯이, 녹색은 인물의 자연스러운 살결 톤을 창조하는 데 중요한 역할을 했다. 밑칠과 글레이징 같은 기술들, 그리고 색의 의미에 대한 기법들의 효과는 파올로 우첼로의 프레스코와 얀 반 에이크의 유화에서 탐구되었다. 1장 빨간색에서 설명한 고착제의 중요한 역할은 헬렌 프랑켄탈러와 모리스 루이스의 스테인드 컬러 필드 페인팅에서 연구되었으며, 안료의 역사는 파올로 베로네세와 존 에버렛 밀레이와 윌리엄 홀먼 헌트의 연구를 거쳐 왔다.

녹색은 카리스마를 상징하는 것처럼 보이지만, 문화적 혹은 개인적 맥락에 따라 성격이 달라진다. 이를테면 로마에 있는 산타 마리아 마조레 대성당 모자이크에 사용된 녹색 보석들은 의례 혹은 윤

〈천국의 예루살렘〉

432-440년경, 모자이크, 산타 마리아 마조레 대성당, 로마

I

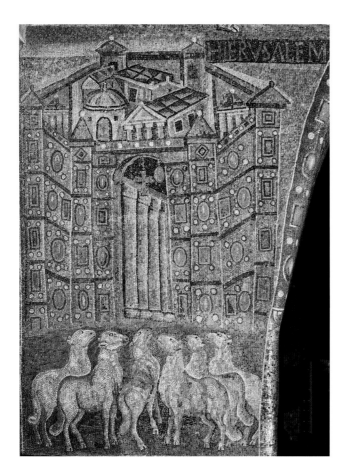

귀중한 원석들은 과학과 종교, 마법과 도덕의 용어로 자주 해석되어 왔다. 밝지만 깊은 색감을 지닌 에메랄드 같은 원석들은 추상적 가치 때문에도 귀중하게 여겨져 왔지만 또한 보석 세공 분야에서도 편찬되고 기록되었다. 심지어 성경에도 실용적인 가치는 물론 치료 효과가 있다고 묘사되었다.

5세기에 모자이크로 만들어진 이 보석 벽들은 신약 『요한 묵시록』에서 사도 요한이 이야기한, 하늘에서 내려오는 새로운 예루살렘을 보여 준다. "도성 성벽의 초석들은 온갖 보석으로 꾸며져 있었습니다. 첫째 초석은 벽옥, 둘째는 청옥, 셋째는 옥수, 넷째는 취옥"(『요한 묵시록』 21장 19절). 이때 보석들은 정해진 순서에 따라 놓여졌다. 모두 열두 개의 서로 다른 보석이 있었는데, 여기서 12는 그리스도의 열두 사도와 이스라엘의 열두 민족을 대표하는 숫자였다. 원석에 대한 묘사와 실제 보석은 그 자체로 종교적 배경에 기여하기에 충분했다.

보석이 가진 상업적인 가치, 내부의 색, 그리고 광채 때문에 중세에는 그것을 영적 초월의 상징으로 여겼다. 12세기에 수도원장 쉬제르는 자신을 낮은 수준의 세속 세계에서 높은 차원의 영적 세계로 격상시키는 보석의 힘에 대해 서술했다. 그는 다채로운 보석의 아름다움이 물질적인 것에서 비물질적인 것을 상기시키며, 외부 세계에 대한 과실을 촉발한다고 했다. 쉬제르에게 보석의 감동적인 색을 명상하며 바라보는 일은 스스로가 대지의 어느 누추한 구석도 혹은 순결한 천국도 아닌 낯선 곳에 있는 것 같은 느낌을 불러일으켰다.

이처럼 원석들에 추상적인 가치들이 내재되어 있다고 여겨지면서 중세 때 보석 세공은 보석을 은유적으로 비물질적인 특성과 관련지었다. 게다가 보석 세공은 의학적 조언이나 물질적 가치에 대한 정보를 제공했는데, 그중 몇몇은 고대 전통에 근간을 두었다. 수천 년 동안이나 사람들은 낙원과 무성하고 목가적인 분위기를 상기시키는 에메랄드의 녹색이 눈을 편안하게 해 준다고 믿었다. 녹색을 띤 보석 원석들은 고대부터 가루로 만들어져 눈에 바르는 연고 등에 사용되었다. 녹색 원석의 보호력은 전설적이었다. 로마 황제 네로는 매우 크고 깨끗한 에메랄드를 가지고 있었는데, 검투사들의 싸움을 보는 동안 이것을 선글라스처럼 사용했다고 한다. 1천 년이 지난 다음에도 바르톨로메우스 앙글리쿠스와 같은 13세기 학자들은 여전히 '눈을 편안하게 해 주고, 시야를 회복시키고 편안하게 해 주는' 녹색이 지닌 독특한 능력에 대해 서술했다. 바르톨로메우스를 비롯한 과거의 학자들은 색을 4원소의 혼합에서 나온다고 생각했다. 그중에서도 녹색은 불과 땅이 균형을

이루는 중간 지점, 즉 몸과 감각에 대한 온화하고 조화로운 처방으로 해석되었다.

부오닌세냐의 두초
〈성 도미니코와 성녀 아우레아와 함께 있는 성모와 아기 예수〉(부분)
1315년경, 나무에 달걀 템페라, 61.4×39.3cm, 내셔널 갤러리, 런던

2

지금으로부터 7백 년 전에 부오닌세냐의 두초가 이 그림을 그렸을 때, 성모의 얼굴은 분홍색이었다. 그러나 이제는 선명한 녹색을 띤다. 시간이 흐르면서 색이 바랬고, 애초에 섬세한 시각적 효과를 내기 위해 사용된 녹토green earth (테라 베르데terra verde) 밑바탕이 드러났기 때문이다.

색의 변화는 주위에 있는 다른 색에 영향을 받는다. 색을 칠하면 먼저 칠한 색이 배어 나온다. 따라서 녹색의 밑바탕은 분홍색, 흰색 등과 같은 위에 칠해지는 다른 색들에 영향을 미치게 된다. 이 시대의 많은 작품에서 녹토 배경이 발견되었다. 14세기 말에 첸니노 첸니니는 얼굴 그리는 법에 대해 조언했는데, 세부 묘사를 더하기 전에 두 겹의 녹토를 바르라는 것이었다.

템페라 회화에서는 달걀을 고착제로 사용한다. 첸니니는 안료가 얼마나 곱게 혹은 거칠게 갈려야 하는지에 대한 실질적인 조언을 했던 것과 마찬가지로 안료와 물과 달걀의 적절한 비율도 밝혔다. 보통 달걀과 안료의 비율은 일 대 일이지만, 무엇을 그리느냐에 따라서 달라질 수 있었다. 얼굴은 특별했다. 첸니니는 젊은이의 얼굴을 그릴 때는 좀 더 하얀 노른자를 가진 도시의 달걀을 선호했다. 반면에 나이가 들고 거무스름한 사람의 얼굴색을 나타낼 때 쓰기 위해 농가의 달걀을 남겨 두었는데, 농가 달걀의 좀 더 붉은 노른자가 불그스름한 효과를 냈기 때문이다.

템페라 물감은 오일과 같은 다른 고착제(50-51쪽, 181-182쪽 참조)가 혼합된 안료와는 다르게 작용했다. 매우 빠르게 마르며, 마르지 않은 상태에서는 섞일 수 없다. 두꺼운 칠도, 질감을 살린 칠도 할 수 없다. 잘못하면 물감이 비단처럼 매끄럽게 마르는 대신 갈라지고 조각날 수도 있다. 색은 패널 위에서가 아니라 눈에서 혼합되었다. 이 작품에는 색이 빗금처럼 칠해져 있는데, 섬세한 붓질이 이상적인 효과를 발휘한다. 성모의 뺨에서 매우 작은 흰색과 분홍색 하이라이트를 볼 수 있다. 또한 베르다초verdaccio라고 불리는 갈색이 도는 녹색 그림자로 인해 더욱 풍성한 부피감이 형성된다. 이 총체적인 효과는 녹색 배경, 자연적이고 차분한 그림자, 그리고 시각적 혼합 과정을 거친 중간 색조를 보여 주는 바탕에서 기인한다. 첸니노 첸니니는 조언했다. "늘 살색 밑에 숨어 있는 녹색을 조금 보여 주어라."

파올로 우첼로
〈홍수와 물의 침강〉(위)과 〈희생과 술에 취한 노아〉(아래)
(녹색 수도원)

1432-1436년(위), 1447-1448년(아래), 프레스코,
215×510cm(위)/277×540cm(아래), 산타 마리아 노벨라, 피렌체

두초가 얼굴색 표현을 위해 거의 알아보기 힘들게 칠한 녹토가 파올로 우첼로Paolo Uccello (1397년경-1475)가 제작한 거의 단색에 가까운 프레스코 연작에서는 결정적인 역할을 했다. 이 유령 같은 그림들은 통합적인 색조로 유명해졌는데, 작품이 있는 산타 마리아 노벨라는 '녹색 수도원'으로도 알려졌다.

녹토는 구하기 까다로운 안료가 아니었다. 따로 보관해야 할 만큼 귀하지도 않았고, 몇몇 파란색이나 빨간색 혹은 금색처럼 독특한 성질을 지닌 것도 아니었다. 해록석이나 셀라돈석에서 생성되었는데, 이 둘은 선사 시대의 해저 침전물이나 화산재에서 발견되는 구조적으로 유사한 광물이었다. 수천 년 동안이나 발굴되어 왔기에 고대 로마의 벽화에서도 등장한다. 우첼로가 활동하던 15세기에 베로나 근처 매장 층에서 질 좋은 광물이 생산되었다. 사람들은 이를 안료로 만들기 위해 조각냈고, 가장 색이 좋은 것들을 분쇄하고 세척했다. 다음 단계로 가열하고, 불순물 제거를 위해 특

별한 용액으로 세척했다. 이 녹토는 출처에 따라 연한 녹색에서 좀 더 진하고 탁한 세이지 그린sage green (회록색*), 진한 올리브 그린까지 다채로운 색을 띠었다. 녹토는 여타 녹색과 달리 상대적으로 안정적이었으며 빛이나 화학 작용의 영향도 적게 받았다.

우첼로는 구약에 나오는 대홍수 장면을 통일된 중간 톤의 색 조성으로 덮고자 녹토를 사용했다. 톤 다운된 녹색을 드러내기 위해 화가는 흰색 하이라이트와 갈색 음영을 이용해 인물들의 형태를 잡았다. 과도한 명암과 지나치게 강렬한 색조를 지양하면서도 녹색을 사용하여 이 복잡하고 혼란스러운 구성을 통합했다. 우첼로는 선 원근법을 고수했는데, 서로 다른 사건들을 통합하고자 고안한 두 개의 분리된 소실점으로 축소된 세계를 보여 줄 수 있었다. 노아의 방주 이야기를 담은 작품은 홍수 이전과 이후의 두 개가 있다. 이 작품이 완성된 지 약 1백 년 후에 조르조 바사리는 미술사의 초기 저술 중 하나인 『예술가 열전』에서 특별히 이 장면을 언급하며 우첼로에게 중요한 자리를 주었다. 이 작품이 우첼로의 명성을 뒷받침할 수 있다고 생각했던 것 같다. 바사리는 우첼로의 섬세하고 미묘하지만 집요한 정신이 이 작품 이후 몰락했다고 기술했다. 그리고 우첼로를 시대에 뒤떨어진 화가로 만들어 버린 원근법에 대한 그의 열광적인 연구를 안타까워 했다.

4 19세기에 합성 원료가 등장하기 전까지 화가들이 밝은 녹색을 얻을 수 있는 방법은 별로 없었다. 노란색과 파란색을 섞어 녹색을 만들 수도 있었지만 혼합, 혹은 자연의 색을 '타락시키는' 데 대한 고대의 금기는 놀랍게도 1천 년이 넘게 이어졌다. 녹토와 같이 본질적으로 녹색을 띠는 안료들은 대개 광택이 부족했다. 또한 녹청 verdigris 같은 여타 안료들은 불안정하기로 악명 높았다. 또 다른 안료와 섞이거나 햇빛에 노출되면 색이 변했던 것이다. 그러나 15세기 초에 네덜란드 화가 얀 반 에이크가 최초로 초록빛을 선명하게 남기는 녹청색을 사용했고, 그 선명함은 오늘날까지 거의 6백 년간 유지되고 있다.

아르놀피니 아내의 옷에 칠해진 녹청색의 보석과 같은 강렬함은 화가의 숙련된 기법인 글레이징의 결과물이다. 글레이징은 안료를 오일과 결합시키는 단순한 기법이지만 효과는 매혹적이고 또 촉각적이다. 반 에이크의 녹색은 깊지만 밝았고, 어두웠지만 탁한 기운 없이 맑았다. 고착제는 물감의 질감과(그에 따라 물감이 다

얀 반 에이크
〈조반니 아르놀피니와 그의 아내 초상〉
1434년, 오크에 유채, 82.2×60cm, 내셔널 갤러리, 런던

루어지는 방식) 광학적 특징(얼마나 많은 빛이 굴절하는지)에 영향을 미쳤고, 반 에이크는 자신의 작품들에서 그것의 섬세한 뉘앙스를 보여 주었다.

글레이징을 위해서는 바탕이 중요했다. 반 에이크는 오크 패널에 젯소를 여러 겹 칠하고, 거기에 백악, 동물성 접착제를 바른 다음에 표면을 다듬어서 불투과성의 밝고 매끄러운 표면을 만들었다. 흰색 바탕은 물감의 불투명도와 물감이 칠해진 방식에 따라 더 강하게 혹은 약하게 그 위의 물감과 상호 작용했다. 이때 빛은 물감을 통과해 흰색 밑바닥에서 반사되었으며, 광택과 투명함으로 빛나는 세계를 창조했다. 화가는 불투명한 것에서 투명한 것으로 층을 만들어 가면서 그 속에 이미지를 탄생시켰는데, 그것들이 필터 기능을 했다. 물감의 농도는 묽은 것에서부터 되직한 것까지 다양했다. 붓질 또한 미묘하게 다양하다. 어떤 것들은 거울처럼 반짝이며, 어떤 가장자리는 섬세하고 부드러운 획으로, 다른 것들은 좀 더 뻣뻣했다. 다른 결과를 내도록 흩뿌려지기도 했다. 화가는 붓이나 다른 도구들로 물감을 다루며 일부를 손가락으로 번지게 하는 등 다양한 효과를 구사했다. 안료와 섞기 전에 기름을 데우면 점성이 변화되어 미묘하게 다른 효과를 낼 수 있었다. 열이 기름을 되직하게 만들었고, 기름의 굴절률을 높였고, 녹청색의 안료와 기름을 가깝게 만들었다. 반 에이크는 작은 송진 바니시를 더함으로써 몇몇 안료를 조절하기도 했다.

5 얀 반 에이크의 여전히 빛나는 녹청과는 대조적으로 녹청의 안료는 화학적인 변화에 몸살을 겪었다. 화가의 원래 의도를 이해하기 위해서는 먼저 돌이킬 수 없을 정도로 바뀌어 버린 색들을 조정해야 한다. 파올로 베로네세Paolo Veronese(1528-1588)의 〈사랑으로 하나가 된 마르스와 비너스〉에서 오른편 위쪽의 다크 브라운 잎사귀는 원래 선명한 녹색이었다.

녹청은 만들어진 안료다. 기원전 4세기에 그리스 철학자 테오프라스토스의 저서 『돌에 관하여』에는 "구리는 포도주 찌꺼기 위에 놓인다. 구리가 이러한 방식으로 얻은 녹은 쓸모를 위해 벗겨 낸다"라고 기술되어 있다. 이처럼 녹청은 산성의 수증기에 반응한 구리의 표면에 생긴 녹에서 얻었다. 이 안료가 야기한 사건 역시 잘 알려져 있다. 베로네세가 이 그림을 그렸을 때, 첸니노 첸니

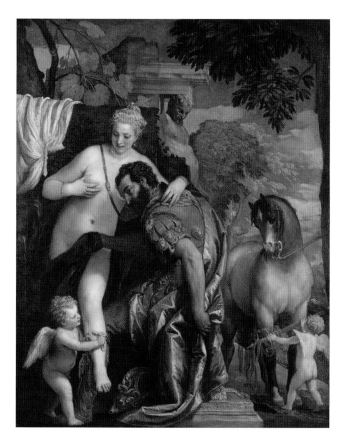

파올로 베로네세
〈사랑으로 하나가 된 마르스와 비너스〉

1570년대, 캔버스에 유채, 205.7×161cm, 메트로폴리탄 박물관, 뉴욕

니는 녹청은 눈에는 아름다울지는 몰라도 오래가지는 않는다고 경고했다.

그럼에도 불구하고 예술가들은 녹색의 변주를 만들기 위해 계속해서 녹청을 사용했다. 구리가 공명하는 녹색 구리 염류와 수지는 유난히 불안정했다. 작품 오른쪽 상단에 보이는 잎사귀들은 구리가 함유된 안료 중 하나에 리드틴 옐로Lead-tin yellow를 더한 것이다. 이 때문에 시간에 따라 조금씩 색이 변했고, 마침내 갈색이 되었다. 반면에 왼쪽 상단의 누르스름한 갈색 포도에는 구리 안료가 사용되지 않았다. 이와 같은 차이는 오직 그림에서 채취한 샘플에 대한 과학적 연구를 통해서만 파악할 수 있다.

화가는 아주라이트와 약간의 울트라마린과 함께 그림의 푸른색 부분 일부를 채색하고자 스몰트(83쪽 참조)라는 또 다른 문제적 안료를 사용했다. 하늘의 녹색이 파란색으로 바뀌는 흐름은 원래 더 미묘했으나 스몰트가 변색되면서 녹색이 확연해졌다.

하지만 이와 같은 변색이 베로네세의 예술적 기교를 손상시키지는 않았다. 그는 살아 있는 동안에는 물론 죽은 다음에도 가장 색을 잘 쓰는 화가로 찬양받았다. 1660년경에 쓰인 한 문헌에서는 베네치아 예술가와 작가 마르코 보스키니Marco Boschini (1613-1678)가 그를 가리켜 '색채 예술의 보물'이라고 떠받들었다. "베로네세의 색만큼 귀중한 보석들과 닮은 것은 없다. 그러한 효과를 얻기 위해서는 가장 질 좋은 진주, 루비, 에메랄드, 사파이어와 섞은 금, 그리고 가장 순수하고 완벽한 다이아몬드가 필요할 것이다."

6 　녹색은 풍경의 색이었다. 예술가들은 줄곧 자연의 색을 묘사해 왔고, 이를 통해 예술 자체에 대한 자신들의 관념을 드러냈다. 어느 정도까지가 자연을 그대로 베낀 것이고, 어느 정도나 자연의 요소가 재구성되었을까? 17세기 한쪽 끝에는 루벤스가 구축한 실제 풍경의 부드럽고 풍성한 색채에 대한 감각적인 즐거움이 있고, 반대쪽 끝에는 니콜라 푸생Nicolas Poussin (1594-1665)이 구축한 허구적이고 영웅적인 영역을 위해 색채가 배치된 지적 명료함이 있다. 물론 이 둘 사이에는 여러 가지 다른 입장이 존재했다. 그럼에도 상반된 진영을 이룬 예술가들은 두 화가가 세상을 봤던 방식과 그림을 그렸던 방식의 차이를 둘러싸고 논쟁을 벌였다. 이른바 '푸생파' 대 '루벤스파'의 논쟁은 데생과 색을 둘러싼 르네상스의 논쟁(90-91쪽과 185-186쪽 참조)을 다시 시작한 것이었다.

페테르 파울 루벤스
〈이른 아침의 헷 스테인 가을 풍경〉

1636년, 패널에 유채, 131.2×229.2cm, 내셔널 갤러리, 런던

니콜라 푸생
〈포키온의 재를 모으는 풍경〉

1648년, 캔버스에 유채, 116×176cm, 워커 미술관, 리버풀

루벤스의 풍경은 개인적이다. 그가 나고 자란 땅의 드넓고 끝없는 풍경 속에서, 가을의 녹색은 은총처럼 펼쳐진다. 화가는 형태보다는 색으로 정경과 중경, 그리고 하늘이 지평선과 만나는 원경까지 보여 주었다. 갈색이 녹색으로 바뀌더니 마침내는 푸른색으로 변한다. 화가는 이 모든 효과를 윤곽선을 사용하지 않고 미묘하게 구사했다. 색들 사이에 놓인 물감의 점들이 인접한 색들을 시각적으로 혼합시킨다. 루벤스는 물감을 다루고 색을 혼합하여 가을의 이른 아침이라는 구체적인 계절과 시간대를 탄생시켰다. 그렇다고 풍경을 그대로 옮긴 것은 아니었다. 화가는 그림에다 원근법의 두 가지 시점을 교묘하게 섞어 넣었는데, 아래를 내려다보는 높은 시점과 반대로 위를 올려다보는 낮은 소실점이다. 17개의 나무 조각으로 이루어진 작품이라 표면이 매끄럽지 않다. 루벤스는 애초에 자신이 생각했던 것보다 화면을 키웠다. 그리고 앞서 정한 계획을 고수하는 대신 흐름에 따라 작업해 나갔다.

반면에 니콜라 푸생은 먼 과거의 엄숙한 이야기를 보여 준다. 슬픔에 빠진 여성이 반역죄로 부당하게 처형된 남편 포키온의 재를 묻고 있다. 그녀를 감싸는 풍경은 자연적이고 건축적인 요소들로 신중하게 구성된 환상으로, 명확하고 합리적인 어휘로 도덕적인 이야기를 하도록 마련되었다. 녹색 잎이 달린 당당한 나무들은 마치 연극 무대의 양쪽 날개처럼 보인다. 주인공에게 향하는 집중력과 통제력이 모든 것을 뒷받침한다. 잎은 선적이고 구조적이며, 모든 잎이 녹색으로 또렷하다. 우리의 시선을 사로잡는 루벤스의 광활하고 굽이치는 풍경과 달리 푸생의 구성은 아래쪽에 있는 사원의 꼭대기로 관람객의 시선을 유도한다. 풍경만큼이나 색도 엄숙하다.

두 사람 모두 자연을 직접 연구하며 그렸다. 이들의 풍경화는 단순히 지형을 묘사하는 것이 아니라 의미까지 담아낸다. 하지만 정도와 방법이 다르다. 푸생의 영웅적이고 이성적인 이상화는 르네상스의 선과 데생의 계승으로, 지적인 접근으로 여겨졌다. 루벤스는 반대였다. 감각에 호소하는 색채의 광휘는 그림의 내용이 아니라 눈의 즐거움을 위한 것이었다.

장 오귀스트 도미니크 앵그르
〈'호메로스 예찬'을 위한 습작-오디세우스〉
1850년경, 캔버스에 유채, 60.7×54.8cm, 리옹 미술관, 리옹

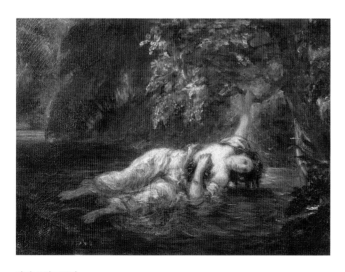

외젠 들라크루아
〈오필리아의 죽음〉
1853년, 캔버스에 유채, 23×30cm, 루브르 박물관, 파리

7 색을 폄하하고 데생을 중시하는 태도(183-184쪽 참조)는 19세기로도 이어졌다. 일례로 프랑스의 보수적인 아카데미 실습 과정 강의 계획표에는 색이 포함되지 않았다. 학생들은 주로 데생 수업을 받았기 때문에 물감 다루는 법을 배우려면 개인이 운영하는 아틀리에로 가야 했다.

장 오귀스트 도미니크 앵그르Jean Auguste Dominique Ingres(1780-1867)는 아카데미의 저명한 회원이자 디자인(디세뇨)이 색보다 우월하다고 생각하는 고전 전통의 확고한 옹호자였다. 그는 회화를 구성하는 요소의 7/8이 데생이라고 했는데, 이것이 19세기 중반 프랑스 아카데미의 지배적인 입장이었다. 이들은 진지한 주제에 대한 통제되고, 정확하고, 정교하고, 계획되고, 매끄럽고, 고도로 완성된 묘사가 세부적인 연구를 정제되고 완결된 구성으로 이끈다고 굳게 믿었다.

아카데미에서 회화는 세 단계로 제작되었다. 먼저 화면에 단색을 칠해 전체적으로 어둡고 밝은 조성을 만들었다. 보통 적갈색을 사용했다. 다음 단계는 '죽은 채색'이라고도 불렸는데, 예술가들은 불투명하고 비교적 값싼 안료로 약간의 세부를 곁들이면서 채색했다. 물감이 완전히 마르면 다음 단계가 진행되었다. 이때에 물감이 얹혀진 자국이나 붓 자국을 없앴다. 마지막으로 작품 전체를 '두 번째 물감' 층으로 덮었다. 이 단계에서 글레이징과 여타 방법이 동원되어 세부를 마무리할 수 있었다. 매 단계마다 물감을 얹고 바니시를 칠해야 했기 때문에 작품이 완성되기까지 몇 달이라는 긴 시간이 걸리기도 했다. 우리 눈에는 완전히 다듬어진 것처럼 보이지만 사실 앵그르의 그림은 완성작을 위한 습작이다. 그럼에도 색조는 윤곽선과 조금도 어긋나지 않는다. 주인공이 입은 녹색 옷은 뚜렷하고 선명하다. 옷의 가장자리는 옷이 덮고 있는 인물의 몸과 그것이 자리 잡은 공간과의 관계를 분명하게 보여 준다.

반면에 들라크루아는 아카데미 전통에 이의를 제기하고 아카데미가 색을 대하는 태도를 비판했다. 그의 그림에서 모든 색조는 화면의 다른 요소에 영향을 미치고 상호 작용한다. 〈오필리아의 죽음〉의 색 다발은 뚜렷한 윤곽선 없이 거미줄처럼 얽혀 있고 화가의 손짓은 화면에 고스란히 드러난다. 모든 종류의 녹색이 화가의 붓 자국 하나하나마다 담겨 있다. 오필리아의 흰 가운조차도 녹색의 붓질과 색 조각으로 덮여 마치 늪이 확장된 것처럼 위아래에서 감싸져 있다.

앵그르와 들라크루아는 색과 물감을 둘러싼 상반된 관점을 보여 주었지만 전통적인 체제에 함께 자리 잡고 있었다. 뒤이어 등장한 프랑스 인상주의 예술가들은 색에 대한 아카데미의 접근을 아

클로드 모네
〈엡트의 포플러〉

1891년경, 캔버스에 유채, 81.8×81.3cm, 스코틀랜드 내셔널 갤러리, 에든버러

예 거부했다. 모네는 경험적으로 색에 접근하면서 고상하거나 의미 있는 주제는 전혀 다루지 않았다. 〈엡트의 포플러〉에서는 계획과 즉흥성에 대한 새로운 태도를 보여 주며 자연의 한순간을 포착했다. 강둑에 늘어선 포플러들이 강렬한 햇빛을 받으며 물에 녹색을 반사하고 있다. 이런 그림은 오래 붙들고 작업할 수가 없기에 모네는 순간적인 빛과 색의 효과를 포착해야 했다. 그래서 한 번에 여러 개의 캔버스에 작업했다. 이 시리즈를 작업하는 모네에 대해 한 친구가 이렇게 묘사했다. "각각의 미묘한 효과는 그가 다음 캔버스를 꺼내고 그 위에 작업을 했을 때, 특정한 잎에 햇빛이 머물 때까지 혹은 오직 7분만 지속되었다."

윌리엄 홀먼 헌트 8
〈우리 영국 해안('길 잃은 양')〉
1852년, 캔버스에 유채, 43.2×58.4cm, 테이트 모던, 런던

19세기 중반에 존 에버렛 밀레이John Everett Millais(1829-1896)와 윌리엄 홀먼 헌트William Holman Hunt(1827-1910)는 새로운 합성 안료를 사용하여 자연을 진실하게 보여 주려 했다. 그들이 역청과 진흙 같다고 봤던, 아카데미 회화에는 없는 르네상스 이전의 미술이 지녔던 생생하고 순수한 표현을 되살리려 했던 것이다. 헌트는 아카데미 회화들을 가리켜 할머니의 쟁반처럼 칙칙하다고 했는데, 그들의 수단은 요란해 보일 만큼 선명하고 포화도가 강한 색이었다. 예를 들어 〈오필리아〉는 녹색의 집요한 충격이라고 말할 수 있다. 동료 예술가 포드 매독스 브라운은 이 그림의 잎을 가리켜 "날것의 색으로, 소화불량을 일으킬 정도로 설익은 녹색"이라고 했다.

밀레이 경과 그의 동료들은 자신들이 역사적인 것이라 믿었던 기법에다 새로운 재료를 적용시켰다. 이 무렵에 화학적 합성을 통해 엄청나게 많은 안료가 출시되었는데, 대부분 이제껏 본 적 없는 강렬함을 지닌 색이었다. 그중 하나가 에메랄드그린으로 흰색 비소와 탄산나트륨이 들어 있는 뜨거운 용액에 녹청(182-183쪽 참조)을 녹여서 만든 위험한 물질이었다. 이것 말고도 1818년 이후에 널리 사용된 프러시안 블루(84-85쪽 참조)와 크롬 옐로를 혼합하여 강렬한 녹색을 생산할 수 있게 되었다. 라파엘 전파는 바탕칠을 할 때 새하얀 화면을 얻기 위해 징크 화이트zinc white를 썼다. 바탕이 밝을수록 물감의 발색이 좋았기 때문이다. 밀레이 경은 더욱 강렬한 색을 얻기 위해 먼저 칠한 색이 다 마르지 않은 상태에서 새로운 색을 칠했다. 〈오필리아〉는 문학적인 주제를 담은 그림이지만 밀

존 에버렛 밀레이
⟨오필리아⟩

1851-1852년, 캔버스에 유채, 76.2×111.8cm, 테이트 모던, 런던

레이는 자연의 실제 모습을 충실히 묘사했다. 화폭에 모델을 그려 넣기 전에 화가는 다섯 달 동안이나 시골에 머물면서 식물을 주의 깊게 그렸는데, 스스로를 서리 지방의 지독한 파리들에게 고통을 받는 순교자로 묘사했다.

헌트가 그린 ⟨우리 영국 해안⟩의 정확하게 묘사된 절벽, 그림자, 그리고 양털 뭉치에서 우리는 색의 변화무쌍함을 발견할 수 있다. 보라색은 들판과 잎사귀에 있는 다양한 녹색과 겨룬다. 부분과 활력 넘치는 소량의 빨간색, 파란색, 그리고 노란색이 양털을 구성한다. 자연에서 작동하는 햇빛의 광채에 대한 헌트의 평가였다. 그가 구축한 세계에서는 풍경 구석구석까지 밝고 선명하며 색조는 복잡한 패턴 속에서 서로를 집어삼킨다.

비평가 존 러스킨은 헌트와 동료들이 자연의 색을 직접 관찰한 것과 자연에서 느낀 효과를 화면에 옮기는 능력에 찬사를 보냈다. 그림 속의 나뭇잎 위에서 빛이 명멸하는 것을 보면서 이렇게 썼다. "그건 색이 아니었다. 대화재였다. 하나하나 도드라지는 잎들은 처음에는 횃불처럼, 나중에는 에메랄드처럼 보인다."

폴 세잔
〈프로방스의 언덕〉

1890-1892년, 캔버스에 유채, 63.5×79.4cm, 내셔널 갤러리, 런던

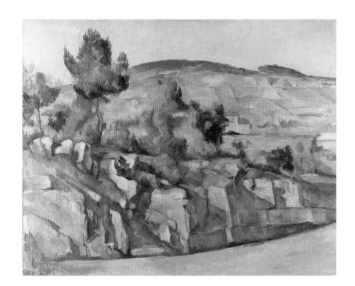

폴 세잔Paul Cézanne(1839-1906)은 여러 색을 쓰는 부류는 아니었다. 가짓수는 적지만 몇몇 강렬한 색을 오래 사용했고 합성 안료도 썼다. 그가 자주 쓴 비리디언 그린은 크롬을 원료로 한 깊고 투명한 녹색이었다. 이에 더해 19세기 화학의 또 다른 산물인 울트라마린도 썼다. 수세기 동안 예술가들이 사용했던 천연 흙색 안료와 여타 재료들도 사용했다. 세잔은 끊임없이 색들의 균형을 찾고 이를 건축적으로 구축하여 색으로 하여금 형태를 이루고 지각의 과정을 드러내도록 했다. "선도 없고 형태도 없다. 오직 대조만 있을 뿐이다. 대조를 만드는 것은 흑백이 아니라 감각적인 색이다."

〈프로방스의 언덕〉에서 화가는 빛과 형태를 만들기 위해 대조되는 색 조각들을 병치했다. 따뜻하고 노란빛이 도는 갈색 안료들에 대항한 차가운 녹색의 붓질과 부분들이 그림의 제작 과정을 보여 준다. 자연을 면밀하게 관찰하고 단순 모방이 아니라 예술 작품으로 바꾸기 위해 화가가 시행한 사고는 탐구적이고 실험적이었다. 캔버스에는 붓질 자국이 복잡하게 나 있다. 윤곽선이 아니라 서로 혼합되고 공존하는 색 형태의 섬세한 상호 작용으로 작품이 완성되었다. 세잔은 형상을 좇기보다는 조율했다. 부피의 환영을 위해서는 색조의 그러데이션보다 두 가지 대조적인 맥락에서 색이 동시에 이를 수행하게 했다. 이때 색은 견고한 형태를 묘사할 뿐만이 아니라 평평한 캔버스 위에 있는 안료이자 실제 자연을 향한 창이 아님을 상기시켰다. 가느다란 붓 자국들은 작은 경사와 수직의 부피감을 나타낸다. 다른 붓 자국들은 표면을 가로질러 내달리거나 그림 표면에 흩어진 색의 투명하고 희석된 막처럼 닦여 있다.

"자연을 읽기 위해서는 조화 법칙을 따르는 채색 자국 혹은 터치의 측면에서 해석의 베일을 벗겨야 한다." 세잔은 지각적인 접촉에 물감으로 등가물을 만들고, 자연을 수단으로 삼음으로써 순수한 예술적 방식에 접근했다. 예술가는 색의 관계와 대조라고 일컬어졌던 것을 통해서 감각적인 경험에 구체적인 표현을 부여했다. 세잔은 이런 말을 남겼다. "회화는 채색된 감각을 기록하는 작업이다."

앙리 마티스
⟨모자를 쓴 여인⟩

1905년, 캔버스에 유채, 80.65×59.69cm, 샌프란시스코 현대 미술관,
캘리포니아

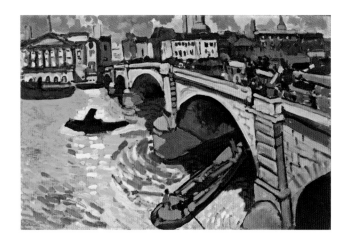

앙드레 드랭
⟨런던 다리⟩

1906년, 캔버스에 유채, 66×99.1cm, 현대 미술관, 뉴욕

미국의 소설가 거트루드 스타인Gertrude Stein(1874-1946)이 마티스의 ⟨모자를 쓴 여인⟩을 구입했다. 그녀의 오빠 레오는 이 그림에 대하여 자신이 본 그림 중에서 가장 지저분한 그림이라고 회상했다. 마티스는 자신의 아내를 모델로 삼은 이 작품에서 색의 패치와 붓질의 불협화음을 보여 주었다. 공격적인 녹색 얼룩이 얼굴의 부피감을 만들었다. 코를 드러내는 그림자 역시 얼굴 한복판을 가로지르는 녹색 줄무늬다. 또 다른 녹색 윤곽선은 턱을 보여 주고, 이마에 자리 잡은 거친 녹색 띠는 그녀가 쓴 화려한 모자 가장자리가 만든 그림자다. 뒷날 누군가가, 이때 모델이 실제로 입은 옷이 무슨 색이었느냐고 묻자 마티스는 이렇게 답했다. "물론 검은색이었지요." 자신의 목적을 위해 색을 묘사적인 기능에서 해방시켜 가장 밝은 파란색, 녹색, 장미색과 오렌지색의 향연으로 만든 것이었다. 마티스는 자연을 해석하고 그것을 자신이 그림의 정신이라고 정의한 것에 적용시키는 과정에 대해서 쓰기도 했다. 그리고 이런 태도를 자연에 대한 맹종적인 복제와 대조시켰다.

⟨모자를 쓴 여인⟩은 1905년에 마티스와 그의 동료들이 프랑스어로 야수라는 뜻의 '포브Fauves'라는 이름을 얻게 만든 논쟁적인 작품들 중 하나로, 비평가들은 앙리 마티스와 앙드레 드랭André Derain(1880-1954)이 구사한 역동적이고 종종 혼합되지 않은 색을 비난했다. 그 말이 지닌 부정적인 의미는 마티스가 '색을 통해 확산되는 즐거움'이라고 불렀던 예술에 의해 오래전에 사라졌지만, 오늘날에도 우리는 마티스와 드랭의 예술을 여전히 야수주의(포비슴*)라고 부른다.

드랭과 거래하던 한 화상은 그를 런던으로 보내 앞서 여러 예술가들이 그곳의 안개 낀 풍경을 그렸던 것처럼 드랭에게도 같은 풍경을 그리게 했다. 이때 드랭은 ⟨런던 다리⟩를 비롯한 서른 점을 그렸다. 템스 강을 눈부신 녹색 환상으로 바꿔 놓기 위해 그는 뜨겁고 선명한 색을 구사했으며, 멀리 둑에 보이는 건물들은 생동하는 산뜻한 랜드마크가 되었다. 드랭이 그린 런던은 그가 남부 프랑스를 그린 그림처럼 다채로운 색으로 가득하다. 드랭은 야수주의에 대해 이렇게 말했다. "우리는 항상 색에 취해 있었다. 색을 묘사하는 어휘들과, 색에 생명을 불어넣는 태양과 함께."

야수주의는 결속이 느슨했고 아주 잠깐 동안만 지속되었다. 그러나 드랭이 현실을 모방하지 않는 색에 비유한 것처럼, 삶을 사진처럼 기록하려는 목적에서 색을 해방시키려는 경향은 계속 이어졌다. 두 사람은 외부 세계를 재현해야 한다는 생각에서 벗어나 색을 적극적으로 구사했다. "재현하려는 목적에서 아무리 멀리 떨어져 있는 것 같아도 충분치 않다. 색은 폭발한다."

에른스트 루트비히 키르히너
〈포츠담 광장〉
1914년, 캔버스에 유채, 200×150cm, 베를린 신국립 미술관, 베를린

이 불길한 녹색 밤거리를 걷는 여성들은 실제 사람만큼이나 크게 그려졌다. 에른스트 루트비히 키르히너Ernst Ludwig Kirchner(1880-1938)는 실제 베를린 도심과 스스로의 내면에 자리 잡은 불길한 예감을 표현하기 위해 거대한 화면을 짜릿한 녹색으로 채웠다. 1914년에 포츠담 광장은 유럽에서 가장 붐비는 교차로 중 하나였다. 낮 동안은 전차와 쇼핑하는 사람들로 붐볐고, 군중은 도시 생활의 밝은 면을 보여 주었다. 반면에 밤의 거리는 매춘부들이 장악했다. 에로틱한 즐거움과 위험을 유발하는 불온한 에너지가 넘쳤다. 한밤을 그린 이 그림 속의 밝은 녹색 포장도로는 긴장과 흥분의 양면적 기대에 차서 마치 소리를 지르고 있는 것처럼 보인다. 화가는 제1차 세계대전 직전에 불안으로 고통을 받았고, 이후 신경쇠약을 겪은 끝에 자살했다. 이 그림은 그가 가장 외로웠던 시기에 자신을 거리로 내몰았던 고통스러운 불안에서 탄생했다. 따라서 강렬한 색들은 그만큼의 예술가의 불안한 심경을 대변한다. 시각적 경험을 포착하는 것보다는 심리적 상태를 드러내는 작품으로, 화가는 들쭉날쭉하고 모난 형태로 원근법을 어지럽혔다. 녹색 거리는 밤의 가장 어두운 곳에서도 끊임없는 불안으로 빛난다. 여성들의 얼굴도 부자연스러운 녹색이다. 끔찍한 환경에서 무엇인가 잘못된 것에 대한 병적인 표본이 드러난다. 그가 택한 색에 담긴 메시지는 개인적이고 직접적이다. 스스로 "나는 이성적으로 작업할 수 없다. 내게는 색이 너무 많다"고 고백하기도 했다.

키르히너는 그가 스타일의 발전과 끊임없이 움직이는 세상을 묘사하는 방법을 처음 배웠던 과정에 대해 썼다. 그다음 단계에서는 '태양이 생성하는 것만큼 순수한' 색에 빠져들었다. 색이 희석제와 고착제에 따라 달라 보인다는 사실을 파악한 그는 표면의 질에 신경 썼다. 밋밋한 물감 층과 광택이 있는 물감 층의 서로 다른 효과에도 민감했다. 그의 비전을 완성시키려면 전통적인 방식으로는 이루기 어려운 광택이 없고 강렬한 고도로 포화된 색이 필요했다. 그래서 상점에서 구입한 물감에다 나름의 재료를 첨가하여 독특한 공식을 만들었다. 벤젠과 왁스를 섞어 더 빨리 마르게 했고, 더 반짝이는 재료의 장점을 지닌 밋밋한 표면을 얻었다. 그는 자신이 만들어 낸 기법을 자랑스러워하며 이것을 스스로의 '정체성에 대한 표시'라고 했다.

191

키르히너(191쪽 참조)가 그랬던 것처럼 모리스 루이스Morris Louis (1912-1962)도 독자적으로 재료를 혼합한 예술가였다. 그의 그림에 보이는 공기처럼 가벼운 색의 베일은 마그나Magna라는 아크릴 물감의 새로운 공식으로 만들어졌다. 루이스가 사용한 재료의 정확한 구성 비율은 알려져 있어도 화가가 재료를 구사한 방식은 여전히 수수께끼다. 루이스는 아무도, 심지어 부인조차도 자신의 작업을 보지 못하게 했다.

언젠가 마그나의 제작자인 레너드 보커가 루이스에게 새로운 제품의 샘플을 보냈는데, 작가는 묽게 희석한 이 물감 샘플로 선명한 색을 낼 수 있었다. 그 시점부터 루이스는 다른 물감을 사용하지 않았다. 하지만 보커가 튜브 물감에 소량의 밀랍을 더해 물감 제조 공식을 약간 조정하자 더 이상 루이스에게 적합하지 않았다. 이에 보커는 루이스만을 위해 이전과 동일하게 아크릴로이드 f-10과 테레빈유를 포함한, 정확하게 4.5리터 캔으로 맞춤 제작된 스무 가지 정도의 혼합 물감을 제공했다.

루이스는 헬렌 프랑켄탈러의 〈산과 바다〉(93쪽 참조)에서 작업의 힌트를 얻었다. 물감을 묽은 액체 상태로 만들어 마치 캔버스를 염색하는 것처럼 칠하는 그녀의 색에 대한 새로운 접근법이, 가공되지 않은 텅 빈 캔버스에 층층이 물감을 흘려 구축해 낸, 액체 물감으로 만들어진 색 영역에 대한 루이스만의 접근법을 고안하도록 자극했다. 루이스는 밝히지 않았지만 비밀 발판 위에 걸쳐 놓은 캔버스에 묽은 물감을 붓고, 붓 대신에 어떤 도구로 물감의 흐름을 조종했을 것으로 추정된다. 그는 대개 좁은 공간에서 작업했기에 큰 작품을 만들 때는 철저하게 계획을 세웠다. 반투명한 물감 조류의 물결치는 형태들은 시간이 지나면 점차 잦아들었고, 젖은 물감과 마른 물감이 상호 작용하면서 섬세한 변화를 드러냈다. 〈녹색 사고〉에는 뚜렷한 윤곽선이 없지만 바탕과 일체가 된 거대한 색의 덩어리라고 할 수 있다. 여기에는 현실을 반영하는 어떠한 이미지도 없지만 녹색 베일의 팽창과 암시적인 제목이 목가적인 풍경을 연상시킨다.

20여 년 뒤에 프랑켄탈러가 그린 〈녹색 그늘 속의 녹색 사상〉은 자연에 대한 생각을 환기시키는 장대한 녹색 들판의 힘을 보여 주었다. 17세기의 영국 시인 앤드루 마벌Andrew Marvell의 시 「정원」과 관련 있는 제목이 작품의 목가적인 성격을 강화시킨다. 마벌의 시는 인간을 구성하는 요소(심지어 사랑까지도)가 모두 덧없음을 강조하면서 독자에게 내면의 낙원으로 도피할 것을 권했다.

만들어진 모든 것을 녹색 그늘에서

헬렌 프랑켄탈러
〈녹색 그늘 속의 녹색 사상〉

1981년, 캔버스에 아크릴, 302.3×397.5cm, 헬렌 프랑켄탈러 재단

모리스 루이스
〈녹색 사고〉

1958년, 캔버스에 아크릴 레진, 231.8×341.9×4.1cm, 카네기 박물관, 피츠버그, 펜실베이니아

프랑켄탈러는 얇게 칠했지만 강렬한 녹색으로 구성된 감미로운 개인적인 생태계에다 가장자리가 맞물리는 녹색을 전개했다. 녹색은 경계에 갇히지 않고, 형태에 제한되지도 않는다. 대신에 명상적인 사고의 구현으로 팽창하고 변신한다.

엘스워스 켈리
⟨파랑, 초록, 빨강⟩
1963년, 캔버스에 유채, 231.1×208.3cm, 메트로폴리탄 박물관, 뉴욕

13

"내 그림은 형태가 곧 내용이다." 엘스워스 켈리Ellsworth Kelly(1923-2015)의 말이다. 켈리의 그림들은 붓 자국 없이 매끈하고, 빈틈없이 칠해진 평평하고 밝고 강렬한 색 면으로 이루어져 있다. 커다란 색 덩어리들은 저마다의 강도와 명도의 완벽한 균형 상태로 자리 잡은, 깨끗한 가장자리를 가진다. 또한 무게, 규모, 여타 형태의 기준에서 균형을 이룬다. 이것들은 깔끔하고 기념비적인 추상화다. 또 환영이나 형상에 방해받지 않은 순수하고 오염되지 않은 색이다. 하지만 이 단순한 색의 형태는 자연물에 근거를 두고 있으며, 추출된 리얼리티를 보여 준다. 켈리의 예술 언어는 풍부하고 윤곽이 뚜렷한 회화가 되기 위해서 다시 맥락과 관련지어지고 다시 설계된 파편으로서 정제된 인공물과 자연 환경의 세심한 관찰에서 나온 것이다.

켈리가 만든 색 면들은 단조롭고 확고한 평면이지만 공간적 가능성을 유희한다. 몇몇 색조는 후퇴하거나 진전하는 것처럼도 보이지만 섬세하게 조율된 크기와 병치 때문에 긴장은 통합되고 균형을 이룬다. 그것들의 날카로운 가장자리는 켈리가 분리시켜 놓고 형태를 유지하려는 분투로, 그가 가리킨 것을 이루기 위해 의도되었다. 각각의 질량과 색은 안정성을 유지하고 조화를 이루고자 함께 역할을 수행한다. 켈리의 용어에서 형태와 색이 효과적으로 함께 기능할 때 가장자리는 고요해진다. 이 작품의 빨간색 띠는 구성에 고정되지만, 기만적인 단순한 곡선 형태의 파란색은 둥둥 떠 있다. 파란색은 균일하지 않고 복잡하고 독특한 모양이며 그림 가장자리를 자르는 방식으로 모든 것을 더 복잡하게 얽히게 한다. 무엇보다 이 작품에는 구성 요소를 통합하고 목가적인 기쁨을 암시하며 강렬한 존재감을 과시하는 녹색이 많다. 그렇다면 이 작품은

풍경화일까? 그럴 수도, 아닐 수도 있다.

켈리가 원천으로 삼은 이미지의 출처는 모호하다. 구태여 근거를 찾자면 면밀하게 관찰된 그림자 혹은 건물 위의 얼룩, 식물에서 온 패턴, 창문 내부에 반사된 창문, 혹은 수면에 비친 다리의 추상적 형태가 아닐까? 예술가는 세부를 암시하는 요소를 제거했기에 우리는 무엇이 그의 시각을 발생시켰는지 모르는 채로 작품을 본다. 켈리는 예술을 창조하는 작업은 무엇보다 정직성과 관련 있다고 했다. 창조적인 결과를 낳기 위한 일종의 정제 과정으로서, 보는 방식이 중요했다. "내게 첫 번째 교훈은 객관적으로 보는 것이고, 보이는 모든 것의 의미를 지우는 것이었다. 그다음에야 오로지 그것의 진정한 의미를 이해하고 느낄 수 있었다."

알리기에로 보에티
〈베르데 아스코트 I 288 6631〉
1968년경, 철 주조, 분사된 산업용 페인트, 70×70cm, 개인 소장

14

1960년대 후반에 이탈리아의 한 예술가 그룹은 재료들의 위계적인 구분을 몰아내고, 예술에 대한 전통적인 관념을 거부하며 공예나 산업과의 관계에서 예술가의 역할에 대한 일반적인 기대를 전복시켰고 예술 자체의 의미를 다시 정의했다. 부분적으로는 이들이 가장 소박한 재료를 거침없이 사용했기에 이들의 작업을 가리켜 아르테 포베라Arte Povera(소박한 예술)라고 불렀다. 명칭은 이 그룹의 일원이었던 미술사가 제르마노 첼란트Germano Celant(1940-)가 주창했다. 그는 동물, 식물, 그리고 광물이 예술 세계에 홀연히 나타났다고 열정적으로 주장했다. 첼란트의 말처럼 이 예술가 그룹은 실제로 공업 제품에서 새로운 재료를 많이 가져왔다. 알리기에로 보에티Alighiero Boetti(1940-1994)는 "아르테 포베라에서 최고의 순간은 철물점에서 작업하는 순간이었다"라고 말했다. 그가 활동했던 토리노의 지역 철물점에서는 자동차에 칠할 수 있는 온갖 페인트가 있었다.

보에티는 상업과 마케팅과 관련된 산업 생산물로서의 색에 대한 우리의 주의를 환기시켰다. 그리고 차체에 칠해지는 색이라는 맥락에서 벗어나 페인트의 색이 예술의 영역에서 새로운 역할을 수행할 수 있게 했다. 피아트와 여타 제조사들에 페인트를 공급했던 회사들은 자신들의 제품에 서정적이고 심지어 시적인 이름을 붙이기도 했지만 종종 긴 숫자 코드로 이루어진 이름을 붙이기도 했다. 〈베르데 아스코트Verde Ascot I 288 6631〉이라는 제목은 두 가지 방식을 함께 사용한 것이다. 이 특별한 녹색은 차들이 전속

력으로 달리는 강렬하고 포화 상태인 고속도로나 경주용 자동차를 연상시키거나 애스컷 경마장 같은 경주 코스 잔디를 연상시킨다. 주철 패널은 지역 자동차 정비소에서 제작되어 말끔한 녹색으로 칠해졌다. 공업 제품의 색이 이 작품의 주제다. 또한 공업 제품과 마찬가지로 예술가의 손길 없이 익명으로 제작되었다. 매체와 제작 공정 때문에 예술가의 작업실이 아니라 익명의 여러 목소리가 참여하고 역할을 맡는, 훨씬 더 넓은 커뮤니티의 맥락 속에 놓이게 되었다.

브루스 나우먼
〈초록빛의 통로〉

1970년, 벽판과 녹색 형광 조명, 3×12.2×0.30m,
솔로몬 R. 구겐하임 박물관, 뉴욕

브루스 나우먼Bruce Nauman(1941-)의 〈초록빛의 통로〉는 공간과 색채 관리를 통해 구현된, 감각에 대한 공격이라고 할 수 있다. 관람객을 곤란하게 만들 의도로 만들어진 좁은 통로에 들어간 관객들은 무시무시한 녹색의 빛에 휩싸이게 된다. 그리고 작품을 그냥 보는 것이 아니라 걸어서 지나가야 한다. 폭이 겨우 30센티미터인 이 괴이하고 적대적인 공간을, 자신의 몸을 옆으로 틀어서 지나가야 한다.

이 작품을 통과한 뒤에도 작품에 영향을 받는다. 머리 위의 형광 튜브에서 나오는 초록빛은 찬란하다거나 초월적이라는 느낌보다는 밀실 공포증을 유발한다. 애시드 그린acid green은 관람객을 몰아세운다. 다행히 작품이 행사하는 힘은 시간이 흐르면서 사라진다. 통로 안에서 우리의 눈과 뇌는 색을 감지하면서 이를 점차 중성적인 것으로 느끼지만, 실제로 뇌의 시각 체계는 자극에 지치기 때문이다. 마침내 통로를 빠져나오면 보색이 일으키는 환영적 감각인 잔상 이미지를 경험하게 된다. 과도한 녹색에 노출되었던 눈은 이제 장밋빛, 분홍빛을 '본다'. 나우먼이 마련한 이 당황스러운 녹색에 둘러싸인 시간은 이처럼 관객의 감각을 바꿔 놓는다.

예술가들은 수세기 동안 색 시각의 놀라운 효과를 연구하고 이용해 왔다. 이론가들 또한 색과 뇌의 상호 작용을 설명하고자 노력했다. 1810년에 괴테는 잔상 이미지에 대한 저술에서 이것을 상세하게 기술했다. "모든 결정된 색은 눈에 어떤 폭력을 가하며, 눈으로 하여금 반대로 보게 한다."

나우먼의 녹색 통로는 개인적으로 감각을 탐구할 수 있게 마련된 공간이다. 이 작품에서 나온 관람객들은 괴테가 말한 '눈에 대한 폭력'을 겪은 뒤에야 원래처럼 '볼' 수 있게 된다.

브라이스 마든
⟨그루브 IV⟩

1976년, 두 개의 패널, 캔버스에 유화와 밀랍, 182.9×274.3cm,
솔로몬 R. 구겐하임 박물관, 뉴욕

16

브라이스 마든Brice Marden (1938-)은 다섯 점의 응축된 회화 연작에서 한 장소와 그것이 자신에게 미치는 효과를 보여 주기 위해 단색으로 이루어진 색 면을 만들었다. 제목이 보여 주는 것처럼 이작품은 자신에게 친숙한 지중해 이드라 섬에 있는 올리브 나무를 가리킨다. 작가는 색을 제한적으로 구사함으로써 관람객에게 감각을 더욱 집중시키라고 요구한다. 그는 "자연은 옳다", "자연을 볼때, 우리는 세상에서 무엇이 진짜인지를 이해하게 된다"라고 했다. 하지만 이 경험을 유효한 예술로 만들자면 먼저 자연의 형태를 순수한 예술적인 언어로 바꾸어야 했다.

그의 그림들은 자연에 대한 명상적인 아이디어를 지닌다. 화가는 단순히 풍경을 그대로 옮기는 게 아니라 자연이 제공하는 정보를 자신이 자연을 묘사하는 방식으로 그렸다. 작가는 색의 미묘한 인상을 기록했다. 모호한, 은빛이 감도는 회녹색과 여타 색들… 푸른 회녹색처럼 미묘한 혼합물로만 식별할 수 있는 다양한 색조들에 대해서도 언급했다. 패널에는 작가가 숲에서 관찰한 여러 색이 개별적으로 사용되었으나, 그것은 풍경의 구성 요소가 아니라 아이디어의 표현이었다. 미풍에 빛나는 올리브 나무의 잎들은 따뜻한 색조와 차가운 색조를 오가며 밑면에 칠해진 서로 다른 색을 드러낸다. 밀랍과 혼합된 유화 물감은 경계에서 경계로 확산되는 가운데 포착된다. 결과는 밀도가 높지만 평평하지는 않은 광택 없는 표면이다. 물감은 광채를 띠는데, 주의 깊게 보면 그 밑에 칠한 복잡한 색의 층이 드러난다.

마든은 이를 '강화된 회화'라고 불렀다. 작품을 보고 생각하면 할수록 더 많은 것을 보고 느끼게 되기 때문이었다. 얼핏 보면 밋밋해 보이는 색 면에는 사실 엄청나게 복잡한 요소들이 들어 있다. "색은 색 자체가 되어야 한다. 색은 있는 그대로 드러나야 하지만 우리 손을 빠져나간다."

17

마를렌 뒤마Marlene Dumas(1953-)의 작품은 유령 같은 녹색 증상의 병病, 의학적 진단, 그리고 여성, 행복, 성에 대한 생각을 가리킨다. 제목이기도 한 '클로로시스Chlorosis'(위황병*)는 색을 가리키면서(khloros는 그리스어로 '녹색'이다) 또한 낯빛이 녹색이 되는 증세를 지칭한다. 주로 청소년기의 소녀들에게 자주 발생하는데, 의학서적의 기록으로 보자면 19세기에 가장 만연했다. 그리스어 명칭

마를렌 뒤마
〈클로로시스(상사병)〉

1994년, 종이에 잉크, 구아슈와 합성 폴리머 물감, 24시트,
각각 66.2×49.5cm, 현대 미술관, 뉴욕

으로 병명이 확정되기 이전부터 수백 년간 단순히 '녹색 병'이라고
불렸으나 1930년 무렵에 의학 서적에서 사라졌다.

마를렌 뒤마는 이 사라진 질병과 그 맥락을 탐구하기 위해 핏기
없는 얼굴들을 나열했다. 철분 결핍이 빈혈을 유발하는 것처럼 클
로로시스는 원인과 결과가 직접적인 병이지만, 갈망 혹은 짝사랑
이라는 애정의 지독한 결과로서 심리적이고 성적인 측면에서 증
세가 훨씬 심각했다.

'상사병'이라고 불리던 이 병을 고치는 가장 좋은 방법은 결혼
과 출산이라고 한다. 방치하면 창백함, 무기력, 무감각이 진전되
어 어느새 죽음에 이를 수도 있는 무서운 병이다. 뒤마는 너무 불
행하면 낯빛이 녹색으로 변하고 죽음에 이를 수도 있다는 설명에
착안하여 이것을 시각적으로 구현하려 했다. 사물이 아닌 것에 구
체적인 형태를 부여한 그녀의 작업 주제는 상사병이었다. 전통적
인 방식으로는 설명할 수 없고 색과 관련지어야만이 가능한 추상
적인 개념이다.

그래서 휘도와 명도와 포화도를 포함한 색이 작품에서 중요한
역할을 한다. 그녀의 녹색은 탁하고 무거워 거의 회색에 가깝다.
절제되고 암시적인 효과를 위해 색의 성격은 억제되었고 명도는
낮고 좁다. 창백하고 생기가 없는 녹색 얼굴들에서 생명은 이미 빠
져나가 버린 것 같다. 작가는 탁한 색을 묽게 칠했다. 그것들은 색
이 바랜, 가벼운 그림자 같은 느낌을 준다. 총 스물네 개의 머리들
은 순서가 없이 줄지어 있다. 친구나 낯선 사람의 사진에서 오려
낸 각각의 머리들은 반쯤 추상화되어 있다. 정면 또는 3/4면인 이
머리들은 우리를 응시하거나 눈을 가늘게 뜬 채 우리 앞에 떠 있
다. 이들은 갈망, 불안, 갑작스런 슬픔 같은 추상적인 감정, 즉 클
로로시스를 말없이 드러낸다. "왜 다들 그런 감정과 함께 살아가는
우리 시대의 모습을 찾지 못할까요?"라고 뒤마에게 묻자 "그게 내
가 하려고 하는 작업입니다. 이것은 도전입니다"라고 답했다.

18　녹색은 이 한시적인 공공 미술 프로젝트 시리즈의 촉매제였다. 주
변 환경의 색을 갑자기 바꾸는 작업은 재현과 현실, 그리고 예술
의 주제를 구성하는 요소에 대해 근본적으로 다시 생각하게 만들
었다. 일시적으로 강을 녹색으로 바꾼 작업 자체가 주제인가, 아니
면 주변 사람들이 익숙한 환경을 새로운 눈으로 바라보면서 얻은
새로운 인식이 주제인가? 올라푸르 엘리아손Olafur Eliasson (1967-)

올라푸르 엘리아손
〈녹색 강 프로젝트〉

2000년, 플루오레세인과 물, 다양한 크기, 스트룀멘 수로, 스톡홀름

은 스스로 '현상 제작자'라고 부른 작업을 통해서 세계와 관계 맺는 새로운 방식을 보여 주었다.

작가는 색을 이용하여 사람들이 주변 환경과 부지불식간에 새로운 관계를 맺도록 했다. 그는 많은 사람이 자신의 환경과 완전히 단절되어 있으며, 특히 도시 공간에 사는 이들이 환경을 개인적으로는 의미가 없는, 비어 있는 바깥세상으로 여긴다고 지적했다. 그의 손길로 관습은 정적이고 거의 캐리커처에 가까운 자체로 부호화된 재현이 되었다. 엘리아손에 따르면 다운타운 스톡홀름은 이러한 현상의 한 예로, 너무도 변하지 않고 목가적이어서 인공적으로 조성된 것처럼 보였다. 그래서 이곳 거주자들에게 시내를 흐르는 강은 역동적인 자연이 아니라 매끈한 엽서처럼 보였다. 엘리아손은 사람들이 강을 각별하게 여기도록 만들기 위해 이 작업을 시작했다. 그가 강렬한 녹색 염료를 강에 흘리자 강은 하이퍼리얼이 되었다.

〈녹색 강 프로젝트〉는 익명으로 사전 통보 없이 몇몇 도시에서 진행되었다. 대중의 인식을 왜곡시킬 수 있는 '사전 지식'을 피하는 것이 중요했다. 일반적으로 세상의 현상을 관찰하는 것은 정해진 환경에서 예술을 관찰하는 것과는 다르다. 엘리아손은 그 차이를 포착하고 싶었고, 예술의 특수한 맥락과 숨은 의미에 익숙하지 않은 새로운 관객을 모으고 싶었다. 작품의 핵심인 대중의 참여는 역동적이고 또 각각의 작업에서 다른 방식으로 전개되었다. 개인, 법, 미디어 모두 이 프로젝트에 참여했다. 스톡홀름에서는 신문 첫 장에 녹색 강물이 위험하지 않다는 특집 기사를 실었다. 기자들은 정부 난방 장치에서 액체가 유출된 것이니 걱정할 것 없다고 시민들을 안심시켰다. 물론 이 녹색 액체는 유출과 아무 상관이 없었고 안전하며, 어디까지나 작가가 마련한 것이었다.

"잠깐이지만 도시는… 진짜가 되었다. 녹색 강은 중요하지 않다. 중요한 것은 다음에 얼마나 다르게 보이느냐." 그의 말처럼 과거와 미래에 대한 생각은 바뀌었고, 그것을 다시 생각하게 만드는 매개체는 녹색이었다.

"녹색은 쓸모없는 색이다."

_피에트 몬드리안

"흰색은 일반적인 빛의 색이다."

_아이작 뉴턴

흰색White

흰색은 빛의 색이다. 흰색 빛(실제로는 일광의 색이 없는 빛)은 모든 휘황찬란한 색의 현현을 포함하고 있기 때문이다. 사실 이번 장에서 다루는 작품 다수는 색색이다. 프란티세크 쿠프카는 아이작 뉴턴을 찬양하면서 자신의 다중 채색 추상에 물리학과 색 이론을 주제로 삼았다. 17세기에 색채 과학의 혁명을 주도한 뉴턴은 색을 구성하는 것이 무엇인지 증명함으로써 예술가들이 색을 이해하는 방식에 줄곧 영향을 끼쳤다. 이번 장에서 살펴볼 작가들 가운데서 토머스 윌프레드, 댄 플래빈, 그리고 스펜서 핀치는 빛을 매체 자체로 삼았다. 레디 메이드 혹은 주문 생산된 공기처럼 가벼운 컬러 조명은 미술사와 그 맥락만이 아니라 광학과 지각에 대한 생각을 자극하여, 본다는 행위와 관찰하는 행위가 무엇을 의미하는지에 대한 고도로 추상적인 개념을 설명해 준다.

때때로 흰색 물체는 우리 눈에 보이는 것보다 더 많은 색으로 구성되기도 한다. 심지어 전통적인 재료로 만들어졌을 때도 그렇다. 일찍이 대리석 조각상에도 여러 가지 색을 칠했지만 시간이 지나면서 색이 벗겨졌다. 안토니오 카노바와 존 깁슨 같은 예술가들의 작업이 고대의 조각상이 수천 년 뒤의 예술에 끼친 영향을 보여 주었다. 고전주의의 순수성과 흰색의 연관은 추상적인 영역으로까지 확장되었다. 프라 카르네발레, 피터르 산레담, 그리고 르 코르뷔지에의 작품에서처럼 흰색은 철학과 사회적인 계획, 그리고 건축과 종교 의식의 이상을 보여 준다.

흰색은 색이다. 모든 색이다. 그러나 흰색은 또한 색의 부재를 의미하기도 한다. 카지미르 말레비치의 절제된 색은 생각을 현실의 더 높은 국면으로 이끈다는 목표로 부수적인 것을 없앤 작업이었다. 재스퍼 존스가 미국 국기를 온통 흰색으로 덮어 버린 것은 관람객으로 하여금 종종 보이지 않는 시각적 요소의 복잡성에 대해 생각하게 만들었다. 제이 디피오와 애그니스 마틴은 삶에 대한 개인적인 접근법을 시각적으로 구현하기 위해 흰색을 전혀 다른 방식으로 사용했다. 조형에서의 추상은 휘슬러의 흰색 초상화의 주제였다. 그러나 그의 그림에서 흰색은 색에 대한 작가의 관심만큼이나 범위가 넓었다. 그는 하나의 색에 대해 생각하는 것이 다른 이들에게 마음을 열어 줄 수 있음을 이해했다. 로버트 라이먼은 휘슬러와 마찬가지로 흰색을 이용하여 회화의 본질을 탐구해 나갔지만, 차이가 있다면 그는 오로지 흰색으로만 화면을 구축하여 관객의 관심이 분산되지 않도록 했다. 피에로 만초니의 〈아크롬〉은 흰색을 예술에서 색 자체를 제거하는 매개체로 사용함으로써 무색의 개념을 극단으로 밀어붙였다.

<화려한 여신, 이리스>(파르테논 서쪽 페디먼트, 아테네)

기원전 438-432년경, 대리석, 높이 135cm, 영국 박물관, 런던

원래 고대 그리스의 조각상에는 색이 입혀져 있었다. 하지만 수천 년 뒤에 그것이 발굴되었을 때, 대부분의 색은 이미 사라진 상태였다. 새로이 발견된 고대 조각들의 순수한 흰색에 미켈란젤로부터 오늘날의 예술가들까지 찬탄하며 영감을 받았다. 하지만 이들의 영감은 오해에서 비롯된 것이다. 18세기에 활동했던 고미술 연구의 일인자 요한 빙켈만은 표백된 흰색으로 보이는 고대 그리스의 조각이 '숭고한 단순성과 고요한 위대함'을 보여 준다고 썼다.

사실 고대 그리스 조각상들은 색채의 절제와는 거리가 멀었다. 이와 같은 사실은 19세기 화가 로렌스 알마타데마Lawrence Alma-Tadema(1836-1912)가 기원전 5세기의 파르테논 신전을 그린 그림에서 분명하게 나타난다. 화가는 파르테논 신전의 프리즈를 울긋불긋하게 묘사했다. 프리즈의 검푸른 배경과 대조되어 인물들은 선명하고 도드라진다. 한편, 파르테논 신전의 서쪽 페디먼트에 남아 있는 이리스 조각상은 순수한 흰색 신상으로 보이지만 여신의 튜닉을 묶은 허리띠에 육안으로 볼 수 없는 여러 색이 남아 있다. 정교한 이미지 도구를 통해, 또 적절하게 조절된 조명 아래에서만 볼 수 있는 그 색은 바로 고대 지중해 전역에서 사용되었던 이집티안 블루(74-77쪽 참조)다.

수천 년 동안 묻혀 있던 조각의 원래 색을 보려면 약간의 촉매제가 필요하다. 이따금 육안으로도 안료의 흔적을 볼 수 있지만, 이리스 조각상의 이집티안 블루는 특정한 조명에서만 흰색으로 빛난다. 이집티안 블루는 가시광선을 흡수하고 적외선을 방출한다. 자외선 혹은 적외선 형광 촬영을 통해 고대 조각에 칠해졌던 다른 색도 볼 수 있다.

눈으로 볼 수 없는 색을 드러내는 데 도움을 주는 분석 도구로는 적외선 분광학, 회절 분석, 전자 현미경 등이 있다. 한때 색이 칠해졌던 부분을 식별하는 다른 방법도 있다. 안료는 색마다 다른 속도로 벗겨지기 때문에 조각의 표면을 덮었던 색에 따라서 바깥 공기에 노출된 시간이 달랐을 것이다. 비바람에 노출되어 안료가 벗겨지면 표면은 칙칙해지고, 이른바 '색 그림자'가 생긴다. 마찬가지로 강한 빛에 노출되어 미묘하게 달라지는 표면 질감은 얕은 부조를 드러내기도 한다. 애초에 색을 입혔던 표면은 덜 닳지만 색을 입히지 않은 돌은 더 깊이 마모된다. 또한 표면에 희미한 자국이 남아 있는 경우도 있는데, 이것이 색과 색 사이의 경계선을 보여 주는 지표가 되기도 했다. 숙련된 전문가는 색이 없는 곳에서도 색을 추측할 수 있다. 하지만 색이 여러 겹으로 칠해졌는지는 알 수 없고, 조각의 외양을 결정했을 안료의 상태나 고착제도 확실히 알 수 없다.

로렌스 알마타데마
〈친구들에게 파르테논의 프리즈를 보여 주는 페이디아스〉

1868-1869년, 패널에 유채, 72×110cm, 버밍엄 뮤지엄 앤 아트 갤러리, 영국

조각에 색을 칠했다는 간접적인 문헌 증거는 고대 저자들이 자신의 저술에서 안료를 묘사한 대목과, 조각에 칠해진 화사한 색이 오래가지 못했다는 암시적인 언급 등이다. 고대 그리스의 비극 시인이었던 에우리피데스Euripidēs(기원전 5세기)의 비극 『헬레네』에서 주인공 헬레네는 자신의 아름다움으로 인한 비극적인 결말을 한탄한다. "만약 내가 아름다움을 버리고, 색이 벗겨진 조각 같은 모습이 될 수 있었더라면…." 이처럼 고대 조각의 헐벗은 흰색을 찬양하는 현대인들의 오해는 정작 고대의 실상과는 한참 동떨어졌다. 빙켈만은 이렇게 말했다. "색은 아름다움을 낳는다. 하지만 색 자체가 아름다운 건 아니다… 흰색은 빛을 반사하기에 가장 알아보기 쉽고, 몸은 흰색에 가까울수록 아름답다."

피터르 산레담 2
〈하를럼에 있는 브레다 교회 내부〉

1636-1637년, 패널에 유채, 59.5×81.7cm, 내셔널 갤러리, 영국

건축은 공간을 형성하고 비전을 구축한다. 또 사회와 종교에 대한 관념에 구체적인 형태를 부여한다. 세속적이든 정신적이든 혹은 현실적이든 환상적이든, 구조의 형태와 색은 의미를 구현한다. 이 두 작품은 다른 시대와 지역에서 제작되었으나 모두 흰색을 통해 이상적인 개념을 전달하고 있다.

프라 카르네발레Fra Carnevale(1445-1484년에 활동)의 〈이상적인 도시〉는 완벽한 질서로 이루어진 세계에 대한 꿈, 관대한 세속적 규범 아래 살아가는 조화로운 시민들의 르네상스적 유토피아를 보여 주는 작품이다. 우르비노 공작 몬테펠트로의 페데리코가 자신의 궁정에서 양성한 지적 교류의 이상을 보여 주고자 후원하여 제작되었다. 건물들이 격자 모양으로 정렬된 논리적인 도시 계획은 일점투시 원근법으로 구현되었다. 하나의 소실점은 화면 깊숙이 멀어지는 것 같은 환영을 만든다. 기하학적인 구성과 기둥, 주두와 통로 공간에서 고대에 대한 찬사가 드러난다. 전체적으로 순수하고 색이 제거된 흰색 계통의 색을 많이 썼다. 이상적인 도시에는 알록달록한 변화가 없다. 그곳은 형태와 색의 명료함을 통해 성취된 조화로움이 차갑게 빛나는 세계다.

프라 카르네발레
⟨이상적인 도시⟩

1480-1484년경, 패널에 유채와 템페라, 80.3×220cm,
월터 아트 뮤지엄, 볼티모어, 메릴랜드

종교개혁 이후로 프로테스탄트들은 흰색을 명료함, 순수함과 관련지었다. 피터르 산레담Pieter Saenredam (1597-1665)은 단순하지만 빛나는 바탕에 군데군데 치장된, 높이 솟은 새하얀 실내를 묘사했다. 네덜란드 프로테스탄트 교회들은 이처럼 색으로 '정화되었다'. 16세기의 신학자 장 칼뱅이 가톨릭교회를 가리켜 의식과 치장의 추잡한 극장이라고 했던 것도 색 때문이었다. 어떤 교회에서는 예술품이 파괴되거나 색이 벗겨졌고, 또 다른 교회에서는 화려한 색을 뽐내는 작품 앞에 단색조 회화를 걸거나 프레스코에 회칠이나 흰색 칠을 했다. 기독교 사회에서는 색의 역할에 대한 논쟁이 주기적으로 벌어졌고, 프로테스탄트들이 색의 효과에 대해 경고하기 수백 년 전에 이미 가톨릭 내부에서 논쟁이 있었다(18-19쪽과 77-78쪽 참조). 북유럽의 신교도들은 신성함을 단순하고 색이 없는 것으로 여겼다. 작품들은 여러 색을 섞지 않고, 생생하고 자극적인 색조로 재현된 헛된 이미지를 삼가며 필수적인 색으로만 완성되었다. 칼뱅은 가장 아름다운 치장은 하느님의 말씀이라고 믿었다. 산레담은 실제로 존재했던 교회를 그렸다. 정확한 측정을 포함한 세심한 관찰을 바탕으로 그렸지만, 그럼에도 빛과 규모의 효과를 강화하기 위해 미묘하게 왜곡했다. 그래서 이 그림은 사실적이면서 허구적이다.

두 작품은 이성적인 인식 체계로서의 건축에 대한 서로 다른 태도를 보여 준다. 그리고 두 경우 모두에서 흰색은 명료함과 미덕의 은유적이고 물리적인 실현이다. 흰색은 완벽함을 가리킨다. 명석함을 어지럽힐 수도 있는 외부에 대한 우려를 제거하기 때문이다.

르 코르뷔지에
〈사부아 저택〉
1929-1931년, 푸아시, 프랑스

3

1920년대에 르 코르뷔지에Le Corbusier(1887-1965)는 이른바 '생활을 위한 기계'를 만들었다. 이 저택은 흰색 환경과 관련하여 르네상스 인문주의와 종교개혁의 수사학에 필적하는 순수한 산업주의적 정신을 보여 주는 건물이다. 심지어 그는 '리폴린Ripolin 법'을 제안했는데, 프랑스 시민들이 집에서 과도한 색과 장식을 제거하고 모든 것을 흰색으로 칠하게 하는 법이었다. 그는 주변을 온통 흰색으로 칠하는 것을 '순수를 사랑하는 도덕적 행위'라고 주장하기도 했다. 이처럼 르 코르뷔지에의 백색 법은 정직, 명료함, 합리성, 질서를 추구하는 것이었고, 현대 사회의 생산물에 심취된 것이기도 했다. 리폴린은 상점에서 판매되는 에나멜페인트의 상표였다.

〈사부아 저택〉은 역사적 전례나 당대의 건축 관행과는 근본적으로 다른, 눈부시게 하얗고 정교하게 배열된 형태의 기하학적 구성을 보여 준다. 건물 외관은 이 건물을 주변 풍경과 분리시키는 동시에 자연의 색을 건물의 평범하고 스크린 같은 표면에 반사시키면서 풍경의 맥락 안에 자리 잡게 한다. 흰색으로 칠했기에 건물 규모가 분명하게 드러나고 공간 역시 명료하게 규정된다. 이처럼 이 건물은 '모호함을 제거'한다. 그에게 흰색은 어둠이나 더러

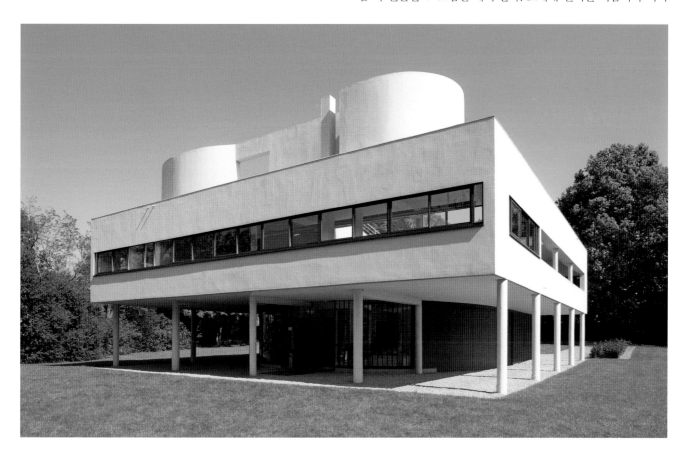

운 요소로 오염되지 않은 깨끗함이었다. 또 육체적으로 깨끗해지면 심리적으로도 깨끗해질 수 있다고 봤다. 이는 '올바르지 않고, 권위적이고, 의도적이고, 욕망되고, 숙고된 모든 것에 대한 거부'였다. 실제로 저택의 입구 홀에는 세면대가 있었는데 이는 흰색 도료를 암시한다.

르 코르뷔지에가 만든 주택은 완전한 단색은 아니지만 색은 극도로 통제되었다. 그는 이 저택을 설계하던 시점에 공간의 경험을 강조하거나 방해하는 성질에 따라 색을 세 개 그룹으로 나누었다. 그리고 자신이 건설적인 특징을 지녔다고 여겼던 색을 빌라 내부의 선별된 벽에 신중하게 칠했다. 나중에는 색을 좀 더 많이 쓰게 되었지만, 이 저택을 짓던 시점에는 색은 미개하며, 현대적인 생활 방식에 쓸모없다고 여겼다.

안토니오 카노바
〈비너스 빅트릭스(승리의 비너스)의 모습을 한 파올리나 보나파르트 보르게세〉
1805-1808년, 대리석, 160×192cm, 보르게세 미술관, 로마

4

19세기 예술가들은 색에 방해받지 않는, 자신들이 고귀한 표현이라고 간주한 것을 모방하고 싶어 했다. 그들은 그리스-로마 조각의 흰색을 상찬했다. 수세기 동안 묻혀 있다가 새로이 발굴된 고대 조각들은 그사이 색이 벗겨져 모두 흰색이었다. 후대의 예술가들이 보기에 고대의 예술가들은 완벽하고 이상적인 아름다움에 도달하기 위해, 사실적인 세부를 뛰어넘어 예술의 정수에 이르렀다. 고대 안료의 희미한 흔적이 다른 이야기(202-203쪽 참조)를 암시했지만 흰색은 이상적인 물질적 재료였다.

이탈리아의 신고전주의 조각가 안토니오 카노바Antonio Canova (1757-1822)는 자신이 생각한 고상한 취향을 동시대의 유행에 맞게 변용시켰다. 그는 지위 높은 고객의 초상 조각을 만들면서 모델을 고대 시대 때의 신의 모습으로 바꾸었다. 파올리나 보나파르트 보르게세(나폴레옹의 여동생*)를 묘사한 이 작품은 탁월하지만 다소 자극적이다. 뻔뻔하게도 거의 나체로 포즈를 취하고 있는 그녀는 여신 비너스로 격상되었고, 고전주의적인 주제는 채색되지 않은 흰색 대리석으로 완성되었다. 카노바는 스스로 '마지막 터치'라고 불렀던 마무리에 특별히 주의를 기울여 흰색 대리석의 표면에 특별한 광택을 부여했다. 예술가는 정교한 작업의 마지막 단계로 대리석 내부에서 빛이 나오는 것처럼 보이도록 왁스로 광을 냈다.

존 깁슨
〈채색된 비너스〉
1851-1856년경, 색조 대리석,
높이 175cm, 워커 미술관, 리버풀

조각상의 빛나는 흰색은 촛불을 밝힌 실내에, 좌대는 회전하게 놓임으로써 본래의 개념보다 더욱 생동했다. 아마도 화려하게 장식된 방이 조각의 외양과 분위기를 바꾸어 놓았을 것이다.

존 깁슨John Gibson (1790-1866) 또한 고전주의의 이상과 관습을 근대기로 가져오는 데 헌신했다. 그러나 그는 고대의 조각상이 실제로는 여러 색으로 칠해졌다는 사실을 알았다. 그래서 자신의 19세기 비너스를 순수한 흰색의 여신이 아닌 색이 입혀진 여신으로 만들었다. 깁슨은 순수한 흰색에 매달리는 풍조를 비판했다. "예술에서 어리석은 관습에 얽매인 그리스인들보다 조야한 근대인들은 조각을 흰색으로밖에 생각하지 못한다. 인간의 살도, 머리카락도, 눈도, 심지어 옷도 흰색이다." 그는 흰색에 얽매이는 것이 작품을 단조롭고 차갑게 만들며 조화롭지 못하다고 여겼다. 그래서 고대 예술가들처럼 색을 사용하여 고전주의적인 조각을 제작했다. 깁슨은 비너스의 살은 상아색, 눈은 파란색, 그리고 머리카락은 금색으로 세심하게 색을 입혀 이상적이면서도 실감나는 인물로 만들려 했다. 그는 자신이 만든 조각에 매료되어 4년 동안 작품을 어디에도 내놓지 않았다. 1862년 런던 박람회에 이 작품이 출품되었을 때, 조각상은 특별히 채색된 공간에 놓았다. 깁슨은 심지어 색에 대한 자신의 입장을 밝히기 위해 작품 곁에 라틴어 명문銘文까지 마련했다. '색의 섬세한 변주는 사물의 미심쩍은 형태를 명확하게 만들고, 혼란을 구별하며 모든 것을 아름답게 꾸민다.' 그럼에도 불구하고 고전적인 조각에 색을 칠한 데 대한 논쟁이 벌어졌다. 어떤 익명의 비평가는 혹평을 가했다. "살을 너무 실감나게 묘사하려는 이와 같은 시도는 조각 예술의 정수를 파괴할 뿐만이 아니라 순수한 재료의 섬세함마저 훼손한다."

5 〈흰색 교향곡 No. 1: 흰색 옷을 입은 여인〉은 제임스 휘슬러의 화가로서의 삶에서 중추적인 작품이다. 온통 흰색으로 엄격하게 구성된 이 작품은 얼른 보기에는 마무리가 안 된 듯하고 인물의 표정도 공허하다. 이는 내러티브나 심리적인 해석에 고집스럽게 저항한다. 작품의 모든 요소가 관습을 부정한다. 취향을 감별하는 이들은 이 그림을 거부했으며, 두 차례나 전시회에서 거절당했다. 이 시점부터 휘슬러는 회화의 추상적 요소에 초점을 맞추었다. 화가는 색과 톤의 조화에 관심을 기울이면서 예술적 과정의 외부적

제임스 휘슬러
〈회색과 검은색 No.1의 배열(예술가의 어머니)〉
1871년, 캔버스에 유채, 144.3×162.5cm, 오르세 미술관, 파리

요소, 개념적 일관성이 결여된 이들의 접근법을 전부 무시했다. "대중은 초상화의 모델에 대해 무엇을 신경 쓸 수 있고 또 신경 써야 할까?"

휘슬러가 한 가지 색에만 관심을 가졌던 것은 아니다. 그는 일반적인 의미에서 색에 관심이 있었다(142-143쪽 참조). 〈회색과 검은색 No.1의 배열〉은 새로운 '색과 회화 패턴의 과학'을 창조하려는 예술가의 결심을 보여 준다. 휘슬러는 회색과 검은색만 사용하여 엄격하지만 부드럽고 점증적인, 기하학적인 화면 안에 주제를 가두었다. 윤곽선은 어렴풋하다. 두 작품의 제목은 주제보다 색을 우위에 놓았고, 의도적으로 음악 용어를 사용했다. 제목은 작품 자

제임스 휘슬러
〈흰색 교향곡 No. 1: 흰색 옷을 입은 여인〉
1862년, 캔버스에 유채, 213×107.9cm, 내셔널 갤러리, 워싱턴 DC

체보다 추상적이다. '야상곡', '편곡', '교향곡' 같은 음악 용어를 제목으로 삼았을 뿐만 아니라 앞서 그렸던 그림에도 새로운 제목을 달아 주었다. 이런 용어들이 화가의 급진적인 미학을 보여 주었다. "자연은 모든 음을 포함한 건반처럼 색과 형태와 같은 회화적인 요소를 지닌다. 하지만 예술가는 과학과 함께 이와 같은 요소들을 고르고 선택해야 하며 그럼으로써 아름다운 결과물을 얻는다. 마치 음악가들이 음을 모으고 화음을 구성하여 혼돈 속에서 뛰어난 조화를 끌어내듯이."

휘슬러의 '과학'에는 정확하고 완벽하게 계산된 팔레트, 커다란 보드에 각각의 색이 미묘하게 혼합되어 독특한 구성으로 배열된 팔레트가 필요했다. 팔레트 위쪽에는 파란색과 오커가 왼편에, 커다란 흰색 덩어리가 한가운데에, 그리고 빨간색과 검은색이 오른편에 놓였다. 팔레트 아래쪽에 다양하게 혼합된 색이 체계적으로 배열되었다. 팔레트가 작업을 성공적으로 진행하는 데 너무나 중요하다고 생각했기 때문에 휘슬러는 학생의 작품을 평할 때에도 작품 대신 팔레트를 분석했다고 한다. 그는 따로 제작한 붓을 사용했는데 붓의 털을 자르거나 다발로 만들었고, 붓의 손잡이를 길게 해서는 화면 멀리서 색의 효과를 살펴 가면서 작품을 완성했다. 소스처럼 물감을 묽게 사용한 그의 그림은 바탕 질감이 드러났으며, 전통적인 작품들이 광택이 나도록 마무리되었던 것과는 전혀 다르게 건조하고 푸석한 느낌을 주었다.

휘슬러는 자신의 회화가 주제가 없는 것처럼 보이도록 일부러 풍경을 추상화시켰고, 분명 자신과 친근한 상대임에도 초상화 속 모델의 인간적인 성격을 박탈했다. 그의 그림들에서는 색이 예술의 근본적인 특징으로서 중심을 차지했다.

6 다채로운 색 면에서 흰색 동그라미가 눈에 띈다. 뒤편의 검은색 동그라미 때문에 윤곽이 뚜렷해진 흰색 동그라미는 스펙트럼의 여러 색과 함께 띠 모양을 이루는 다른 동그라미들의 배열을 생성한다. 나선형 동그라미들은 서정적인 움직임 속에서도 강렬한 색을 발한다. 추상적인 그림이지만 이론적·과학적 근거를 지닌 작품이다. 무엇보다 프란티세크 쿠프카František Kupka(1871-1957)의, 뉴턴의 광학에 대한 주의 깊은 연구를 보여 준다.

17세기 중반에 뉴턴이 빛이 모든 색을 포함한다는 사실을 증명하면서(10쪽 참조) 색에 대한 연구가 새로운 시대를 맞이했다. "흰

프란티세크 쿠프카
〈뉴턴의 회전판(두 가지 색의 푸가를 위한 연구)〉

1911-1912년, 캔버스에 유채, 49.5×65cm, 국립 근대 미술관,
조르주 퐁피두 센터, 파리

색은 일반적인 빛의 색이다." 이는 색의 물리적인 기초에 대한 오래된 믿음들을 다시금 정립하는 하나의 과정이었다. 뉴턴은 빛이 어떤 방식으로 색에 대한 환영을 만드는지를 알기란 쉽지 않다고 했다. 수세기 뒤의 쿠프카와 같은 예술가들은 여전히 뉴턴의 연구에 의존했다.

쿠프카가 그린 동그라미들은 움직이는 것처럼 보인다. 한복판에 흰색 동그라미가 자리 잡은 첫 번째 색의 바퀴는 뉴턴의 다이어그램을 암시한다. 또한 1717년에 뉴턴이 했던 또 다른 실험을 바탕으로 한다. '뉴턴의 고리'라고 알려진 이 실험에서 뉴턴은 빛과 관련된 특별한 현상과 여기 관련된 색 효과를 분석했다. 뉴턴은 샌드위치처럼 평평한 유리와 볼록한 유리 사이에 공기 주머니를 부착했다. 빛의 줄기가 직접 유리에 닿았을 때, 위아래에서 동시에 반사되는 빛의 파장으로 간섭이 발생하는데, 이 간섭은 동심원 같은 뚜렷한 패턴을 만든다. 빛줄기가 다양한 색조의 서로 다른 여러 파장을 포함한 흰색이라면 패턴의 둥근 띠들은 스펙트럼에서 근접한 색조가 될 것이고, 하나의 특정한 파장으로만 구성된 단색이라면 패턴은 색의 고리보다 어두울 것이다.

색과 빛이 일치한다는 뉴턴의 주장은 프리즘을 이용한 유명한 실험에서 절정에 달했다. 이 실험에서 빛은 저마다 다른 색으로 분리된 다음에 흰색으로 다시 결합되었다. 색의 구현으로서의 흰색을 보여 주는 또 다른 방법은 회전판을 사용하는 것이다. 같은 스펙트럼의 색을 칠한 회전판을 돌리면 색은 서로 흐려져 흰색으로 보인다. 이처럼 서로 다른 색이 섞이는 회전판은 고대부터 알려져 있었다. 기원전 2세기에 그리스 출신으로 이집트에서 활동한 천문학자 프톨레마이오스는 『광학론』에서 이러한 종류의 시각적 혼합을 기술했다. 19세기에 회전판 혼합은 백색광의 구성을 분석하는 중요한 방법이었다.

쿠프카는 뉴턴에 대한 생각을 다른 법칙들과 조합했다. 영적인 문제에 몰두했던 그는 일찍부터 신지학이나 여타 비주류적인 초자연주의적 경향을 지지했다. 그의 예술은 우주론, 과학, 심지어 음악의 주제를 탐구하는 데 사용된 색과 조형적 표현에 대한 작가의 심오한 탐구를 보여 주었다. 쿠프카는 '색으로 된 푸가fuga'를 만들고자 했고, 편지에 종종 자신을 '색 교향곡 작곡가'라고 칭했다.

카지미르 말레비치
〈절대주의 구성: 흰색 위의 흰색〉

1918년, 캔버스에 유채, 79.4×79.4cm, 현대 미술관, 뉴욕

러시아 화가 카지미르 말레비치Kazimir Malevich (1878-1935)는 눈에 보이는 세계에 대한 언급을 없애고 대신에 급진적이고 비객관적인 추상을 창조해 냈다. 제한된 형태와 색이 '창조적인 예술에서 순수한 감각의 우위'를 드러낼 것이라 믿은 그는 자신만의 어휘로 자기 충족적인 예술을 시도했다. 새로운 조류를 가리키는 '절대주의'라는 이름은 자신의 예술이 자연의 형태보다 뛰어나다는 그의 주장을 강조했다.

추상화를 제작할 때, 다른 예술가들은 종종 외부 세계를 양식적으로 만들면서 시작했으나 말레비치는 처음부터 자연과 아무 관련이 없는 형태와 색의 회화적 어휘를 제시했다. 그의 독특한 모티프인 사각형은 자연에 대응물이 없는, 발명된 형태였다. 말레비치는 자신의 작품을 '회화적인 사실주의'라고 부르면서 비객관적인 예술을 통해 도달해야 할 새롭고 더 높은 현실을 강조했다. 그는 자신이 택한 색을 '진짜 색'이라고 불렀는데, 이는 외양 모방보다 높은 수준의 내적 사실주의에 대한 진전된 언급이었다. 흰색은 중심 역할을 하는 고양된 감각의 장소였다.

1919년에 쓴 글에서는 자신의 예술을 바꾸어 놓을 잠재력에 대한 행복을 표현했다. "나는 파란색 하늘의 경계를 뛰어넘었다… 나는 헤엄친다! 흰색 자유의 심연, 무한이 눈앞에 있다." 이 그림을 그리기 전에 그는 이상적인 공간을 보여 주기 위한 배경으로서 흰색에 중요한 역할을 부여했지만(그가 보기에 흰색은 저 너머의 공허였다), 이 작품은 흰색이 전부다. 작가는 다른 모든 색을 제거하고 흰색 사각형 안에 또 다른 흰색 사각형만을 삐딱하게 배치했다. 두 사각형은 색조가 약간 달라 구별할 수 있다. 형태가 제한되자 과정이 도드라졌다. 관람객은 질감이 풍성한 표면에서 물감의 미묘한 차이를 볼 수 있다. 전경이나 배경도 없고, 깊이에 대한 암시나 입체감도 없고, 그저 흰색의 경계 없는, 무한함에 대한 숭고한 비전만이 존재했다. 원근법이나 겹치는 층 같은 전통적인 예술적 수단 없이도 공간이 암시되었다. 이 작품은 공간에 대한 묘사라기보다는, 공간에 대한 개념 자체를 보여 주었다. 당시에 작가는 신비주의에 경도되어 있었고, 절대주의는 4차원의 가능성을 비롯한 의식의 새로운 단계를 보여 주었다.

말레비치의 고도로 환원적인 기하학적 추상화는 러시아 혁명의 맥락 안에서 등장했다. 새로운 사회(58-59쪽과 258-259쪽 참조)를 건설하겠다는 목표로 예술가들이 예술의 전통적인 경계를 깨뜨렸던, 한마디로 말해 흥분과 창조적 실험의 시기였다. 물질적 세계와 결별하려는 입장과 흰색을 비롯한 '진짜' 색에 대한 그의 태도는 이와 같은 맥락에서 나왔다.

재스퍼 존스
⟨흰색 국기⟩

1955년, 캔버스에 밀랍, 유화, 신문지와 목탄, 198.9×306.7cm,
메트로폴리탄 박물관, 뉴욕

8

⟨흰색 국기⟩는 색을 덧칠하여 성격이 바뀐 미국 국기다. 재스퍼 존스Jasper Johns(1930-)는 기존의 주제들, 그중에서도 그가 '마음속으로 이미 알고 있는 것들'이라고 했던, 흔히 보지만 주의 깊게 보지 않는 것들을 예술로 바꾸었다. 존스는 이런 사물들에 주목함으로써 추상과 재현, 환영과 현실의 공존에 대한 대화를 시작했다. 무엇보다 우리에게 시각과 사고의 상호 작용에 대해 생각해 보고, 보는 것과 아는 것에 대한 개념을 의식해 달라고 요청한다. 평평하고 현수막처럼 생긴 확대된 아이콘을 담은 이 작품은 사전적인 의미와 결별하고, 마치 처음 보는 사물처럼 우리의 주의를 끈다.

색은 국기를 다른 관점에서 볼 수 있게 해 준다. 존스는 성조기의 빨간색, 흰색, 파란색을 단색으로 바꾸어 깃발이 아니라 그림으로 보이게 했다. 특히 작품을 양극단의 사이에 자리 잡은 회색 지대로 객관화시켰다. 양극단을 오가는 진동이 핵심이며, 작가는 둘 다일 수도 있고 아무것도 아닐 수 있는 위험을 무릅썼다.

색은 빠져나갔지만 이 작품에 담긴 흰색은 매우 다양하며, 물감을 다룬 방식도 복잡하다. 수많은 붓질이 예술가의 손짓과 작업 과정을 보여 주고, 흰색 안료를 고착시킨 밀랍은 빨리 마르기 때문

에 겹쳐진 각각의 붓질을 고스란히 남긴다. 화면을 채운 터치와 드리핑dripping은 도드라지거나 평평하다. 어떤 부분은 노란빛이 돌고, 더 하얗고, 밀랍 같고, 빛난다. 이처럼 여러 가지 흰색이 높은 밀도로 미묘하게 배열되어 있다.

예술가 로버트 모리스는 이 작품을 가리켜 '흰색 밀랍 네크로필리아necrophilia'(시체 애착*)라고도 했는데, 존스가 로마 제국 시절의 이집트에서 죽은 자의 초상을 그리던 기법을 부활시켰다는 의미였다. 존스는 모리스가 말한 '초월적인 밀랍 탈색'으로 미국 국기를 '죽였고', 원래 국기에 있던 빨간색을 '크고, 혈색 없는, 죽음의 징표'로 만들기 위해 아예 없애 버렸다. 국기라는 모티프에 담겨 있던 의미로 접근하건 아니면 관례에서 벗어난 것으로 여기건 존스는 사람들이 국기를 새롭게 보도록 만드는 데 성공했다.

제이 디피오
〈장미〉
1958-1966년, 캔버스에 운모, 나무, 유채, 327.3×234.3×27.9cm,
휘트니 미술관, 뉴욕

9

〈장미〉는 무게가 1톤도 넘는 작품이다. 작가 제이 디피오Jay DeFeo(1929-1989)가 8년간 매달려 물감을 두껍게 바르고 조각처럼 파내면서 거듭 칠해서 완성했다. 흰색은 표백된 색부터 백악질, 잿빛까지 다양하며, 전체적으로는 창백하고 밀도 높은 덩어리를 이룬다. 표면은 우둘투둘하고 광택이 없지만 유화 물감과 섞인 운모가 특별히 마련된 조명 아래에서 빛을 낸다.

작품을 제작하고 전시할 때에는 조명이 필수였다. 작가는 전기 없이 작업했고, 샌프란시스코에 있는 자신의 작업실 창문을 가릴 만큼 큰 화면에 강박적으로 물감을 쌓았다. 두 개의 좁은 작업실 창문이 햇빛과 거리의 가로등 불빛을 끌어들였다. 이 직접적인 빛의 흐름은 무대 같은 효과를 내는 데 꼭 필요했다. 그것이 크레바스crevasse(갈라진 틈*)에 깊은 그림자를 드리우고 조각적이고 질감적인 효과를 증가시키며 작품의 무게를 강조해 주었다. 작가는 수년간 지속적으로 물감을 칠하고 벗겨 냈는데, 때때로 맨 캔버스로 돌아와 다시 작업을 했다. 물감은 결국 거의 30센티미터 두께가 되었고, 그녀는 그것을 깎고 다듬어 꽃잎을 연상시키는, 별이 폭발하는 것 같은 모양으로 만들었다.

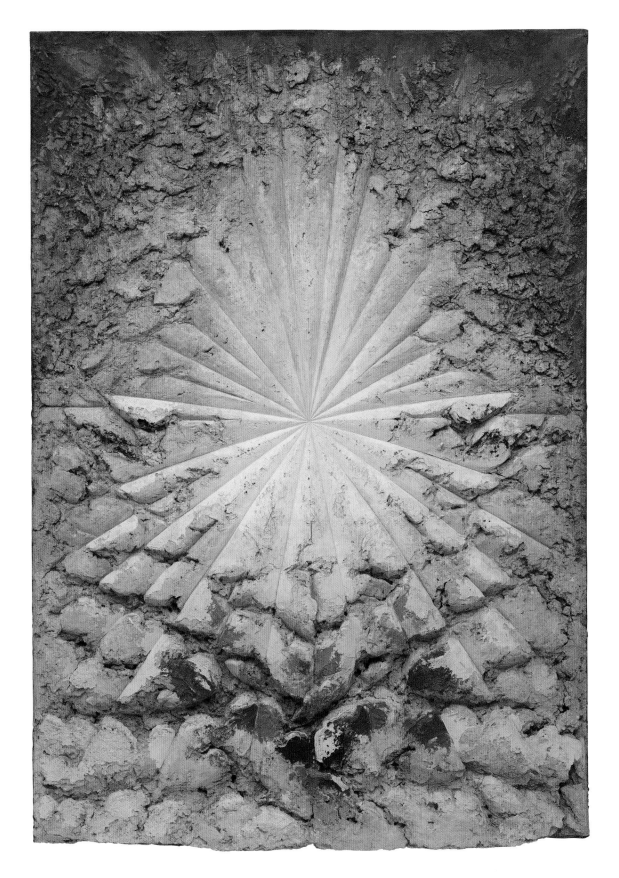

작업을 진행하면서 작가는 작품 제목을 계속 바꾸었다. 처음에는 '죽음의 장미'였다가 작가 스스로가 일종의 생명의 이미지와 동의어라고 여겼던 '흰 장미'가 되었다. 그러나 장미의 은유에는 죽음만큼이나 생명의 측면도 있었다. 그녀는 두 가지 상반되는 개념의 통합체로서 최종적으로 '장미'라는 제목을 붙였다.

디피오는 건물에서 쫓겨났을 때만 빼고는 작업을 멈추지 않았다. 이 어마어마한 작품을 빼내기 위해 건물의 외벽 일부가 제거되었고, 작품은 지게차에 실려 나갔다. 〈장미〉는 1969년에 전시되었는데, 샌프란시스코 아트 인스티튜트 컨퍼런스 룸에 임시로 보관되었지만 견고하지 못한 표면이 조금씩 떨어져 나가기 시작했다. 이러한 문제를 해결하고자 작품을 포장했다가 보존 처리를 받을 때까지 벽을 쳤기 때문에 1995년에야 빛을 보게 되었다.

피에로 만초니
〈아크롬〉
1960년, 캔버스에 고령토, 18.1×24.3cm, 현대 미술관, 뉴욕

"무한성은 완고한 단색이다. 더 나은 것은 색이 없는 것이다." 이렇게 말한 피에로 만초니Piero Manzoni (1933-1963)는 자신의 예술에서 색을 없앴다. 만초니는 색의 부재를 강조하기 위해 자신의 회화 연작과 다채로운 매체의 오브제들을, 모든 관습적인 색을 없앴다는 의미의 아크롬achrome(무색*)이라고 명명했다. 작가는 예술과 실천의 전 과정을 다시 규정하면서, 자신이 '자유의 영역'이라고 생각한 작품 자체와 관련 없는 사항들을 제거해 나갔다. 색을 몰아내는 것이 핵심이었다. 개인적인 몸짓도 제거했다. 예술가는 희고 색이 없는 재료들이 스스로 모양을 이루고 주조되게 했다. 사람의 손을 거치지 않고 원재료에서 예술품이 되는 방법을 고안한 것이다.

〈아크롬〉은 물감 대신에 오랜 세월 중국에서 채굴되었고 나중에는 유럽에서 사치품을 만들기 위해 수입된, 주로 도자기 제작에 사용되는 고운 백색토의 일종인 고령토로 만들어졌다. 하지만 고령토는 작품의 기능적, 역사적 결정 요인과 아무 관련이 없다. 만초니는 고령토 용액을 날것의 캔버스에 배어들게 했다. 그리고 젖은 천으로 물결과 곡선 모양을 만들었다. 이를 건조시키자 처음 모양 그대로 굳었다. 만초니는 순수한 물질은 순수한 에너지로 변한다고 했다. 이처럼 외부의 힘이 개입되지 않은 건조 과정에서 변형이 생기면서 작품은 물질화 과정의 기록이 되었다. 임의적이고 우발적인 개입에서 나온 여러 개의 진흙 웅덩이, 작은 거품이나 뒤틀림과 질감. 작가는 붓질하거나 만지거나 다듬지도 않았다. 사람의

손, 개인적인 행위는 전혀 없었다.

　다른 〈아크롬〉에서는 솜뭉치, 섬유 유리 다발, 심지어 흰색 롤빵, 고령토를 입힌 빵까지 사용되었다. 이들은 색채의 관계에서 비롯된 역동성은 의미가 없다는 그의 주장을 보여 주었다. 작품 속의 색들은 서로 작용하며 미묘한 차이를 만들었다. 만초니의 작품들은 예술가가 손수 작업한 흔적이나 암시를 만드는 예술적 전통을 부정하며, 나아가 알아볼 수 있건 없건 주제 자체를 격렬하게 부정했다. "회화는 북극의 풍경이거나 뭔가를 떠올리게 하거나 아름다운 주제도 아니고, 감각이나 뭔가에 대한 상징도 아니다. 색이 없는 표면 또는 그저 단순하게 '있는' 표면일 뿐이다."

애그니스 마틴
〈흰색 돌〉

1964년, 리넨에 유채와 흑연, 182.6×182.6cm,
솔로몬 R. 구겐하임 박물관, 뉴욕

11

애그니스 마틴Agnes Martin(1912-2004)이 구현했던 금욕적인 흰색 화면의 절제된 전망에서 시간은 필수 요소다. 단색화의 복잡하고 미묘한 뉘앙스가 드러나려면 관람객이 거의 명상에 가까운 태도를 취해야 하기 때문이다. 그들이 작품을 보는 행위에 자신을 내맡기는 것은 예술가의 작업 과정에 대응한다. 천천히 시간을 들이고, 색칠과 드로잉을 함께하면서 예술을 창조하는 대단히 수고로운 과정이다.

　처음 보기에는 비슷비슷하고 색이 없는 화면이지만 점차로 가장 연약한, 손으로 그린 격자에 둘러싸인 섬세한 흰색의 미묘하고 베일 같은 광택이 눈에 들어온다. 도드라지지는 않지만 핵심적인, 섬세한 조형적 흔적의 타래는 서로 맞물리는 수평과 수직의 구조를 만들어 낸다. 이 작품은 기계적인 방식으로 제작되지 않았다. 또한 보면 볼수록 침묵이 아니라 표현적인 진술을 한다. 예술가는 손수 이 자국들을 불규칙적으로 변하고 흐르게 만들었고 군데군데 밀도를 달리했다. 선들은 이 커다란 정사각형 캔버스 가장자리 주변을 맴돌면서 경계의 한계를 피한다. 엄격하지 않다. 오히려 색과 모양은 고요하다. 마틴은 의도적으로 그림의 한 부분이 주의를 끌지 않도록 하면서 화면 전체를 단색화로 만들었다. 마틴은 어떤 이야기도 담지 않은 객관적인 화면을 만들려 했다. "그것들은 빛이고, 가벼움이며, 통합이고, 형태 없음이고, 형태를 무너

뜨리는 것이다."

　마틴은 동양의 철학에 관심이 깊었는데, 그중에서도 도교를 상찬했다. 그러면서도 서양 고대의 고전적 전통인 마음으로 이상을 찾는 '완벽함에 대한 깨달음'에도 동조했다. 아름다움, 즐거움, 행복, 순수함을 표현하기 위해 애쓴 그녀가 그린 풍경을 보면 이와 같은 느낌이 생겨날 수도 있다. 그녀는 관객이 자신의 비객관적인 예술을 보면서 같은 느낌을 받기를 원했다. 나중에는 자신의 예술이 풍경과 관계없다고 했지만 그럼에도 항상 자연에서 풍요로운 의미와 영감을 발견했고, 이것을 과묵한 조형적 수단을 통해 상기시켰다.

12　온통 하얀 이 작품에서 로버트 라이먼Robert Ryman(1930-)은 자신과 마찬가지로 사각형 화면에 작업한 애그니스 마틴과는 완전히 다른 엄격함을 보여 주었다. 라이먼은 그가 예술에 대해 외부적이라고 생각한 모든 것을 부인했다. 회화란 이미지가 아니라 그 자체라고 여긴 라이먼은 다양한 표면에 다양한 조합으로 회화의 근본적인 특질을, 그중에서도 바탕과 그 위에 놓인 색의 관계를 탐구했다. 그의 작품들 중 무엇 하나 자연 세계를 묘사하거나 이야기하거나 암시하지 않았으며, 존재의 감정을 보여 주지도 않는다. 흰색은 그것이 전달하는 것이 아니라 그것이 결여하고 있는 것 때문에 중요했다. 이때 흰색은 색이 없음, 색에 대한 거부, 느낌의 결여였다. 이처럼 흰색은 수십 년간 라이먼을 특징짓는 색이었지만, 정작 그는 자신의 회화에서 흰색은 다른 측면에 주목하도록 만드는 존재라고 주장했다. "나는 흰색이 개입하지 않는다는 것을 깨달았다. 흰색은 명료함을 부여하는 중립적인 색이다."

　라이먼의 회화들은 회화란 무엇인가라는 물음에 대한 숙고를 보여 주었다. 이는 관람객에게 명백하고 분명한 것을 의미하는 방식으로, 환원적으로 정의되었다. 그가 사용한 제한된 색은 엄격한 형태와 결합했다. 회화는 이미지나 내부적인 구성 요소 없이, 캔버스, 종이, 나무, 철, 플렉시 글라스와 같은 평평한 화면에 전개되었다. 관람객은 끈적거리는 것부터 매끈한 것까지 붓질과 질감의 모든 효과를 경험할 수 있다. 각각의 작품들은 광택이 있는 것부터 밋밋한 것까지, 다양한 흰색 물감의 반사적이거나 흡수적인 특성을 탐구했다. 어떤 종류의 바탕이 사용되었는지와 다른 회화에서 라이먼 보이지 않았을 형상이 어느 정도나 보이는지에 대한 미묘한

로버트 라이먼
〈벡터〉

1975-1997년, 11개의 패널, 각각 94.9×94.9×3.5cm,
디아 아트 파운데이션, 뉴욕

변주와 함께, 작품 가장자리가 도드라진다. 무엇보다 환원주의적인 화면에서 흰색의 풍요로움은 작품과 그것이 걸린 벽 사이의 관계에 주목하게 만든다.

〈벡터Vector〉는 11개의 패널로 구성되며 이들은 함께 걸려 있다. 부드럽고 무표정한, 저마다 분리된 패널들은 갤러리의 흰색 벽에 통합된다. 흰색 벽이야말로 작품의 핵심이다. 이러한 설치는 관객이 작품을 회화, 표면, 그리고 매체를 정의하는 중요한 특징인 환경의 상호 작용으로 인식하게 한다. 라이먼은 관람객들이 벽에서 뗀 그림을 본다면 이해할 수 없을 거라고 생각했다. 회화는 의도된 맥락에서만 의미를 지니기 때문이다. 이 점이 매우 중요하기 때문에 작가는 설치를 위해 몇몇 작품을 다시 작업하기도 했다. 원래 〈벡터〉는 1975년에 전시회를 위해 제작했고, 색이 들어간 접착제인 비닐 아세트산을 수직으로 발랐다. 패널들은 따로 나뉘었다가 다시 모였고, 1997년에 유화 물감을 수평으로 덧칠했다.

토머스 윌프레드
〈깊이에 대한 연구, 오푸스 152〉

1959년, 프로젝터, 회전하는 반사경, 반투명 스크린,
152.4×78.7×83.8cm(회전하는 반사기)/
48.3×48.3×53.3cm(투영기[프로젝터])/182.9×274.3cm(스크린),
허시혼 박물관과 조각 정원, 스미스소니언 협회, 워싱턴 DC

모든 색상이 들어 있는 빛이 예술의 재료가 될 수 있을까? 20세기 초에 토머스 윌프레드Thomas Wilfred(1889-1968)는 빛을 어떻게 '예술가의 유일한 표현 수단'으로 사용할 수 있는지를 탐구했다. 그는 조각가가 점토로 작품을 만드는 것처럼, 광학적 방법으로 빛을 '성형'하기를 원했다. 색이란 빛이 없으면 존재할 수 없는 광학적인 현상이기 때문이었다. 윌프레드는 자신의 작업을 '루미아lumia'라고 불렀으며, 60년 동안 이를 위한 기술적인 틀을 마련했다.

윌프레드는 빛은 움직이는 성질을 지녔으니 빛을 이용한 예술은 어떤 것이나 움직임을 핵심으로 삼아야 한다고 생각했다. 〈깊이에 대한 연구, 오푸스 152〉는 그가 제작한 프로그래밍할 수 있고 스스로 작동하는 조명 기기가 생성한, 빛 설계의 연속체를 보여 준다. 이 작품은 시간과 공간에 펼쳐지도록 고안된 키네틱 아트Kinetic Art(움직이는 예술품*)로, 처음에는 시각적이고 조용한 퍼포먼스였다.

1921년에 그는 첫 번째 휴대용 크래빌럭스clavilux(색 패턴을 투사하는 기계*)를 발명해 이것으로 빛의 구성이 스크린에 투사된 '빛의 향연'을 선보였다. 장치 자체는 오르간 같은 파이프와 키보드를 갖춘 악기 같았다.

1928년까지 작가는 자신의 퍼포먼스가 일회적인 이벤트를 넘어서기를 기대하며, 이것을 녹화하거나 내부적으로 프로그래밍된 반복을 만들어 전시를 이어갔다. 그리고 1930년에 자신의 발명품에 대한 특허를 얻었다. 윌프레드는 뉴욕 그랜드 센트럴 팰리스에 아트 인스티튜트 오브 라이트Art Institute of Light라는 교육 기관을 설립했다. 이곳에는 학생들을 수용하고 멤버들과 대중을 위한 콘서트를 열 수 있는 커다란 홀이 있었고, 여기에 거대한 키보드를 두어 색을 넣은 빛을 투사시켰다. 하지만 제2차 세계대전이 발발하면서 장비와 학교가 축소되었다. 결국 악기들은 창고에 보관되었고, 홀은 징병소로 바뀌었다.

윌프레드가 순수하게 시각적으로 빛의 예술을 탐구했던 것은 자신이 훈련했던 음악과 유사한 점이 있다. 그보다 앞서 다른 예술가들도 악기에 대한 그들의 아이디어를 시각예술 영역에 적용시켰다. 앞서 주세페 아르침볼도가 색의 기관(19-20쪽 참조)으로 실험했고, 칸딘스키와 파울 클레가 여러 차례에 걸쳐 다양한 관점에서 음악 이론을 예술의 근거로 삼았음(166-167쪽 참조)을 살펴보았다. 그러나 윌프레드가 만든 '루미아'는 완전히 새로운 매체였다. 그가 만든 작고 프로그래밍이 가능한 발명품은 창작자가 없어도 살아남을 수 있었다. 잘 알려져 있지는 않지만 그의 작품들은 예술가들이 빛을 매체로 삼아 작업하는 데 커다란 영향을 끼쳤다.

댄 플래빈
〈무제〉(앙리 마티스를 위하여)

1964년, 분홍색, 노란색, 파란색, 녹색 형광등, 높이 244cm,
솔로몬 R. 구겐하임 박물관, 뉴욕

댄 플래빈Dan Flavin(1933-1996)은 산업 용품인 형광등의 색과 그
것의 물리적인 효과에 집중했다. "형광등은 또 다른 도구일 뿐이
다. 나는 그 위나 그 너머에, 영적인 혹은 사회학적인 환상을 만들
어 내고 싶지 않다."

분리된 흰색 빛은 색이 칠해진 튜브에서 방사된다. 형광등은
따로 주문 제작한 것이 아니다. 따라서 제조업체가 다르거나 여타
변동 사항이 있어도 작품을 설치하는 지역이 어디건 그것이 무엇
이건 얼마든지 다시 사서 쓸 수 있다. 플래빈이 네온이 아니라 형
광등에 끌렸던 것도 형광등은 주문할 필요 없이 어디서나 구입할
수 있다는 점 때문이었다. 그는 이런 제약을 반겼다. "나는 이 제한
된 플라스틱의 질서 안에서 무엇이 나를 감동시키는지에 대해 말
할 수 있는 놀라운 자유를 누린다."

그가 사용한 형광등 색은 산업 표준으로 분홍색, 노란색, 파란
색, 녹색이었다. 색상과 소재는 중립적인 형태와 일반적인 출처를
강조하는 기성품이었다. 작가는 빛과 관련된 시각적 활동에 대한
형이상학적 관심을 부인했다. 하지만 이 색 형광등의 조합은 빛의
놀라운 특질을 보여 주는 신비로운 예가 되었다. 색은 광학적으로
혼합되어 은은한 흰색이 되었다. 빛의 혼합은 안료의 혼합과 다르
다. 빛줄기가 혼합될 때(가산 혼합) 모든 색의 파장이 합쳐지면 흰
색이 된다. 프리즘을 이용한 뉴턴의 실험이 이를 보여 주었다(10쪽
참조). 빛으로서의 색은 합쳐지면 흰색이 되지만 안료들이 섞이면
(감산 혼합) 일부 파장은 흡수되거나 감산되기 때문에 그 결과 색
(우세한 파장)은 흡수되지 않는다. 안료의 색을 더 많이 혼합할수록
파장은 감산되어 더 어두워지며 결국 검은색이 된다.

스펜서 핀치Spencer Finch(1962-)의 예술에서 과학, 미술, 기억, 현
상학, 그리고 풍경의 결합은 추상적인 색과 빛을 분명하게 보여 주
는 탐구다. 그 결과는 "놀라움을 느끼는 우리의 능력에 불을 붙였
다". 자신의 감각적 경험에 대한 섬세한 재현을 핀치는 이렇게 말
했다.

〈흰색〉은 특정 장소에서 정확한 시간을 포착함으로써 자연계
에서는 불가능한 순간적인 색채 관찰을 가능하게 만든 작품이다.
실제 풍경을 정확하게 반영하기 위해 기록된 특정한 풍경이지만
또한 전통적인 풍경화에서 볼 수 있는 요소가 전혀 없는 순수한 초

스펜서 핀치
〈흰색(안개에 싸인 나이아가라 폭포,
2006년 4월 17일, 오후 5시 30분)〉
2006년, 래미네이트를 입힌 필터가 달린 형광 라이트박스, 개인 소장

상화이기도 하다. 핀치는 표준적인 기준에서 벗어나 외부적인 사건에 방해받지 않고, 마침내 색의 순간적인 효과에 대한 경험을 포착해 냈다. 작품은 예술가의 여행 기록을 나타낸다. 하지만 이 작품이 담고 있는 나이아가라 폭포는 단순한 사적 경험보다 많은 것들을 상기시키는데, 이곳이 미국 문화에서 자연적인 랜드마크로서 잘 알려져 있기 때문이다.

핀치는 색의 지각에 관한 정량적 연구법인 비색법colourimetry(시료 기체를 흡수액에 통과시켜 발색하면 그대로, 발색하지 않으면 발색 시약을 가하여 비색 적량을 하는 방법*)을 사용했다. 그는 인간이 볼 수 있는 스펙트럼의 전자기 방사선의 파장과 강도를 측정하기 위해 기술적인 도구를 사용했는데, 이는 예술을 통해 경험을 재구성하는 데 어느 정도의 정확성을 제공했다. 핀치의 경우 주관적 경험인 색과 빛의 지각을 객관적인 수단을 통해 번역했고 그 결과는 완전히 새로운 어떤 것이었다. 이는 실제로 묘사되지 않은 풍경에 대해 생각해 보도록 만든다. 이 작품은 의식적으로 보고 기억하고 표현하는, 근본적으로 헛된 과정에 관한 모든 것이라고 하겠다. 이를 가리켜 그는 '자신이 보는 것을 보려는 불가능한 욕망'이라고 불렀다.

"나는 파란색 하늘의 경계를 뛰어넘었다.
하늘을 찢어 가방에 넣고, 모양을 만들고,
색을 입히고, 매듭으로 묶었다.
나는 헤엄친다! 흰색 자유의 심연,
무한이 눈앞에 있다."

_카지미르 말레비치

"검은색과 흰색을 더해 끝없이 다양한
회색을 얻을 수 있다. 레드 그레이,
옐로 그레이, 블루 그레이, 그린 그레이,
오렌지 그레이, 바이올렛 그레이.
예를 들어, 얼마나 많은 종류의
그린 그레이가 있는지 말할 수 없다.
그것은 끝없이 다양하다."

_빈센트 반 고흐

회색Grey

미술사에서 회색의 단색조는 필수 불가결한 것이었으며, 심지어 자신만의 전문 용어를 갖고 있었다. 그리자유grisaille. 이는 회색을 의미하는 프랑스어 gris에서 파생된 말이다. 15세기 네덜란드 화가 얀 반 에이크의 조각 같은 그리자유 작품들은 종교적인 기능을 했던 반면, 페테르 파울 루벤스는 더 많은 주문을 받기 위해 회색으로 된 그림들을 그렸다. 재스퍼 존스의 회화들은 그리자유와 색을 짝지었는데, 이것은 생각과 관념의 괴리를 파악하기 위함이자 관람객에게 사물을 가리키는 명칭의 복잡함을 상기시키기 위해서였다.

그리자유는 단순히 많은 양의 회색을 마법처럼 만들어 내기 위한 방법만은 아니었다. 회색 밑바탕은 위에 다른 색조가 얹어지는 채색의 기반으로서 전체 색조에 영향을 미쳤다. 레오나르도 다 빈치의 섬세하며 연기가 자욱한 느낌의 그림인 〈암굴의 성모〉는 아래에 회색이 한 겹 깔렸는데, 이는 극도의 미묘함을 가진 색채 효과를 내기 위해서였다. 이 작품은 장 시메옹 샤르댕과 빌헬름 함메르쇼이의 회화와 함께 색의 내재적인 특성, 즉 색조를 드러냈다. 색조는 다르게 사용되어 다른 목적을 달성하지만, 그럼에도 불구하고 이 세 작가의 작품 중심에 모두 회색이 있었다.

회색은 또한 색 자체에 기원을 두는 것일 수도 아닐 수도 있는 예술 기법의 결과로 나타났다. 조르주 쇠라와 폴 시냐크는 국부적이고 강렬한 색보다는 이따금 전체적으로 진주처럼 반짝이는 회색을 만드는 선명한 색채들로 '광학 회화'를 탄생시켰다. 그들의 작품과 색과 19세기 광학 이론과의 관계는 색과의 어떠한 관계에 있어서도 중요하다. 쇠라의 빛나는 회색은 색과 빛의 상호 작용, 빛의 광채를 묘사하는 색의 능력 등과 같은 다른 중요한 주제와도 공명했다.

파블로 피카소와 게르하르트 리히터 모두 역사적인 사건을 논하는 데 회색을 사용했다. 가령 자코메티가 진정한 인식의 현상학을 찾기 위해 노력했던 것처럼 다른 예술가들에게 회색은 사적이거나 철학적인 것을 전달하는 존재였다. 많은 예술가들에게 회색은 중립적인 색채의 화신이며 동시에 그와 같은 개념의 예술을 연구하는 가장 이상적인 수단이었다. 색의 물질성에 대한 안토니 타피에스의 아이디어는 회색을 중심부에 위치시키는 것이었다. 앨런 찰튼과 로버트 모리스가 파악한 것처럼, 회색은 가장 정직하고 절대적이며 영원히 존재하는 색 혹은 완고한 비색채non-color의 전형적인 예시가 될 수 있었다. 안젤름 키퍼의 회색은 중재자로서의 예술을 표현했으며, 크리스토퍼 울의 작업은 한 색이 다른 색으로 변화하는 과정을 보여 주었다.

회색은 몇몇 예술가들이 흰색에서 찾았던 무색의 개념과는 다른 중립성을 드러낸다. 중립적인 색에 이르는 길은 많다. 감정적이거나 계산적이거나, 사적이거나 공적이거나, 형태적이거나 은유적이거나, 혹은 종교적이거나 상업적인 길들이다.

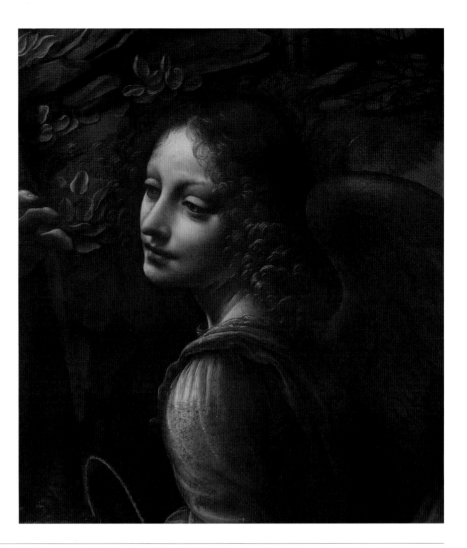

레오나르도 다 빈치
〈암굴의 성모〉(위는 세부, 오른쪽 위는 전체)

1491/1492–1499년경과 1506–1508년, 패널에 유채, 189.5×120cm,
내셔널 갤러리, 런던

I

부드럽고 수증기 같은 느낌의 그림자가 이 그림의 구성을 통일된 중간 범위의 색조로 통합하기 위해 융합되었다. 레오나르도 다 빈치Leonardo da Vinci(1452–1519)의 빛과 그림자의 베일은 관람객의 눈을 그림의 특정 부분으로 이끌면서, 조각적인 양감과 암시적인 분위기를 자아낸다. 이 안개 같은 빛과 어두운 부분에는 몇몇의 색조가 존재하지만 화가는 이를 세심하게 조율했다. 이 기법은 이탈리아어로 '연기와 같은'이라는 뜻인 스푸마토sfumato라고 불렸다.

단색 색조들이 대체로 화가의 차분한 색조 밸런스의 기반이 되었다. 일반적인 회화 관습처럼 그 역시 넓은 나무 패널을 준비한 다음에 흰색 젯소로 칠을 했다. 전체적인 모델링의 틀을 잡기 위해서 단색 물감을 칠해 얇은 막으로 사용했으며, 양각의 환영을 만들고 구성을 세우는 회색빛의 갈색으로 유령 같은 그림을 창조해 냈다. 임프리마투라imprimatura가 맨 위에 얹혀졌다. 다시 말해 이 작품의 기본 톤은 밝은 흰색이 아니라 회색의 얇은 막이었다. 이 회

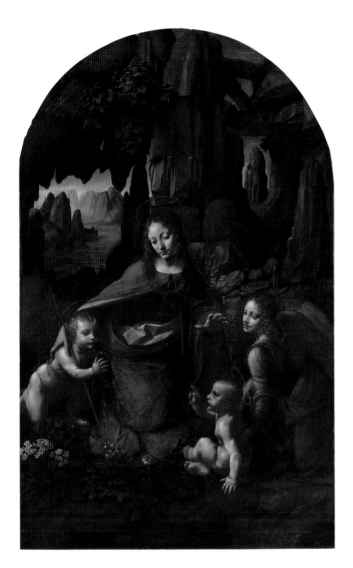

색 색조는 모델링된 위에 칠해졌으나 그것을 완전히 덮지는 않았다. 레오나르도가 그린 겹쳐진 층들은 상호적으로 강화되며 눈에 보이는 상태로 남았다. 이와 같은 전체적 효과는 그림자의 토대를 만들어 내기 위한 장치였다. 화가는 그림의 이 첫 번째 층들 사이의 접점을 '보편적 그림자'라고 했다. 그는 초기 밑그림을 수정하고, 같은 패널에 두 번째 밑그림을 그렸다. 레오나르도가 〈암굴의 성모〉를 17년 넘게 작업했기 때문에 이 그림의 밑층들은 제작 과정에 관한 복잡한 기록이라 할 만했다. 밑그림 과정은 일시적으로 색조(부분적 색)와 명도, 즉 어두움과 밝음의 정도 값을 분리할 수 있게 도왔다.

색은 전체적인 톤이 형성되고 그림자와 양감의 역할이 단색을 통해 확정된 후에야 부분적으로 도입되었다. 첫 번째 모델링 층이 그다음 층의 밑칠에 영향을 미치는 것처럼, 색을 바르는 마지막 층은 그 아래 깔린 것의 영향을 받았다. 그래서 그것의 위층이 빛나는 울트라마린으로 구성되어 있을지라도 성모의 옷깃은 차분해졌다. 울트라마린이 밑에 다크 그레이 물감이 칠해진 아주라이트 영역에 칠해졌기 때문이다. 노란색 옷깃 역시 아래에 회색 밑칠이 있다. 화가는 전체적인 색조를 비슷하게 조정했고, 모든 층이 최종적인 효과에 기여할 수 있도록 색들을 섬세하게 조율했다. 달걀 고착제를 사용하는 불투명한 템페라 물감으로는 할 수 없는 투명한 글레이징과 혼색과 여타 효과를 구사할 수 있었던 것은 '유화'라는 매체 덕분이었다.

바탕이 매우 중요했다. 그 위에 오는 모든 것에 대한 토대를 세워 주면서도, 그 위의 물감 층들 때문에 완전히 흐려지지는 않았다. 예술가는 포화도가 높은 색의 광휘를 억제하면서 방해가 되는 지점 없이 조화로운 전체 상태를 성취했다. 레오나르도의 그림자 표면은 부드러운 아지랑이의 세계를 창조했다. 그 세계의 윤곽선은 불분명하며, 톤은 빛과 어둠 사이에서 거의 인지할 수 없을 정도로 변하고, 색깔은 공기나 연기처럼 은은하다.

2 장 시메옹 샤르댕Jean Siméon Chardin(1699-1779)은 제한된 색조로 조용한 화면을 만들어 냈다. 그는 회색 혹은 회갈색의 미묘한 음영으로 다채로운 세계를 창조했다. 샤르댕이 그린 일상의 사물들은 고요함 속에 잠겨 있다. 그가 죽었을 때, 한 친구가 화가에 관한 일화를 상기했다. 냉정하게 계산된 그림을 그리던 어떤 예술가가 거들먹거리자 샤르댕이 그에게 이렇게 쏘아붙였다. "색으로 그림을

장 시메옹 샤르댕
〈게임 보드, 뿔 화약통, 토끼가 있는 정물〉
1755년경, 캔버스에 유채, 44.2×53.5cm, 피카르디 박물관,
아미앵, 프랑스

장 시메옹 샤르댕
〈볼거리와 자화상〉
1771년, 종이에 파스텔, 46×38cm, 루브르 박물관, 파리

그린다고 누가 그러던가?… 누군가는 색을 이용할 뿐이고, 다른 누군가는 감정으로 그림을 그린다네."

우리는 샤르댕의 기법에 대해 아는 것이 거의 없다. 계몽주의 철학자, 비평가이자 그의 옹호자였던 드니 디드로는 어느 누구도 그가 작업하는 것을 실제로 본 적이 없다고 기록했는데, 어떤 예비 작업도 남아 있지 않다. 샤르댕의 작품들은 날카롭고 섬세한 관찰로 이루어졌다. 분명하고도 직접적으로 그가 공들여 배열하고 밝힌 대상들로 만들어졌다. 화가는 스케치를 하는 대신에 가장 눈에 띄지 않는 물체들까지 천천히 공들여 바라보았다. 그의 전기 작가이자 친구였던 샤를니콜라 코생Charles-Nicolas Cochin (1715-1790)은 죽은 토끼를 묘사하는 이 젊은 작가의 통찰을 기록했다. 그리고 사물을 꿰뚫어보는 관찰 상태에 도달하기 위해서는 이전의 지식들에 방해받지 않는 경험적 지식들의 기록에 충실하게 집중해야 한다는 결론을 내렸다. "나는 내가 본 것, 그리고 심지어 이것들이 다른 사람들에 의해 다루어진 방식까지 모두 잊어야 한다."

대상을 자세히 들여다보는 행위는 일반적인 것을 기념비적인 것으로 바꾸면서 대상의 다른 면들까지 보여 준다. 〈게임 보드, 뿔 화약통, 토끼가 있는 정물〉에서 두 동물의 사체와 사냥꾼의 도구들은 소박한 배치의 낮은 피라미드 구도다. 고요함은 대상(그려진 사물)으로 전달된다기보다, 상당히 근접하지만 별개로 다양화된 색들과 색조로 전달된다. 샤르댕에게 털에 사용된 제한된 색조 톤은 섬세한 질감과 모호한 색조의 감각과 모습을 그림으로 전환할 수 있는 좋은 방법이었다. 따라서 그의 그림은 부드러운 색깔의 질감이 살아 있는 우둘투둘한 표면을 지녔다.

화가는 만년에 시력 상실로 고생했고 결국 유화 작업마저 그만두었다. 안료를 빻고 유해한 재료를 쓰다가 건강을 해쳤을 것이다. 이후 파스텔화 자화상에서도 화가는 유화에서처럼 많은 미묘한 차이와 섬세한 색조를 드러내기 위해 색을 조절했다. 각각의 파스텔 마크들은 매끄러운 표면에 문질러지기보다는 그대로 남아 있다. 분홍색과 파란색의 터치, 빗금과 패치들은 진주 같은 광택이 나는 회색 색조로 얽혔다.

디드로는 교훈적인 이야기가 아니라 색이 있는 모든 가시계를 관통하는 안목을 통해 관람객들이 대상을 보게 한다는 점에서 샤르댕의 재능을 찬미했으며 색의 조화와 반사에 대한 예민한 감각에 갈채를 보냈다. "오! 샤르댕, 당신이 팔레트에 섞고 있는 것은 흰색, 빨간색, 검은색이 아닙니다. 사물의 본질입니다. 당신이 붓 끝으로 붙잡고 있고, 캔버스에 칠하는 것은 공기이자 빛입니다."

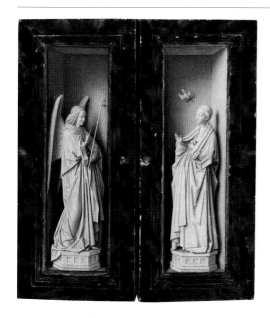

얀 반 에이크
〈수태고지〉
1437년, 패널에 유채, 33.1×27.2cm, 고전 대가 회화관,
드레스덴 박물관 연합, 드레스덴

페테르 파울 루벤스
〈골고다로 가는 길(십자가를 지고 가는 그리스도)〉
1632년경, 패널에 유채와 유화액, 59.7×45.7cm, 캘리포니아 대학교,
버클리 아트 뮤지엄, 캘리포니아

3 예술가들과 심지어는 유명한 색채 화가들마저 미적, 영적, 상업적 목적으로 수세기 동안 그리자유를 사용해 왔다. 주로 회색에 기반을 두는 이 기술은 단색 표현에 집중하기 위해 색을 벗겨 내며, 색조와 톤을 분리시켜 빛과 어둠의 색조 범위가 색깔의 다른 특징들과 분리되어 보일 수 있게 한다. 그리자유는 예술가가 그것의 효과를 주의 깊게 연구하도록 했고, 회화 자체의 과정에 대한 반성을 불러일으켰다.

15세기에 얀 반 에이크가 그린 삼면 제단화의 바깥쪽 패널은 여닫는 여러 부분의 총체 중 한 요소다. 이 두 개의 패널이 열리면 화사한 색으로 그려진 가운데 패널이 모습을 드러내겠지만 지금은 닫힌 상태다. 이 패널의 회색 그림은 노골적으로 석조 조각상을 모방하며, 눈속임에 가깝다. 여기에는 두 세계가 만난다. 외부와 내부, 무채색과 채색, 돌과 살결. 천사 가브리엘이 성모 마리아에게 그녀가 아이를 잉태했음을 알려 주는 순간을 그린 〈수태고지〉는 말 그대로 앞으로 일어날 일을 통보한다. 색 사용은 어떤 상태에서 다른 상태로의 전이를 비유할 수도 혹은 단색조가 단순히 이 작품에 알맞기 때문일 수도 있다. 삼면 제단화는 예배 관례에 따라 여닫힐 수 있었으며, 잿빛 회색의 외부 그림은 패널이 닫혔을 때 보이는 장면인 사순절의 재와 관련 있다는 점도 암시되어 왔다.

반면에 2백 년 뒤에 활동했던 루벤스의 회색은 상업 지향적이었다. 사진 복제술 이전, 즉 예술가들의 작품이 판화를 통해 멀리 퍼져 나가던 시기에 그리자유는 채색화를 흑백 판화로 옮기는 과정에서 사용되었다. 당시 전성기를 맞았던 루벤스는 자신의 명성을 더 널리 알리고 싶었고, 그림의 질과 경제적 이익을 모두 신경 쓰면서 판화의 제작 과정을 완전히 통제하려 했다. 그는 법적 저작권과 자신의 작품을 판화로 발행할 권리를 가졌고, 작업을 위해 판화가들을 고용했다. 이 작업은 회색으로 그린 그림에서 바로 시작되었거나, 판화가가 시작한 작업을 루벤스가 회색 물감으로 수정하거나 바꿨을 것이다. 루벤스의 동의를 받은 판화가는 판 위에 디자인을 만들고 판을 찍어 냈다. 이때 화가는 전 과정을 관리하면서 자신의 작품을 더 많은 이들에게 전파하는 데 힘썼고, 그리자유는 결과를 위한 도구였다.

그로부터 두 세기가 더 지나고서 앵그르의 공방에서 그리자유를 제작했다. 1814년에 〈그랑드 오달리스크〉를 완성한 앵그르는 10년 뒤에 이 그림을 그리자유로 만들도록 했다. 원래 버전보다 작고 간소화되었으며, 미완이었다. 루벤스가 그랬듯이 19세기의 예술가들도 대개는 채색화를 흑백 판화로 옮기는 과정을 보조하기 위해 톤 그러데이션 연구의 일환으로 회색 버전을 만들었다. 앵그

장 오귀스트 도미니크 앵그르와 그의 공방
〈그리자유로 칠해진 오달리스크〉

1824-1834년경, 캔버스에 유채, 83.2×109.2cm,
메트로폴리탄 박물관, 뉴욕

르의 회색 그림 역시 이와 같은 과정을 염두에 두고 만들어진 것일
수도 있으나 여기에 관련된 판화나 언급되어 있는 자료가 없기 때
문에 정확한 이유는 알 수 없다.

재스퍼 존스
〈기념일〉
1959년, 캔버스에 유채와 콜라주, 152.4×111.8cm, 개인 소장

재스퍼 존스
〈잘못된 스타트〉
1959년, 캔버스에 유채, 170.8×137.1cm, 개인 소장

4 색의 부재에도 불구하고 그리자유는 색에 대해 생각하게 만드는 매개로 사용되었다. 재스퍼 존스의 〈기념일〉은 색채로 풍성한 작품인 〈잘못된 스타트〉를 완성한 직후에 쌍으로 만든 작품이다. 이 두 작품은 진지하면서도 유희적이다. 또한 색채 명명법의 자의적이고 이따금 거짓된 본성과 색 인지의 주관성, 그리고 언어와 시각의 풍부한 교차를 관찰하도록 요구했다.

단어는 색에 이름을 붙이지만 꼬리표를 달지는 않는다. 〈잘못된 스타트〉에서 활기 넘치는 색들은 그림의 거칠고 화려한 불협화음 속에 칠해졌다. 채색된 패치에는 스텐실로 찍힌 색에 관한 단어가 함께 표시되어 있는데 패치 위와 아래는 물론이고 부분적으로 덮인 것도 있다. 어긋난 코드도 담겨 있는데, 단어와 색이 일치하지 않는다는 점이다. 이 단어들은 채색된 붓질 조각들의 꼬리표 노릇을 하는 것도 아니고, 그렇다고 스텐실 문자들과 단어의 색채론적 의미가 일치하지도 않는다. 다른 모든 언어처럼 색을 가리키는 언어도 완전히 추상적이며 집단의 승인에 의존한다. 존스는 이것을 색깔 전통의 합의라고 했다. "우리가 빨간색이란 무엇인가에 대해 합의하지 못했다면, 같은 색을 당신은 빨간색이라고 하고 나는 노란색이라고 부를 수 있다. 우리의 대답은 서로 어긋난다. 나는 이것이 그림에서 상당히 자주 일어나는 경우라고 생각한다."

〈기념일〉은 여기서 더 나아가 사고와 인식의 다양성을 강조한 작품이다. 밝은 색채들과 대조적인 회색의 중립성은 그것이 그림에서 의미하는 것에 대한 개념적인 측면, 즉 존스가 '말 그대로 회화의 질'이라고 불렀던 것을 연마하는 초점 장치였다. 밀도 있게 작업된 표면, 거미줄처럼 얽힌 많은 붓질들은 주의를 불러일으키고 회화의 물리적 특징을 드러냈다. 하지만 회색은 가려지거나 애매하기도 하다. 특히 이 작품에서 더 그렇다. 단어는 하나를 말하면서도 다른 무언가를 의미한다. 차분한 회색은 관람객이 거리감을 느끼게 한다.

한쪽이 채색화이고 다른 쪽이 그리자유인 것을 제외한다면 이 한 쌍의 그림은 똑같은 작품의 복사 버전처럼 보인다. 관람객을 비슷한 철학적, 미적 길로 인도하면서도 이 심오한 질문을 다른 방식으로 탐구하며 색과 무색 사이의 심연을 강조한다.

폴 시냐크
⟨센 강 강둑에서⟩

1889년, 캔버스에 유채, 33.2×55.1cm, 오르세 미술관, 파리

조르주 쇠라
⟨저녁, 옹플뢰르⟩

1886년, 채색된 나무 프레임 캔버스에 유채, 78.3×94cm,
현대 미술관, 뉴욕

조르주 쇠라는 폴 시냐크에게 보내는 편지에서 '정의하기 어려운 회색'으로 이루어진 옹플뢰르의 바다에 대해 묘사했다. 그러나 그는 회색을 사용하지 않고서도 그것을 불러왔다. 정의하기 어려운 대상들은 계속하여 변화하는 색의 작은 터치들을 통해 강렬하게 만들어졌다. 적어도 25개의 색조로 구성된 수천 개의 점들이 머릿속에서 혼합되고 시각적으로 섞여, 한 비평가가 '빛의 회색 먼지'라고 불렀던 것이 되었다. 쇠라의 먼지처럼 흐릿한 환영은 빛을 발한다. 쇠라가 광채를 얻겠다는 목적으로 예술을 위한 과학적 방법론(122-123쪽 참조)에 기초한 매혹적인 효과였다. 그의 '시각적 회화'는 색을 병치시켜서 색이 예술가의 팔레트 위가 아니라 관람객의 뇌에서 섞이게 하고자 고안되었다. 그것의 기술적 핵심 요소였던 '스펙트럼 요소의 순수성'을 위해서는 정확한 색 조합이 필수였다. 이를 구현하는 기술은 개별적인 점들을 부지런히 손으로 하나하나 찍는 것이었고 나중에 점묘법이라고 불리게 된 색 점들은 쇠라에게 '예술의 영혼과 육체'이기도 했다.

미국의 심리학자인 오그든 루드(122-123쪽 참조)와 같은 과학자들은 최적의 대조를 위한 정확한 색 선택을 안내하기 위해 세부적인 표를 만들어 출판했다. 쇠라는 루드의 근대 색채학에 익숙했으나, 실제 색채가 가진 한계가 과학자들의 아이디어를 정확하게 이해하기 어렵게 만들었다. 자연과 인공적인 빛의 조건도 쇠라 특유의 결과물에 영향을 미쳤다. 물감을 빛의 양상으로 변화시키려는 시도는 물감의 감산적인 혼합 기초를 빛의 가산적인 혼합 체제로 만들었다. 이는 근본적으로 다른 과정들의 조합을 요구했다.

몇몇 예술가들은 화면에 보색을 점점이 찍어 보았지만, 애초에 기대했던 강렬한 색이 아니라 탁한 회색이 나왔다. 시냐크는 그 기술이 그림 표면을 더욱 생생하게 만들어 줄 수 있을지는 몰라도 반짝임과 광채 혹은 조화는 보장하지 못한다고 경고했다. 병치되었을 때 서로를 돋보이게 하는 보색들은 섞였을 때는 적이 되어 시각적으로도 서로를 파괴한다. 예를 들어 빨간색과 녹색은 병치되면 서로를 더욱 생기 있게 만들지만 빨간색 점들과 녹색 점들은 회색과 무채색의 집합체를 만든다. 시냐크의 '집합체'는 무채색의 반대였지만, 이는 포화도나 강도보다는 색조였다. ⟨센 강 강둑에서⟩에서 안개가 낀 것처럼 윤기 흐르는 회색은 명멸하는 상호 작용의 안무법에서 경쟁하는 많은 색조의 미묘한 연합이었다.

시각적 혼합의 색채 효과는 우리를 끌어들인다. 색들은 우리가 그림 앞에 서서 특정 거리에서 바라볼 때에야 형태를 띤다. 섞이지 않은 색들의 분리된 점들은 가까이에서 보았을 때는 보이지만 뒤로 멀어지면 보이지 않는다. 눈의 초점이 앞뒤로 옮겨 가며 개별

적인 색 점들을 섞는 이런 마법적인 중간 지대는 유동적이다. 색은 빛나는 조화를 통해 분위기를 드러내면서 부드럽게 진동한다.

빌헬름 함메르쇼이
⟨피아노가 있는 실내, 그리고 검은색 옷차림의 여성.
스트라드가드 30⟩
1901년, 캔버스에 유채, 63×52.5cm, 오드럽가드 미술관, 코펜하겐

6

팔레트의 단출함은 고요한 내면을 전달하기 위한 완벽한 수단이었다. 이 진주처럼 빛나는 회색 내부 공간은 코펜하겐에 있는 빌헬름 함메르쇼이Vilhelm Hammershøi(1864-1916) 자신의 아파트다. 함메르쇼이는 10년 동안 60점의 그림에 이 공간을 담았다. 마치 기둥처럼 건축적이고 얼굴도 없는, 등을 돌리고 있는 사람은 예술가의 아내다. 정보는 있지만 일화나 이야기는 없다. 화가는 빛, 대기, 분위기의 연구를 만들고자 부차적인 것들을 눌러 담아냈다. 기하학적 구도 안에서 은빛 회색은 장면을 감싸고, 햇빛 속에 자유롭게 떠다니는 공기나 먼지처럼, 모든 것에 스며든다. 화가의 섬세함은 독특하고, 실내 공간과 인물에 대한 묘사는 그의 개인적인 환경에 대한 면밀한 연구에서 비롯되었다. 그러나 그는 여행도 했고, 역사적이고 선구자격이었던 다른 예술가들의 작품들도 봤다. 이를테면 톤과 색조의 조화에 대한 미적이고 형태적인 헌신 때문에 휘슬러에게 매력을 느꼈는데(208-209쪽 참조), 그에게서 자신의 방식과 유사한 점을 발견했다.

아파트는 함메르쇼이의 생활 공간이자 스튜디오, 그리고 작품의 배경이었다. 빛을 포착하고 분위기를 조성하기 위해 화가는 받침대 같은 제한된 가구 배치와 연출된 구도와 원근을 재조정했고 창문이 열려 있거나 닫혀 있는 등과 같은 다양한 버전을 만들었다. 빛은 촉각적이다. 이 작품에서 빛은 왼쪽의 창문에서부터 흘러들어오며 그렇지 않으면 닫힌 환경이었을 공간 안에 봉인된다. 이 연한 회색 광채는 윤곽을 부드럽게 해 주고, 밑에 깔린 엄격한 기하학의 선형성을 완화한다. 내부는 차분하지만 정돈되어 있다.

화가는 조용한 가정의 실내를 천천히 또 꾸준히 그렸다. 엄격하게 드러난 몇몇의 형태들, 그가 분명 고심 끝에 결정했을 팔레트에 만들어 낸 작은 목록의 물감들. 친구이자 동료 예술가였던 요아킴 스코브가드Joakim Skovgaard(1856-1933)는 화가의 세팅을 잊을 수 없다고 했다. 팔레트는 서로 조심스럽게 분리되었던 네 가지 회색과 흰색 얼룩의 조각적인 배열이었다. "이상한 점은 색의 층 위에 또 다른 층이 있다는 것이었고, 마치 팔레트 위에 네 개의 굴 껍데기가 있는 것처럼 그림에 부드럽게 녹아들었다. 이 색

들로 함메르쇼이는 내가 찬미하는 아름다운 그림을 창조했다." 이처럼 완고하게 제한된 색들로 함메르쇼이는 놀라운 색채의 영역에 도달했다.

파블로 피카소
〈게르니카〉
1973년, 캔버스에 유채, 349.3×776.6cm, 레이나 소피아 미술관, 마드리드

7

자신의 오랜 활동 기간 동안에 파블로 피카소는 회색으로 작업 단계들의 마침표를 찍었다. 팔레트를 검은색과 흰색으로 한정하기 위해 화가는 주기적으로 만개한 색의 풍부한 쾌락을 회피하곤 했다. 그 이유들은 피카소가 이전에 설정해 둔 창의적인 이유가 무엇이든 간에 독특했다. 표현적이고 분석적인 범위에서만이 아니라, 무궁무진한 색조와 질감의 버전에서도 흑백은 우리가 흔히 상상하는 것보다 포괄적이다.

〈게르니카〉는 1937년 스페인 내전 중에 독일 공군이 바스크 지방의 게르니카를 폭격한 사건에 항의한, 강력한 반전 뉴스 플래시다. 근대 시기에 전통적으로 장례와 연관되었던 색 팔레트 속에서의 진지한 애도라고도 할 수 있다. 예술가는 화려한 색들이 제공해 줄지도 모를 어떠한 드라마도 없이, 피로 물든 폭력과 상실과 파괴, 그리고 공포를 묘사했다. 그러나 이미지는 생생하며 감정적이다. 〈게르니카〉의 회색은 어두침침한 표현에 엄숙함을 더한다. 또 전쟁에 대한 즉발적인 감정의 고통을 벗겨 내면서, 전쟁을 기록한 회색빛의 보고서를 남겨 둘 뿐이다. 회색은 거무스름한 어둠에서

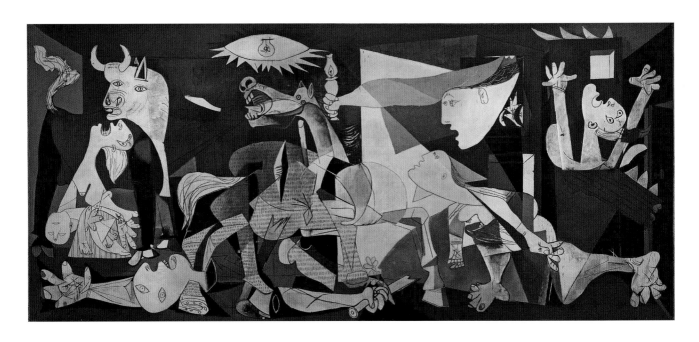

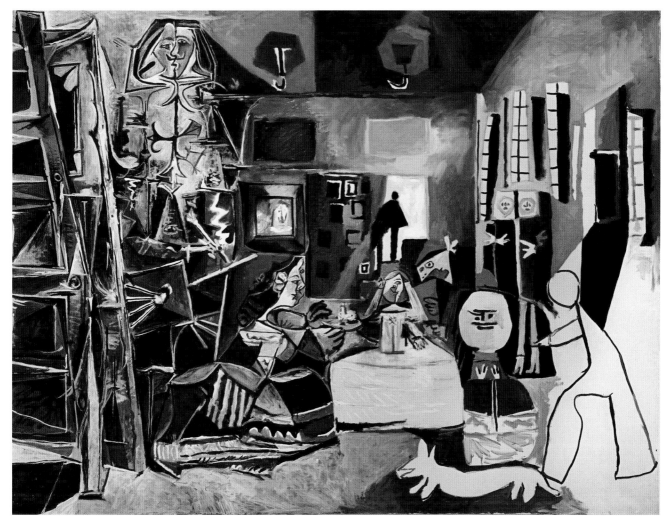

파블로 피카소

〈시녀들(라스 메니나스, 벨라스케스를 따라서)〉

1957년, 캔버스에 유채, 194×260cm, 피카소 미술관, 바르셀로나

눈부시게 환한 흰색까지의 넓은 범위를 갖고 있으며, 미묘한 색조들은 절망부터 영웅주의에 걸친 감정적 범위를 암시했다.

〈시녀들〉은 다른 어법으로 작용한다. 피카소는 17세기 스페인의 거장 벨라스케스가 그린 같은 제목의 걸작을 재해석하고 분석하기 위해 제한된 색을 사용했다. 벨라스케스의 거대한 회화는 스페인 궁정의 집단 초상화로, 전체적으로 연결된 대부분 갈색인 색조를 사용했다. 이 3백 년 된 초상화는 피카소에게 평생 영감이 되었다. 그가 자신의 버전을 그리기 위해 사용한 회색은 국가의 보물을 조심스럽게 숙고하며 냉정하게 탐구하기 위한 도구였다. 화가는 이 작업을 진행함으로써 벨라스케스의 대작을 자신의 것처럼 감상했고, 새로운 거장으로서의 입지를 주장했다.

예술에 대한 예술, 그리고 정치적 발언으로서의 예술은 피카소가 회색을 어떻게 사용했는지에 대한 예시였다. 회화의 건축적 구조를 좀 더 이해하기 위한 도구로서든, 예술의 과정을 논평하기 위

한 수단으로서든, 역사를 드러내기 위한 방식이든, 혹은 감정의 기표로든 검은색에서부터 흰색에 이르는 절제된 회색은 피카소의 작품에 반복적으로 등장했다.

알베르토 자코메티
〈야나이하라 이사쿠의 초상〉
1956년, 캔버스에 유채, 55×45cm, 알베르토와 아네트 자코메티 재단, 파리

사람들이 알베르토 자코메티Alberto Giacometti(1901-1966)에게 색을 사용해 그림을 그리라며 훈계했을 때 그는 이렇게 답했다. "회색은 색이 아닌가? 내가 모든 것을 회색으로 본다면, 회색 안에는 나에게 감동을 주는 색들과 내가 전하고 싶은 색들이 전부 들어 있을 텐데, 내가 왜 굳이 다른 색을 사용해야 하는가?"

자코메티가 친구와 가족을 그린 단색 초상화는 작가가 기억하는 그들의 모습만이 아니라, 매일 몇 시간씩 앉아서 몇 주와 달에 걸쳐 작업한 결과물이었다. 망설임의 고통과 지각적인 경험을 포착하는 능력에 대한 회의감 사이에서 이미지가 변형되었다고 한 그의 말처럼, 그의 작업은 '지우는 것'과 '칠하는 것' 사이를 오갔다.

자코메티의 먼지처럼 뿌연 회색은 인식의 현상학을 면밀히 탐구하는 수단이었다. 대상을 마주하면서 작가는 대상 주변을 둘러싼 환경과 몸의 상호 작용을 비롯하여 어떻게 눈에 보이는 것들만을 만들어 낼 수 있는지를 고민했다. 시각적 인식에 집중하기로 마음먹었을 때 그는 자신이 상상한 것 혹은 그와 비슷한 것도 없다는 데 절망했다. 대상의 머리는 면적도 없고 전혀 알려지지 않은 무엇이 되었다. 약간의 진실로 대상을 묘사하는 것은 불가능했다. 그림을 그리기 위해 대상을 멀리서 바라볼 때 자신이 순간적인 물리적 사실성의 영역을 침범해 버렸기 때문이다. 머리는 중요성을 잃었고, 뻣뻣하고 광적인 붓질들이 윤곽을 한정했다. 회색 물감의 신경질적인 붓질로 주변에는 층이 생겼다. 회화는 생겨나고 존재하는 끊임없는 기록이었다.

이 작품은 자코메티에게 많은 영향을 끼친 일본 철학자 야나이하라 이사쿠矢內原伊作(1918-1989)를 담았다. 시각과 현실, 그리고 인식을 붙잡을 수 없음에 대한 예술가의 집착은 장 폴 사르트르, 장 주네Jean Genet, 시몬 드 보부아르 같은 실존주의 작가들의 관심을 이끌었다. 보부아르는 자코메티의 작품에서 동질감을 느끼고 이를 긍정하며, 그의 초상화 중 하나를 위해 앉아 있는 과정에 대한 글을 썼다. 보부아르는 장갑을 뒤집는 것처럼 자코메티가 재현의 관습적인 방식들을 바꾸었다고 했다.

이 새로운 방식을 통해 자코메티는 가장 화려하고 다채로운 색

들을 걷어 내고, 그에게 삶 자체를 상징하는 차분한 회색을 선호하면서, 작품을 필수 요소들로 축소했다. 회색만 사용하는 것이 그의 의도가 아니었음을 설명하기 위해 다른 색들도 써 봤지만 한편으로 이렇게 고백했다. "작업 과정에서 나는 색을 하나씩 제거해 나가야 했다. 색들은 하나씩 그룹을 이탈해 나갔다. 마지막에 남은 것은 오직 회색, 회색, 회색이었다!"

안토니 타피에스 9
〈선들이 있는 보랏빛 회색〉
1961년, 캔버스에 혼합 매체, 200×176cm, 내셔널 갤러리, 스코틀랜드

안토니 타피에스Antoni Tàpies(1923-2012)의 그림에서 색은 여유롭고 물질 재료는 빽빽하며, 성찰을 위한 단색의 도약대처럼 어두침침하다. 그에게 대상의 반영은 그것을 심사숙고하는 것보다 한 차원 높은 단계였는데, 현실에 대한 깊은 이해를 제공한다는 점에서 그러했다. 작가는 그림에 비정통적인 재료들을 포함시켰고, 이와 같은 작업 방식은 예술품에 직접적으로 물질성을 부여했다. 그는 스스로를 물질주의자라고 했고, 물질주의를 재료의 구조를 나타내는 것이라고 정의했다. 더 나아가 타피에스의 작품들은 '물질 예술'이라 불렸다. 모래, 대리석 가루, 풀, 먼지, 정체불명의 입자들과 가루들은 대부분 회색, 검은색, 갈색으로 이루어진 중립적이고 냉철한 팔레트의 협소한 범위에서 풀 반죽의 두꺼운 표면을 만들어 내고자 밀도 높은 안료들과 섞였다. 화가는 캔버스에 이를 시멘트처럼 두껍게 발랐다. 작가가 행한 가루와 안료의 혼합은 분쇄기처럼 작용할 수 있었기 때문에 건축과 연관시킨 그의 비유는 적절하다. "평평하고, 새겨지고, 바스러지며, 긁힌 표면은 어떤 종류의 벽이다."

이와 같은 제한된 색들로 타피에스는 지식을 얻기 위한 원동력으로서의 예술에 대한 희망을 표현해 냈다. 근본적인 통찰에는 또 다른 빛이 필요하지 않다. 그는 색의 과도함으로 그것을 풍요롭게 만들고자 하는 행동은 어리석다고 생각했다. 특히 광고의 세계와 그 색깔처럼 자신이 인위적 현실이라고 불렀던 것들을 멸시했다. 그의 미묘한 회색은 양극단에 있는 것으로 의도되었다. "나는 무의식적으로 다른 색깔을 찾고 상상했다. 명도 표현에 적합한 역동적이고 깊은 색들을. 나는 진부한 광고에 의해 변형되지 않았을 때의 세계의 진정한 색을 재발견해야 했다. 색은 자체로 존재하지 않는다. 나는 내면적인 색이 필요하다."

타피에스는 내면적인 색들을 그의 비전통적인 반죽으로 만듦으로써 만질 수 있는 대상으로 생성했고, 시간이 지나 닳아 버린

벽을 환기시키도록 캔버스에 반죽을 두껍게 발랐다. 그 추상적인 캔버스는 발굴이 필요한 이름 없는 역사들을 드러냈다. 그는 이 벽이 순교와 카탈루냐인들에게 가해진 비인간적인 고통의 물리적 증언이라고 했다. 그의 작품들은 이를 노골적으로 드러내지는 않았지만 형태와 질감과 색의 공생 안에서 주제가 제시되었다. 타피에스 스스로는 이를 회색의 고요하고 냉철하고 억압당한 회화들이라고 하면서 "한 비평가가 말하길, 그것들은 생각을 하는 그림들이었다"라고 했다.

게르하르트 리히터
〈폭격〉

1963년, 캔버스에 유채, 130×180cm, 렌바흐 하우스 갤러리, 볼프스부르크, 독일

IO

1960년대에 게르하르트 리히터Gerhard Richter(1932-)는 회색만 사용하여 회화를 창조했다. 이미지는 그가 '아틀라스'라고 이름 붙인 개인 아카이브에 모아 두었던 기성품들이었다. 신문이나 잡지 조각, 영화 스틸 컷, 가족이나 동물, 풍경의 스냅 샷처럼 사소한 것에서부터 끔찍한 것까지 다양한 재료들이 여기 포함되었다. 〈폭격〉은 리히터가 어린 시절에 경험했던 제2차 세계대전을 겪은 독일의 모습을 찍은 사진을 바탕으로 그렸다. 그럼에도 색과 형태는 개인

게르하르트 리히터
〈회색〉
1976년, 리넨에 유채, 200×170.2cm, 샌프란시스코 현대 미술관,
캘리포니아

적인 경험에서 무감정한 얼굴로 표현의 초점을 옮기고 있다. 전후 독일에서 매우 논쟁적이며, 불쾌하고, 토론되지 못한 주제였다. 그래서 작가는 경계선을 밀어내되, 모든 것을 약간 거리를 두고 관찰했다. 이 작품은 언뜻 사진 같고 카메라의 흐려진 초점으로 대상을 포착하는 것처럼도 보이지만 실제로는 그림이다. 인공물의 객관적인 느낌을 풍기지만 시각과 사실성, 그리고 회화의 관습에 대한 고찰이다.

작업은 신문의 사진 기록에서 비롯되어 순수 예술로 전환되었다. 기계적으로 생산된 것이 아니라 손으로 만들어진 작품이다. 규모는 작은 것에서 큰 것으로 급격하게 변화했고, 색과 드라마는 함께 제외되었다. 스펙트럼의 색은 없다. 대상의 형상화가 매우 세부적으로 되어 있을지라도 회색 베일만 남기고는 제거되었다. 리히터는 이러한 사진-회화로 회색 탐사를 시작했는데, 그것을 '가시적인 것도 비가시적인 것도 아닌 것'이라 불렀다. "회색은 눈에 띄지 않기에 명상적이다… 긍정적으로 환상을 불러일으키는 방식으로… 아무것도 보이지 않게 만들면서."

〈회색〉을 포함한 이후의 단색 회화 시리즈를 통해 작가는 형상을 철저히 배제하고 회색의 독특한 힘에 초점을 맞추고서 작업을 진전시켰다. 리히터는 "무관심의, 중립의, 고요한 채로 존재하는 절망을 위한 이상적인 색. 바꿔 말하면 존재의 상태와 한 사람에게 영향을 미치는 상황과 그 상황을 위해 시각적 표현을 찾는 것이다"고 했다.

11 로버트 모리스Robert Morris(1931-)의 회색은 리히터의 회색과는 완전히 다른 관점에서 나왔다. 그의 회색은 단색이나 중립성이 아니라 색을 모두 없애려는 열망을 표현한다.

색에 대한 논쟁과 진지한 예술 영역에서 색을 몰아내기 위한 간헐적인 시도는 새롭지 않다. 이는 종종 종교적인 영역까지 뻗어 갔는데, 중세 성직자들은 어떠한 접근이 영성을 가장 잘 표현하는지를 놓고 색채주의자들과 반색채주의자들로 나뉘어 논쟁했다. 종교개혁 시기 동안에 반색채주의자들은 영적 진실과 동등한 어떤 조직에 모습을 보였다(203-204쪽과 249-250쪽 참조). 심지어 오늘날에도 색이 표현을 방해하는지 아니면 돕는지에 대한 논쟁이 지속되고 있다. 다만 이제는 종교가 아닌 미학과 철학에 초점을 맞춘다.

로버트 모리스
〈무제〉

1965-1966년, 섬유 유리와 형광등, 61×246.4×246.4cm,
댈러스 미술관, 텍사스

1960년대 중반에 모리스는 정확히 어떤 형태적 특성이 예술 형식을 구성하고, 어떤 요소들이 무관한지에 궁금증을 가졌다. 당시에 그가 작업한 작품들과 출판한 몇몇 에세이는 미니멀리즘이라고 불리는 움직임을 시작하게 했다.

모리스는 회화에 대한 모든 것과 분리된, 조각의 독특하고 자주적인 문제들을 검토했다. 그에게 조각적 물체는 한번에 모두 인지되어야만 하는 '통합체'였다. 이 작품에서 두 부분의 섬유 유리 고리는 그것의 부분의 합보다 크며 분리될 수 없다. 모리스가 썼듯이 '고집스러운, 문자 그대로의 덩어리'였다. 예술가가 '무無색'이라고 간주했던 부분을 포함하여, 모든 것은 내재적이고 핵심적이다. 색깔, 회화 영역은 외부적인 표피로 인식되어 왔을 것이다.

이 시기의 모리스에게 색은 시각적이며, 비물질적이고, 담을 수 없고, 만질 수 없는 대상이었고, 작가는 이를 '조각의 물리적 본성과 모순되는 것'으로 만들었다. 분위기를 환기시키고 무언가를 상징할 수 있는 색의 능력은 모리스에게는 해당되지 않았지만, 적어도 논쟁을 불러일으키는 능력은 지속되었다.

조반니 안셀모
〈올트레마레(바다 저편)를 향한 회색빛〉

1988년, 돌, 철사, 풀매듭, 울트라마린 안료, 274.3×601×61cm,
샌프란시스코 현대 미술관, 캘리포니아

12

〈올트레마레를 향한 회색빛〉은 색, 풍경, 자연적 힘과 미술사에 대한 은유적 탐구다. 제목은 색의 우선순위를 주장하는 동시에 빛이라는 단어의 이중적인 정의에 다른 잠재적인 의미의 다중성이 존재할 수 있다는 신호를 보낸다. 회색은 철사로 매단 화강암의 무거운 블록을 구성한다. 블록은, 마치 구름이 끼고 중력이 없는 하늘을 암시하는 것처럼 자리 잡고 있다. 그 아래 회색과 짝을 이루는 것은 강렬한 울트라마린의 작고 평평한 직사각형이다. 이 특수한 파란색은 중세와 르네상스의 가치와 공명한다. 당대에 이 귀하고 값비싼 안료는 조심스럽고 의미 있게 쓰였고, 영적이거나 금전적인 가치를 보여 주었다(80-82쪽 참조). 이 안료가 추출되는 라피스 라줄리는 바다 건너편의 광산에서 채굴되었다. 조반니 안셀모 Giovanni Anselmo (1934-)는 제목의 영어 번역에서도 이탈리아 단어를 남기면서 그것의 기원을 상기시켰다. 올트레마레Oltremare는 문자 그대로 '바다 건너', '울트라마린'을 뜻한다. 색만이 아니라 장소와 여정도 지시한다. 훨씬 넓은 회색 영역에 비해 너무나 작은 울트라마린 패치가 바다 전체, 미술관 벽을 넘어선 확장과 보다 넓은 세계 너머의 시적 환상을 대표한다.

블록들은 떠 있다. 돌로 만들어졌지만 역동적인 에너지의 한가운데 매달린 채로 아슬아슬하게 균형을 이루고 있다. 안셀모에게

모든 예술품은 그와 같은 유동성을 탐구해야만 했다. "나, 세계, 사물, 삶-우리는 에너지의 핵심이다. 그것들을 열린 채로, 산 채로 내버려 두기 위해 이러한 핵심을 결정화할 필요는 없다."

앨런 찰튼 13
〈단일한 수평의 슬롯 회화〉
1991년, 캔버스에 가정용 유화액 페인트, 252×378×4.5cm, 테이트 모던, 런던

앨런 찰튼Alan Charlton (1948-)은 회색 회화를 만드는 예술가다. 이 예술가의 자기 정의는 40년이 넘는 긴 시간 동안 조심스럽게 구축되었고, 만들어졌고, 설치되었다. 단일한 회화를 언급하면서 작가는 개별적인 것으로서 각각의 작품에 주의를 기울이며 현재에 대한 집중을 표현했다.

그는 고귀함, 정제, 감각 혹은 초월성과의 어떠한 비유도 의도적으로 피하면서 산업적 목적으로 대량 생산된 빨간색, 녹색, 갈색으로 실험을 이어 갔다. 공장 지대를 연상시키는 회색은 다른 모든 색을 무색하게 만들었다. 또한 강렬한 감정적 반응을 불러일으키지 않으면서도 관람객을 집중시켰다.

찰튼의 회색은 가정용 유화액 페인트로, 평범하고 일반적인 재

료다. 그럼에도 개념과 작업 방식을 통해 예술로 바뀌었다. 찰튼은 작업 과정을 엄격히 정립한 후에 연작에 착수했다. 그의 그림은 조심스럽게 계획되었고 섬세하게 작업되었다. 측량은 들것stretcher 막대의 깊이에서 유래한 표준 단위에 기초했다. 어디서나 널빤지의 너비는 4.5센티미터다. 찰튼은 회색의 다른 색조를 이용하며, 만져질 것만 같은 모습의 구성된 형태와 모서리와 구멍과 접합부를 창조했다. 이 작품은 다 같이 설치될 때는 서로 연관되고 각각 있을 때는 그것이 전시되는 맥락을 활성화시킨다.

캔버스의 옆면과 앞면에 층층이 겹쳐진 회색은 예술가의 흔적 없이도 부드러운 질감을 가진 채 지속적으로 광택이 제거되었다. 〈단일한 수평의 슬롯 회화〉는 다섯 겹의 물감으로 이루어졌다. 각각은 물과 섞여 묽어졌지만 점차적으로 덜 희석되었다. 붓으로 칠했지만 어떤 자국도 없다. 찰튼이 제작한 그림의 표현은 빛을 흡수하며 평평하고 고르다. "나는 내 그림이 추상적이고, 직접적이고, 도시적이고, 기본적이고, 얌전하고, 순수하고, 단순하고, 고요하고, 정직하며, 절대적이기를 바란다."

14 회색은 그것의 물질적 형태, 연관성, 시각적 효과와 함께 목표들을 달성한다. 안젤름 키퍼가 사용한 납 매체는 모두 물질적이고 색과 관련되어 있으며 결론과도 연관된다. 그는 진실은 항상 회색이라고도 했는데, 회색을 사용하는 다른 예술가들이 추구하는 것과는 다르지만 회색이 가진 명료성과 모호함이 불러일으키는 강력한 환기는 공유한다. "당신은 그것이 밝다 혹은 어둡다고 말할 수 없다. 그것은 내가 분류하려는 색 혹은 비非색이다. 나는 절대적인 것은 믿지 않는다."

키퍼의 회색은 물질이다. 안료처럼 표면 위에 칠해진 것이 아니다. 납은 상징성을 지닌 물질로, 역사적으로는 기본 물질에서 정제되거나 귀한 것으로 변하는 화학 과정과 연관 있다. 마법과 신비주의가 가미된 초기 과학으로서의 연금술은 종종 안료를 생산했고, 색채를 다룬 예술사에서 특별한 역할을 했다. 키퍼는 물질과 자신이 만들어 낸 관계성을 기술한 참조를 유희했다. "이것은 유동적이다. 보다 높은 등급의 금을 얻을 수 있는 잠재력을 지닌다. 열을 가하면 여기서 흰색과 금이 나온다."

이 작품에서 무거운 납은 마치 날아오르려는 것처럼 불가능해

안젤름 키퍼
〈날개 달린 책〉

1992-1994년, 납, 주석, 철강, 190×530×110.8cm,
포트워스 현대 미술관, 텍사스

보이는 상태로 배치되어 날개 달린 거대한 책으로 주조되었다. 과거와 현재와 미래의 독자들의 대화처럼 책에 담긴 이용 가능한 개념의 역사를 만드는, 세계의 지식에 대한 은유적 언급이기도 하다. 키퍼의 문학적 참조는 성경에서 그리스-로마 신화, 게르만족의 전승과 근대 문화까지 넓고도 깊다. 파울 첼란의 시, 수용소의 생존자 등 제2차 세계대전의 트라우마와 여파는 키퍼의 중요한 주제였다. 세상의 불안한 고통을 짊어진 첼란의 잿빛 회색에 관한 표현은 키퍼의 상징적 회색 물질 안에서 시각적 대응물을 찾았다. 이러한 언급은 더 깊은 지식과, 심지어 불가능한 비행에 대한 제안과도 짝을 이루었다.

키퍼는 오늘날의 세계에서는 활용 불가능한 납의 화학적 잠재력에 대해서도 발언해 왔다. "비밀들은 사라졌다. 사라진 것처럼 혹은 불명확하게 보이는 좀 더 높은 상태에 도달하기 위한 우리 능력의 비밀들처럼 말이다." 그러나 자신의 회색의, 납에 근거한 예술에서는 여전히 초월성을 달성하기 위해 상징을 혼합하려 했다.

2007년, 리넨에 에나멜, 274.3×274.3cm, 현대 미술관, 뉴욕

크리스토퍼 울Christopher Wool(1955-)은 자신의 거대하고 벗겨지고 행위적인 작품을 '회색 회화들'이라고 불렀다. 그러나 사실 회색은 안료가 아니라 거듭 칠하고 문지른 검은색 에나멜 물감에서 나왔다. 명확한 개시의 수는 의문을 제기하는 방식으로 변화한다. 빽빽한 검정 에나멜은 강력한 표식으로 캔버스에 칠해졌지만 의문의 여지는 남아 있다. 부분적으로 제거된 물감은 더 이상 검은색이 아니다. 회색이다.

이 '회색 회화들'은 강렬한 감정을 전달하지 않는 몸짓이다. 하지만 모든 몸짓과 붓질, 얼룩이 회화라는 행위에 대한 자기 반성적인 검토를 드러낸다. 굴곡진 검은색 선들은 리넨에 스프레이로 칠한 것인데, 그러고서 파괴됨으로써 창조의 순환 과정으로 바뀌었다. 에나멜페인트는 붓이 아니라 화면에 스프레이 총으로 분사했기에 애초부터 붓질이 없다. 울은 용제를 적신 걸레로, 페인트를 닦을 때 생기는 창백한 줄무늬를 육체적 행위의 증거로 남겨 두었다. 이렇게 재구축해 낸 회색 얼룩과 패치로 이루어진 안개에서, 그는 자신이 리넨 위에 그렸던 무언가를 결국 지워 냈다. 그의 작품들은 작업을 거치고 다시 고찰된 뒤에 완전히 사라지지는 않는 복잡한 층으로 이루어진다. 창조적 과정에 대한 설명에서 행위와 지우기는 동등한 요소였다.

회색이 표현의 핵심이다. 흰색도 검은색도 아니다. 회색은 기폭제라기보다는 결과물이다. 결국 여기 있는 색과 회색이 취한 형태를 적절하게 특징지은 주역은 의심받는다. 울은 조심스럽게 선택한 단어로 네 가지 모드를 묘사했다. "변화, 의심, 막연함, 그리고 시." 불확실성과 망설임이 예술을 만들었고 이는 그것에 대해 생각하는 길이자 풍요로운 자원이었다.

"회색이 가진 중립성은 우리에게
　명상하고 가시화할 수 있는 능력을
　부여한다… 회색은 다른 색에는 없는,
　'없음'을 보여 주는 능력이 있다."

_게르하르트 리히터

"반드시 검은색을 존경해야 한다.
어느 무엇도 그것을 대체할 수는 없다.
검은색은 우리 눈을 기쁘게 하지도 않고
다른 감각을 일깨우지도 않는다.
그것은 정신의 동인動因이다.
팔레트나 프리즘의 어떤 색보다 아름답다."

_오딜롱 르동

검은색Black

규정하는 여러 방식 속에서 두드러지거나 무시되어 왔으며, 그 과정에서 사회적, 정신적 기능과 서술적, 형식적 힘을 부여받아 왔다. 또한 예술 분야에서 색의 역할에 대한 핵심적인 질문들을 탐구했다.

검은색은 사회적, 종교적 행동들에서의 제재와 엄격한 규제, 또 사치와 절제(혹은 두 가지 모두)의 반영에 따라 색이 갖는 힘을 보여 주었다. 로히어르 판 데르 베이던, 크라나흐, 프란스 할스와 같은 작가들의 작품들은 검은색을 만드는 데, 특히 검정 직물을 만드는 데 수반되는 기술적인 과제 외에도 의상과 여타 삶의 국면에서의 색에 대한 사회적 규제를 보여 주었다. 그림 속 주인공들이 후대에 길이 남을 미술품 제작 때 선택했던 색은 그들이 중시했던 가치를 명확히 전달해 주었다. 또한 색이 어떤 식으로 사회 구조를 반영하는지 보여 주었다.

예술의 재료로서 검은색은 이야기를 빚어낸다. 카라바조와 조르주 드 라 투르는 가장 밝은 빛이 곁들여진 칠흑 같은 화면에다 장대한 드라마를 풀어놓았다. 고야가 그린 소름 끼치는 그림에서 검은색은 이야기를 이끌었으며, 카라 워커가 구사한 검은색은 재료이자 역사이자 동시에 상징이었다. 그녀가 검은색을 사용하여 인종에 관해 제기한 물음들은 흰색으로도 구성될 수 있다.

그림이 분명한 내러티브를 전달하건 아니면 좀 더 추상적인 내용을 전하건 검은색은 주도적인 역할을 했다. 로버트 마더월은 화면 한복판에 검은색을 놓은 그림으로 삶과 죽음에 대한 절박한 이야기를 펼쳤다. 마네는 능숙하게 그려 낸 여러 검은색 사물로 세계를 구축했다. 오딜롱 르동은 한동안 부드러운 목탄으로 검은 그림만 그리다 나중에 가서야 색을 분방하게 사용했다. 알렉산드르 로트첸코나 애드 라인하르트 같은 예술가들의 작품은 주도적인 검은색으로 정의할 수 있다. 이들은 작품에서 내러티브와 여타 장치를 비롯한 부수적인 세부를 제거했다. 프랭크 스텔라 역시 그의 경력에서 핵심적인 요소인 검은색 페인트로 근본적인 문제를 탐구했다. 하지만 색은 끊임없이 변한다. 브리짓 라일리는 흑백 회화에서 최대한의 효과를 거둔 뒤에 더 많은 색을 시도했다. 이와 반대로 칼럼 이네스의 화사한 노란색은 검은색으로 되돌아가는 관문이며, 노란색 위에 남은 검은색의 희미한 흔적은 그의 예술을 이루는 창조적 과정을 보여 주었다.

이처럼 검은색은 인종, 역사, 취향, 종교, 또는 지위에 대해 말해 준다. 또한 인간이나 초자연적인 초월성, 형벌, 여타 신비로운 것에 대해서도 말해 줄 수 있다. 그리고 은유적인 것을 넘어서 예술의 본질과 예술에서 색의 역할에 대한 대화를 시작한다.

검은색은 그것이 놓여진 맥락에 따라 긍정적인 의미를 지니기도 했고 부정적인 의미를 지니기도 했다. 역사 속에서 검은색은 색을

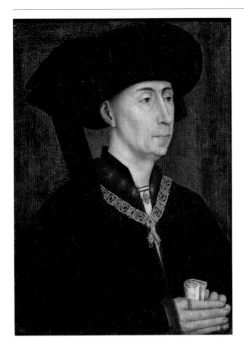

로히어르 판 데르 베이던 공방
〈부르고뉴 공작 선량공 필리프 3세의 초상〉
1450년경 이후, 패널에 유채, 31×22.5cm, 디종 미술관, 디종

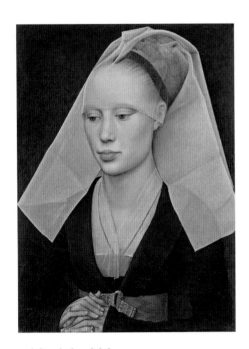

로히어르 판 데르 베이던
〈여인의 초상〉
1460년경, 패널에 유채, 34×25.5cm, 내셔널 갤러리, 워싱턴 DC

I 로히어르 판 데르 베이던Rogier van der Weyden (1400-1464)이 그린 초상화들은 오늘날의 패션에서도 높이 사는 검은색의 세련미를 낳은 사회의 부와 고상한 스타일을 찬양한다. 15세기에 강성했던 부르고뉴 공작의 영토에서는 세계 최고의 직물과 염료들을 접할 수 있었다. 이 초상화의 주인공이기도 한 공작은 검은색을 자신의 상징 색으로 택하여 즐겨 입었을 뿐만이 아니라 다른 이들을 위한 스타일까지 결정했다. 우리는 화가가 묘사한 우아한 여인의 이름을 알 수는 없지만 복장과 태도로 그녀가 부르고뉴 궁정에 속한 인물이라는 점과, 세련된 검은색에 대한 궁정의 취향을 짐작할 수 있다. 이 초상화들은 절제된 화려함과 우아함을 보여 주며, 여유롭고 풍요로운 분위기를 전달한다. 부르고뉴 궁정은 세련된 취미와 풍요로운 직물로 유명했고, 직물은 그림에도 묘사된 금과 보석으로 장식되었다. 섬세한 검은색 의상은 금 줄 세공과 우아하고 투명한 베일과 더불어 이들의 지위를 나타냈다.

검은색을 좋아했던 부르고뉴인들의 취향은 색을 다루는 기법만이 아니라 역사적 사건과 사회적 규제도 반영했다. 14세기 중반이 되어서야 유럽에 색이 깊고 균일한, 질 좋은 검은색 의상이 생산되었다. 이전에는 숯과 그을음에서 색이 강한 검정을 얻었으나 진정한 검은색 안료는 존재하지 않았다. 실에 착색제를 화학적으로 결합시키는 매염제와 함께 사용해야 색이 영구적일 수 있다. 착색제는 매염제에 따라 다르게 반응하며, 매염제에는 소금이나 혈액이나 우유에서 추출한 성분이 담긴 값비싼 광물이 포함되었다. 특정한 오리나무속 혹은 밤나무의 껍질, 뿌리 또는 열매는 적절한 매염제와 함께 사용하면 회색이나 갈색을 냈다. 이들에 여러 차례 정착액을 입히면 검은색에 가까워졌다. 특히 파란색 바탕에 검은색 정착액을 칠하면 효과적이었다. 검은 호두나무의 껍질과 뿌리가 가장 탁월했지만, 이 나무는 독성이 있어서 뿌리가 근처의 가축과 식물을 죽게 했다. 견고하고 균일한 검은색을 생산했던 중세의 염료공이 사용할 수 있었던 유일한 재료는 나무의 수액에 갇힌 유충의 껍질인 '오배자oak apple'인데, 동유럽과 근동과 북아프리카에서만 구할 수 있었다.

사실 14세기 이전까지는 검은색을 만드는 기술이 그리 중요하지 않았다. 그러다 14세기 중반에 페스트가 유행하면서 유럽 인구의 1/3이 사망했고 그 여파로 속죄하려는 욕망 혹은 새롭게 발견된 절제라는 가치로 인해 부분적으로나마 검은색에 대한 수요가 증가했다. 이제 검은색은 공공의 권위나 전문성과 관련을 맺게 되었다. 치안 판사, 교수, 금융업 종사자들이 검은색 의상을 즐겨 입었다. 페스트가 만연한 뒤로 제정된 사치 금지법은 귀족이 아닌 이

는 특정 색의 옷을 입지 못하도록 함으로써 사회적 지위를 분명하게 구별했다. 색을 통해 계급, 출생, 재산, 직업의 구분이 더욱 뚜렷해졌다. 이 법은 파멸적인 개인 부채를 야기한 호사를 억제하고 비싼 수입품 대신 국내 생산품을 선호하도록 고안되었다. 도덕적인 요인도 작용했다. 너무 현란하거나 도발적인 차림새는 지탄받았다.

귀족들은 법을 피할 길을 찾았다. 그중 하나가 사회적으로 허용된 검은색을 사치스럽게 입는 것이었다. 염료공은 필요한 기술을 완벽하게 갖추었고, 검은색의 채도에 새로이 깊이를 부여함으로써 칙칙한 색을 빛나지만 미묘하고 화려하지 않은 색으로 바꿀 수 있는 원재료를 발견했다.

2 상류층이 검은색을 사치스러운 패션으로 바꾼 반대편에는 엄격함의 표현이라는 또 다른 입장이 존재했다. 종교개혁의 지도자들은 자신들이 추구하던 정신적, 이상적 가치를 내보이기 위해 검은색 옷을 입었다. 이들이 입은 검은색 의상은 엄숙, 절제, 검소를 나타냈다.

대大 루카스 크라나흐Lucas Cranach the Elder(1472-1553)와 그의 공방은 종교개혁을 선도한 두 인물의 이중 초상을 여러 버전으로 제작했다. 마틴 루터(왼쪽*)와 그의 중요한 협력자인 필리프 멜란히톤(오른쪽*)은 16세기 종교개혁 운동의 주축이었다. 그리고 두 사람을 함께 담은 그림은 믿음과 교리의 시각적 현현으로서 추종자들에게 보급되었다. 이 작품은 프로테스탄트의 사상을 보완한다. 꾸밈없고 직접적이고 강렬하다. 인물들은 세속적인 방해물 없이 엄격하고 단조로운 배경 앞에서 4분의 3면 포즈를 취한다. 이와 같은 구성은 인물의 얼굴과 손, 그리고 검은색 의상에 주의를 집중시킨다.

루터와 멜란히톤 같은 개혁주의자들과 신학자들은 모든 종류의 사치품에 반대하며 극도로 엄격한 검은색 의상을 내세웠다. 신학적으로 옷은 인간이 에덴동산에서 추방되고 원죄를 지니게 된 과정과 관련된다. 죄를 짓기 전에 인간은 옷을 입을 필요가 없었다. 아담과 이브는 스스로의 부끄러움을 깨닫고 옷을 입기 시작했으니, 옷은 그것을 입은 이의 타락을 상기시키는 존재였다. 회개와 겸손의 표시로 치장은 단순하고 어둡고 절제되어야만 했다. 또 밝

대 루카스 크라나흐
〈마틴 루터와 필리프 멜란히톤의 이중 초상〉

1543년, 패널에 유채, 각각 32×21cm, 우피치 미술관, 이탈리아

은 옷은 세속적인 허영을 나타냈기에 피해야 했다. 남성과 여성 모두 경건함을 나타내기 위해 검은색 옷을 입었지만 어린아이들은 예외적으로 흰색 옷을 입을 수 있었다.

프로테스탄트 개혁자들은 색을 영적 이상의 표현으로 여겼던 입장과 대척점에 서 색을 근본적으로 불신했다. 이와 같은 맥락에서 색에 대한 도덕적인 코드가 교회에서 일상생활로 확산되었다. 이처럼 의복은 종교개혁의 이상을 구현하는 가장 영향력이 크고 가장 널리 퍼졌던 종교적 표시였다.

3 밝고 강렬한 빛이 삽입된 검은 그림자들은 이야기를 전하는 극적 수단이 된다. 이들 두 작품은 빛과 그림자로 된 이야기다. 이때 빛과 그림자는 구성과 의미를 모두 구축하는 키아로스쿠로(이탈리아어로 '빛과 어둠', 명암법)의 상호 작용이다.

카라바조
〈성 마태오를 부르심〉

1599-1600년, 캔버스에 유채, 323.8×340cm, 콘타렐리 예배당,
산 루이지 데이 프란체시, 로마

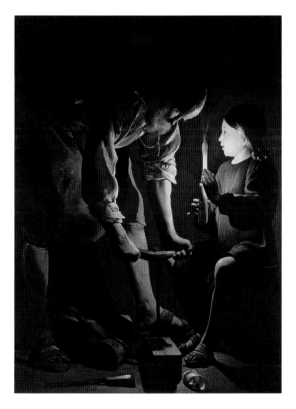

조르주 드 라 투르
〈목수 성 요셉과 어린 예수〉

1642년, 캔버스에 유채, 137×102cm, 루브르 박물관, 파리

색이 드러나기는 했지만 두 예술가는 색 표현의 핵심을 명도라고 여겼다. 앞서 레오나르도 다 빈치(226-227쪽 참조)는 광채에서 명도가 갖는 효과를 탐구했고, 어두운 그늘에서 미세한 연기처럼 섬세하게 드러나는 형태를 만들었다. 카라바조Caravaggio (1571-1610)의 접근은 달랐다. 레오나르도의 그림자는 회색인 데 반하여 카라바조의 그림자는 벨벳처럼 부드러운 검은색이다. 레오나르도가 그림자를 그릴 때 가장자리를 부드럽게 처리했던 것과 달리 카라바조는 드라마를 추구했다. 그가 그린 가장자리는 선명하다. 또한 레오나르도는 전체 색조를 중간 단계로 조정했지만 카라바조는 가장 어두운 검은색에서 강렬한 빛을 받는 세부까지, 자신의 작품에서 밝음과 어둠을 한껏 대조시켰다.

빛과 어둠이 펼쳐지는 이 연극의 주역은 단연코 검은색이다. 〈성 마태오를 부르심〉에서 화가는 그림의 3/4을 더할 나위 없이 어두운 그늘로 감쌌다. 카라바조가 죽은 뒤에 그에 대한 전기를 쓴 이탈리아의 작가 조반니 피에트로 벨로리Giovanni Pietro Bellori (1615-1696)는 이와 같은 효과를 내기 위해 카라바조가 빛을 주의 깊게 조절했다고 했는데, 그가 그린 인물들은 대낮의 빛에서 밀려나 있다. "카라바조는 빛과 어둠을 통해 힘을 부여받을 수 있도록 높이 매단 램프의 불빛이 몸의 중요한 부분에 비치게 하고, 남은 부분은 그늘에 두어 닫힌 방의 어둠 속에 부각되도록 그렸다."

카라바조가 어두운 그림자를 사용한 방식은 많은 예술가를 매료시켰고, 여러 나라로 전해졌다. 프랑스 화가 조르주 드 라 투르 Georges de La Tour(1593-1652)는 목공 일을 하는 성 요셉을 사건에 방해받지 않도록, 바깥 공간만큼 깊은 어둠에 놓았다. 이 때문에 밝은 부분이 더욱 도드라진다. 촛불의 불꽃이 이야기를 비추고, 촛불을 든 아이(예수)의 얼굴은 촛불보다 밝아서 마치 얼굴 자체에서 빛이 나는 것 같다. 인물들은 움직이지만 화면은 깊은 정적에 잠겨 있다. 카라바조의 〈성 마태오를 부르심〉도 비슷한 효과를 낸다. 행동은 억제되었고, 드라마의 결정적인 순간에 고요함을 부여한다.

연극성은 검은색이 중요한 요소인 키아로스쿠로의 특별한 스타일에서 나왔다. 벨로리는 카라바조가 버밀리온이나 몇몇 파란색을 '그가 결코 그린 적이 없는, 파란색 하늘과 맑은 공기에 대해 아무것도 말하지 않는 유해한 색'으로 여겼다며 다소 과장되게 적었다. 그럼에도 카라바조와 그의 스타일에 영감을 받은 다른 예술가들은 색의 여타 효과를 제한하여 색조의 드라마를 만들어 냈다. 검은색은 화면의 질서를 구성하고 이야기를 구축했다.

프란스 할스
〈하를럼 양로원 여성 이사들의 집단 초상〉

1644년, 캔버스에 유채, 172.5×256cm, 프란스 할스 미술관,
하를럼, 네덜란드

4

19세기의 가장 급진적인 예술가들은 완성된 지 2백 년이 지난 프란스 할스Frans Hals(1581/1585-1666)의 그림들에서 자신들이 나아갈 방향을 찾고 영감을 얻었다. 1885년에 빈센트 반 고흐는 동생 테오에게 보낸 편지에서 네덜란드 황금시대의 화가였던 할스를 색채주의자들 중에서도 가장 뛰어난 색채주의자라고 찬양하면서, 다른 유명한 예술가들은 조화를 추구한 자들이라고 썼다. 반 고흐는 할스가 검은색과 흰색을 다채롭게 구사했음에 감탄했다. "내게 말해 봐라. 검은색과 흰색, 그걸 써도 좋을까, 어떨까? 금단의 과실일까? 그렇지 않아. 프란스 할스는 스물일곱 가지의 검은색을 갖고 있었던 게 틀림없어."

할스는 용의주도한 계획에 따라 검은색과 흰색을 극단적으로 대조시켜 상반된 태도가 공존하던 당대의 모습을 기록했다. 당시 네덜란드는 절제, 금욕, 엄숙 같은 종교개혁에서 유래된 프로테스탄트적인 가치를 지지했다. 동시에 국제 무역은 부와 권력, 그리고 물질 재화의 풍요로움이라는 보상을 가져다주었다. 그들은 칼뱅주의와 함께 수수한 검은색 의상을 입었고(249-250쪽 참조), 칼

프란스 할스
〈하를럼 양로원 남성 이사들의 집단 초상〉

1644년, 캔버스에 유채, 172.3×256cm, 프란스 할스 미술관,
하를럼, 네덜란드

라, 커프스(소맷부리*), 보닛(여성들이 쓰는 모자*)은 티 없이 순수한
흰색이었다. 어쩌면 색에 대한 혐오라고도 할 수 있다. 그러나 짙
은 검은색 의상은 가장 우아하고 비싼 원단으로 제작되었고, 잉크
처럼 새까만 색을 얻기 위해 전문적으로 염색되었다. 따라서 단조
롭고 우울한 절제라고만은 할 수 없다. 부르주아적 가치를 반영하
기 때문이다. 직물 상인 길드의 특별위원회는 인증서를 내주기 전
에 검은 천의 품질을 주의 깊게 검수했다. 흰색의 경우 할스가 활
동했던 도시 하를럼이 유럽 표백 산업의 주인공이었다. 염색업자
들은 순수한 청결을 나타내는 밝기를 얻기 위해 리넨을 한 달 동안
여러 다른 잿물에 담그고, 끓이고, 씻고, 버터밀크에 적셨다. 그러
고서도 적시고 말리기를 거듭했다. 이처럼 '단순한' 검은색과 흰색
은 상당한 노력과 많은 비용을 요구했다.

자선 단체의 운영자들을 묘사한 할스의 집단 초상화는 리더십,
지위, 공동체에 대한 네덜란드 사회의 태도를 보여 준다. 관계자들
은 빛나는 흰색 악센트와 온갖 색조로 다채로운 검정 의상을 입고
있다. 가까이서 보면 어둠 속에서도 미묘한 뉘앙스가 드러나는데,

반 고흐가 말한 '스물일곱 가지의 검은색'의 여러 저류를 확인할 수 있다. 절제된 색은 풍요롭고, 화려한 채색에는 절제가 보이지 않는다. 붓질 하나하나가 역동적이고 생동감이 넘치며 분방하고 지리멸렬하다. 거친 표면은 그림이 더 그려져야 할 것처럼 보이고, 대담한 붓질은 정리되지 않은 상태다. 특히 남성들의 커프스 부분은 현란하게 엉킨 붓질과 함께 스케치처럼 보인다.

할스는 대담하게 색을 쓰고 붓질했지만 언뜻 보기에만 그럴 뿐이지 주의 깊게 조절했다. 먼저 균일한 색조의 층을 만들고 그 위에 이미지를 배치했다. 그다음으로 구획을 짓고 스케치하여 구성의 틀을 잡았다. 할스는 물감을 덮는 맨 마지막 단계로 접어들기 전에 널찍하게 밑칠을 했다. 검은색 의상을 그릴 경우에는 보통 회색이나 갈색을 얇게 칠하고 나서 검은색 물감을 붓으로 칠했다. 이처럼 겹쳐 칠하는 작업은 주의 깊게 이루어졌다. 마찬가지로 사람의 피부를 그릴 때는 마지막으로 드라마틱하게 칠하기 전에 흰색이나 분홍색으로 밑칠을 했다. 너무 즉흥적인 것처럼 보이는 마지막 층은 할스가 스스로 '마무리'라고 불렀는데, 어디까지나 바탕에 작업을 해 두었기에 가능했다. 할스가 의도했던 대로 그의 그림은 멀리서 보면 붓질과 색의 패치가 시각적으로 어우러져 확고한 형태와 부피감을 만들어 낸다.

프란시스코 고야
〈사투르누스〉
1820–1823년, 캔버스에 옮긴 벽화, 143.5×81.4cm,
프라도 국립 미술관, 마드리드

5　프란시스코 고야Francisco Goya(1746–1828)는 가장 어두운 주제를 가장 어두운 색으로 그렸다. 이 작품은 그가 자신의 집을 꾸몄던 14점의 벽화 중 하나로, 사람들에게 보이기 위한 것이 아니었다. 나중에 '검은 그림'이라고 불리게 되는 이 어둡고 충격적인 그림들은 완전히 사적인 용도로 제작되었다. 당대에 이에 대해 쓴 기록도 없고, 고야의 사망 반세기가 지나고 이 작품들을 벽에서 떼기 전까지는 세상에 공개되지 않았다.

불가해한 검은색에서 괴물 같은 이미지가 나타난다. 짙은 어둠은 모든 빛을 삼키고, 여기 펼쳐질 공포에 대한 배경과 맥락을 죄다 없앴다. 신들의 왕인 사투르누스가 자신의 아이에게 내쫓길 거라는 예언을 저지하려고 한다. 공포의 악순환은 사투르누스 자신이 어머니의 독려를 받아 잔인한 아버지를 권좌에서 내몰았을 때부터 시작되었다. 사투르누스는 자신의 아이가 태어나자마자 삼켜 버렸다. 결국 뒷날 한 아이가 도망쳤다가 돌아와서는 그를 내

몰았다. 그림에 담긴 것은 그로테스크한 식인 풍습이다. 미처 날뛰는 사투르누스는 어둠 속에서 비틀거리는, 흐릿하면서도 격렬하게 붓질된 공격적인 덩어리다. 그의 입은 이미 아이의 일부를 삼켜버린 검은 동굴이다. 반쯤 먹힌 아이는 피범벅으로 으깨졌다. 선명한 빨간 피는 전체적으로 색이 절제되어 있는 화면에서 유난히 도드라진다. 예술가는 이 끔찍한 사건을, 우위에 선 어둠에 패하여 저무는 빛의 이야기를 조형적으로 구현했다. 일찍이 고야의 전기를 썼던 로랑 마테롱에 따르자면 화가는 빛과 그림자만이 중요하다고 주장했다. 고야는 한 장면의 시각적 구성을 분석하기 위해서는 형상을 빛 속에서 보고 또 빛이 없이 봐야 한다고 했다. 그의 아들에 따르면 만년의 고야는 작품을 오래 붙들고 있었고, 자신의 그림들에서 주역을 맡은 깊은 그림자의 유희를 가장 잘 관찰할 수 있을 때 그림을 마무리했다. 자화상에도 나오지만 그에게는 촛불을 챙에 고정시키도록 만든 특별한 모자가 있었다. 고야의 아들은 이렇게 썼다. "그림에 더 나은 효과를 주기 위한 마지막 손질은 밤에 불빛에 의지했다."

이 무시무시한 신화적 주제는 개인적이거나 정치적인 상황을 반영하는 은유일 수도 있다. 다만 그 의미는 수수께끼다. 궁정 화가였던 고야는 정치적 변동 속에서도 살아남은 특출한 경력의 소유자인데, 19세기에 스페인은 혁명과 전쟁이라는 잔혹한 혼란을 겪었다. 아마도 사투르누스는 권력을 획득하고 유지하는 것에 대한, 그리고 통치자들이 권력을 어떻게 다루는지에 대한 생각을 나타내는 것 같다. 개인적인 면에서 보면 고야는 심각한 병을 앓아 귀가 들리지 않았고, 이 그림을 그릴 때는 고독했다. 다시금 찾아온 병으로 고통받게 된 그는 시골로 물러났는데, 아이러니하게도 그가 살던 집은 앞서 살던 주인 때문에 '귀머거리의 집'이라고 불렸다. 그곳에서 고야는 회벽에 직접 그림을 그렸고, 벽을 온통 어둠으로 덮었다.

'검은 그림'은 1878년에 파리에서 공개되어 몇몇 예술가들과 관람객의 찬사를 받았다. 고야의 작품과 어두운 주제와 색과 물감을 적용하는 방식은 뒷날의 예술가들에게 결정적인 영향을 끼쳤다. 앙드레 말로는 이렇게 논평했다. "고야는 현대 미술의 모든 부분을 예언했다. 신에게 버림받은 비통한 인간으로서 울부짖는 것이 그에게 주어진 소명이었다."

에두아르 마네
〈자샤리 아스트뤼크의 초상〉
1866년, 캔버스에 유채, 90×116cm, 쿤스트할레, 브레멘, 독일

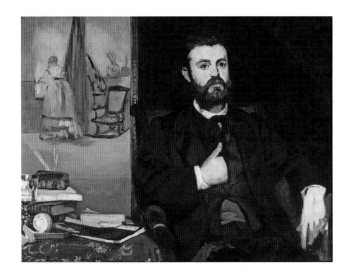

자신과 절친했던 자샤리 아스트뤼크Zacharie Astruc(1833-1907)를 그린 이 작품에서 에두아르 마네Édouard Manet(1832-1883)가 행한 인물의 성격에 대한 연구만큼이나 눈여겨봐야 할 점은 색의 대조에 대한 형식적인 분석이다. 마네는 빛과 어둠을 극명하게 구분했고, 서로가 극적으로 상호 작용하게 만들었다. 그림의 절반 이상을 덮은 검은색은 색조와 질감의 다채로운 변주 속에 화면을 장악한다. 마네와 느슨하게 연결되었던 인상주의 예술가들이 검은색을 기피했음을 떠올린다면 놀라운 일이다. 나중에 한 젊은 예술가가 마네에게 가르침을 청했을 때 마네는 자신이 가르칠 수 있는 건 두 가지뿐이라며 거절했다. 첫째, 검은색이라는 색은 없다. 둘째, 다른 예술가의 작품을 따라서 그리지 마라. 아이러니하게도 마네는 검은색의 대가였고, 검은색을 자주 능숙하게 구사했다. 게다가 과거의 걸작에서 색조와 구성을 가져와 자신의 감성과 당대의 분위기에 맞추어 응용했다. 그중에서도 벨라스케스와 고야, 그리고 일본 판화를 주의 깊게 관찰했다. 연구자들은 배경의 반은 밝고 반은 어두운 데다 인물의 피부가 무척 밝은 이 그림을 두고서 화가가 3백 년이나 앞서 그려진 티치아노의 〈우르비노의 비너스〉를 인용했다고 말했다. 앞서 마네는 티치아노가 그린 우아한 누드를 당대의 맥락에 옮겨 놓은 충격적인 작품을 출품하면서 티치아노의 모델을 활용했었다. 이 그림에서는 티치아노의 구성 요소를 인용하거나 베끼는 대신 해체하고 재해석했다. 화가는 어둠과 밝음으로 나뉜 배경에서 인물을 화면 한가운데가 아니라 바깥쪽으로 비껴나게 배치했다. 인물 멀리에 하녀를 그린 것은 티치아노의 작품을 암시하는 요소지만 예술가는 능숙하게 사용한 검은색을 비롯하여 자신만의 조형적 탐구를 보여 주었다.

마네는 아스트뤼크가 입은 재킷의 벨벳 질감과 깊이를 함께 드러내기 위해 안료를 능숙하게 다루면서, 탁월한 솜씨로 검은색이 겹쳐진 화면을 그려 냈다. 그는 예술은 간결해야 한다고 주장했는데, 인물을 그릴 때에도 밝고 어두운 대비를 잘 살펴야 한다고 했다. 이 초상화에서는 밝음과 어두움을 뚜렷하게 대비시키면서 중간 영역을 줄여서 색조를 단순하게 만들었다. 그 결과 이미지는 평평해졌다. 당시에는 아카데미에서 가르치는 방식대로 세심하게 칠한 바탕에 물감을 글레이징해서 부드럽게 뭉개는 것이 그림의 밝은 부분과 어두운 부분이 이어지게 하는 일반적인 방법이었다. 따라서 마네가 보여 준 평평하고 패턴 같은 효과는 당대 비평가들의 눈에 무모하고 혼란스러웠다.

문인이자 예술가였던 아스트뤼크는 앞서 마네가 〈올랭피아〉로 대중에게 조롱당했을 때도 그를 옹호했다. 관람객들을 불쾌하게

만들었던 〈올랭피아〉는 역시 티치아노의 〈우르비노의 비너스〉에서 영감을 받았지만, 훨씬 도발적이고 성적 함의가 뚜렷하다. 아스트뤼크는 마네에게 쓴 편지에서 폭풍이 지나간 뒤에는 무지개가 보인다며 친구를 격려했다. 인상주의 예술가 카미유 피사로는 마네를 검은색으로 빛을 만든 화가라 했다.

오딜롱 르동
〈발아〉

1890-1896년경, 채색된 종이에 파스텔, 초크, 연필, 52.1×37.8cm,
현대 미술관, 뉴욕

7

자신의 예술 경력 처음 절반 동안에 오딜롱 르동Odilon Redon(1840-1916)의 그늘지고 몽환적이고 신비로운 예술과 불확실성의 원칙은 거의 독보적으로 검은색이 중심이었다. 그는 자신의 작품을 누아르noir(프랑스어로 검은색)라고 부르면서 레오나르도 다 빈치의 천재적인 색조 구사법(226-227쪽 참조)을 숭배했고, 자신의 작품에서 색을 절제했다. "성장한 나는 이제 선언한다, 이제 나는 오로지 키아로스쿠로만으로 그림을 그릴 것이다." 르동은 렘브란트가 어두운 색으로 이루었던 구성과, 그림자가 드리워진 사건의 깊이에서 영향을 받았다. 또 상징주의 시와 문학, 그리고 현미경으로 본 식물의 낯설고 기이한 모습에서도 영감을 얻었다. 그의 예술은 발명과 변형이었다. 르동은 꿈의 세계를 창조했는데, 스스로 눈에 보이는 세계의 경이로움과 자연의 법칙을 따랐다고 말했다. 관찰된 세계로부터 세부를 모사하는 것은 창조 욕구를 자극하고 예술가를 상상의 영역으로 들어가게 하는 촉매제였다.

광택이 없고 벨벳처럼 부드러운 검은색은 모호한 멜랑콜리와 기이함을 불러일으키는 신비로움의 핵심이었다. 르동이 사용한 매체는 그에게 소리를 전달했고 작품에 깊은 의미를 부여했다. 화가는 자신의 재료를 '동료이자 협력자'라고 부르며 이들의 가능성과 한계를 옹호했다. "물질에는 비밀이 담겨 있다. 물질은 나름의 자질을 지닌다. 신비로운 계시는 그것들을 통해 드러난다." 르동은 목탄으로 그 비밀을 드러내려 했다. 부슬거리는 이 검은 재료로 새로운 작업을 선보였다. 그는 형태와 밀도가 다른 온갖 목탄을 이용했고, 단조로운 색의 엄중한 절제 속에서도 다양한 터치와 색조를 구사했다. 종이에 부드러운 목탄을 비스듬히 대고 그어서 구름 긴 들판이나 베일을 그려 냈다. 더 압축된 재료로 만든, 더 단단한 목탄의 뾰족한 끝은 완전히 다른 인상을 만들었다. 기름에 적신 목탄은 좀 더 따뜻한 느낌을 주었고, 종이에 달라붙는 느낌이었다. 이밖에도 깊이감과 질감을 위해 검은색 초크와 파스텔을 사용했다.

오딜롱 르동
〈로저와 안젤리카〉
1910년대, 캔버스 위에 종이에 파스텔, 92.7×73cm, 현대 미술관, 뉴욕

목탄 가루는 손이나 천, 여타 도구로 지우거나 문지를 수 있다. 목탄으로 그린 그림에다 화가는 이 부슬거리는 재료가 날아가지 않도록 정착액을 뿌렸다. 하지만 송진으로 만든 정착액은 목탄화를 변색하게 만들었고 표면을 손상시켰다. 르동은 이 모든 과정과 불가피한 상호 작용, 변화, 그리고 뒤이어 나타나는 효과를 감수했다. 모두 검은색이지만 톤, 질감, 심지어 서로 다른 색조에 담긴 암시는 무척이나 다채롭다.

1900년 이후에는 화려한 보석 같은 색을 쓰기 시작했다. 르블롱Leblond이라는 필명을 사용한 한 친구는 이렇게 말했다. "르동은 그가 갇힌 온통 검은색으로 된 나선 지옥에 넌더리 냈다… 그는 빛을 원했고, 낙원을 찾는 사람처럼 색을 찾았다." 이번에도 자신이 쓰는 재료에서 색의 풍요로운 깊이와 진동하는 채도를 이끌어 내며 표현의 새로운 정점에 이르렀다. 〈로저와 안젤리카〉는 16세기 초의 서사시인 『광란의 오를란도』에 등장하는 인물들이다. 르동은 이 이야기를 순전히 시각적인 것, 즉 색의 드라마와 뉘앙스, 신비의 출발점으로 삼았다. 르동의 수단은 파스텔이었다. 예술가가 앞서 검은 목탄에서 얻었던 부슬거리고 광택 없고 벨벳 같은 성질을 갖고 있으면서 색마저 지닌 재료다. 이제 색은 거칠고 흐릿한 윤곽에서 목탄 같은 역할을 하면서 하나의 형상을 다른 형상과 융합시켰다. 그는 강렬한 색의 파스텔로 겹쳐 칠하고 문지르고 형상을 그리고 금을 그으면서 눈부시게 환상적인 우주를 고안했다.

르동은 세계를 관찰하여 옮기는 색의 능력과 의미를 불러일으키는 색의 힘을 구별했고, '눈에 보이는 색'과 '감지된 색의 가장 탁월하고 순수한 아름다움'을 구별했다. 검은색으로만 그린 것이건 아니면 색을 화사하게 쓴 것이건 그의 예술은 범상치 않다. 르동은 말했다. "나의 독창성은 인간적인 방식으로는 존재하지 않을 것 같은 것들을 불러내서는 그것들을 개연성의 법칙에 따라 살도록 한데 있다. 나는 할 수 있는 한 보이는 세계의 법칙을 따르면서 보이지 않는 것을 그렸다."

8　1918년에 알렉산드르 로트첸코Aleksandr Rodchenko(1891–1956)가 내놓은 검은색 회화는 카지미르 말레비치의 흰색 회화(211쪽 참조)에 대한 직접적인 반응이었다. 그는 기성 예술가들과의 시각적인 대화를 통해 자신의 영감을 내보였다. 말레비치는 외부 세계를 연상시키는 주제를 단호하게 거부했고, 외부 세계를 추상화했다. 로트첸코 또한 비객관주의의 필요성을 단언했지만, 동시에 말레비

알렉산드르 로트첸코
〈비물질적 회화 No. 80(검은색 위의 검은색)〉
1918년, 캔버스에 유채, 81.9×79.4cm, 현대 미술관, 뉴욕

치가 여전히 포용하고 있다고 느꼈던 다른 특성들에 대한 장황한 설명을 거부했다. 이러한 부정의 결과로 로트첸코는 '순수 예술'로부터 멀어졌다.

　　말레비치의 흰색은 경계 없음이라는 이상을 전형적으로 보여주며, 감정과 철학의 영역에 도달했다. 로트첸코의 검은색은 전혀 색이 아니었다. 그는 검은색을 색의 제거라고 여겼다. 그리고 다른 접점에서 말레비치의 환원주의를 취하면서 예술의 필수 요소에 집중하기 위해, 불필요하거나 산만하게 하는 것들은 제거했다. 로트첸코가 보기에 신비주의는 저주였다. 말레비치가 초월성과 깊은 감정의 환기를 탐구했던 것과 달리 그에게는 예술의 오브제 자체의 물리적 특징이 핵심이었다. 그래서 작가는 개인적이거나 주관적인 표현을 제거하기 위해 컴퍼스나 눈금자처럼 예술가의 직접적인 손짓의 흔적을 줄이는 도구들을 사용했다. 말레비치가 견고한 윤곽선으로 구별되는 상징적인 이미지를 창조했던 반면에 로트첸코는 서로 교차하거나 잘리거나 혹은 역동적으로 해결되지 않는 둥근 형태들을 사용했다.

　　로트첸코는 예술의 본질을 탐구했다. 말레비치와 엘 리시츠키(58-59쪽 참조)처럼 러시아 혁명의 여파 속에서도 예술을 창조했고, 새로운 사회에서 예술의 위상을 정의하려 했다. 그러한 탐구의 논리적 귀결로 1921년에 검은 그림 시리즈에 도달할 수 있었다. 새로운 공산주의 질서 속에서 그는 예술가가 엘리트 화가로서가 아니라, '예술가-엔지니어'로서 사회에 봉사해야 한다고 믿었다.

9　로버트 마더웰Robert Motherwell(1915-1991)은 검은색과 흰색을 주역으로 삼아 추상적이고, 순수하게 시각적인 수단으로 인간의 고통을 기리는 회화를 내놓았다. 그의 예술은 도덕적 책무를 주장했으며, 그것이 담고 있는 깊은 내용은 시와 정치, 시민과 세계의 갈등과도 관련이 있었다. 작가는 참조적으로 사용했지만 이를 담은 이미지는 그렇지 않았다. 마더웰은 '그것의 리듬, 공간적 간격, 색의 구조를 강화하기 위해 다른 것들을 제거하는' 추상 예술을 창조했다. 그의 예술은 그가 공공연히 드러내고 싶어 했던 애도 혹은 장송곡과의 관련성을 보여 준다. 또한 스페인 문화를 암시할 뿐만이 아니라 죽음, 고통, 스토아주의를 연상시키는 검은색에 대한 거듭된 탐구라고도 할 수 있다.

　　스페인 내전의 잔혹한 만행 때문에 문학적 영감에 빠져든 마더웰은 페데리코 가르시아 로르카Federico Garcia Lorca(1898-1936)가 쓴 시 「페나 네그라」(검은 슬픔)에 대한 시각적인 등가물을 만들었

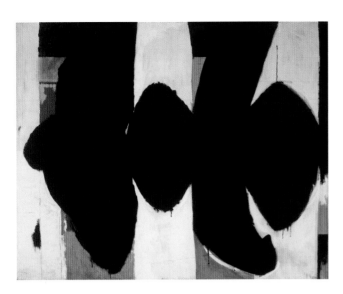

로버트 마더월
〈스페인 공화국을 위한 엘레지 XXXIV〉

1910-1954년, 캔버스에 유채, 208.3×259.1×7.5cm,
올브라이트-녹스 미술관, 버펄로, 뉴욕

다. 로르카는 젊은 나이에 파시스트들에게 살해당했다. 마더월의 비객관주의적인 구성은 삶과 죽음의 '관계'에 대한 시각적인 어휘라고 할 수 있다. 예술가의 검은색과 흰색을 양분하는 구성은 양립할 수 없는 것을 엮음으로써 중요한 대화를 성립시켰다. 어둠과 빛이라는 대조는 형태에서도 보인다. 거대한 캔버스에 배열된 새카만 타원들은 견고한 수직선에 밀려 좁은 공간에 갇혀 뒤틀린다. 달걀 모양의 검은색 점들은 너무나 새카매서, 눈부신 배경에 생긴 구멍처럼도 보인다.

마더월의 검은색은 투우와 관련된 문화적 함의를 지녔다. 특히 검은 황소에게 들이받혀 치명상을 입은 투우사에 관한 로르카의 작품을 암시했다. 모호한 해부학적 형태를 갖춘 검은 얼룩들이 부지불식간에 투우장의 황소를 암시한다. 마더월에게 검은색은 그것을 만드는 과정에서 예술품의 창조에 뿌리 내린 물질로서 심오한 의미를 지녔다. "골탄骨炭과 마찬가지로 아이보리 블랙은 동물의 뼈나 뿔을 태워 얻는다. 캔버스에 큼지막하게 검정 줄무늬를 깔면서 이따금 나는 어떤 동물의 뼈가 내 그림을 덮는지 궁금해진다."

검은색과 흰색이 담화를 주도하는 이 기본적인 구성은 1백 점이 넘는 연작에서 자신이 그렸던 의미를 표현하기를 바랐던 마더월의 욕망을 직접적으로 보여 주었다. 그는 그것들을 공개적인 언급으로 여겼고, 자신의 작업은 성역이라든가 여타 비슷한 종교적 공간을 조성하는 것과 같다고 생각했다. "검은색과 흰색뿐이었다. 죽음에 대한 찬양, 애도의 노래, 야만적이고 잔혹한 엘레지."

10 1950년대 후반에 프랭크 스텔라Frank Stella(1936-)는 로버트 마더월의 영웅적인 미사여구에 대항하여, 거만하게도 평범한 재료를 이용한 색과 형태의 새로운 엄격함으로 맞섰다. 스텔라의 작품은 은유나 감정이 없으며 사실상 자기 충족적인 성격을 지녔다. "당신이 보는 것이 바로 당신이 본 것이다." 그의 검은색 회화들은 감정을 없앤 미니멀 아트의 기폭제가 되었다.

〈이성과 천박함의 결혼, II〉의 색과 재료는 예술가 역시 노동자라는 사고를 나타낸다. 스텔라는 주변 철물점에서 쉽게 구할 수 있는 가정용 에나멜페인트를, 역시 페인트용 붓으로 칠했다. 작품의 형태는 작가의 머릿속에서 이미 계획되어 있었다. 12개의 U자형 줄무늬가 좌우 대칭을 이루는데, 균일한 줄무늬는 캔버스의 평평함을 강조하지만 어떠한 환영도 암시하지 않는다. 검은 줄무늬는

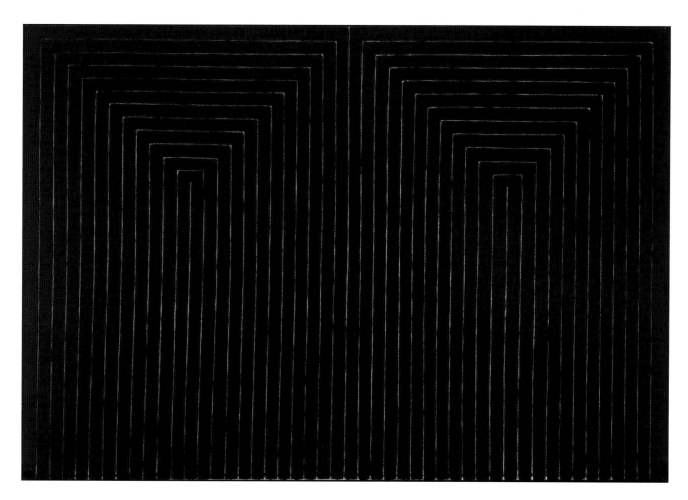

프랭크 스텔라
〈이성과 천박함의 결혼, Ⅱ〉
1959년, 캔버스에 에나멜, 230.5×337.2cm, 현대 미술관, 뉴욕

붓의 너비 그대로다. 작가는 줄무늬와 줄무늬 사이의 좁은 공간을 칠하지 않고 그대로 두었다. 스텔라는 편안하게 페인트를 발랐기 때문에 약간 불규칙한 구석도 있지만, 여기에는 어떤 표현이라거나 행위로서의 붓질, 또 질감이나 표면 효과도 없다. 예술가는 균등성 혹은 일종의 일체성을 의식하면서 주의를 기울여 표면 전체를 규칙적인 강도와 채도와 밀도로 칠했다.

작업의 전 과정은 미리 준비되어 있었다. 지배적인 구성은 체계적으로 계획했고, 페인트와 붓도 상점에서 구입했다. 스텔라의 의도를 전달하는 데 페인트의 종류와 발색은 매우 중요했다. 스텔라의 검은색 회화가 나온 뒤로, 그때까지 예술가들이 일반적으로 사용하던 색과는 전혀 다른, 시판되는 페인트로 작업하는 이들이 나타났다. 스텔라는 미국 페인트 회사인 벤자민 무어에서 나온 페인트가 자신이 원하는 멋진 죽은 색을 낸다며 선호했다. 그에게 예술이란 재료를 온전하게 보이기 위한 것이었다. "나는 페인트가 깡통에 담겨 있을 때의 모습대로 보이게 하려 했다."

애드 라인하르트
〈추상 회화〉

1963년, 캔버스에 유채, 152.4×152.4cm, 현대 미술관, 뉴욕

애드 라인하르트Ad Reinhardt(1913-1967)는 생의 마지막 10년 동안 오로지 검은색에만 초점을 맞추어서 스스로 '궁극적인 회화'라고 했던 엄숙한 정사각형 회화들을 선보였다. 이는 그가 현대 미술의 부정적인 진보라고 간주했던 것들의 결실이기도 했다. 현대 미술은 예술 형태의 근본적인 특징인 참조하는 이미지, 내러티브, 감정, 극적인 몸짓과 화려한 색채를 비롯한 모든 외부적인 요소를 부정 혹은 제거했다. 라인하르트는 "감정을 표현하는 구불구불한 선과 색을 팔고 다니는 예술가들은 쫓아내야 한다"고 했다.

그는 동양의 예술, 그중에서도 중국과 일본의 풍경에 가까운 이미지들을 생산했다. 동양 종교에 관한 연구는 그를 금욕주의로 이끌었다. 라인하르트의 '부정의 미학'은 순수성, 통제력, 그리고 그가 높은 도덕적 가치라고 여겼던 것들을 얻기 위한 노력 속에서, 서구 예술의 많은 부분을 부정하게끔 했다. 라인하르트는 스스로를 드러내지도 않고 해석하지도 않는 예술에서 운동, 주제, '지구상의 어떤 것과의 유사성'도 추구하지 않았다. 1953년에 그가 작성한 새로운 규범을 위한 열두 가지 규칙 중 여섯 번째 규칙은 '색을 써서는 안 된다. 색은 눈을 멀게 한다'였다.

사실 라인하르트의 엄격한 단색화 작업에는 색이 들어 있지만 그것을 알아보기 위해서는 진지한 노력이 필요했다. 시간을 들여 거의 명상적인 태도로 바라보아야만 했다. 라인하르트의 채색된 검은색은 지각의 문턱에 있고, 너무나도 미묘해서 그의 작품에서 다양한 검은색이 떠오르는 것을 알아차리려면 시간이 필요했다. 정사각형 캔버스는 9개의 더 작은 정사각형의 미묘한 격자로 나뉘었고, 그중 6개는 한복판에 십자가 모양을 이루었다. 모서리는 미묘하게 빨간빛이 돈다. 십자가 모양의 수직 부분은 파란색, 수평 부분은 녹색을 띤다. 붓질의 흔적이 없는 표면은 너무 밋밋해서 마치 스웨이드 같다. 라인하르트는 기성 유화 물감을, 오일을 빼고는 사용했다. 물감을 테레빈유와 섞은 다음에 오일과 테레빈유가 표면으로 올라올 때까지 기다리면 그릇 바닥에 안료 침전물이 남는다. 이 과정에서 고착제인 오일은 대부분 제거되고, 물감의 성질과 광학적 특성도 바뀐다. 그 결과로 밀도가 높고 매우 부드러운 바탕이 마련된다. 광택이 없고 빛을 흡수하는 이 바탕에는 안료가 순수하게 드러나는 것을 방해하는 번들거림이나 반사가 없다.

라인하르트는 자신의 여섯 번째 규칙에서 색을 가리켜 '완전히 제어할 수 없는, 산만한 치장'이라고 했다. 그러나 그는 색이 제한된 매체를 창조적으로 구사함으로써 색을 제어했다. 그리고 관람객으로 하여금 색이 형태를 취하는 시각의 과정을 경험할 수 있게 했다.

검은색 Black

브리짓 라일리
〈물마루〉

1964년, 보드에 유화액, 166×166cm, 영국 문화원, 영국

1961-1964년에 브리짓 라일리Bridget Riley(1931-)는 오로지 흑백으로 작업했고, 그 뒤에는 좀 더 다채로운 색으로 작업했다. 그러나 가장 환원적인 시기에도 그녀는 흑백을 택했다. "나는 흑백을 색과 유사한 방식으로, 다시 말해 대조, 조사照射, 상호 작용 같은 방식으로 구사했다. 나는 예술가들이 이것을 오래전부터 알고 있었다고 생각한다."

라일리가 추구했던 역동적인 시각을 만들어 내려면 흑백이 최대한 대비되어야 했다. 이 때문에 가장 하얀 안료가 가장 검은 안료와 나란히 놓였다. 작가는 작품을 만드는 물리적인 방식 역시 주의 깊게 고려했는데, 작품 표면의 질이 작가의 작업 방식을 분명하게 보여 준다. 라일리는 깊고 광택이 없는 물감을 발랐다. 그렇게 하면 예술가의 흔적을 남기지 않고 여러 층에 고르게 물감을 바를 수 있었고, 주의를 산만하게 하는 반사도 없었다. 시판되는 가정용 페인트인 리폴린(205쪽 참조)이 안성맞춤이었다. 잘 흐르고 잘 말랐으며 적절한 표면 장력도 갖추었다. 라일리가 적절한 물감을 찾았던 것은 기술에 대한 집착 때문만은 아니었다. 기술은 예술을 창조하는 훨씬 더 넓은 지적 체계의 물리적 측면이었기 때문이다. 〈물마루〉는 너울거리는 곡선이 규칙적으로 배열된 작품이다. 오래 보고 있으면 어지럽게도 느껴진다. 작품을 바라보는 우리 눈이 주의 깊게 가공된 흑백 곡선이 자아내는 긴장과 싸우느라 흔들리기 때문이다. 라일리는 이것이 착시일 뿐이라는 의견을 부정했다. "나는 지각의 현실을 이용했다. 우리가 지각하는 것은 회화의 문법에서 현실이다."

검은색과 흰색의 유사함에 대해 말하면서 그녀는 두 색을 색과 완전히 무관하다고 볼 수는 없다고 주장했다. 검은색과 흰색에 대한 강렬한 관심은 라일리의 예술을 색으로 이끌었다. 작가에게 다채로운 색 표현은 검은색의 필연적인 파생물이었고, 더 많은 색을 구사한다는 것은 보다 중립적인 형태를 찾는다는 것을 의미했다. 또한 검은색과 흰색 작업에는 구성 요소의 안정과 붕괴를 활용했다고 설명했다. 그러나 그녀는 색의 근본을 불안정성이라고 추론했다. 반복되는 줄무늬는 색의 방해받지 않는 가변적인 에너지에 더 큰 충격을 가했다. 자신의 비전을 실현하기 위해 새로운 안료가 필요했다. 아크릴 물감을 사용할 수도 있었지만 작가는 이것이 '창백하고 회색을 띤다'며 거부했다. 이 때문에 수세기 전의 예술가의 공방처럼 안료를 일일이 손으로 빻았다. 지금은 PVA(폴리비닐 알코올*) 유화액을 사용한다.

〈늦은 아침〉은 흰색과 빨간색 선을 주축으로 삼아 구성되었다. 작가는 10단계에 걸쳐 파란색에서 녹색으로 점진적으로 색조를

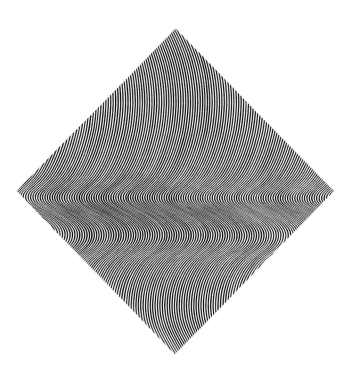

브리짓 라일리
〈늦은 아침〉
1967-1968년, 캔버스에 폴리아세트산비닐 페인트, 226.1×359.4cm,
테이트 모던, 런던

바꾸었다. 그녀가 서로 다른 색들에서 생겨나는 서로 다른 에너지 효과라고 부르는 것을 나타내기 위해서였다. 빨간색 띠들은 다른 색 띠들보다 미묘하게 좁다. 빨강이 가진 팽창력 때문에 다른 띠들과 똑같은 넓이로 칠하면 더 넓어 보인다는 것이 라일리의 설명이었다. 그녀는 띠의 폭을 조절하고 파란색에서 녹색으로 옮겨 가는 변조를 주의 깊게 구성하여 언뜻 보기에는 중립적인 영역을 만들었다. 검은색과 흰색의 역동적인 광학적 감각을 받아들이려면 작품을 지속적으로 바라보아야 한다. 〈늦은 아침〉은 중립적인 형식 속에서 한 색조와 다른 색조의 상호 작용을 통해 여름날의 온기와 빛을 상기시킨다. 시간이 흐르면서 관람객은 화면 한복판에서 빛을 발하는 페일 옐로pale yellow의 효과를 점차 감지하게 된다. 심지어 노란색이 없는 부분에서도 노란색을 느낀다. "나는 빛을 그리지 않는다. 사람들이 보는 빛을 만들어 내도록 색의 환경을 제시할 뿐이다." 라일리는 자신만의 어휘로 그녀가 말한 '색의 고유한 특징'을 정의하고 주장했다.

13

"나는 말 그대로의 검은색을 다루지 않는다. 하지만 검은색과 흰색, 그리고 그것들이 의미하는 바와 그것들이 어떻게 상호 작용하는지와 그것들 모두가 어떤 힘을 갖는지를 다룬다." 카라 워커Kara Walker(1969-)는 민족, 권위, 탄압, 역사의 흔적으로서의 색을 탐구했다. 그리고 종종 관람객에게 그들의 문화적인 기성관념을 근본적으로 뒤흔드는 불편한 이미지를 제시했다. 그녀는 복잡하고 문화적인 의미가 실린 무언가를 흑백의 단순한 형태로 나타냈다.

〈노예! 노예!〉는 흰색 벽에 검은색 종이 실루엣을 붙여 만든 파노라마다. 이 실루엣들은 남북 전쟁 이전인 남부 농장의 생활에 대한 연판鉛版을 보여 주는데, 높은 모자를 쓴 신사와 페티코트(속치마*) 차림의 아가씨들이 야외에서 일하는 흑인, 집 안에서 일하는 흑인, 그리고 여타 착취당하고 학대받는 사람들과 함께 과장된 캐리커처로 묘사되어 있다. 그들 모두 노예제에서 태어난 수치와 타락의 유산에 대한 괴상한 참가자들이라고 할 수 있는데, 가까이서 보면 모두가 환상적이고 희극-비극적이며 폭력적인 착취에 가담하고 있다. 워커는 이것은 픽션이지만 역사에 바탕을 두었다고 했

카라 워커
〈'노예! 노예! 남부 노예제를 향한 혹은 올 버지니스 홀에서의
그림 같은 삶(농장 생활 스케치)으로의 거대하고
실제 같은 파노라마 여행', '전에 없던 특별한 제도들을 보라!
해방된 흑인이자 자신이 속한 조직의 리더인 카라
엘리자베스 워커의 솜씨로 검은색 종이로 오려 낸 그림'〉
1997년, 벽에 오린 종이, 3.7×25.9m, 피터 노튼 가문 재단, 댈러스, 텍사스

다. 이 작품은 역사적인 사건들, 19세기의 노예 선언, 20세기의 소
설들과 얼굴을 검게 칠한 백인 연주자들의 공연 같은 착취적인 오
락에서 영감을 받았다. 다시 말해 역사의 기괴함을 예술로 탄생시
켰다. "그림자는 우리의 정신에 대해 많은 것을 말해 준다. 검은색
이 되거나 부분적으로 안 보이게 되었을 때, 다른 역할을 맡을 수
있기 때문이다."

검은 실루엣이라는 형식에도 나름의 역사가 있다. 17세기에 시
작되어 18세기에 성행했고, 이후로 쇠락했다. 1861–1865년에 벌
어졌던 남북전쟁 동안 실루엣 초상은 예술이 아니라 공예로 취급
받았다. 축제 때 감상적인 기념품으로 제작되기도 했다. 워커는 이
쇠락한 장르를 나름의 방식으로 재창조했다. 실루엣은 이미지를
요약한다. 세부를 모호하게 만들고 색과 뉘앙스를 제거하며, 제한
된 정보로 풍성하게 소통한다. 워커는 실루엣을 연판의 기능을 보
여 주는 매체로 활용했다. 한 가지 색만 고집하면서 작가는 모든
사물과 사람을 검은색으로 만들었는데, 이는 긍정적이거나 부정
적인 형태에서 검은색을 찾는 시각에서 비롯되었다.

색과 인종에 대한 워커의 메시지는 검은색만의 문제가 아니라
'검은색과 흰색'의 문제다. 〈묘미〉의 흰색은 검은색 실루엣으로 전
달되는 생각과 관련 있다. 이 작품은 인종 착취와 노예무역이라는
추악한 역사에 대한 혹독한 논평으로, 흰색으로만 구성된다. 장소
특정적인 이 작품은 머릿수건을 쓴 아프리카 여성 노동자들의 특
징을 보여 주는 거대한 흰색 스핑크스다. 수 톤의 설탕으로 제작된

카라 워커
〈창조적인 시간의 요청에 따라 카라 엘리자베스 워커가
설탕으로 만들었다. 놀라운 묘미의 설탕으로 만든 아기,
도미노 설탕 정제소의 파괴 위에서, 사탕수수밭에서
새로운 세계의 부엌까지 단맛에 대한 우리의 취향을 개선시킨
무임금으로 일하거나 중노동을 하는 장인들에 대한 오마주〉
2014년, 폴리스틸렌 조각과 설탕, 22.86×10.7m, 창조적인 시간의 프로젝트,
도미노 설탕 정제소, 브루클린, 뉴욕, 2014년 5월 10일-7월 6일

작품으로 도미노 설탕 회사가 정제소로 사용했던 5층 높이의 창고에 들어앉아 있다.

묘미Subtlety는 중세 때 사치스러운 연회를 위해 제작되었던 호화로운 설탕 공예를 가리키는 이름이기도 하다. 예전에는 소수의 엘리트 계급만이 정제된 설탕을 먹을 수 있었지만 카리브 해의 무시무시한 노예무역 덕분에 보통 사람도 먹을 수 있게 되었다. 새하얀 설탕에는 이와 같은 어둡고 쓰라린 배경이 있다. "설탕은 우리 미국인들의 영혼에 있는 무언가를 결정화시킨다. 이것은 모든 산업 공정의 상징이다. 그리고 흰색이 되어 간다는 것에 대한 생각을 보여 준다. 흰색은 순수하고 '진실'과 같은 것이다. 갈색 설탕을 흰색으로 바꾸려면 많은 에너지와 커다란 압력이 필요하다."

칼럼 이네스
〈무제 No. 39〉
2010년, 캔버스에 유채, 222×220cm, 테이트 모던, 런던

칼럼 이네스Callum Innes(1962-)는 노란색과 흰색 면으로 된 언뜻 보기에 단순한 작업을 했다. 하지만 그의 작품은 색을 얹고 벗겨 내는 과정의 결과물이며 게다가 그가 벗겨 내는 색은 검은색이다. 작가는 이것을 그림이라고 했지만 사람들은 그리지 않은 그림이 라고 했다. 〈무제 No. 39〉는 표면의 내력에 대해 말해 주며, 예술 가가 그것을 다루었던 흔적을 보여 준다. 애초에 캔버스에 칠해졌

던 검은색은 벗겨졌지만 작품의 광학적 혹은 경험적 측면에서의 검은색은 사라지지 않았다.

그림을 양분하는 검은색 선은 그런 경험으로 가는 가교 노릇을 한다. 이 검은색 선은 흰색과 노란색이 칠해지기 전부터 있었다. 이네스는 캔버스를 온통 검게 칠한 다음에 테레빈유를 사용하여 검은색을 녹였다. 가까이서 보면 그림 가장자리에 표면에서 벌어졌던 작업의 역사가 보인다. 기하학적으로 구성된 화면은 미묘한 뉘앙스를 띤다. 섬세한 흔적들은 예리하게 구획한 것이 아니라 작가가 손으로 직접 작업했다. 가장자리를 지나 색이 넓게 칠해진 부분으로 눈을 돌리면 처음에는 보이지 않던 검은색 물감의 흔적이 곳곳에서 나타난다. 이것은 색 면 아래에 칠한 것인가 아니면 위에 칠한 것인가? 색을 칠하고 벗겨 내는 과정에서 작가는 색의 물질성을 활용하여 화면을 연출했다. 테레빈유는 물감과 화학적으로 반응하지만 물감을 완전히 없애지는 않고 대신에 성질을 바꾼다. 이네스는 바탕에 젯소를 칠한 캔버스 전체에 물감의 흔적을 남기면서 이것을 바이팅 액션biting action이라고 명명했다. 그는 타이밍이 중요하다고 했다. 테레빈유가 작용하기 전에 캔버스의 물감이 완전히 말라 있어야 했기 때문이다. "기다리느라 시간이 많이 걸린다. 너무 빨리 작업을 시작하면 물감이 죄다 벗겨져 버리고, 너무 늦게 시작하면 물감이 전혀 벗겨지지 않는다."

그의 작품들은 단순해 보이지만 제작 과정은 이처럼 복잡하다. "나는 사람들이 이 그림을 매우 깨끗하고 정확하다고 여기는 게 좋다. 실제로는 혼란 속에서 나온 것이지만… 내 작업실은 매우 어지러운 상태다. 검은색을 벗겨 내는 작업을 하기 때문에 사방에 검은색이 묻어 있다." 검은색이 토대를 이루지만 여기에 얹혀져 함께 작용하는 색 또한 중요하다.

"내가 검은색과 사랑에 빠졌을 때,
 검은색에는 모든 색이 들어 있었다.
 검은색은 무색이 아니었다.
 그것은 모든 것을 수용했다.
 검은색은 모든 색을 아우르기 때문이다.
 검은색은 모든 색 중에서도 가장 귀족적이다.
 유일하게 귀족적인 색이다."

_루이즈 니벨슨

"만약 한 가지 색의 근접으로 다른 색에
영광을 주길 바란다면…
무지개의 구성에서 태양 광선으로부터
추론해 낸 규칙을 적용시켜라."

_레오나르도 다 빈치

끝맺으며Coda

색은 다른 색과의 관계 속에서만 존재한다. 이 명제는 예술가의 작업실, 과학자의 실험실, 그리고 학자의 연구실에서 여러 가지 생각과 실행을 자극했다. 이 책에서는 색을 각각의 장에 나누어 담았지만, 각각의 색이 다른 색들과 맺는 관계는 그것이 암시적이든 명시적이든 항상 이야기의 중심을 이루었다. 색이 상호 작용의 체계로 인식될 때, 색이 갖는 경이로움과 기만적 성격과 놀라움에 더 주의를 기울이는 것은 다른 책의 작업이 될 것이다.

마지막으로 두 가지 색 체계를 탐구함으로써 보다 진전된 논의를 암시하고자 한다. 무지개는 색이 조화된 물질적 구현이라고 볼 수 있지만 금방 사라지는 성질 때문에 다양한 생각의 분화를 나타낸다고 이해되어 왔다. 원색의 체계는 상황에 따라 바람직하거나 바람직하지 않게 여겨졌던 문화적, 기술적 결정들과 함께 적은 색에서 많은 색을 만들어 내는 실용적인 도구였다. 삼원색 역시 예술에 대한 핵심적인 관념을 가리키는 은유였다. 몇몇 예술가들은 삼원색을 자신들의 담론을 위한 슬로건으로 이용했다.

I　　자연을 주의 깊게 관찰했던 영국의 화가 존 컨스터블John Constable (1776-1837)은 1812년에 쌍무지개를 그리면서 하늘의 미묘하고 순간적인 뉘앙스를 꼼꼼하게 기록했다. 컨스터블에 따르자면 자연의 온갖 요소들 중에서도 무지개처럼 사랑스럽고 마음을 진정시키는 존재는 없었다. 야외로 나가 구름의 형상을 스케치하고 무지개를 연구하면서 그는 날씨의 효과를 정확하게 정리했다. 하지만 무지개는 정말로 이렇게 생겼을까 의문을 가졌다. 무지개의 미스터리는 19세기 초반에 그가 무지개를 스케치하기 전부터 존재했고, 여기 관련된 이야기는 그의 마음을 진정시키기는커녕 몹시 복잡하게 만들었다.

수천 년 동안 예술가들과 사상가들은 무지개를 생각해 왔다. 많은 이들이 이 자연 현상이 색 자체를 지배하는 규칙을 드러내며, 그리하여 조화의 합리적인 기반을 보여 줄 것이라고 믿었다. 우리는 무지개에서 특정한 색을 찾을 수 있다. 하지만 앞으로 보게 될 가장 기본적인 두 가지 글은 그와 같은 확고함과는 거리가 멀다. 무지개의 색은 정확히 몇 가지일까 또 색의 순서는 어떻게 될까?

여기에는 합의된 답이 없다. 무지개의 색은 두 가지, 세 가지, 네 가지, 다섯 가지, 여섯 가지, 일곱 가지라고도 하고, 심지어 무한하다고도 한다. 기원전 4세기에 그리스 철학자 아리스토텔레스는 무지개가 빨간색, 노란빛이 도는 녹색, 보라색 이렇게 세 가지 색이라고 했다. 반면에 기원전 1세기에 로마 시인 베르길리우스는 극단적으로 1천 가지라고 했다. 중세 후반에 단테가 무지개의 색은 일곱 가지라고 정의했다. 7이라는 숫자는 음계와의 유비, 화성의 음정과 수리적 근거와도 관련 있었기 때문에 이 의견은 수세기 뒤에도 영향력을 지녔다. 이처럼 수천 년간 많은 이들이 무지개를 기상학적, 물리적, 광학적 차원에서 고찰했다. 이후 17세기 중반에 아이작 뉴턴은 유리 프리즘을 이용하여 무지개의 색을 분해하는 유명한 실험을 했다. 이 실험은 빛과 색에 대한 생각을 결정적으로 바꾸었다. 뉴턴은 프리즘 스펙트럼에 대한 현대적인 개념을 정립했고, 이때부터 사람들은 무지개가 일곱 가지 색이라고 믿었다(10쪽 참조).

뉴턴은 빛이 색이라는 것, 고대 사람들이 생각했던 것처럼 빛이란 단순히 색을 활성화하는 물질이 아니며 또한 중세의 이론처럼 그것을 통해 우리가 색의 효과를 감지하는 존재도 아니라는 사실을 증명해 냈다. 그가 마련한 색의 스펙트럼은 불변하는 질서의 자연스러운 순서로, 빛의 구성 요소인 파장을 저마다 분리된 띠로 배열했다. 뉴턴이 우리가 보는 색을 무지개로 분리했기 때문에 색 체계에 대한 관념은 자연에 근거했다. 1870년대에야 빛을 진동하

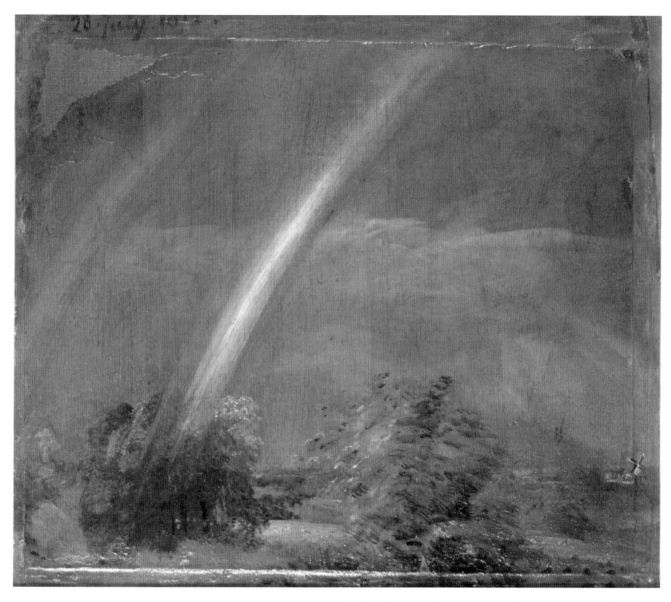

존 컨스터블
〈쌍무지개가 있는 풍경〉

1812년, 캔버스 위에 종이에 유채, 45×50cm,
빅토리아 앤 앨버트 미술관, 런던

는 전자기장으로 이해하게 되었다. 빛은 색에 상응하는 주파수로
진동하며, 그중 일부는 인간이 볼 수 있지만 대부분은 보이지 않는
다는 사실이 알려졌다.

　뉴턴이 불러일으킨 색의 혁명을 파악하기 위해 프리즘 실험의
물리학을 전부 이해할 필요는 없다. 자연의 무지개는 실험을 통해
색과 빛의 과학적인 연관성에 대한 명백한 증거로 여겨졌다. 그럼
에도 신비로움과 시적인 요소는 남아 있다. 뉴턴조차도 자신의 광
학적인 분석에 형이상학을 끌어들였다. 그는 자신의 스펙트럼을
빨간색, 주황색, 노란색, 녹색, 파란색, 남색, 보라색으로 이루어진
일곱 개의 '원초적'인 색의 순서로 정량화했는데, 이는 오늘날에도
여전히 통용된다. 하지만 실제로는 무지개 색을 분명하게 정의할

수 없다. 색과 색 사이의 구분이 뚜렷하지 않기 때문이다. 색과 색은 서로 미묘하게 번지고 이어진다. 뉴턴이 이것을 일곱 가지로 정한 것은 음계가 일곱 개의 음으로 이루어지기 때문이었다. 이에 따라 음악의 화음과 색의 조화를 수월하게 이해할 수 있다.

예술 영역에서 과학과 관찰은 컨스터블이 보여 준 것처럼 그와 같은 토대를 뛰어넘는 표현을 뒷받침할 수도 있다. 그는 기상학에 지속적으로 관심을 가졌으며 빗방울의 기하학, 햇빛의 굴절과 반사, 태양과 무지개와 관련된 지평선의 배치 등에 관한 진지한 연구를 기록한 도해와 기호들을 남겼다. 컨스터블은 세심한 관찰자였고 그의 유화는 순간적인 효과를 포착하며 시간, 장소, 상황을 정확히 기록했다. 그럼에도 그는 종종 무지개를 빨간색, 흰색, 파란색의 세 가지 색으로 그렸다. 기상학적 정확성에 끌렸다지만 관습에 얽매이지 않았던 컨스터블이 그린 무지개는 도식적이 아니라 암시적이었다. 회화적 효과는 과학을 뛰어넘었다. 컨스터블은 또한 촉각적인 것을 뛰어넘어 관람객을 그의 말대로 '마음을 진정시키는 성찰'로 이끌기 위해 상징적인 모티프를 사용했다.

생생하지만 비물질적인 무지개는 오랫동안 물질적인 것으로서만이 아니라 형이상학적인 것으로도 여겨졌다. 무지개는 예술적 실천의 영역과 색의 조화로운 구성의 바깥에서 희망과 초월과 상징적 사고를 가리키는 완벽한 은유였다. 구약에서 대홍수 뒤에 생긴 무지개는 구제의 표현이었으며, 인간과 신을 잇는 다리를 나타냈다.

성경에 나오는 무지개는 색 이론의 다이어그램보다 약속의 선구자에 의해 예술적인 의의를 가졌다. 문학, 시, 그리고 예술은 긍정적인 의미나 종말론적인 의미를 무지개와 관련지었다. 무지개라는 모티프는 종교, 정치, 과학, 예술의 표현 도구였고, 색과 조화에 대한 진지한 생각으로 이어지는 문이었다.

2　　색을 체계화하는 몇몇 방식은 너무나 근본적이라 의견이 아닌 진실로 받아들여졌다. 빨강, 노랑, 파랑을 삼원색으로 삼은 체계에서 이에 관한 생생한 예들이 나왔지만, 이 삼원색이라는 토대는 비교적 최근에서야 등장했으며 여기에는 관념적인 배경도 작용했다.

　　1921년에 러시아 예술가 알렉산드르 로트첸코는 엘리트 예술의 세련성을 거부했다. 사회에 직접적으로 기여하고 보다 넓은 범위의 더 다양한 사람들에게 호소하는 조형적 성취, 즉 사진, 그래픽 디자인, 여타 실용적인 매체를 위해서였다. 그는 이젤 회화에 대한 마지막 헌사로 급진적인 삼면화를 제작했다. 순수한 빨강, 순수한 노랑, 순수한 파랑. 단색으로 된 세 화면은 예술을 기본적인 요소로 정제한 것이었다. 삼원색은 이야기나 구체적인 묘사 없이도 온전히 자기 충족적이 되었다. 로트첸코는 이 작품을 회화의 논리적인 귀결이라고 했다. 나중에 그는 자신의 우상 파괴적 행위를 돌아보며 말했다. "나는 확신했다. 모든 게 끝이었다. 오로지 기본색만이 중요했다." 예술의 형식에 작별을 고하기 위해 그는 기본색을 기본 어휘로 정의했다. 원색은 겹쳐지지 않게 제각각 분리된 면에 칠해졌다. 20세기에 삼원색은 가장 본질적인 것으로 여겨졌다. 이 점을 강조하기 위해 작가는 작품 제목에다 '순수한'이라는 단어를 세 번이나 사용했다. 의심할 여지없이 이 단순한 색들은 다른 모든 색을 위한 필수 구성 요소다. 하지만 늘 그렇게 생각되어 왔던 것은 아니다.

　　색 체계를 정리하면서 고대 그리스인들은 밝은 색과 어두운 색을 양극단에 놓고서 이들의 혼합으로 여타의 색들이 나온다고 생각했다(9-10쪽과 75-77쪽, 그리고 113-115쪽 참조). 그들은 어떤 색들은 '단순하고' 어떤 색들은 '복잡하다'고 생각했지만 색의 단순함과 복잡함을 판단하는 합의된 기준은 없었다. 대체로 색의 배치와 분해는 세계를 이루는 4원소(흙, 대기, 물, 불)나 인간의 몸을 구성하는 4원소(혈액, 황담즙, 흑담즙, 점액), 그리고 여타 체계를 색과 대응시킨 결과였다.

　　기본색을 분류하려는 충동은 오늘날과 달랐고, 기본색 자체도 달랐다. 고대 로마의 저술가였던 대 플리니우스는 흰색, 노란색, 빨간색, 검은색의 네 가지 색만으로 '불멸의 걸작'을 만들었다며 그리스의 대가들을 찬양했다. 색 체계가 지금과 달랐던 것처럼 예술적 관습도 달랐다. 고대에는 새로운 색을 만들기 위해 안료를 혼합하는 것이 비난받을 만한 행동이었다. 한참 뒤 르네상스에 이르러 유화가 보편화되고 나서야 색 혼합이 인정되었다. 이후 색을 혼합하여 다른 색을 만드는 실험이 더욱 활발해졌는데, 그렇다고 해서 오늘날처럼 늘 기본색이 세 가지였던 것은 아니다. 어떤 이들은

알렉산드르 로트첸코
〈순수한 빨강, 순수한 노랑, 순수한 파랑〉
1921년, 캔버스에 유채, 패널 각각 62.5×52.5cm,
로트첸코와 스테파노바 아카이브, 모스크바, 러시아

녹색을 원색에 포함시켜야 한다고 주장했고, 또 다른 이들은 검은색과 흰색에 우선권을 주었다. 예술적 관행이 변하면서 삼원색에 대한 현대적 개념이 확립되었다.

1600년 이후에 예술가들은 자신들이 이미 추구하고 있던 관행을 확증하려는 듯이 여러 논평을 등장시켰다. 1664년에 아일랜드의 화학자 로버트 보일은 『색의 실험적인 역사의 시작』에서 현대의 기본색인 빨간색, 노란색, 파란색과 함께 뛰어난 예술가는 우리가 이름 붙인 것보다 많은 색을 만들 것이라고 적었다. 이 책은 혁명이라기보다는 그것에 대한 승인이었다. 이 과정에서 검은색과 흰색의 자리는 뉴턴의 스펙트럼에 맞춰 살짝 바뀌었다. 뉴턴이 새로이 내놓은 '원초적인' 일곱 가지 색의 스케일은 그때까지 수천 년간 영향력을 지녔던 그리스 도식의 양대 축이었던 검은색과 흰색을 배제했다. 1707년에 화가 제라르 드 래레스는 『회화 예술』에서 빨간색, 파란색, 노란색을 '중요한' 색이라고 지칭하면서, 검은색과 흰색은 색이라고 볼 수는 없지만 더욱 위력적이고 효과적이라고 했다.

1720년대의 기술 혁신은 빨간색, 노란색, 파란색에 원색으로서의 지위를 결정적으로 부여했다. 독일 예술가 야코프 크리스토프 르 블롱은 세 가지 색을 따로 찍을 수 있는 동판화 기법을 개발

했다. 이로써 빨간색, 노란색, 파란색 잉크를 겹쳐 다색 판화를 찍을 수 있게 되었다. 이것은 어떤 사물이라도 묘사할 수 있음을 보여 주었다. 그가 '원초적인' 색으로 분류한 이 세 가지 색으로 어떤 색이든 만들 수 있었다.

마침내 예술에 대한 사고에서 삼원색이 근본적인 요소로 여겨졌고, 몇몇 예술가들과 이론가들은 삼원색의 은유적인 의미를 강화시켰다. 심지어 삼원색에 신학적 의미를 부여했다. 필리프 오토 룽게(115-117쪽 참조)를 비롯한 화가들은 삼원색을 기독교의 교리와 관련지었다. 룽게는 삼원색이 삼위일체를 가리킨다고 믿었고, 빛을 선과, 어둠을 악과 동일시했다. "신이 인간에게 계시하고 색이 세상에 온 이유가 이것이다. 바로 파란색, 빨간색, 노란색이다. 파란색은 아버지 하느님이고 빨간색은 땅과 하늘을 연결한다. 두 가지 모두가 사라지면 밤에 불이 등장하는데, 그것이 노란색이다. 그것은 우리에게 내려진 낙하산이다."

기독교의 믿음이 쇠락한 시대에 피에트 몬드리안 같은 모더니즘 예술가들이 등장하여 빨간색, 노란색, 파란색을 형식주의 이념을 위한 슬로건으로 만들었다. 몬드리안은 자신의 스타일을 확립한 뒤로 이들 기본적인 구성 요소를 엄격하게 고수했다. 삼원색은 더 이상 색만을 의미하지 않았다. 이것은 예술적이고 이념적 원칙으로 성문화되었다. 이와 같은 배경에서 20세기 중반에 마침내 바넷 뉴먼이 등장했다. 뉴먼은 몬드리안과 그의 동료들을 '순수주의자'라고 비난하며, 이들이 나쁜 철학과 잘못된 논리로 빨간색, 노란색, 파란색을 일종의 설교로 축소시키거나 기껏해야 구경거리로 만들었다고 했다.

뉴먼은 〈누가 빨강, 노랑, 파랑을 두려워하는가 IV〉에서 자신이 도그마라며 폄하한 것과 맞섰다. "빨간색, 노란색, 파란색에 책무를 부과하고, 색들을 사상으로 바꿔 파괴하는 이들 순수주의자들과 형태주의자들에게 왜 굴복해야 하나?" 그는 과거의 예술가들과 반대되는 자신만의 표현을 위해 삼원색을 다시 불러냈다. "그래서 내가 원하는 것을 표현하기 위해 이 색들을 쓰는 데는 두 가지 이점이 있다. 이 색들을 교훈적인 것이 아니라 표현적인 것으로 만드는 것, 그리고 그것들을 책무에서 해방시키는 것이다."

삼원색은 시대의 관념과 이념을 반영하면서 주기적으로 도발적인 논쟁을 일으켜 왔다. 로트첸코는 예술의 종언을 나타내기 위해 사용했고, 뉴먼은 그것들로 기본색의 역할에 대한 탐구를 다시 시작했다. 뉴먼은 도전적이고 매력적인 질문을 던졌다. "왜 빨강, 노랑, 파랑을 두려워해야 하는가?"

바넷 뉴먼
〈누가 빨강, 노랑, 파랑을 두려워하는가 IV〉

1969-1970년, 캔버스에 아크릴, 274.3×604.5cm, 베를린 구 국립 미술관

"나는 가장 단순한 색들을 사용한다.
나는 그것들을 변형시키지 않는다.
이것은 색들을 보살피는 관계다."

_앙리 마티스

용어 사전

명암만으로 사물을 묘사하기 때문에 마치 조각 같은 느낌을 준다.

글레이즈glaze
유화의 표면에 바른 물감 위에 얇고 반투명한 물감 층을 얹는 기법. 먼저 바른 물감은 완전히 건조된 상태여야 한다. 글레이징으로 바른 물감은 먼저 바른 물감의 색이 달리 보이도록 하는데, 물감을 직접 섞지 않고도 혼색 효과를 낸다.

금박
금을 얇게 두드려 편 것으로, 두께는 일반적으로 0.1 마이크로미터 정도다. 회화, 조각 등에 입힌다.

납화
밀랍 등의 재료로 안료를 녹여 칠하는 기법. 고대 로마의 폼페이, 고대 이집트의 파이윰 등에서 뛰어난 납화가 발견되었다. 습기에 강하다는 장점이 있지만 재료가 뜨거운 상태로 작업해야 한다는 불편함 때문에 차츰 프레스코로 대체되었다.

동시 대비
대조되는 두 가지 색을 나란히 놓았을 때 생기는 효과. 색의 역동적인 상호 작용 때문에 더 밝고 강렬해 보인다. '연속 대비' 항목 참조.

레이크lake
유기 염료를 침전시켜 얻은 안료. 대개 빨간색이지만 노란색도 있다. 일반적으로 반투명하기 때문에 유화에서 글레이징에 사용된다.

명도value
눈이 느끼는 밝고 어두운 정도. 색상, 채도와 함께 색을 구별하는 감각적 요소 중의 하나다.

모델링modelling, 업모델링up-modelling, 다운모델링 down-modelling
형태와 부피감을 나타내는 회화 기법. 업모델링은 포화도가 가장 높은 색으로 어두운 부분을, 그리고 흰색을 더해서 중간 톤과 가장 밝은 부분을 묘사한다. 다운모델링에서는 포화도가 가장 높은 색으로 중간 톤을 묘사하고, 이 색에 검은색을 더해서 어두운 부분을 묘사한다.

백색광
색이 느껴지지 않는 빛. 스펙트럼의 모든 파장이 혼합된 빛이다.

녹청
산성 물질, 수증기, 공기가 구리 및 구리 합금에 작용할 때 생성되는 녹색 합성 안료. 고대 이래 테오프라스투스 같은 작가들이 이 안료를 만드는 방법에 대해 썼는데, 포도주를 만드는 과정에서 발효된 산성의 포도 껍질에 구리를 노출시켜 얻을 수 있다고 했다.

버밀리온vermilion

자연에서 얻은 진사와 달리 인공적으로 합성된 빨간색. 황화수은을 건식이나 습식으로 처리하여 얻었다. 재료를 곱게 빻을수록 더 밝고 화려한 빨간색이 나왔다.

보색
빨간색과 녹색, 노란색과 보라색처럼 색상환에서 마주 보는 위치에 있는 색. 특히 19세기의 여러 색 이론은 보색의 역동적인 상호 작용에 주목했다. 몇몇 이론가들은 보색의 법칙을 연구하면서, 보색을 병치하면 이들 색이 더 선명하게 보인다고 주장했다.

불투명도
빛이 물질을 통과하지 못하는 정도.

비리디언viridian
크롬 산화물로 만든 선명하고 투명한 녹색 안료. 1838 년에 파리의 색 제조업자가 처음으로 만들었다.

빛
전자기 방사선. 전자기 스펙트럼은 에너지 파장의 연속적인 띠다. 몇 가지(자외선 X선과 감마선)는 육안으로 볼 수 있는 것보다 파장이 짧고, 몇 가지(적외선, 극초단파와 전자파)는 파장이 길다. 인간의 눈과 뇌는 빛의 파장이 다르면 서로 다른 색조로 해석한다. 예를 들어 빨간색의 파장은 700나노미터이며 녹색의 파장은 그보다 더 짧은 500나노미터다.

색상환
색들의 관계를 보여 주기 위한 시각적 배열 체계. 선적인 모델을 쓰는 경우도 있지만 색의 여러 속성을 함께 보여 주기 위해 입체적인 모델을 채택하기도 한다.

색조hue
일반적으로 '색상'이라는 단어와 비슷한 뜻으로 사용되는데, 색조는 '빨강'이나 '파랑'처럼 색에 주어진 이름이다. 명도, 채도와 함께 색의 세 가지 속성을 이룬다.

셸 골드shell gold
분말 형태의 금. 고착제와 섞어서 액체 상태의 물감으로 사용했다. 전통적으로 조개껍데기에 보관했기에 이렇게 불렀다.

스그라피토sgraffito
회화에서 밑에 있는 물감 층을 드러내기 위해 표면을 긁거나 자르는 기법.

스펙트럼spectrum
빛을 파장에 따라 분해하여 배열한 것. 햇빛이나 백열전구의 빛을 프리즘에 통과시키면 가시광선 영역의 스펙트럼인 무지개 색 띠를 볼 수 있다. 파장이 400 나노미터에서 800나노미터 사이의 빛이 가시광선이다.

스푸마토sfumato
이탈리아어로 '연기 같은'이라는 의미로, 레오나르도 다 빈치가 부드럽고 섬세한 톤을 묘사하는 데 사용한

가산 혼합(가색 혼합)
빛을 더하여 혼합한 색이 원래 색보다 밝아지는 현상. 빛의 삼원색은 빨강, 파랑, 초록으로 이 세 가지 빛을 섞으면 흰색이 된다.

감산 혼합
빛을 흡수하는 색의 혼합. 빛의 특정한 파장을 흡수하고 나머지 파장을 반사한다. 예를 들어 초록 나뭇잎은 빨강, 노랑, 파랑을 비롯하여 관련된 파장들을 흡수하고 초록과 관련된 파장만 반사하기 때문에 녹색으로 보인다. 안료가 혼합될 때 파장들은 흡수된다. 더 많은 색들을 섞을수록 더 많이 흡수되어 어둡게 된다. '빛', '가산 혼합' 항목 참조.

공감각
한 가지 자극이 서로 다른 감각 기관에 영향을 미치는 양상.

공기 원근법(대기 원근법)
회화에서 공간과 거리를 묘사하는 방식. 멀리 있는 사물의 윤곽선을 흐릿하게 그리는 방식으로, 특히 멀리 있는 사물을 파란색으로 칠해서 거리감을 낸다. 거리는 특히 파란색의 사용에 의해서, 그리고 윤곽선을 덜 명료하게 하는 방식으로 멀리 떨어진 장면을 만듦에 따라 전달된다. 거리의 효과는 파란색을 향해서 색을 점진적으로 조절하고, 파란색의 포화도와 명도 대조를 줄임으로써 더 먼 거리를 전달하기 위해서 나타난다. 더 연하고 파란 배경은 더 멀리 있는 것처럼 보인다.

굴절률
빛이 매체를 통과하는 정도를 가리키는 지표. 빛의 속도와 방향은 그것이 통과하는 물질의 특성에 따라 달라진다. 안료의 색은 안료를 굵게 빻았는지, 곱게 빻았는지에 따라, 또 사용된 고착제에 따라 달라진다. 안료의 불투명도는 굴절률에 비례한다. 굴절률이 높을수록 안료가 화면을 덮는 힘은 강해진다.

그리자유grisaille
채도가 낮은 회색 계통의 색으로 그리는 기법. 농담과

기법을 가리킨다.

시노피에sinopie
프레스코 작업을 위한 밑그림. '시노피아'라는 빨간색 오커를 사용해서 그렸다.

아상블라주assemblage
공통점이 없는 근원으로부터 물체와 파편을 모아 작품을 만드는 방식으로, 콜라주를 확장한 것이라고 할 수 있다. 작품을 이루는 각각의 요소들의 정체성은 결합하고 배열하고 병치하는 과정에서 바뀌고, 요소들의 기원을 상기시키더라도 새로운 표현을 이루게 된다.

안료
물감의 색을 내는 물질. 일반적으로 분말 형태. 안료는 돌, 흙, 식물, 곤충, 여타 재료에서 자연적으로 얻거나 합성된다. 재료를 분쇄하고 가열하고 세척하여 안료로 만든다. 안료가 물감이 되려면 작은 입자들을 결합시키고 화면에 접착시키는 고착제(바인더)가 반드시 필요하다.

연속 대비
하나의 색을 보고 나서 다른 색을 보았을 때 생기는 효과. 보는 입장에서는 두 가지 색이 모두 본래와 다르게 보인다. 동시 대비와 비슷하지만 동시성이 아니라 연속성과 관련된다.

오커ochre
산화철이 함유된 점토에서 얻는 흙색 안료. 오커는 일찍이 구석기 시대부터 사용되었다. 색은 빨간색, 오렌지색, 그리고 노란색에서 갈색까지 다양하다.

오피먼트orpiment(웅황)
비소 황화물로부터 얻는 유독성의 노란색 안료.

울트라마린ultramarine
라피스 라줄리로부터 만들어진 안료. 마르코 폴로의 묘사에 따르면 울트라마린은 오늘날의 아프가니스탄 지역에서 채굴되었기에 '바다 건너'라는 의미로 이런 이름이 붙었다고 한다.

유기 안료, 무기 안료
유기 안료와 무기 안료 모두 동물이나 식물에서 얻거나 합성한 화학 물질을 재료로 하여 제작된다. 탄소를 함유한 것을 유기 안료, 탄소를 함유하지 않은 것을 무기 안료라고 한다.

유화oil paint
린시드와 호두 기름을 비롯한 오일로 안료를 개어 그리는 회화 기법. 15세기 초에 플랑드르에서 개발되었다고 알려졌다.

음영shade
순색에 검은색을 더한 색조.

임파스토impasto
'반죽된'이라는 의미의 이탈리아어로, 유화 물감을 두껍게 발라 때로 부조에 가까운 효과를 내도록 했던 기법.

임프리마투라imprimatura
회화 작업을 위한 밑칠에서 맨 위에 얹는 기본적인 톤. 패널이건 캔버스건 할 것 없이 바탕에는 맨 먼저 젯소와 같은 재료를 칠하고, 그 위에 얹는 것을 임프리마투라라고 한다.

잔상 이미지
어떤 색을 보고 난 뒤에 반대되는 색, 혹은 보색이 눈에 떠오르는 현상.

조르나테giornate
이탈리아어로 '하루'라는 뜻으로, 예술가가 프레스코 벽화를 그릴 때 매일 새로 바르는 회벽의 넓이를 가리키는 말.

진사cinnabar
황화수은에서 얻었던 화려한 빨간색 안료. 버밀리온과 구조와 시각적 특성이 같다.

착색제
염색 과정에서 색을 고정시키는 데 사용하는 재료. 착색제는 염료의 기원과 제조 방법에 따라 소금, 타닌 등으로 만들었다. 금박을 입힐 때 사용하는 착색제는 달걀흰자나 오일과 수지 혼합물로 만들었다. 화면에 미리 착색제를 칠하고는 그 위에 금박을 붙인다. 그다음에 쓸어 내면 착색제를 칠한 모양대로 금박이 남는다.

채도(포화도)
색조의 순수함을 구분하는 정도. 포화도가 높은 색일수록 강렬한 색이다.

칸잔티스모cangiantismo
회화에서 대조되는 색조를 나란히 놓아서 인물이나 사물을 묘사하는 방식.

케르메스kermes
케르메스 오크를 먹는 곤충을 으깨서 만든 빨간 염료. 신대륙에서는 코치닐에서 빨간색을 얻었던 것과 달리 구대륙에서는 케르메스에서 빨간색을 얻었다.

코발트cobalt
강렬한 파란색과 녹색, 보라색, 노란색 안료를 얻을 수 있는 물질. 코발트가 함유된 광석은 또한 비소와 황을 함유하기 때문에 채취하기 어렵다.

코치닐cochineal
중앙아메리카와 남아메리카에 서식하며 선인장을 먹는 곤충. 이 곤충으로부터 얻는 빨간 염료도 코치닐이라고 한다.

키아로스쿠로chiaroscuro
이탈리아어로 '밝음과 어둠'. 어둠과 밝음을 극적으로 병치시키는 것에 입각한 회화 양식.

테세라tessera
모자이크에서 사용되는 돌, 유리 혹은 다른 재료로 만든 작은 입방체.

템페라tempera
안료의 고착제로 달걀흰자를 사용한 물감. 또는 그런 물감을 사용하여 그림을 그리는 방식.

톤tone
색의 명도와 채도의 상태를 가리키는 말. 예를 들어 '밝은 톤'이라고 하면 명도가 높다는 말이기도 하고 채도가 높다는 말이기도 하다. 반대로 '어두운 톤'은 명도가 낮다는 걸 가리키기도 하고 색이 탁하다는 의미이기도 하다. 톤을 '색조'라고 옮기기도 하는데, hue 또한 '색조'라고 옮겨야 하기에 구분이 필요하다.

틴트tint
안료에 흰색을 섞어서 색조가 연해지도록 한 것. 순색이 부드러운 느낌을 주면서 흐려진다.

파이앙스fayence
실리카와 나트륨, 칼륨, 칼슘, 마그네슘, 구리 산화물을 혼합한 재료. 혼합된 반죽으로 모양을 만들고 가열하면 단단해지면서 표면이 아름다운 색을 띤다.

파장
에너지의 파동에서 최고점 사이의 거리. 스펙트럼의 모든 색은 고유한 파장을 지닌다.

프레스코fresco, 부온 프레스코buon fresco, 프레스코 아 세코fresco a secco
회벽에 그림을 그리는 방식 전체가 '프레스코'다. '부온 프레스코'에서는 회벽이 젖은 상태에서 안료를 칠했고, 회벽이 마르면서 안료가 화학적으로 결합했다. '프레스코 아 세코'는 이미 건조된 회벽에 안료를 칠하는 방식을 가리킨다.

참고문헌

* 본문에 들어가는 인용구는 챕터별로 정리했다.
등장하는 말과 예술가의 생애 등은 아래 문헌을
참고하길 바란다.

시작하며

Gaius Plinius Secundus, *The Elder Pliny's Chapters on the History of Art*, Book xxxv, trans. Katherine Jex-Blake and Eugenie Sellers Strong (Chicago, 1968).

Plutarch, *Moralia: Table-Talk (Quaestiones Conviviales)*, trans. Edwin L. Minar, Jr. (Cambridge, ma, 1961), 8 5 725c-d.

Patricia Stone, *Primary Sources: Selected Writings on Color from Aristotle to Albers* (New York, 1991), 92.

Josef Albers, *Interaction of Color* (1963), 1.

Charles Parkhurst, 'A Color Theory from Prague: Anselm de Boodt', *Allen Memorial Art Museum Bulletin* 29/1 (Fall 1971), 5.

Johann Wolfgang von Goethe, *Theory of Colours*, trans. Charles Lock Eastlake (London, 1840). 'The Preface to the First Edition of 1810' (Cambridge, ma, and London, 1970), xxxvii.

Christiane Meyer-Thass, *Louise Bourgeois: Designing for Free Fall* (Zurich, 1992), 178-179.

흙색

도입부 John Ruskin, *The Ethics of the Dust: Fiction, Fair and Foul. The Elements of Drawing* (New York, 1894), 345.

Dore Ashton, *A Critical Study: Philip Guston* (Berkeley and Los Angeles, 1976), 2.

3. Michael J. Huxtable, 'The Relationship of Light and Colour in Medieval Thought and Imagination', in K. P. Clarke and Sarah Bacciante, *On Light* (Oxford, 2014), 26.

Herman Pleij, Colors Demonic and Divine (2002), 4.

7. Anthea Callen, *The Art of Impressionism: Painting Technique & the Making of Modernity* (New Haven and London, 2000), 13.

8. Lady Georgiana Burne-Jones and Sir Edward Coley Burne-Jones, *Memorials of Edward Burne-Jones* (New York, 1904), 114.

9. Henry Eckford, 'A Modern Colorist. Albert Pinkham Ryder', *The Century Illustrated Monthly Magazine* 40, no. 2 (June 1890): 252.

Albert Pinkham Ryder, Wood diary no. 6, August 1896, Wood Papers, Huntington Library.

10. Dora Vallier, 'Braque: La Peinture et nous. Propos de l'artiste recueillis', *Cahiers d'art* 34, no. 1 (October 1954): 14.

Daniel-Henry Kahnweiler, 'The Rise of Cubism', 1915, reprinted in Herschel B. Chipp, *Theories of Modern Art: A Source Book by Artists and Critics* (Berkeley and Los Angeles, 1968), 255.

11. Lucienne Peiry, *Art Brut: The Origins of Outsider Art*, (Paris, 2001), 38.

Jean Dubuffet: A Retrospective Glance at Eighty, from the Collections of Milton and Linda Janklow and the Solomon R. Guggenheim Museum, New York (New York, 1981).

12. Jorg Schellmann and Bernd Klusser, 'Questions to Joseph Bueys', in *Joseph Bueys: The Multiples*, (Minneapolis, mn, 1999), 11.

15. 'Synecdoche': The Relationship of Big to Small in the Work of Byron Kim', conversation between Byron Kim and Molly Donovan, http://www.nga.gov/content/ngaweb/audiovideo/audio/conversations-with-artistskim.html.

빨간색

도입부 *Trattato dell'Arte della Seta*, a publication of the silk guild in Florence, section 30.

Robert Motherwell, 'Beyond the Aesthetic', Design 47, no. 8 (April 1946).

1. *The Elder Pliny's Chapters on the History of Art*, Book xxxv, trans. Katherine Jex-Blake and Eugenie Sellers Strong (Chicago, 1968).

2. Spike Bigelow, *The Alchemy of Paint: Art, Science, and Secrets from the Middle Ages* (London and New York, 2009), 90.

Cennino d'Andrea Cennini, *Il Libro dell'Arte* (1390; trans. 1960), 24.

3. Plutarch, *Moralia: Table-Talk (Quaestiones Conviviales)*, trans. Edwin L. Minar, Jr. (Cambridge, MA, 1961), 8 5 725c-d.

7. Martin Luther, 'An den christlichen Adel deutscher Nation des christlichen Standes Besserung', Wittenberg, 1520.

9. Ann Temkin, *The Scream: Edward Munch* (New York, 2013), 10.

Norma S. Steinberg, 'Munch in Color', *Harvard University Art Museums Bulletin* 3, no. 3 (Spring 1995): 13, 15.

10. Alfred H. Barr, Jr., *Matisse: His Art and His Public* (New York, 1951), 119.

Jack Flam, *Matisse on Art* (Berkeley, Los Angeles, London, 1995), 38.

Flam, 156.

11. Maria Gough, 'The Language of Revolution', in Leah Dickerman, ed., *Inventing Abstraction* (New York, 2012), 262.

Margorita Tupitsyn, *El Lissitzky: Beyond the Abstract Cabinet: Photography, Design, Collaboration* (New Haven and London, 1999), 9.

12. Hans L. C. Jaffe, *De Stijl* (New York, 1971).

13. *Barnett Newman: Selected Writings and Interviews*, ed. John P. O'Neill (Berkeley and Los Angeles, 1992), 180.

Interview of Barnett Newman by Dorothy Gees Seckler, reprinted in O'Neill, 251, 249.

14. Kenneth Goldsmith, *I'll be Your Mirror: The Selected Andy Warhol Interviews, 1966-1987* (New York, 2004), 90.

Andy Warhol and Pat Hackett, pop *ism: The Warhol '60s* (Orlando, Austin, New York, 1980), 64.

Caroline A. Jones, *Machine in the Studio: Constructing the Postwar American Artist* (Chicago and London, 1996), 209.

15. Ann Temkin, *Color Chart* (2008), 21.

MoMA Highlights (New York, rev. edn 2004), 236.

Judith Goldman, *James Rosenquist* (New York, 1985), 35.

16. Donald Judd, 'Specific Objects', www.juddfoundation.org/_literature_108163/Specific_Objects.

Jane Alison, *Colour After Klein* (2005), 171.

17. Christiane Meyer-Thass, *Louise Bourgeois: Designing for Free Fall* (Zurich, 1992), 178-179.

J. Gorovoy and Tabatabai Asbagi eds, *Louise Bourgeois: Blue Days and Pink Days* (Milan, 1997), 21.

18. 'Anish Kapoor in Conversation with Marcello Dantas' (Rio de Janeiro and San Paulo, 2006-2007), http://anishkapoor.com/178/Inconversation-with-Marcello-Dantas.html

'John Tusa in Conversation with Anish Kapoor', bbc Radio 3; http://anishkapoor.com/180/In-conversationwith-John-Tusa.html.

19. John Elderfield, *De Kooning: A Retrospective* (New York, 2011), 39.

Willem de Kooning, 'What Abstract Art Means to Me', 5 February 1951, published on dekooning.org.

Dore Ashton, *A Critical Study: Philip Guston* (Berkeley and Los Angeles, 1976), 2.

파란색

도입부 Cennino d'Andrea Cennini, *Il Libro dell'Arte* (1390; trans. 1960), 36.

Ruth Levitas, *Utopia as Method: The Imaginary Reconstitution of Society* (New York, 2013), 30.

3. Theophilus, *On Divers Arts*, trans. John G. Hawthorne and Cyril Stanley Smith (New York, 1979 edition), 59.

4. Louis C. Tiffany, 'Color and its Kinship to Sound', *The Art World* 2, no. 2(May 1917), 143.
Alice Cooney Frelinghuysen, *Louis Comfort Tiffany and Laurelton Hall: An Artist's Country Estate*(New York, 2006), 61–62.

8. Jo Kirby, 'Fading and Colour Change of Prussian Blue: Occurrences and Early Reports', *National Gallery Technical Bulletin* 14, 1993.

9. Marcel Proust, *Remembrance of Things Past*, 1913–1927, trans. C. K. Scott Moncrieff and Stephen Hudson(Hertfordshire, 2006), Vol. 6, 977.

11. Leon Battista Alberti, *On Painting and On Sculpture*, ed. Cecil Grayson(London: 1972), 89.

12. Giorgio Vasari, *The Lives of the Artists*, trans. Julia Conaway Bondanella and Peter Bondanella(Oxford, 2008), 282.
Mary Pardo, *Paolo Pino's Dialogo di Pittura: A Translation with Commentary*(Pittsburgh, 1984), 281 and 353.

13. James S. Ackerman, *Distance Points: Essays in Theory and Renaissance Art and Architecture*(Cambridge ma, 1991), 70.

14. Timothy Anglin Burgard, *Richard Diebenkorn: The Berkeley Years, 1953 - 1966*(San Francisco, 2013), 23.

15. Hans Hofmann, *The Resurrection of the Plastic Arts*,(New York, 1954).
Patricia Sloane, *Primary Sources*(1991), 160–161.

16. Christian Zervos, 'Conversations avec Picasso', *Cahiers d'art* 10, no. 10(Paris, 1935).
Michael C. Fitzgerald, *Picasso: The Artist's Studio*(Hartford, 2001), 71.
Christian Zervos, 'Conversations avec Picasso', *Cahiers d'art* 10, no.10,(Paris, 1935), 173–178.

17. Vasily Kandinsky, *Complete Writings on Art*, ed. K. C. Lindsay and P. Vergo(Boston, 1994), 747, 182.
John Gage, *Color and Culture*(1999), 207.

18. *Yves Klein, 1928 - 1962, Selected Writings*, trans. Barbara Wright(London, 1974), 35.
David Batchelor, *Colour*(2008), 122.

보라색

도입부 Gaius Plinius Secundus, *The Elder Pliny's Chapters on Chemical Subjects*, trans. Kenneth C. Bailey(London, 1932), 126.
Martin Kemp, *The Science of Art*((1990), 311.

1. Gaius Plinius Secundus, 126, 134–135.

2. Titus Lucretius *Carus, On the Nature of the Universe*, trans. R. E. Latham(London, 1952), Book ii, 39.
Philostratus the Elder, *Imagines*, trans. Arthur Fairbanks(Cambridge, ma, and London, 1931), Book i, 28, 111.

4. *The Letters of Cassiodurus: Being a Condensed Translation of the Variae Epistolae of Magnus Aurelius Cassiodurus Senator*, trans. Thomas Hodgkin(London, 1886), 144.

5. *Select Letters of St. Jerome*, trans. F.A.

Wright(Cambridge, ma, 1933, repr. 1980), 52–159.

8. Martin Kemp, *The Science of Art*(1990), 296.
Philipp Otto Runge, letter of April(?) 1803, *Briefe und Schriften*(n. 73), 141–144.

10. John Gage, *Color and Culture*: (1999), 201.
Werner G. K. Backhaus et al., *Color Vision: Perspectives from Different Disciplines*(Berlin and New York, 1998), 17.
Kemp, 309, 316.

11. Sarah Walden, *The Ravished Image*(Berkeley and Los Angeles, 1985), 67.
Sophie Monneret, *Renoir, His Life and Complete Works*(Stamford, ct, 1995), 45.

12. Lila Cabot Perry, 'Reminiscences of Claude Monet from 1889 to 1909', *The American Magazine of Art* 18, no. 3(March 1927), 120.
The Art-Union: A Monthly Journal of the Fine Arts, London, 3 no. 34(November 1841), 178.

14. Elizabeth Hutton Turner, *Georgia O'Keeffe: The Poetry of Things*(Washington, d.c., 1999), 143, n. 60.
Roxanna Robinson, *Georgia O'Keeffe: A Life*(Hannover and London, 1989).

15. Miguel Lopez-Remiro, ed., *Mark Rothko: Writings on Art*(New Haven and London, 2006), 119.
Herschel B. Chipp, *Theories of Modern Art: A Sourcebook by Artists and Critics*(Berkeley and Los Angeles, 1968), 545.

16. Sandy Nairne, *Art Now: Interviews with Modern Artists*(London and New York, 2002), 103.

금색

도입부 John Gage, *Color and Culture*(1999), 46.
Patricia Sloane, *Primary Sources*(1991), 230.

2. John Gage, *Color and Culture*(1999), 57.

3. Michael Angold, *Byzantium: The Bridge from Antiquity to the Middle Ages*(New York, 2001), 34.

5. Cennino d'Andrea Cennini, *Il Libro dell'Arte*(1390: trans. 1960), cxl, 86.

6. Leon Battista Alberti, *On Painting*(2011), Book Two, section 49, 72.

9. Daniel E. Sutherland, *Whistler: A Life for Art's Sake*(New Haven and London, 2014), 146, 158.
John C. Welchman, *Invisible Colors: A Visual History of Titles*(New Haven and London, 1997), 121.
Gage, *Colour in Art*, 202.

11. Robert Rauschenberg interviewed by Dorothy Seckler, Oral History Project, Archives of American Art, Smithsonian Institution: Washington, dc, December 21, 1965: http://www.aaa.si.edu/collections/interviews/oral-historyinterview-robert-rauschenberg-12870.
Leo Steinberg, *Encounters with Rauschenberg*(Houston, 2000), 10.

12. Louise Nevelson in conversation with Diana MacKown, *Dawns and Dusks*(New York, 1980), 146–147, 145, 126.

13. Arthur C. Danto, *Unnatural Wonders: Essays from the Gap between Art and Life*(New York, 2005), 290.

15. Felix Gonzalez-Torres, 'The Gold Field', in *Earths Grow Thick: Works after Emily Dickinson by Roni Horn*(Columbus, oh, 1996), pp.65–69.
Roni Horn, 'An Uncountable Infinity–For Felix Gonzalez-Torres' reproduced in the press release for the exhibition 'Felix Gonzalez-Torres and Roni Horn', Andrea Rosen Gallery, New York, 2005.

노란색

도입부 Cennino d'Andrea Cennini, *Il Libro dell'Arte*(1390: trans. 1960), 29.
Maurice Denis, 'Paul Serusier, sa vie, son oeuvre', in *ABC de la Peinture*(Paris, 1942), 42.

1. Cenninni, 29.
Barbara H. Berrie and Louisa C. Matthew, 'Material Innovation and Artistic Invention: New Materials and New Colors in Renaissance Venetian Paintings', *Scientific Examination of Art: Modern Techniques in Conservation and Analysis*, Sackler nas Colloquium(Washington, dc, 2003), 12.

4. Siegried Wyler, *Colour and Language: Colour Terms in English*(Tubingen, 1992), 100.
John Gage, *Colour in Turner: Poetry and Truth*(New York, 1969), 254 n. 249.
Martin Kemp, *The Science of Art*(1990), 303.

5. George Dunlop Leslie, *The Inner Life of the Royal Academy*(London, 2013(originally pub. 1914)), 146.
Eric Shanes, *The Life and Masterworks of J. M. W. Turner*(New York, 2012), 52.
Martin Butlin, *Turner: 1775–1851*(London, 1974), 12.

6. Letter 801, 10 September 1889, http://www.vangoghletters.org/vg/letters/let801/letter.html
Letter 705, 16 October 1888, http://vangoghletters.org/vg/letters/let705/letter.html
Vincent van Gogh, *The Grammar*, Chapter xiii, trans. Kate Newell Doggett(Chicago, 3rd edition, 1879), vi.
Letter 450, mid–June 1884, http://vangoghletters.org/vg/letters/let450/letter.html
Letter 626, 16–20 June 1888, http://vangoghletters.org/vg/letters/let626/letter.html

7. John Gage, *Color and Culture*(1999), 295 n. 14.
Thomas W. Salter(ed.), *Field's Chromatography, or, Treatise on Colours and Pigments as Used by Artists*(London, 1869), 412.

8. Daniel Guerin, *Paul Gauguin: The Writings of a Savage*, trans. Eleanor Levieux(New York, 1996), 145.

9. Maurice Denis, 'Paul Serusier, sa vie, son oeuvre', in *ABC de la Peinture*(Paris, 1942), 42.
Russell T. Clement et al., *A Sourcebook of Gauguin's Symbolist Followers*(Westport, ct, and London, 2004), xviii.
Claire Freches-Thory and Antoine Terrasse, *The*

Nabis: Bonnard, Vuillard, and their Circle (Paris, 1990), 21.

10. Charles A. Riley ii, *Color Codes* (1995), 148.
Kandinsky's text in *Concerning the Spiritual in Art*, in Peter Selz, *German Expressionist Painting* (Berkeley, Los Angeles, London 1974), 230.

11. *The Diaries of Paul Klee: 1898 - 1918*, ed. Felix Klee (Berkeley, Los Angeles, London, 1964), entry n. 926.
Neil Welliver, 'Albers on Albers', *Art News* 64, 1966: 68-69.
Josef Albers, *Interaction of Color* (1963), 1.

12. *Helio Oiticica* (Paris and Rotterdam, 1992), 33.
Helio Oiticica, 'Colour, Time and Structure', November 21, 1960, reprinted in Jane Alison, *Colour After Klein* (2005), 166.

14. Jesus Raphael Soto interview at fia Caracas, 1 June 2001, *LatinArt.com: An Online Journal of Art and Culture*, http://www.latinart.com/transcript.cfm?id=29.

15. Wolfgang Laib and Ross Simonini, 'Beauty and the Bees: Q & A with Wolfgang Laib', interview on 27 February 2013, *Art in America*, http://www.artinamericamagazine.com/newsfeatures/interviews/wolfgang-laib-moma/

녹색

도입부 Martin Kemp, *The Science of Art* (1990), 305.
Michel Pastoureau, *Green* (2014), 200.

1. David Metzger, ed., *Medievalism and the Academy ii : Cultural Studies* (Cambridge, 2000), 226.
John Gage, *Color and Meaning* (1999), 97.

2. Cennino d'Andrea Cennini, *Il Libro dell'Arte* (1390: trans. 1960), 94.

3. Giorgio Vasari, *Lives of the Artists*, trans. Julia Conaway Bondanella and Peter Bondanella (Oxford, 2008), 83.

5. G. Agricola, *De re Metallica*, trans. H. C. Hoover and L. H. Hoover (New York, 1950), 440.
Cennini, 33.
Dorothy Mahon, Silvia A. Centano, Mark T. Wypyski, Xavier F. Salomon and Andrea Bayer, 'Technical Study of Three Allegorical Paintings by Paolo Veronese : *The Choice Between Virtue and Vice, Wisdom and Strength, and Mars and Venus United by Love*', Metropolitan Museum Studies in Art, Science, and Technology 1, 2010 (New York, 2010), 93.

7. Lila Cabot Perry, 'Reminiscences of Claude Monet from 1889 to 1909', *The American Magazine of Art*, 18, no. 3 (March 1927), 121.

8. William Holman Hunt, *Pre-Raphaelitism and the Pre-Raphaelite Brotherhood* (London, 1905), 19.
Ford Maddox Brown, *The Diary of Ford Maddox Brown* (New Haven, 1981), 88.
Kemp, 305.

9. Michael Doran, *Conversations with Cezanne* (Berkeley, Los Angeles, London, 2001), 38, 177.
John Shannon Hendrix, *Aesthetics and the Philosophy of Spirit* (New York, 2005), 113.

10. Leo Stein, *Appreciation: Painting, Poetry, and Prose*, 1947, James R. Mellow, *Charmed Circle: Gertrude Stein and Company* (New York, 1974), 82.
Jack Flam, *Matisse on Art* (Berkeley, Los Angeles, London, 1995), 165.
Russell T. Clement, *Les Fauves: A Sourcebook* (Westport, ct, and London, 1994), 338.
George Duthuit, *The Fauvist Painters* (New York, 1950), 29.

11. Chiropher Krekel, Heide Skowranek, Karin Schick, eds, *No One else Has These Colors: Kichner's Painting* (Hamburg, 2012).
Wolf Dieter Dube, *Expressionism* (Oxford, 1972), 38.

13. Kristine Stiles and Peter Selz, *Theories and Documents of Contemporary Art; A Sourcebook of Artists' Writings* (Berkeley, Los Angeles, London, 1996), 93.

14. Carolyn Christov-Bakargiev, *Arte Povera* (London, 1999), 198.
Ann Temkin, *Color Chart* (2008), 108.

15. Johann Wolfgang von Goethe, *Theory of Colors*, trans. Charles Locke Eastlake (Mineola, New York, 2006), 14.

16. the San Francisco Museum of Modern Art, https://www.sfmoma.org/watch/brice-marden-on-finding-inspiration-inolive-groves/
David Batchelor, *Colour* (2008), 165.

17. Marlene Dumas audio recorded remarks about Chlorosis posted online by The Museum of Modern Art, https://www.moma.org/momaorg/shared/audio_file/audio_file/6559/232e.mp3
Marlene Dumas 1998 interview, posted online by Fetherstonaugh Associates, http://www.fetherstonhaugh.com/script/FA_web_assets/store/wp/art-resource/marlene-dumas/

18. 'Olafur Eliasson in Conversation with Daniel Birnbaum, November 2000, Berlin', in *pressPlay: Contemporary Artists in Conversation* (London, 2005), 182.

흰색

도입부 Isaac Newton, 'New Theory about Light and Colours', *Isaac Newton Philosophical Writings* (Revised Edition), ed. Andrew Janiak (Cambridge, 2014), 9.
David Batchelor, *Colour* (2008), 76.

1. Johann Joachim Winckelmann, *Reflections on the Imitation of Greek Works in Painting and Sculpture*, trans. Elfriede Heyer and Roger C. Norton (Chicago, 1987), 33.
Euripides, *The Complete Greek Drama*, ed. Whitney J. Oates and Eugene O'Neill, Jr. Vol. 2, Helen, trans. E. P. Coleridge (New York, 1938).

Johann Joachim Winckelmann, *The History of Art in Antiquity*, trans. H. F. Malgrave (Los Angeles, 2006), 195.

3. Jeremy Till, *Architecture Depends* (Cambridge, ma, 2009), 101, 33.
Andrzej Piotrowski, *Architecture of Thought* (Minneapolis, 2011), 252.
Le Corbusier, 'The Decorative Art of Today', *Essential Le Corbusier: L'Esprit Nouveau Articles*, trans. J. Dunnett (Oxford, 1998), 135.

4. John Gibson, *Life of John Gibson, R.A., Sculptor*, ed. Lady Eastlake (London, 1870), 212.
'Notabilia of International Exhibition, Tinted Sculpture', *The Art-Journal* 1, 1862: 161.

5. James Abbott McNeil Whistler, letter to George Aloysius Lucas, 18 January 1873, University of Glasgow, correspondence of James McNeill Whistler, inv. #09182. http://www.whistler.arts.gla.ac.uk/correspondence/subject/display/?rs=4&indexid=190
'Nature contains all the elements …' James Abbott McNeill Whistler, 'Mr. Whistler's 10 O'Clock', *The Broadview Anthology of Victorian Prose, 1832 - 1901*, ed. Mary Elizabeth Leighton and Lis Surridge (Peterborough, Ontario, 2012), 259.

6. Isaac Newton, 'New Theory about Light and Colours', *Isaac Newton Philosophical Writings* (revised edition), ed. Andrew Janiak (Cambridge, 2014), 9, 11.

7. Kazimir Malevich, 'Suprematism', in Stephen David Ross, ed., *Art and Its Significance: An Anthology of Aesthetic Theory* (Albany, ny, 1994), 667.
Malevich, 76.

8. David Sylvester, *About Modern Art: Second Edition* (New Haven and London, 2001), 222.
Jasper Johns: Writings, Sketchbook Notes, Interviews, ed. Kirk Varnedoe (New York, 1996), 98.
Robert Morris, *Have I Reasons: Work and Writings, 1993 - 2007*, ed. Nena Tsouti-Schilling (Durham and London, 2009), 230.

9. Jay DeFeo interviewed by Paul Karlstrom, *Archives of American Art: Oral History Interview*, Smithsonian Institution : Washington, d.c., http://www.aaa.si.edu/collections/interviews/oral-history-interview-jay-defeo-13246.

10. Charles Harrison and Paul Wood, eds, *Art in Theory: 1900 - 2000* (Oxford, 2003), 723-724.
Peter Selz, *Art in Our Time: A Pictorial History* (New York, 1981), 421.

11. Catherine de Zegher and Hended Teicher, eds, *3x An Abstraction: New Methods of Drawing by Hilma af Kint, Emma Kunz, and Agnes Martin* (New Haven and London, 2005), 64, 159.

12. Nancy Grimes, 'White Magic', *Artnews* 85, no. 6 (summer 1986): 89.
Suzanne P. Hudson, *Robert Ryman: Used Paint* (Cambridge, 2009), 153.

13. Thomas Wilfred, 'Light and the Artist', *Journal of Aesthetics and Art Criticism* v, no. 4 (June 1947): 247, 253.

14. Dan Flavin, 'Some Remarks⋯ Excerpts from a Spleenish Journal', *Artforum* 5, no. 4 (December 1966): 27-29.
Ann Temkin, *Color Chart* (2008), 172.

15. Susan Cross, *Spencer Finch: What Time is it on the Sun?* (North Adams, ma, 2007), 9.
Saul Anton, 'Color Commentary: The Art of Spencer Finch', *Artforum*, April 2001: 125.

회색

도입부 David Batchelor, *Colour* (2008), 35.
Gerhard Richter, Gerhard Richter: Texts, Writings, Interviews, and Letters, 1961 - 2007 (London, 2009), 92.

2. Marianne Roland Michel, *Chardin* (New York, 1996), 138.
Sarah R. Cohen, 'Chardon's Fur: Painting, Materialism, and the Question of Animal Soul', *Eighteenth-Century Studies* 38, no. 1 (Hair) (Fall, 2004): 39, 48.

4. Jasper Johns, *Jasper Johns: Writings, Sketchbook Notes, Interviews*, ed. Kirk Varnedoe (New York, 1996), 89.
Kirk Varnedoe, *Jasper Johns: A Retrospective* (New York, 1996), 126.

5. Cornelia Homburg, *Neo-Impressionism and the Dream of Realities* (New Haven and London, 2014), 61.
William S. Lieberman, *Modern Masters: European Paintings from the Museum of Modern Art* (New York, 1980), 80.
Robert L. Herbert, *Seurat: Drawings and Paintings* (New Haven and London, 2001), 8.
John Gage, *Color and Meaning* (1999), 209.
Robert L. Herbert, *Neo-Impressionism* (New York, 1968), 108.

6. Christopher Andreae, 'Danish Black & White Colorist', *The Christian Science Monitor*, 28 December 1992.

8. James Lord, *Giacometti: A Biography* (New York, 2001), 438, 439.

9. Kristine Stiles, *Theories and Documents of Contemporary Art: A Sourcebook of Artists' Writings* (Berkeley and Los Angeles, 1996), 55.
William Grimes, 'Antoni Tapies, Spanish Abstract Painter, Dies at 88', *New York Times*, 6 February 2012.

10. *Gerhard Richter, Gerhard Richter: Texts, Writings, Interviews, and Letters*, 1961-2007 (London, 2009), 92, 478.

11. James Meyer, *Minimalism: Art and Polemics in the Sixties* (New Haven and London, 2001), 159.

12. Germano Celant, *The Knot Arte Povera at p.s.1* (Long Island City, ny, 1985), 50.

13. John Slyce, 'Alan Charlton: Vertical Integration',

Contemporary, no. 82, 2006, http://www.contemporary-magazines.com/1280x960.htm
Alan Charlton, statement published at an exhibition at Inverleigh House, Royal Botanic Garden, Edinburgh, 14 June-28 July 2002, http://www.rbge.org.uk/the-gardens/edinburgh/inverleith-house/archive/inverleith-house-archive-mainprogramme/2002/alan-charlton.

14. Michael Auping, ed., *Anselm Kiefer: Heaven and Earth* (London, 2005), 37-39.

15. Christopher Wool interviewed by Glenn O'Brien, 'Christopher Wool: Sometimes I Close my Eyes', *purpleMagazine* 3, no. 6 (Fall/Winter 2006): 164 and http://purple.fr/article/christopher-wool/.

검은색

도입부 Rudolf Arnheim, *Art and Visual Perception: A Pyschology of the Creative Eye, The New Version* (Berkeley and Los Angeles, 1974), 330.
Brooke Kamin Rapaport, ed., *The Sculpture of Louise Nevelson: Constructing a Legend* (New York, 2007), 39.

3. Genevieve Warwick, ed., *Caravaggio: Realism, Rebellion, Reception* (Newark, de, 2006), 32.
Catharine R. Pugliese, *Caravaggio* (London, 2000), 415.

4. Vincent van Gogh, letter no. 536, http://vangoghletters.org/vg/letters/let536/letter.html.

5. Rogelio Buendia, *Goya* (New York, 1990), 8.
Andre Malraux, 'Museum Without Walls', in *The Voices of Silence* (New York, 1953), 99.

6. Jack Flam, *Matisse: the Man, and His Art, 1869 - 1918* (Ithaca, ny, 1986), 114.

7. Herschel B. Chipp, *Theories of Modern Art: A Source Book by Artists and Critics* (Berkeley and Los Angeles, 1968), 116.
John Gage, *Color and Culture* (1999), 213.
Marius-Ary Leblond, 'Le Merveilleux dan la peinture: Odilon Redon', *La Revue illustree*, February 20, 1907: 155-160, http://www.musee-orsay.fr/en/collections/around-redon.html.
Jod Hauptman *Beyond the Visible: The Art of Odilon Redon* (New York, 2005), 43, 27.

9. Robert Motherwell, *The Collected Writings Twentieth Century Art*, ed. Stephanie Terenzio (Berkeley and Los Angeles, 1999), 86.
David Rosand, *Robert Motherwell on Paper* (New York, 1997), 59.
Antje Quast, 'Mallarme Topoi in the Work of Robert Motherwell', *Word and Image* 19 no.4 (Oct-Dec 2003), 325.

10. Gregory Battcock, *Minimal Art: A Critical Anthology* (Berkeley and Los Angeles, 1995), 158, 157.
Jo Crook and Tom Learner, *The Impact of Modern Paints* (2000), 154.
William S. Rubin, *Frank Stella* (New York, 1970), 75.

11. Barbara Rose, ed., *Art-as-Art: The Selected Writings*

of Ad Reinhardt (Berkeley and Los Angeles, 1975 edition), 163, 51.
Ad Reinhardt, 'Twelve Rules for a New Academy', *Art News* 56, no. 3 (May 1957): 37-38.

12. Bridget Riley, *Dialogues on Art*, Robert Kudielka, ed. (London, 1995, 39-40, 43-44.
Jo Crook and Tom Learner, *The Impact of Modern Paints* (London, 2000), 140, 145.
P. Moorhouse, ed., *Bridget Riley* (London, 2003), 18.

13. Aleksandra M. Roz'alka and Graz'yna Zygadlo, eds, *Narrating American Gender and Ethnic Identities* (Newcastle upon Tyne, 2013), 88.
MoMA Gallery Guide, *Kara Walker: My Complement, My Enemy, My Oppressor, My Love*, 2007, 8.
Kara Walker and Tommy Lott, 'Kara Walker Speaks: A Public Conversation on Racism, Art Politics', *Black Renaissance Noire* 3, no. 1 (Fall 2000): 69-91.
Blake Gopnik, 'Rarely One for Sugarcoating', *New York Times*, Arts & Leisure, 27 April 2014, 27.

14. Callum Innes and Alexandra A. Seno, 'The Unpainter', *The Wall Street Journal Arts & Culture Section*, 22 March 2012, http://blogs.wsj.com/scene/2012/03/22/the-unpainter/
Mel Gooding, *Looking at Paintings/ Two Meditations of Callum Innes (1990/1996)* (Edinburgh, 1996).
Aidan Dunne, 'Etching Colour into the Darkness', *The Irish Times, Art & Design Section*, 17 September 2012.

끝맺으며

도입부 Martin Kemp, *The Science of Art* (1990), 269.
Henri Matisse, 'The Path of Color', 1947, Jack Flam, *Matisse on Art* (Berkeley and Los Angeles, 1995), 178.

1. Raymond L. Lee, Jr. and Alistair B. Fraser, *The Rainbow Bridge: Rainbows in Art, Myth, and Science* (University Park, pa, 2001), 84.

2. Yve-Alain Bois, *Painting as Model* (Cambridge, ma: mit Press, 1993), 238.
Martin Kemp, *The Science of Art* (1990), 282, 296.
Barnett Newman, ed. John P. O'Neill, *Barnett Newman: Selected Writings and Interviews* (Berkeley and Los Angeles, 1992), 192.

더 읽을 만한 도서

요제프 알베르스, 『색의 상호 작용The Interaction of Color』, 뉴헤이번, 1963.

레온 바티스타 알베르티, 『회화론Della pittura(On Painting)』(1435), 로코 시니스갈리 번역, 케임브리지와 뉴욕, 2011.

제인 엘리슨(편집), 『클랭 이후의 색Colour after Klein』, 런던, 2005.

필립 볼, 『빛나는 지구Bright Earth』, 런던, 2001.

데이비드 배첼러, 『크로모포비아Chromophobia』, 런던, 2000.

데이비드 배첼러, 『루미노스와 그레이The Luminous and the Grey』, 런던, 2014.

데이비드 배첼러(편집), 『색: 현대 미술 문서들Colour: Documents of Contemporary Art』, 런던, 2008.

샤를 블랑, 『데생의 문법Grammaire des arts du dessin(The Grammar of Painting and Engraving)』, 케이트 뉴웰 도겟 번역, 뉴욕, 1874.

데이비드 봄포드, 아쑉 로이, 『자세히 살피다: 색A Closer Look: Colour』, 런던, 2009.

데이비드 봄포드, 조 커비, 존 레이턴, 아쑉 로이, 『예술의 기법: 인상주의Art in the Making: Impressionism』, 런던, 1990.

데이비드 봄포드, 질 던커턴, 딜롱 고든, 아쑉 로이, 『예술의 기법: 1400년 이전의 이탈리아 회화Art in the Making: Italian Painting before 1400』, 런던, 1989.

마리오 브루사틴, 『색의 역사A History of Colors』, 보스턴, 1991.

스파이크 버클로, 『회화의 연금술The Alchemy of Paint』, 런던과 뉴욕, 2009.

첸니노 첸니니, 『예술가를 위한 기법서Il libro dell'arte(The Craftsman's Handbook)』, 1390년경, D. V. 톰프슨 번역, 뉴욕, 1960.

미셸 외젠 슈브뢰이, 『색채의 동시적 대조에 관한 연구De la loi du contraste simultané des couleurs et ses applications(The Principles of Harmony and Contrast of Colours and their Application to the Arts)』, 1839, 토머스 델프 번역, 1899; 재발행, 뉴욕, 1967.

M. 치리무타, 『아웃사이드 컬러Outside Color』, 케임브리지, ma, 2015.

브루스 콜, 『르네상스 예술가들The Renaissance Artist at Work』, 볼더, co, 1983.

앙리-클로드 쿠소(이브 미쇼와 조르주 로크와 함께), 『마티스 이후의 색Colour Since Matisse』, 뉴욕, 1986(첫 출간, 1985, 에든버러).

조 크룩, 톰 러너, 『현대 회화의 영향The Impact of Modern Paints』, 뉴욕과 런던, 2000.

프랑수아 들라마르, 베르나르드 기노, 『색: 안료의 생산과 사용Colour: Making and Using Dyes and Pigments』, 런던, 2000.

가이 도이처, 『언어로 보는 문화Through the Language Glass』, 뉴욕, 2010.

움베르토 에코, "문화가 어떻게 색을 결정하는가", 『기호Signs』, M. 브론스키 편집, pp. 157-175, 옥스퍼드, 1985.

빅토리아 핀리, 『예술 속 색의 놀라운 역사The Brilliant History of Color in Art』, 로스앤젤레스, 2014.

빅토리아 핀리, 『색: 팔레트의 박물학Color: A Natural History of the Palette』, 뉴욕, 2002.

존 게이지, 『예술 속의 색Color in Art』, 런던, 2006.

존 게이지, 『색과 의미: 예술, 과학, 그리고 상징 Color and Meaning: Art, Science, and Symbolism』, 버클리와 로스앤젤레스, 1999.

존 게이지, 『색과 문화Color and Culture』, 버클리와 로스앤젤레스, 1993.

러더퍼드 J. 거튼, 조지 L. 스타우트, 『회화 재료Painting Materials』, 뉴욕, 1966.

요한 볼프강 폰 괴테, 『색의 이론Farbenlehre(Theory of Colors)』, 1810, 찰스 이스트레이크 번역, 케임브리지, ma, 1982.

마르시아 B. 홀, 『색과 의미Color and Meaning』, 케임브리지와 뉴욕, 1992.

존 하비, 『검은색의 역사The Story of Black』, 런던, 2013.

마틴 켐프, 『예술의 과학The Science of Art』, 뉴헤이븐과 런던, 1990.

롤프 G. 쿠에니, 『색: 색의 사용과 원리에 대한 안내 Color: An Introduction to Practice and Principles』(2판), 호보켄, nj, 2005.

트레버 램, 재닌 부리오(편집), 『색, 예술 & 과학Colour, Art & Science』, 케임브리지, 1995.

마가렛 리빙스턴, 『시각과 예술: 보는 것의 생물학Vision and Art: The Biology of Seeing』, 뉴욕, 2002.

미셸 파스투로, 『녹색: 색의 역사Green: The History of a Color』, 조디 글래딩 번역, 프린스턴, nj, 2014.

미셸 파스투로, 『검은색: 색의 역사Black: The History of a Color』, 조디 글래딩 번역, 프린스턴, nj, 2008.

미셸 파스투로, 『파란색: 색의 역사Blue: The History of a Color』, 마커스 i. 크루즈 번역, 프린스턴, nj, 2001.

돈 패비(로이 오즈본 편집), 『색과 인문주의Colour and Humanism』(개정판), 런던, 2009.

엘레나 필립스, 『코치닐 레드: 색의 미술사Cochineal Red: The Art History of a Color』, 뉴욕, 2010.

헤르만 플레이, 『악마의 색과 신의 색: 중세 이후 색의 의미에 대한 연구Colors Demonic and Divine: Studies of Meaning in the Middle Ages and After』, 뉴욕, 2002.

찰스 A. 릴리 ii, 『색채 코드: 철학, 회화, 건축, 문학, 음악, 심리학의 현대 색채 이론Color Codes: Modern Theories of Color in Philosophy, Painting and Architecture, Literature, Music, and Psychology』, 하노버 nh와 런던, 1995.

오그든 루드, 『모던 크로매틱스Modern Chromatics』, 뉴욕, 1879.

패트리샤 슬로언(편집), 『주요 출처: 아리스토텔레스에서 알베르스까지 선택된 글Primary Sources: Selected Writings on Color from Arstotle to Albers』, 뉴욕, 1991.

바루치 스터먼, 주디 토브스 스터먼, 『진귀한 파란색: 역사 속으로 사라지고 재발견된 색의 이야기The Rarest Blue: The Remarkable Story of an Ancient Color Lost to History and Rediscovered』, 길포드 ct, 2012.

앤 템킨, 『색상 차트: 1950년에서 오늘날까지 색의 재창조Color Chart: Reinventing Color, 1950 to Today』, 뉴욕, 2008.

찾아보기

ㅎ

도판 저작권

감사의 말

많은 이들이 이 책을 만드는 데 격려와 정보와 도움을 주었다. 덕분에 책 쓰는 일이 커다란 기쁨이 될 수 있었다. 무엇보다도 제임스 베드나즈는 훌륭한 조언자였다. 그는 진지하게 피드백을 해 주었고, 여러 모로 도움을 주었다. 그가 없었더라면 이 책을 쓸 수 없었을 것이다. 다이앤 포텐베리 또한 이 책을 만드는 모든 단계에서 중요한 역할을 했다. 집필 계획을 격려해 주었고, 파이돈Phaidon에서 이 책을 출관할 수 있도록 해 주었고, 원고를 꼼꼼하게 읽고 적절한 조언을 해 주었고, 이 책의 디자인과 제작 과정까지 살펴 주었다. 출판사의 식견과 지원에도 감사를 드린다.

제임스 베드나즈, 앤 애봇, 엘렌 앤더만이 전해 준 논평이 크게 도움이 되었다. 필립 드 몬테벨로에게도 감사의 말을 전하고 싶다. 내 원고를 친절하게 읽어 주었을 뿐만 아니라. 그가 훌륭하게 이끌어 왔던 메트로폴리탄 미술관에서 나는 관람객들과 미술품의 색에 대해 오랫동안 이야기를 나누었다. 덕분에 주제에 관한 여러 실마리를 끄집어낼 수 있었다. 켄트 리데커는 내 생각을 격려해 주었고, 모든 부서의 큐레이터들이 자료 조사를 돕고 나와 대화를 나누며 아이디어를 풍성하게 만들어 주었다. 그밖에도 이 책에 도움을 준 모든 이들에게 진심으로 감사를 전한다.

옮긴이의 말

이번 여름, TV로 월드컵을 봤다. 프랑스 대표 팀이 결승에서 승리하자 20년 전인 1998년에 우승한 프랑스 대표 팀의 사진이 함께 등장했다. 당시 프랑스 팀의 유니폼 디자인은 프랑스의 국기인 삼색기를 강조한 것이었다. 디자이너에게 파란색과 흰색, 빨간색을 모두 넣어야 하는 삼색기는 골치 아픈 숙제다. '아주리 군단' 이탈리아 팀의 아름다운 유니폼에 비해 프랑스 팀의 유니폼은 뭔가 과거의 가치와 명분에 속박당한 느낌을 줄 때가 많았다. 하지만 2010년 이후 프랑스 팀의 유니폼은 깊고 어두운 파란색 계열을 활용하면서 좀 더 세련된 느낌을 주고 있다.

　프랑스 대표 팀을 가리키는 '레 블뢰Les Bleus'라는 별명대로, 파란색은 종종 프랑스 자체를 가리킨다. 그러나 파란색의 대표성은 그리 오래되지 않았다. 1781년 요크타운 전투 때 영국군을 항복시킨 프랑스군은 흰색 군복을 입고 있었다. 흰색은 왕의 색이다. 잘 알려진 대로 프랑스의 삼색기는 1789년 프랑스 혁명에서 비롯되었다. 파리 시를 상징하는 파란색과 빨간색에, 왕을 가리키는 흰색을 더하여 성립되었다. 삼색기의 세 가지 색은 각각 자유, 평등, 박애(우애)라는 가치를 가리킨다. 여기서 흰색은 '평등'이다. 왕의 색이 갑자기 평등을 가리키게 된 과정은 전혀 논리적이지 않다. 한편으로 파란색은 성모의 색이기도 하고, 하늘을 연상시키고, 영혼, 깊이, 명상, 우울을 가리킨다.

　이처럼 색의 의미는 임의적으로, 우연적으로 부여된다. 색이 먼저 존재하고, 의미와 가치는 그다음에 따라오는 것이라고도 할 수 있다. 반대되는 예도 있다. 『컬러 오브 아트』의 '끝맺으며'에서 저자가 언급한 것처럼, 무지개의 색은 시대마다 천차만별이었다. 서로 다른 무지개를 본 것도 아닐 테고, 그리 어렵지 않게 볼 수 있는 존재였음에도 무지개의 색에 대해 온전히 합의하기는 쉽지 않다. 우리 역시 무지개가 일곱 색이라고 배워 왔기에 일곱 색이라고 받아들이는 것이다. 세상에 대한 관찰에서 관념을 추출하는 것일까, 아니면 주어진 관념에 맞춰 세상을 보는 것일까? 이처럼 색은 인간이 놓인 모순적 조건 자체다.

　이 책의 저자는 색의 의미와 가치의 변천사를 다루면서 각각의 중요한 색을 얻기 위한 과정을 상세하게 소개한다. 여기에 더해 미술사 속의 중요한 작품, 특히 현대 미술에서 색의 위상을 적극적으로 펼쳐 보인다. 결이 다른 서술이 혼합되어 있어 옮기는 입장에서는 어려움도 많았다. 분명한 것은 이 책이 매혹적인 색의 세계를 탐색하는 더없이 소중한 안내자가 될 것이라는 사실이다.

2018년 8월, 이연식

컬러 오브 아트

색에 얽힌 매혹적이고 놀라운 이야기

2018년 9월 3일 초판 1쇄 인쇄
2018년 9월 14일 초판 1쇄 발행

지은이 | 스텔라 폴
옮긴이 | 이연식
발행인 | 이원주

책임편집 | 이경주
책임마케팅 | 홍태형

발행처 (주)시공사
출판등록 1989년 5월 10일(제3-248호)

주소 | 서울시 서초구 사임당로 82(우편번호 06641)
전화 | 편집 (02)2046-2844·마케팅 (02)2046-2800
팩스 | 편집·마케팅 (02)585-1755
홈페이지 www.sigongart.com

ISBN 978-89-527-9272-3 03600

이 도서의 국립중앙도서관 출판예정도서목록(CIP)은 서지정보유통지원시스템 홈페이지(http://seoji.nl.go.kr)와
국가자료공동목록시스템(http://www.nl.go.kr/kolisnet)에서 이용하실 수 있습니다.(CIP제어번호: CIP2018025402)